일러스트레이터 로사의 식물 수채화 가이드

물빛 보태니컬 가든

일러스트레이터 로사의 식물 수채화 가이드

물빛 보태니컬 가든

1판 1쇄 펴냄 2020년 1월 20일

지은이 김소은
펴낸이 정현순
편집 박세란
디자인 김보라
인쇄 ㈜한산프린팅

펴낸곳 ㈜북핀
등록 제2016-000041호(2016. 6. 3)
주소 서울시 광진구 천호대로 109길 59
전화 02-6401-5510
팩스 02-6969-9737

ISBN 979-11-87616-75-7 13650
값 18,000원

일러스트레이터 로사의 식물 수채화 가이드

물빛 보태니컬 가든

로사(김소은) 지음

북핀

Prologue

수채화는 물과 물감이 만나 생기는 우연성에 의해 그려지는 그림이라서 그리는 사람마다, 또 같은 사람이 그려도 그릴 때마다 결과물이 달라집니다.

이것이 수채화의 매력이기도 하고, 어렵다고 느끼는 이유이기도 하지요.

따라서 많은 연습을 통해 자신만의 스타일을 만들어가는 것이 중요한데, 그래도 배워가는 단계에서는 도대체 다른 사람들은 어떻게 그릴까 궁금하기도 할 것입니다. 수채화 수업을 수강했던 많은 분들이 그랬고, 저의 SNS를 통해서도 많은 분들이 궁금해하셨어요.

이 책은 그런 분들을 위해 준비한 책으로, 그리는 과정 하나하나를 자세히 보여드리려 노력하였습니다. 매 과정마다 한 컷 한 컷 사진을 찍고 편집을 하는 과정이 결코 쉽지 않았고 시간도 꽤 오래 걸렸답니다.

아마 이 책을 보는 독자들은 꽃주름 하나를 표현하기 위해 얼마나 많은 겹칠과 덧칠, 물감이 마를 때까지 기다리는 시간이 필요한지 알게 될 것입니다. 생각보다 많은 노력이 필요하다는 사실 때문에 수채화가 어렵게 느껴질 수도 있습니다.

하지만, 겁먹지 말고 한 번 시작해보시라고 권하고 싶어요. 막상 시작해보면 생각보다 어렵지 않고 나름의 성취감과 보람도 느끼게 될 것입니다.

앞서 언급했듯이 수채화는 우연의 미술이기 때문에 똑같이 따라한다고 해서 똑같은 결과물이 나오지는 않습니다. 많은 수채화 기법 중에 제가 그리는 방법을 자세히 풀어놓았을 뿐 정해진 방법이나 규칙이 있는 것도 아닙니다. 따라서 '김소은'이라는 작가는 어떻게 그리는지 참고삼아 본다는 느낌으로 편안하게 읽어보아도 좋고, 자신이 그릴 때는 어떻게 달라지는지 그 차이를 확인해보는 것도 좋습니다. 그리고 그 과정에서 자신만의 스타일을 찾아가면 더 좋을 것입니다.

저자 김소은

Contents

[**Part 01**] **보태니컬 수채화의 기초**

[**Part 02**] **보태니컬 수채화의 기본 기법과 요소 익히기**

• 자연스럽게 퍼져나가는 번지기의 매력

• 절제의 미덕, 물칠과 닦아내기

[**Part 03**] **보태니컬 수채화로 여러 가지 꽃 그리기**

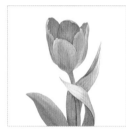
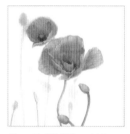
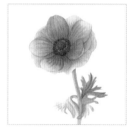
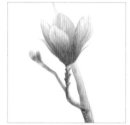
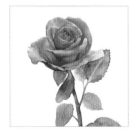
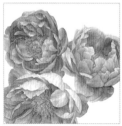
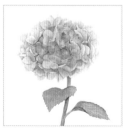
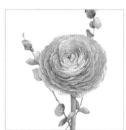

• 더해 그리면 분위기를 잡아주는 소재 식물

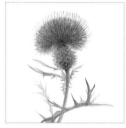

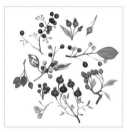

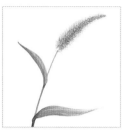

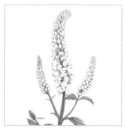

[Part 04] 보태니컬 수채화 활용하기

• 보태니컬 수채화 캘리그라피

• 보태니컬 수채화 리스

• 보태니컬 수채화와 인물

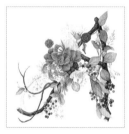

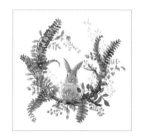

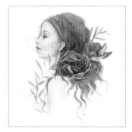

[Part 05] 보태니컬 수채화 작품 보기

Preview

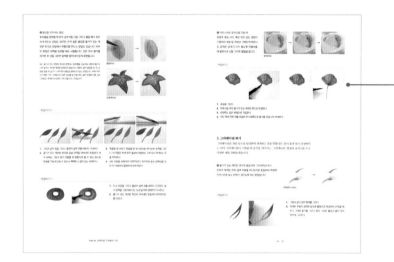

작품을 시작하기 전에 이 책에 사용된 기법들을 간단한 예제를 통해 연습해 볼 수 있는 코너를 마련하였습니다.

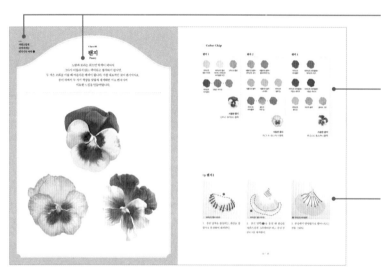

기법별, 종류별로 작품을 분류하여 체계적인 연습이 가능하도록 하였습니다.

해당 작품을 완성하는 데 사용된 컬러입니다. 작품을 시작할 때 컬러차트를 미리 만들어 놓고 시작하면 좋습니다.

따라 하기 과정을 순서대로 설명합니다.

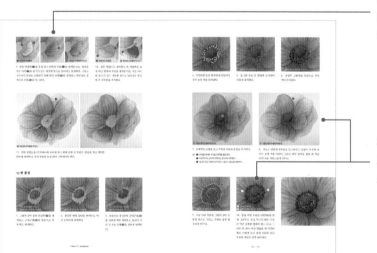

반복된 겹칠이나 디테일한 표현 등이 필요한 곳은 과정을 세분화하여 설명하였습니다.

작품을 크게 보면서 파악해야 하는 부분은 크게, 작은 부분은 해당 부분만 확대해서 보여드립니다.

표시 보는 법

퍼머넌트 옐로 라이트 · 퍼머넌트 바이올렛 약간 · 크림슨 레이크

12. 꽃잎의 위아래 부분(◯)을 붓끝으로 톡톡 쳐서 덧칠하고, 외곽에서 안으로 향하는 선(❷)을 그려준다.

퍼머넌트 바이올렛 퍼머넌트 옐로 라이트

13. 중심 부분(❶)을 붓끝으로 톡톡 쳐서 먼저 칠한 물감과 자연스럽게 섞이도록 하고, 위쪽 외곽(◯)을 채색한다.

[채색할 영역과 채색 순서 표기]

채색할 범위와 형태를 표시하였고, 번호를 넣어 순서를 표기하였으며, 번호 색을 해당 컬러로 표현해 한 번에 이해할 수 있도록 했습니다.

버밀리언 휴 · 퍼머넌트 레드

7. 왼쪽 꽃잎 안쪽을 진하게 채색한 후 점선 영역을 물칠 한다.

5. 점선 부분을 키친타월 등으로 눌러 색을 살짝 뺀다.

TIP 색상이 예상보다 과하게 들어갔을 경우 이 방법을 이용한다.

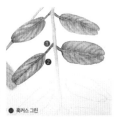

후커스 그린

12. 중심 잎맥을 물기가 있는 깨끗한 붓으로 붓칠하고, 그 주변으로 잎맥을 추가한다.

[물을 칠하거나 닦아내는 작업 표시]

물기가 있는 붓으로 닦아내거나 물칠하는 부분, 혹은 면봉이나 질감이 있는 소재로 물기를 덜어내는 부분은 회색 점선으로 표시하였습니다.

피코크 블루 · 퍼머넌트 바이올렛

5. ❶을 진하게 채색하고, 연결해서 ❷를 연하게 채색한 다음, ❸을 콕 찍듯 덧칠한다. 점선 영역은 물칠 하여 경계를 흐리게 만든다.

세피아

4. 빗금 부분(❶)은 연하게 채색하고, 선(❷)을 진하게 그린다. 굵은 점으로 표시된 부분(❸)은 붓끝으로 콕 찍어 채색한다.

[채색의 강도 구분]

채색할 때 진하기를 달리 해야 하는 부분은 강도를 다르게 표시하여 연하기와 진하기를 구분할 수 있도록 하였습니다.

피머넌트 로즈

5. 각 영역을 그라데이션에 유의하며 채색한다.

TIP ❶-꽃주름을 먼저 그리고 그 위를 한 붓으로 붓칠한다. 이때, 밝은 부분은 키친타월로 닦아내거나 물붓으로 살짝 문질러 밝기를 조절한다. ❷-전체적으로 연하게 채색한 뒤 진하게 표시된 부분에 콕 찍듯 색을 더해 부분 그라데이션 한다. ❸-바탕이 마르고 나면 연하게 채색한다. ❹-진하게 선을 덧그린다.

[그라데이션 채색 표시]

채색하면서 일부분은 붓끝에서 물감을 빼내 더 진하게 표현하며 그라데이션 채색해야 하는 곳은 강약이 반영된 면의 형태로 표시하였습니다.

보태니컬 수채화의 기초

watercolor painting

01. 보태니컬 수채화 재료

1. 물감

물감의 제조 원리

물감은 안료(pigment, 분말 형태의 색소)에 미디엄(medium, 안료를 접착시키는 전색제)을 혼합하여 만드는데, 미디엄을 무엇으로 하느냐에 따라 물감의 종류가 달라집니다. 예를 들면 다음과 같습니다.

- 안료+아라비아검=수채화물감, 과슈, 포스터칼라 등의 물 속성 재료
- 안료+아교=동양화물감
- 안료+왁스=크레용
- 안료+린시드오일=유화물감
- 안료+달걀노른자=템페라

물감의 라벨 읽기

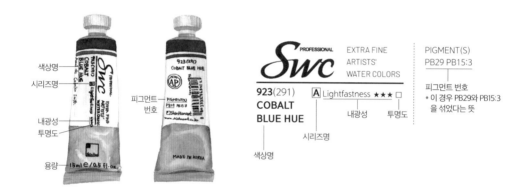

물감의 라벨에는 해당 물감에 대한 기본적인 정보가 담겨 있는데, 제조사마다 표기 형식은 조금씩 다르지만 공통된 내용들이 있으니 읽는 법을 알아두면 좋습니다.

- **피그먼트 번호(pigment number)** : 해당 물감을 만드는 데 사용된 안료의 번호를 말합니다. 예를 들어 'PB29'는 피그먼트 블루 29번이 쓰였다는 뜻입니다.

- **시리즈(series)** : 각 제조사에서 붙인 시리즈명으로, 표기 형식은 제조사마다 다르지만, 대개 숫자(또는 알파벳)가 커질수록 가격이 상승하는 경향이 있습니다.

- **내광성(lightfastness)** : 내광성이란 빛에 노출되었을 때 퇴색에 견디는 성질을 말하는데 내광성이 좋다는 것은 쉽게 변색되지 않고 오랫동안 그 색감을 유지한다는 의미가 됩니다.

- **투명도(transparency)** : 투명한 특성의 물감은 밑색이나 종이가 비치는 물감입니다. 겹쳐 칠하기를 통해 그 특성을 활용할 수 있습니다. 반면 불투명한 물감은 밑색을 어느 정도 가리며 발색이 진하기 때문에 강렬한 색이나 선명한 색을 표현하고 싶을 때 사용합니다.

> **TIP** 피그먼트 번호는 전 세계 공통으로 사용합니다.
> - PY=노란색 피그먼트
> - PR=빨간색 피그먼트
> - PB=파란색 피그먼트
> - PBr=갈색 피그먼트

시중 물감 비교

물감은 단일 안료로 만들어지고 내광성이 좋을수록 좋은 물감입니다. 제조사마다 안료를 제조하는 방법, 안료를 이용해 해당 색상을 구현하는 방법이 다르고, 물감마다 특성이 있으므로 자신에게 맞는 물감을 선택하면 됩니다.

❶ 윈저 앤 뉴튼 프로페셔널(영국)

수입 물감 중 가격이 저렴하여 접근성이 좋은 편입니다. 개인적으로 채도가 다른 물감에 비해 살짝 다운된 느낌이 있는데 이 점이 매력적으로 느껴져 자주 사용하고 있습니다. 주로 풍경 등을 그릴 때 사용합니다. 다른 물감에 비해 잘 녹지 않는 편이라 사용 시 미리 물감을 적셔놓고 작업을 시작합니다.

❷ 다니엘 스미스(미국)

한국에 알려진 지 얼마 되지 않은 브랜드로, 발색과 투명성이 좋고 색상 종류가 많아 선택의 폭이 넓습니다. 제뉴인 시리즈는 혼색 시 다양한 효과를 누릴 수 있어 선호하는 물감입니다. 다만 가격대가 높은 게 단점인데, 일부 온라인화방에서 소분한 다니엘 스미스를 판매하고 있습니다. 저는 이 물감을 일상적인 그림을 그릴 때 사용하며, 제뉴인 시리즈로 돌이나 벽 등 질감을 표현하거나 텍스처가 들어간 공간을 메우는 데 사용하고 있습니다. 조색 시 색이 탁해지지 않아 사용이 편합니다.

TIP 광물질을 갈아서 만드는 안료의 경우 작은 알갱이(granule, 과립)가 포함되어 물감을 칠했을 때 안료가 뭉치는 현상이 나타나 독특한 질감이 형성됩니다. 이러한 과립성 물감을 '제뉴인'이라고 부르며 G로 표기합니다.

❸ 신한 SWC(한국)

신한 SWC는 입시에서도 많이 쓰이지만 전문가들도 많이 사용하는 물감입니다. 수입 물감에 비해 저렴하면서도 질이 좋아 입문자들에게 권하고 있습니다.

윈저앤뉴튼 프로패셔널
• 96 Colors
• Series
1 / 2 / 3 / 4
• 내광성 (뒤로 갈수록 내광성 나쁨)
AA / A / B
• 투명도
투명□ 반투명☑ 반불투명◪ 불투명■

다니엘 스미스 엑스트라 파인
• 247 Colors
• Series
1 / 2 / 3 / 4 / 5 (튜브형)
STICK
• 내광성 (숫자가 커질수록 내광성 나쁨)
Ⅰ / Ⅱ / Ⅲ /Ⅳ
• 투명도
투명○ 반투명◑ 불투명●

신한 엑스트라 파인 아티스트
• 84 Colors
• Series
A / B / C / D / E
• 내광성 (★가 많을수록 내광성 좋음)
★ / ★★ / ★★★ /★★★★
• 투명도
투명□ 반투명☑ 반불투명◪ 불투명■

❹ 홀베인 HWC(일본)

투명도가 높고 난색 계열의 발색이 좋아 입시물감으로 선호도가 높습니다. 전체적으로 채도가 높은 편에 속합니다.

❺ 쉬민케 호라담(독일)

고급 물감으로 가격이 비싼 것이 흠이지만, 여유가 될 경우 추천하는 물감입니다. 맑고 화사하며 부드러운 발색으로 인해 인기가 있으며, 안료 입자가 매우 고와 붓에 감기는 느낌도 부드럽습니다.

❻ 시넬리에(프랑스)

화사하고 물에 잘 녹으며 발색이 뛰어납니다. 꿀이 섞여 있어 부드럽고 잘 굳지 않습니다. 가격이 비싼 편입니다.

❼ 미젤로 미션 골드(한국)

요즘 입시에서 많이 쓰이는 물감입니다. 환한 발색(원색, 형광컬러)을 선호하시는 분들에게 맞는 물감입니다.

제가 사용하는 물감은 다니엘 스미스, 윈저 앤 뉴튼, 신한SWC, 동양화에서 사용하는 분채입니다. 이 책에서는 일반 사용자의 접근성을 고려해 '신한 SWC'만을 사용하여 작업하였습니다.

2. 붓

좋은 붓이란?

좋은 붓은 촉감이 부드럽고, 탄력이 좋으며, 물감을 잘 머금고 부드럽게 채색되는 붓이라고 할 수 있습니다. 붓을 질 좋은 상태로 오래 사용하려면 다음을 유의해 사용하도록 합니다.

1. 붓으로 물감을 풀거나 섞을 때에는 붓의 결 방향으로 문질러서 섞어야 합니다. (결과 상관없이 마구 돌리면서 섞으면 붓털이 망가집니다.)
2. 붓을 장시간 물에 담가두고 사용하지 않습니다.
3. 붓대가 물에 닿지 않게 합니다. 붓대가 나무인 경우 장시간 물에 노출되면 갈라짐 현상이 발생할 수 있습니다.
4. 완전히 마르기 전에 붓끝의 형태가 휘거나 망가지게 두지 않아야 하며, 사용 후에는 완전히 건조시켜서 보관합니다. (천연모의 경우 완전히 건조시킨 후 밀폐용기에 보관해야 해충으로부터 붓을 보호할 수 있습니다.)

붓털의 종류

- **인조모** : 붓의 탄력과 복원력이 좋아 초보자에게 적합하지만, 물감을 머금는 양이 천연모에 비해 적어 여러 번 물감을 찍어야 하는 번거로움이 있습니다. 그리고 털이 종이에 자극을 주기 쉽습니다.

• **천연모** : 털의 힘이 인조모에 비해 약해 손목 힘이 부족한 초보자는 사용하기가 까다롭습니다. 복구되는 탄력은 좋으나 힘 조절이 필요합니다. 대신 물감을 머금는 능력이 좋아 그림을 그릴 때 팔레트를 자주 오가는 번거로움이 적고, 종이에 주는 자극이 적어 여러 번의 터치 작업이 가능합니다.

TIP 천연모는 우이모/염소털(양모)/족제비털/담비털/다람쥐털 등이 있으며 천연모의 경우 시베리아산 콜린스키 검은담비털로 만든 붓이 최상품입니다. 일반적인 담비털이 그 다음으로 최고급품이며, 이 또한 가격대가 고가이나 콜린스키에 비해 저렴한 편입니다.

붓의 종류

사람마다 붓의 사용 범위가 달라 붓의 종류를 명확히 구분하기는 어렵기에 제가 일반적으로 사용하는 붓들을 예로 들어 설명합니다.

• **백(back)붓** : 바탕에 물칠을 하거나 배경을 넓게 채색할 때 사용하며, 보통 양모-염소털로 만들어집니다.

• **납작붓 혹은 경사붓** : 주로 드라이 브러쉬 작업을 할 때 사용합니다.

TIP 드라이 브러쉬는 극소량의 물감을 붓끝에 묻혀 표현하는 기법으로 질감을 살릴 때 주로 사용합니다.

• **둥근붓** : 일반적으로 가장 많이 사용하는 붓으로 붓을 쓰는 방향과 수분 양에 따라 다양하게 그릴 수 있습니다.

적은 양의 수분을 머금어 붓털이 휘어지는 상태로 채색

중간 정도의 수분을 머금어 붓털의 형태가 크게 달라지지 않으나 붓끝을 원하는 방향으로 조절하여 채색

많은 양의 수분을 머금어 붓털의 형태가 온전한 형태를 지니면서 붓끝이 한 방향으로 치우치지 않은 상태로 채색

• **세필붓** : 세부 묘사가 필요한 부분에 주로 사용되는 붓입니다.

저의 경우에는 동양화붓에서 공필붓(면상필)을 주로 사용하고 있습니다. 동양화붓은 수채화붓에 비해 힘이 약하지만 동일한 털 재질의 다른 붓에 비해 가격이 저렴합니다. 붓끝이 빨리 닳는 단점이 있지만 수채화를 그릴 때는 크게 문제되지 않습니다. 또, 붓털이 길어 물감을 많이 머금을 수 있기 때문에 그림을 빨리 그릴 수 있다는 장점도 있습니다.

아래는 제가 사용하는 붓의 스트로크 테스트이며, 이 책의 작품을 그릴 때 사용한 붓들은 붉은색 점으로 표시한 붓들입니다.

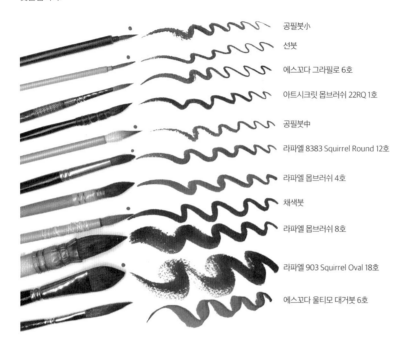

공필붓 小
선붓
에스꼬다 그라필로 6호
아트시크릿 몹브러쉬 22RQ 1호
공필붓 中
라파엘 8383 Squirrel Round 12호
라파엘 몹브러쉬 4호
채색붓
라파엘 몹브러쉬 8호
라파엘 903 Squirrel Oval 18호
에스꼬다 울티모 대거붓 6호

3. 종이

종이의 분류

종이는 질감에 따라 크게 다음과 같이 분류할 수 있습니다.

- **황목(rough)** : 표면이 가장 거친 종이로, 텍스처 표현에 좋은 종이입니다. 회화작가들이 선호하는 종이로, 마른 붓질을 할 경우 요철의 볼록한 부분에만 채색이 되어 질감을 표현하기 좋으며, 수채화특유의 우연의 효과를 극대화할 수 있습니다. 세 종류 중 붓 자국이 가장 천천히 남는 종이(천천히 마름)로 종이 위에서 색을 섞으며 작업하기 좋습니다.

- **중목(cold press)** : 황목과 세목의 중간 단계로 다양한 기법을 쓰기에 좋은 종이이며, 초급자가 사용하기 적합합니다.

- **세목(hot press)** : 질감이 거의 느껴지지 않는 부드러운 표면의 종이로 세밀한 작업 시 사용합니다. 매끄러운 결과물이 나오는 대신 다른 종류의 종이보다 붓 자국이 빨리 남는 편입니다.

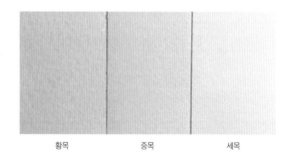

황목 중목 세목

종이의 선택과 사용법

수채지는 코튼(cotton, 면) 함량이 높을수록 고가이며 질이 좋습니다. 코튼 100%의 종이가 최고급 수채지이며, 발색이 우수하고 겹칠을 해도 색이 잘 먹는다는 장점이 있습니다.

수채 작업을 할 때 종이의 중량은 300g/m^2 이상인 것을 권합니다.

시중에 판매하는 수채화종이는 스프링 제본, 1면 제본, 4면 제본, 낱장 패드의 형태가 있는데, 낱장 패드를 사용할 경우에는 종이테이프로 보드에 부착해 사용합니다. 종이를 고정하기 위해서이기도 하고, 물기 때문에 종이가 늘어나 우글거리기 쉽기 때문에 그것을 사방에서 잡아주기 위함입니다.

종이테이프로 보드에 부착한 패드

물을 많이 사용하는 작업의 경우 4면 제본된 패드를 사용하면 편하게 작업할 수 있습니다. 4면이 고정되어 있어 따로 테이핑 작업을 하지 않아도 되기 때문입니다. 4면으로 제본(풀칠)이 되어 있고 모서리나 일부만 떨어져 있기 때문에 작업이 끝난 후 풀칠이 안 된 부분에 팔레트 나이프나 자 등을 넣어 떼면 됩니다.

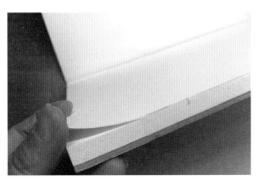

4면 제본 종이

TIP 종이의 우글거림을 최소화하는 데는 종이 스트레칭이 도움이 됩니다. 종이를 앞뒤로 적셔준 후 양면에 흡수지를 대고 눌러 말리는 작업입니다.

그림을 다 그리고 난 후 종이가 우글거린다면 아래와 같은 작업을 해주면 종이를 펼 수 있습니다.

바닥에 넓은(그림이 그려진 종이보다 큰) 종이를 깔고 그 위에 흡수지(키친타월이나 거친 면직물 등)를 올린 다음, 그 위에 그림을 뒤집어(그림이 그려진 면이 바닥을 향하게) 올리고, 그림에 영향이 가지 않을 정도로 뒷면에 넓은 백붓으로 물칠(물로 살짝 적시는 정도) 합니다. 그 위에 다시 흡수지를 덮고 넓은 종이를 올린 후 무거운 책 등을 올려두고 이틀 정도 말리면 평평한 그림이 됩니다.

브랜드에 따른 종이 특성

종이의 특성에 따라 붓 자국이 금방 남는 종이류도 있고 겹쳐 칠했을 경우 밑색을 밀어내는 종이도 있으니 미리 확인하여 구매하시는 것이 좋습니다. 최근에는 작은 엽서팩도 판매하고 있으니 테스트용으로 구입하셔서 사용하면 좋습니다. 다음은 제가 직접 사용하면서 느낀 각 종이에 대한 생각입니다.

- **파브리아노 워터칼라(이탈리아), 캔손 몽발(프랑스)** : 그램(g) 수는 괜찮지만 셀룰로오스지(중성지)로, 마르기 전 덧칠하면 색을 밀어냅니다. 발색이 쨍하게 도드라져 개인적으로 선호하진 않지만, 입문자들이 저렴한 가격으로 다양한 연습을 하기에 적합한 종이입니다.

파브리아노 워터칼라

- **파브리아노 아띠스띠꼬(이탈리아) 세목/중목/황목** : 가격도 적당하고 사용하기 용이하며 구매도 쉬운 종이입니다. 접근성이 좋아 현재 가장 많이 사용하고 있습니다. 발색이 좋고 흰색에 가까운 종이가 나옵니다. 채색 후 물감을 물로 지워낼 때 동급의 종이 대비 잘 지워지지 않는 종이라 채색 시 주의를 요합니다.

아띠스띠꼬(중목)

아띠스띠꼬(세목)

- **산더스 워터포드(영국) 세목/중목/황목** : 산더스 시리즈는 항상 만족스러운 결과물을 만듭니다. 다른 세목 종류보다 요철이 있는 편이며 세목 중 사용이 쉬운 편입니다. 사용하기 편안하고 전체적으로 무난한 결과를 보여줍니다.

산더스(황목)

- **캔손 폰테네(프랑스) 중목/황목** : 가성비가 좋은 수채지로, 현재 아띠스띠꼬와 함께 가장 많이 사용하고 있습니다.

- **캔손 아르쉬(프랑스) 세목/중목/황목** : 훌륭한 종이로, 물 조절이 가장 쉽게 느껴지는 종이입니다. 색이 우아하게 다운되며 발색의 정도는 중간입니다. 초보자도 사용하기 쉬우며 전문가도 선호하는 종이이나, 가격이 비싼 편입니다. 아르쉬 세목은 도막이 튼튼한 편이라 여러 번의 겹칠에도 잘 견디며, 물감 채색 후 부분부분 벗겨내기도 편합니다. 황목의 요철은 과립감이 있는 물감과 만났을 때 굉장히 아름다운 텍스처를 남깁니다.

폰테네(황목)

폰테네(중목)

- **가르짜(스페인) 중목** : 면을 재생한 종이로 환경을 생각한 종이입니다. 스페인 바르셀로나 지역에서 만들어지며 물을 잘 머금는 편입니다. 따라서 건조속도는 다소 늦습니다. 종이가 폭신폭신한 감이 있어 스케치 시 종이가 파일 수 있습니다.

아르쉬(황목)

아르쉬(세목)

- **아마트루다(이탈리아)** : 발색이 아름답고 종이 자체가 고급스러워 요즘 선호도가 상승하고 있습니다. 물 흡수가 잘되며 보태니컬에 잘 어울리는 종이입니다.

- **마그나니 토스카나(이탈리아) 황목** : 거친 질감의 종이로 요철 사이에 물감이 잘 고이는 현상이 있습니다. 도막이 튼튼하여 많은 물칠과 겹칠도 잘 견디는 종이입니다.

가르짜

아마트루다(세목)

- **장지** : 한지도 훌륭한 수채지입니다. 동양화를 그리듯 아교반수(동양화에서 종이와 천에 그림을 그릴 때 아교를 칠해서 표면에 얇은 막을 만드는 작업) 한 후 사용할 수 있습니다.

- **카디(cadi paper)** : 인도산 수제종이로, 거친 표면을 지녔으며 채색 시 자연스러운 질감이 살아나는 매력적인 종이입니다. 마치 면에 채색하는 느낌이 들며 채색 후 가르짜와 같이 건조속도가 다소 늦는 편입니다. 디테일한 작업은 어울리지 않습니다.

마그나니 토스카나(황목)

카디

이 책에서는 다음과 같은 종이들을 사용하였습니다.
마그나니 토스카나 황목 / 파브리아노 아띠스띠꼬 세목 / 파브리아노 아띠스띠꼬 중목
파브리아노 아띠스띠꼬 황목 / 산더스 워터포드 황목 / 산더스 워터포드 중목

4. 팔레트

팔레트의 경우 소재에 따라 장단점이나 활용법이 달라집니다. 플라스틱, 도자기, 철재 팔레트로 나누어 간단히 표로 비교해 보여드립니다.

		장점	단점	활용
플라스틱		• 저렴하다. • 잘 깨지지 않는다.	• 물감이 빨리 마른다. • 착색이 잘 된다.	입시용, 입문용 모두 무난하게 사용
도자기		• 천천히 마른다.	• 비싸다. • 무겁다. • 잘 깨진다.	• 물감이 천천히 마르기 때문에 큰 작업에 유리하다. • 작은 접시를 활용해도 좋다.
철재	튜브용	• 파손에 강하다	• 비싸다. • 착색이 잘 된다.	플라스틱과 마찬가지로 무난하게 사용
	고체용	• 휴대하기 좋다. • 크기가 다양하다. • 원하는 팔레트 구성을 할 수 있다.	• 비싸다. • 착색이 잘 된다. • 추가 팔레트가 필요할 수도 있다.	• 회사마다 색상의 차이가 있으므로 전체적으로 나와 맞는 회사의 고체물감세트를 구입 후 맘에 드는 다른 회사의 물감을 추가 구입하여 끼워 사용 • 빈 팬(비어있는 작은 플라스틱 팔레트)에 튜브형 물감을 짜 굳혀 끼워 넣어도 되며 여러 개의 다양한 틴 케이스에 넣어 사용하기도 한다. 이때는 팬의 바닥면에 자석을 부착하여 팔레트에 고정시켜 주면 보다 편리하게 사용할 수 있다.

제가 사용하는 팔레트들입니다.

❶ 윈저&뉴튼 디자이너스, 분채, 다니엘 스미스 고체스틱을 섞어 배치한 48색 철재 팔레트로, 고정 장치를 빼고 팬의 아래에 자석을 부착하는 식으로 고정하여 사용하고 있습니다.

❷ 미젤로 플라스틱 팔레트에 신한 SWC 32색(차이니스 화이트, 아이보리 블랙은 별도로 추가)을 짜놓은 것으로, 이 책에 들어간 그림들을 그리는 데 사용하였습니다.

❸ 사탕 틴 케이스, 플라스틱 빈 팬에 튜브 물감을 넣어 구성한 팔레트입니다.

❹ 레드우드 윌로우 수제물감으로, 온라인 화방에서 구입하였습니다.

❺ 다이소 도자기 사각접시로, 사용이 편리하고 포개서 보관하기도 좋아 애용하고 있습니다.

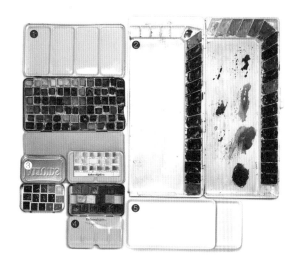

5. 수채화 미디엄(보조제)

마스킹 플루이드Masking Fluid(마스킹 액)

마스킹 플루이드는 종이 위에 피막을 만들어 그 부분에는 물감이 칠해지지 않도록 하고, 물감이 모두 마른 후 떼어내어 흰 종이면을 남기는 보조제입니다. 라텍스를 원료로 한 마스킹 플루이드는 붓이나 펜촉, 이쑤시개 등으로 바를 수 있고, 조소용 실리콘 브러쉬를 사용할 수도 있습니다. 일반붓을 이용할 경우 전용 붓을 정해놓고 사용하도록 하고, 이때 사용한 붓은 미지근한 비눗물로 세척합니다. 채색된 부분이 건조되면 마스킹액 전용 지우개나 손으로 살살 문질러 지워낼 수 있습니다.

꽃중심 수술 부분을 마스킹하고 꽃을 채색한 상태 마스킹을 벗겨낸 상태 꽃중심 수술을 그려넣은 상태

아라비아 검

물감에 아라비아 검을 섞으면 건조시간을 지연시켜 그림을 그릴 수 있는 시간을 늘릴 수 있습니다. 아라비아 검을 섞으면 색의 투명도와 광택이 증가하며, 채색 시 약간 미끌거린다는 느낌을 받을 수 있습니다. 포스터물감이나 과슈 같은 불투명 물감에 섞어 사용하면 수채화처럼 투명하게 사용 가능합니다.

일반 채색 후 아랫부분 물칠 아라비아 검을 섞어 채색 후 아랫부분 물칠

이리디센트 미디엄(펄 미디엄)

펄pearl 컬러로 만들어주는 기능을 하는 미디엄입니다. 수채물감과 혼합해서 사용하거나, 물감이 마른 후 덧칠하는 방식으로 사용합니다.

일반 채색 펄 미디엄을 섞어 채색

그래뉼레이션 미디엄

과립성이 아닌 물감에 첨가하여 과립형 질감의 효과를 내기 위해 사용하는 미디엄으로, 과립성이 있는 물감들은 대부분 고가이기 때문에 저렴한 물감으로 과립성 효과를 보기 위해 사용합니다. 이미 과립형 질감을 지니고 있는 물감에 사용하게 되면 효과가 배가됩니다.

코발트 블루 휴 그래뉼레이션 미디엄을 첨가한 상태

02. 보태니컬 수채화 기법

다음 내용은 이 책의 작품들을 그릴 때 사용한 주요 기법들을 설명한 것입니다. 하지만 수채화에는 얼마든지 표현할 수 있는 다양한 방법이 있으므로, 여기서 설명하는 기법들은 이 책을 이해하기 위한 도움말 정도로만 받아들이고, 꾸준한 연습으로 각자의 스타일을 만들어 나가기 바랍니다.

1. 붓이 머금은 물의 양과 채색 농도 조절하기

수채화는 물과 물감이 만나서 그려지는 그림인 만큼, 물의 사용이 매우 중요합니다. 물감과 물의 비율을 어떻게 하느냐에 따라, 붓이 머금고 있는 물과 물감의 양이 어느 정도냐에 따라 종이에 그려지는 농도나 물기의 정도가 달라지므로 여러 가지 경우를 연습하며 채색 톤에 대한 감을 익히는 것이 좋습니다.

> **TIP** 붓으로 물감을 섞을 때는 붓을 한 방향으로 사용하여 붓의 형태가 망가지지 않도록 해야 하며, 붓은 붓털의 중간 아래쪽만 사용하여 물감을 개야 붓대 쪽으로 물감이 뭉쳐 굳어지는 것을 방지할 수 있습니다.

❶ 물기 조절하기
먼저, 붓을 물통에 담가서 물을 충분히 머금게 한 다음, 팔레트의 빈에서 물감을 덜어오거나 문질러서 붓에 물감을 묻히고, 팔레트의 빈 곳에 문질러 물감과 물을 잘 섞어준 다음 종이에 채색해봅니다.

붓이 물감을 충분히 머금은 상태

종이에 채색된 물감의 물기가 과하다고 느껴지거나 조금 건조한 느낌의 채색을 하고 싶을 때는 붓의 끝부분을 키친타월 등의 흡수지에 대어 물을 조금 빼줍니다.

붓 끝부분에서 물을 뺀 상태: 물기가 적어짐

만약 물기를 더 빼서 건조한 질감을 표현하고 싶다면 붓을 흡수지에 눕혀서 전체적으로 물을 뺍니다.

붓을 눕혀 전체적으로 물을 뺀 상태: 물기가 더 적어지고 색이 연해짐

❷ 농도 조절하기

물감의 농도(톤)를 연하게, 혹은 진하게 만들고 싶다면 물이나 물감을 추가하면 됩니다. 현재의 톤보다 연한 톤을 만들고 싶다면 붓끝을 물에 살짝 담가 물을 더하거나 붓을 가볍게 씻어주고, 진한 톤을 만들고 싶다면 붓끝에 물감을 더 묻힙니다. 이 경우에도 마찬가지로 흡수지에 붓을 대서 물을 빼는 방법으로 물기의 정도를 조절할 수 있습니다.

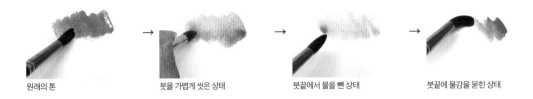

| 원래의 톤 | 붓을 가볍게 씻은 상태 | 붓끝에서 물을 뺀 상태 | 붓끝에 물감을 묻힌 상태 |

2. 물칠 하기

물칠 하기는 물기가 있는 깨끗한 붓(=물붓)으로 붓질해 물감을 자연스럽게 번져나가게 하거나 단계적으로 농도가 달라지는 그라데이션 효과를 연출하는 데 사용됩니다. 붓에 물을 어느 정도 머금느냐에 따라 결과가 달라지므로 다양한 경우를 연습해 봅시다.

❶ 빈 공간에 물칠 하기

붓에 깨끗한 물을 충분히 머금고 종이를 적신 다음 그 위에 물감을 칠해서 자연스럽게 번져나가는 효과를 연출하기 위한 것입니다.

종이를 적실 때 사용하는 붓은 물을 충분히 머금을 수 있는 것을 사용하고, 넓은 면적일 경우 종이에 고르게 물이 퍼질 수 있는 것을 고릅니다. 붓은 충분히 적셔 사용해야 하지만 붓을 물통에 오래 담가두면 붓의 형태가 망가지고 붓자루가 상하게 되므로 주의합니다.

아네모네(129p)

TIP 물의 양이 너무 많으면 물고임 현상이 생기므로 주의하도록 하며, 만약 의도하지 않은 물고임 현상이 생기면 종이를 살살 흔들어줘 물을 고르게 분산시키도록 합니다.

| 연습하기 |

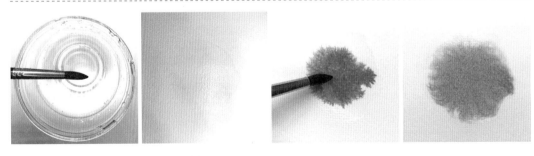

1. 물통에 붓을 담갔다 빼서 붓이 물을 머금게 한다.
2. 종이에 물을 바르듯이 붓질하되, 물고임 현상이 나타나지 않도록 주의한다.
 * 물의 농도 : 물고임 현상이 나타나지 않으면서 비스듬히 보았을 때 물이 반사되어 보일 정도
3. 붓에 물을 충분히 머금은 채로 물감을 묻히고, 물감을 묻힌 붓끝을 중앙에 댄다. 이때 원하는 범위보다 좁은 범위로만 번진다면 붓끝을 톡톡 치며 물감을 충분히 빼낸다.
4. 시간이 지나면 자연스럽게 물감이 번져나간다.

❷ 물감을 칠하고 한쪽에 물칠 하기

물감 칠을 먼저 한 후, 물기가 있는 깨끗한 붓으로 번지기를 원하는 방향으로 물칠을 해주면 물을 따라 물감이 번져나가 자연스러운 그라데이션이 생깁니다. 붓에 물이 너무 많을 경우 물이 물감 쪽으로 흘러가는 경우가 생기므로 주의합니다.

TIP 따로 언급하지 않는 한 '물기가 있는 깨끗한 붓(=물붓)'은 충분히 물을 적신 상태에서 흡수지(키친타월)에 붓을 뉘어 중간 부분을 3초 정도 살짝 대어 물기를 뺀 상태로, 붓의 형태가 온전히 보이면서 붓끝이 원하는 방향으로 휘게 할 수 있는 정도의 물기입니다.

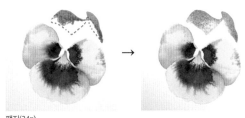

팬지(34p)

| 연습하기 |

1. 하늘 부분을 진하게 채색한다.
2. 물기가 있는 깨끗한 붓(=물붓)으로 경계를 닦아주며 붓질한다.
3. 나머지 구름도 2번과 같은 작업을 반복한다
4. 볼륨이 필요한 부분은 넓게 붓질하여 색이 번져나오는 면적을 크게 만든다.

❸ 먼저 그린 선을 흐리게 하기 위한 물칠

꽃주름과 같은 주름선을 그린 다음, 물붓으로 앞서 그린 선과 같은 방향으로 붓질하면 그린 선이 흐릿해지면서 자연스러운 주름이 남게 됩니다.

팬지(36p)

| 연습하기 |

 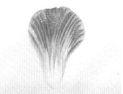 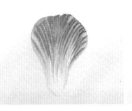 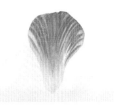

1. 그림과 같이 선을 그린 다음, 붓을 깨끗이 씻은 후 붓끝이 모일 정도로 물을 덜어낸다.
2. 선을 그렸던 방향으로 물붓을 붓질하며 바탕에 그려준 선을 번지게 만든다.

3. 꽃잎 오른쪽 가장자리에 다시 짧은 선을 그린다.
4. 3번에 그려 준 선들 사이로 물칠하여 부드럽게 바탕과 연결시키고 왼쪽 부분도 앞서의 과정을 반복하여 마무리한다.

❹ 물감을 닦아내는 물칠

꽃주름을 표현할 때 앞의 경우처럼 선을 그리고 물칠 해서 흐릿
하게 만드는 방법도 있지만, 먼저 칠한 물감을 물기가 있는 깨
끗한 붓으로 붓질해서 주름선을 만드는 방법도 있습니다. 이러
한 방법은 잎맥을 표현할 때도 사용됩니다. 젖은 붓의 물기를
제거한 후 선을 그리면 밑색을 밀어내며 밝게 표현됩니다.

튤립(112p)

TIP 물기가 있는 깨끗한 붓으로 잎맥이나 꽃주름을 그릴 때는 바탕에 물기가
너무 많거나 적으면 제대로 표현되지 않습니다. 바탕이 살짝 말랐을 때, 즉, 손
등을 댔을 때 습기가 느껴지면서 물감은 묻어나지 않는 상태일 때 그려야 비교
적 선명한 선이 그려집니다. 마른 정도를 잘 모를 때는 살짝 붓질해 선을 조금
그려보고, 제대로 표시되면 그때 선을 모두 그려냅니다.

담쟁이(68p)

| 연습하기 1 |

 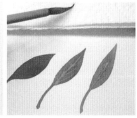 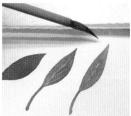

1. 그림과 같이 잎을 그리고, 물감이 살짝 마를 때까지 기다린다.
2. 물기가 있는 깨끗한 붓으로 중심 잎맥을 닦아내듯 붓질한다. 붓
 의 상태는 그림과 같이 붓끝이 한 방향으로 휠 수 있는 정도로,
 붓끝을 가늘게 만들 수 있으나 뻑뻑한 느낌이 없는 상태이다.

3. 붓질을 한 번하고 붓끝을 한 번 닦아내는 방식으로 잎맥을 그린
 다. 이 작업은 붓에 묻은 물감이 붓질하는 곳에 다시 채색되는 것
 을 막아준다.
4. 3번 과정을 반복하여 마무리한다. 마지막에 중심 잎맥선을 한
 번 더 작업하여 깔끔하게 마무리한다.

| 연습하기 2 |

1. 도넛 모양을 그리고 물감이 살짝 마를 때까지 기다린다. 앞
 서 잎맥을 그릴 때보다는 조금 덜 마른 상태까지 기다린다.
2. 물기가 있는 깨끗한 붓으로 닦아내듯 붓질하여 하이라이트
 를 만든다.

❺ 자연스러운 경계선을 만들 때

꽃잎과 꽃잎 사이, 혹은 뒤로 말린 꽃잎의
가장자리 부분 등 주변과 구분되게 하면서
도 급격한 경계가 지지 않도록 만들어줄
때 물붓으로 선을 그리듯 물칠을 합니다.

장미(147p)

| 연습하기 |

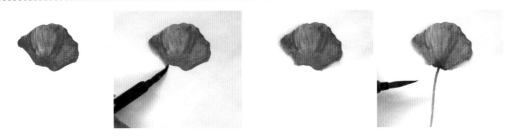

1. 꽃잎을 그린다.
2. 외곽선을 따라 물기가 있는 깨끗한 붓으로 붓질한다.
3. 반대쪽도 같은 방법으로 작업한다.
4. 하단 쪽에 진한 색을 덧칠한 후 아래쪽으로 줄기를 연결시켜 채색한다.

3. 그라데이션 하기

그라데이션은 차츰 농도를 달리하며 채색하는 것을 말합니다. 앞서 물칠 하기 과정에서
도 이미 그라데이션이 구현된 바 있지만, 여기서는 '그라데이션' 현상에 포커스를 두고
다양한 예를 살펴보겠습니다.

❶ 물기가 있는 깨끗한 붓으로 물칠 하여 그라데이션 하기

진하게 채색된 곳의 경계 부분을 무너뜨리듯 붓질하여 주변에
자연스러운 농도 변화가 생기도록 하는 방법입니다.

유칼립투스(52p)

| 연습하기 |

1. 그림과 같이 잎의 형태를 그린다.
2. 채색된 부분의 경계와 닿도록 물붓으로 붓질하며 안쪽을 채
 우고 그대로 줄기를 그린다. 앞서 그려준 물감과 물이 섞여
 연하게 그려진다.

❷ 면봉 등으로 닦아냄으로써 그라데이션 하기

진하게 채색된 곳의 경계 부분을 면봉으로 톡톡 눌러 자연스럽게 색이 퍼지게 하는 것입니다. 이 방법을 이용할 때는 채색된 물감의 마른 정도에 따라 결과가 달라지므로 다양한 경우를 연습해보기 바랍니다.

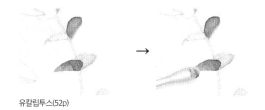

유칼립투스(52p)

| 연습하기 |

1. 그림과 같이 잎의 형태를 그린다.
2. 면봉으로 밝은 하이라이트 부분을 닦아낸다.
3. 면봉을 물에 촉촉하게 적신 다음 끝을 눌러 뾰족하게 만든다.
 * 면봉을 이런 상태로 사용하면 깔끔하고 부드럽게 정리된다.
4. 중심선 부분을 면봉으로 문질러 그라데이션 하며 부드럽게 밝은 면을 만든다.

❸ 연하게 채색 후 진하게 덧칠 하며 그라데이션 하기

전체적으로 연하게 채색한 후 진하게 표시된 부분을 콕콕 찍듯 붓끝을 대어(붓끝에서 색이 빠져 나옴) 색을 더함으로써 그라데이션 효과를 연출하는 방법입니다.

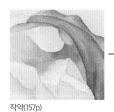 → →

작약(157p)

| 연습하기 |

1. 전체적으로 연하게 꽃잎의 형태를 그리며 채색한다.
2. 꽃잎 아래쪽에 물감을 묻힌 붓끝을 살짝 대서 색이 빠져나오게 한다,
3. 위쪽 가장자리와 필요한 부분에 추가적인 덧칠을 한다. (바탕이 젖어있는 상태이므로 붓끝을 종이에 대는 방식으로 톡톡 치듯 채색한다.)
4. 물감이 살짝 마르면 물기가 있는 깨끗한 붓으로 가느다란 붓질을 하여 꽃의 주름을 표현한다.

❹ 진하게 채색 후 연결해서 채색하며 그라데이션 하기

진한 부분을 먼저 채색하고 이를 연결해 같은 결 방향으로 붓질
하며 연한 부분을 채색하는 방법입니다. 그림자나 형태의 굴곡
등 음영이 강하거나 비교적 형태가 뚜렷한 부분을 그라데이션
할 때 주로 사용합니다.

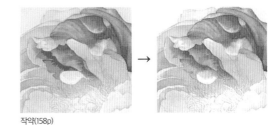

작약(158p)

| 연습하기 |

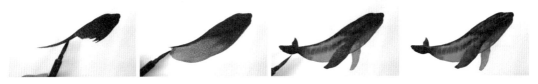

1. 그림과 같은 형태로 외곽을 정리하며 진하게 채색한다.
2. 채색한 물감이 마르기 전에 붓에 물을 더해 물감의 농도를 낮춘 다음 진한 색의 경계 부분을 살짝 닿
 게 하면서 안쪽을 채색한다.
3. 붓에 물감을 더해서 농도를 높인 다음 몸통의 디테일과 지느러미 등을 추가한다.
4. 물감이 마르기 전에 물기가 있는 깨끗한 붓으로 몸통의 무늬를 그려준다.

4. 닦아내기

❶ 물붓으로 닦아내기

물칠 하기의 '물붓으로 물감 닦아내기'의 방법과 같으므로 여기서는 설명을 생략합니다.

❷ 키친타월 등 흡수성이 좋은 종이류나 천으로 닦아내기

비교적 넓은 면적을 닦아낼 때 사용합니다. 키친타월 등 요철이
있는 흡수지로 눌러 주면 볼록한 부분만 물감을 흡수하여 텍스
처가 만들어집니다.

담쟁이(72p)

단풍잎과 은행잎(45p)

| 연습하기 |

1. 텍스처를 넣을 부분을 채색하되, 물의 양이 너무 많으면 텍
 스처 효과가 떨어지므로 진한 톤으로 채색한다.
2. 질감 있는 흡수지로 가볍게 눌러 닦아낸다.
3. 나머지 부분을 채색하여 마무리 한다.

❸ 면봉으로 닦아내기

면봉을 꾹꾹 눌러 닦아내거나 면봉에 휴지를 감아 닦아냅니다. 면봉은 키친타월 등으로 닦는 것보다 닦아내는 양이 적으므로 약간의 색만 덜어낼 때 이용하며, 면봉에 휴지를 감으면 그냥 면봉을 사용하는 것보다 넓은 면적을 부드럽게 처리할 수 있습니다. 베리류의 하이라이트 부분을 표현할 때 주로 사용됩니다.

TIP 면봉은 그림과 같이 물에 적신 휴지나 키친타월을 양쪽에 감은 면봉 1개와 일반 면봉 2개 이상을 준비한다. (하나는 적셔 놓고 사용)

튤립(113p)

나뭇가지와 열매(190p)

| 연습하기 |

- -

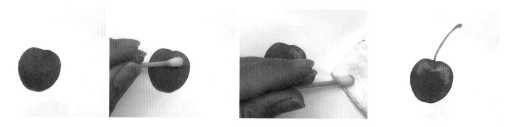

1. 그림과 같은 형태를 그린다.
2. 면봉으로 하이라이트가 되는 부분을 톡톡 눌러 닦아낸다.
3. 여러 번 자리를 옮겨가며 작업해야 하기 때문에 물감이 옮겨오지 않도록 면봉을 닦아가며 작업한다.
4. 그림과 같이 하이라이트 선을 따라 면봉으로 닦아낸 후 꼭지를 그려 마무리한다.

이 책에 사용된 신한 SWC 32색 컬러 차트

다음은 이 책에 사용된 신한 SWC 32색(+아이보리 블랙)의 컬러차트입니다.
물감은 짜놓은 상태, 젖어 있는 상태, 마른 상태의 색이 각각 다르기 때문에
물감을 사용하기에 앞서 컬러차트를 만들어놓으면 편리하게 사용할 수 있습니다.
각 작품마다 제시된 컬러차트를 참고해 가능하다면 혼색 차트도 만들어놓고 작업하기를 권합니다.

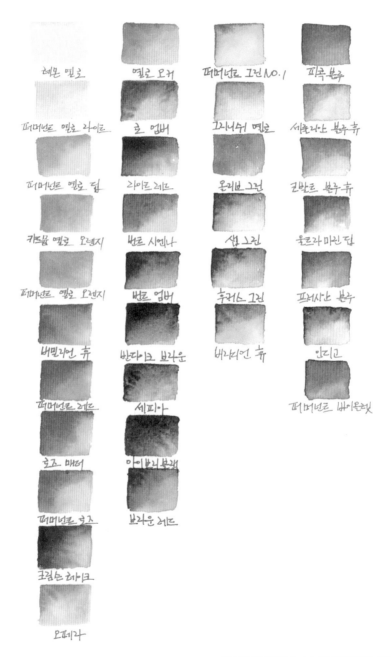

레몬 옐로 / 옐로 오커 / 퍼머넌트 그린 NO.1 / 피콕 블루
퍼머넌트 옐로 라이트 / 로 엄버 / 그리니쉬 옐로 / 세룰리안 블루 휴
퍼머넌트 옐로 딥 / 라이트 레드 / 올리브 그린 / 코발트 블루 휴
카드뮴 옐로 오렌지 / 번트 시엔나 / 샙 그린 / 울트라 마린 딥
퍼머넌트 옐로 오렌지 / 번트 엄버 / 후커스 그린 / 프러시안 블루
버밀리언 휴 / 반다이크 브라운 / 비리디언 휴 / 인디고
퍼머넌트 레드 / 세피아 / 퍼머넌트 바이올렛
로즈 매더 / 아이보리 블랙
퍼머넌트 로즈 / 브라운 레드
크림슨 레이크
오페라

* 색상 구성은 물감의 출시시기에 따라 조금씩 다를 수 있습니다.

보태니컬 수채화의
기본 기법과
요소 익히기

watercolor painting

팬지
Pansy

노랑과 보라는 섞으면 탁색이 되어서
그다지 어울리지 않는 색이라고 생각하기 쉽지만,
두 색은 조화를 이룰 때 아름다운 배색이 됩니다. 가장 대표적인 꽃이 팬지이지요.
종이 위에서 두 가지 색상을 맞닿게 채색하면 서로 번져가며
미묘한 느낌을 만들어냅니다.

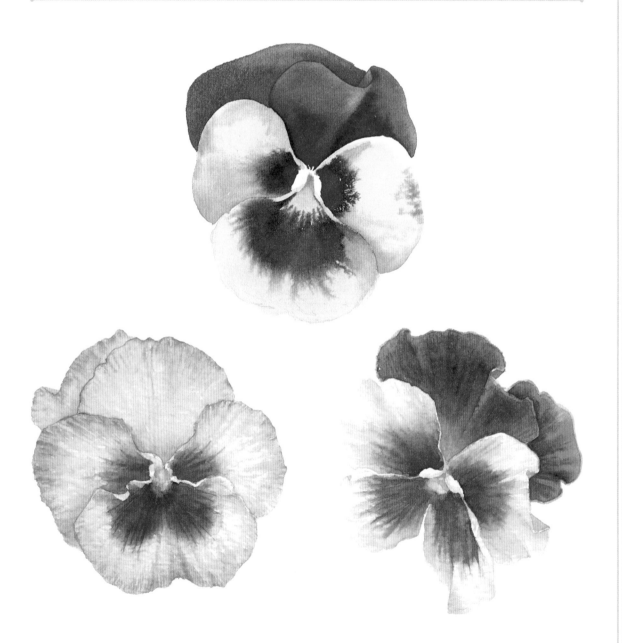

○ Color Chip

팬지 1

퍼머넌트
옐로 라이트

퍼머넌트 옐로
라이트+퍼머넌트
바이올렛 약간

그리니쉬 옐로

퍼머넌트
바이올렛 + 크림슨 레이크 =

사용한 종이
산더스 워터포드 황목

팬지 2

세룰리안 블루 휴+
퍼머넌트 로즈

세룰리안 블루 휴+
울트라마린 딥

세룰리안 블루 휴

세룰리안 블루 휴
+오페라

퍼머넌트
옐로 딥

퍼머넌트
바이올렛 + 울트라
마린 딥 =

사용한 종이
마그나니 토스카나 황목

팬지 3

퍼머넌트
바이올렛

퍼머넌트 바이올렛+
퍼머넌트 로즈

퍼머넌트 바이올렛+
크림슨 레이크

퍼머넌트 바이올렛>
크림슨 레이크

퍼머넌트
옐로 딥

피콕 블루

올리브 그린

사용한 종이
마그나니 토스카나 황목

✑ 팬지1

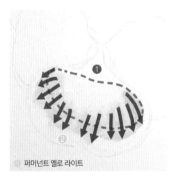

퍼머넌트 옐로 라이트

1. 점선 영역을 물칠하고, 화살표 방향으로 붓질하여 채색한다.

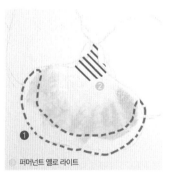

퍼머넌트 옐로 라이트

2. 점선 영역(❶)을 물칠 해 물감을 자연스럽게 그라데이션 하고 중심 부분(❷)을 채색한다.

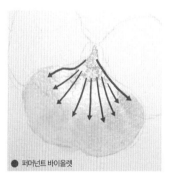

● 퍼머넌트 바이올렛

3. 중심에서 방사형으로 뻗어 나오는 선을 그린다.

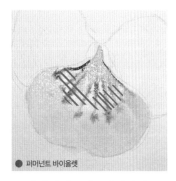

● 퍼머넌트 바이올렛

4. 붓에 진한 물감을 충분히 머금고 표시한 부분을 톡톡 치듯하여 진하게 채색한다.

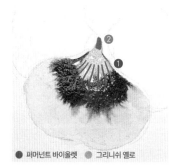

● 퍼머넌트 바이올렛　● 그리니쉬 옐로

5. 중심에서 뻗어 나오는 선(❶)을 그린 다음, 중심 끝(❷)을 채색한다.

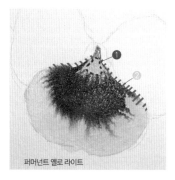

퍼머넌트 옐로 라이트

6. 점선 영역을 물기가 있는 깨끗한 붓으로 붓질하고, 상단 가장자리를 채색한다.

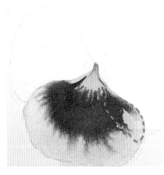

7. 오른쪽 가장자리를 물칠 하여 먼저 칠한 물감이 번지게 한다.

TIP 꽃잎이 뒤집어진 부분에 그림자를 표현해주는 작업이다.

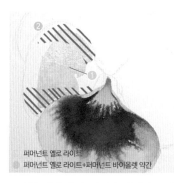

퍼머넌트 옐로 라이트
● 퍼머넌트 옐로 라이트+퍼머넌트 바이올렛 약간

8. 왼쪽 꽃잎의 안쪽(❶)을 채색하고, 위아래 가장자리 부분(❷)을 채색한 다음 점선 영역(❸)을 물칠 하여 부드럽게 그라데이션 한다.

TIP 색 ❷는 색 ❶이 붓에 충분히 묻은 상태에서 붓끝에 바이올렛을 콕 찍은 뒤 섞어주는 정도의 색감이다.

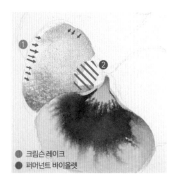

● 크림슨 레이크
● 퍼머넌트 바이올렛

9. 꽃잎의 외곽(❶)과 중심 쪽(❷)을 채색한다. 이때, 왼쪽 외곽은 톡톡 치듯 채색하여 아직 마르지 않은 바탕에 색이 번지도록 한다.

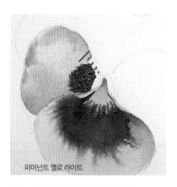

퍼머넌트 옐로 라이트

10. 표시한 부분을 채색한다.

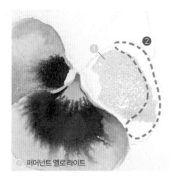

퍼머넌트 옐로 라이트

11. 오른쪽 꽃잎을 채색한 후 점선 영역을 물칠 하여 그라데이션 한다.

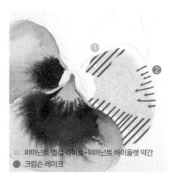

퍼머넌트 옐로 라이트+퍼머넌트 바이올렛 약간
크림슨 레이크

12. 꽃잎의 위아래 부분(❶)을 붓끝으로 톡톡 쳐서 덧칠하고, 외곽에서 안으로 향하는 선(❷)을 그려준다.

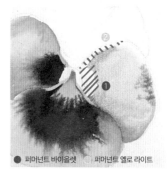

퍼머넌트 바이올렛 ⠀⠀퍼머넌트 옐로 라이트

13. 중심 부분(❶)을 붓끝으로 톡톡 쳐서 먼저 칠한 물감과 자연스럽게 섞이도록 하고, 위쪽 외곽(❷)을 채색한다.

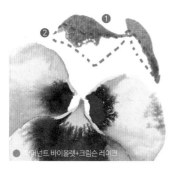

퍼머넌트 바이올렛+크림슨 레이크

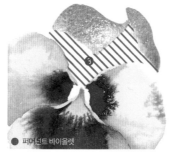

퍼머넌트 바이올렛

14. 위쪽 꽃잎 상단(❶)을 그림과 같이 채색하고 점선 영역(❷)을 물칠 하여 그라데이션 한 다음 약간의 간격을 두고 꽃잎 안쪽(❸)을 진하게 채색한다.

TIP 물칠 할 때 붓이 머금은 물의 양은 앞서 채색한 물감의 농도와 비슷하거나 적은 양이어야 물감이 물칠한 쪽으로 자연스럽게 번진다. 물이 흥건하게 많으면 되려 물이 물감 영역을 침범해 얼룩을 만들 수 있으므로 주의한다.

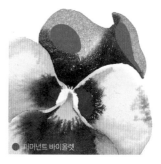

퍼머넌트 바이올렛

15. 표시된 부분에 중간 톤(일반적인 보라색 톤)으로 톡톡 치듯 채색하되, 오른쪽 표시 부분은 위에서 아래로 붓을 옮겨가며 톡톡 치듯 그려준다.

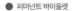
● 퍼머넌트 바이올렛

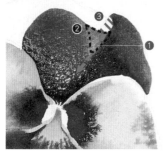

16. 물기가 있는 깨끗한 붓으로 선 (❶)을 그리고, 면봉이나 휴지로 물감 일부을 닦아낸(❷) 후 바탕이 마르면 꽃잎의 말린 부분(❸)을 채색한다.

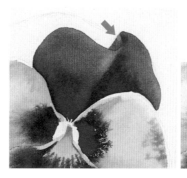

17. 표시한 부분에 콕 찍듯 물을 더하여 색이 밀려나게 만든다.

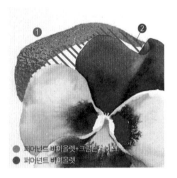
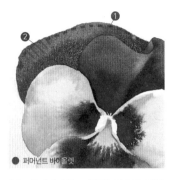
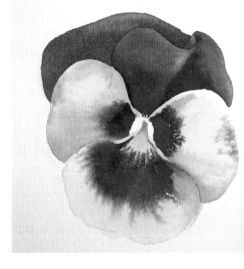

18. 먼저 칠한 꽃잎이 마르고 나면, 그림과 같이 맨 뒤에 있는 꽃잎의 상단(❶)을 채색하고, 빗금 부분(❷)을 진하게 채색한다.

19. 물기가 있는 깨끗한 붓으로 점선을 따라 선(❶)을 그리고, 왼쪽 외곽 부분(❷)을 톡톡 치듯 채색한다.

🌿 팬지2

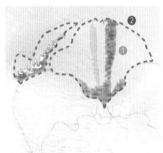

● 세룰리안 블루 휴+퍼머넌트 로즈

1. 그림과 같이 채색하고 점선 영역을 물칠 하여 채색한 색상이 번지게 한다.

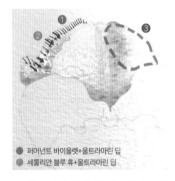

● 퍼머넌트 바이올렛+울트라마린 딥
● 세룰리안 블루 휴+울트라마린 딥

2. 왼쪽 상단 외곽(❶)에 안쪽으로 향하는 짧은 선을 그리고, 중간 중간(❷) 길고 굵은 선을 추가한다. 점선 영역(❸)은 살짝 물칠 한다.

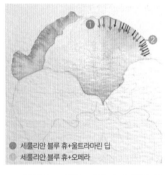

● 세룰리안 블루 휴+울트라마린 딥
● 세룰리안 블루 휴+오페라

3. 붓끝으로 톡톡 치듯이 오른쪽 외곽에 자잘한 선(❶, ❷)을 그려준다.

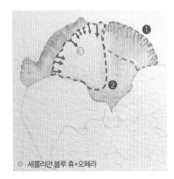

● 세룰리안 블루 휴+오페라

4. 점선 영역(❶)을 선을 그리던 방향과 같은 방향으로 붓질하며 물칠 하고, 왼쪽 점선 영역(❷)에 물칠 한 후 화살표 방향으로 선(❸)을 그린다.

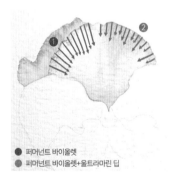

● 퍼머넌트 바이올렛
● 퍼머넌트 바이올렛+울트라마린 딥

5. 바탕이 마르지 않은 상태에서 긴 선(❶)을 추가로 그려 번지도록 하고, 오른쪽에도 불규칙한 길이의 선(❷)을 추가한다.

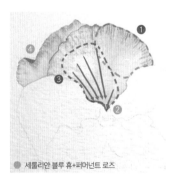

● 세룰리안 블루 휴+퍼머넌트 로즈

6. 오른쪽 점선 영역(❶)을 물칠 하여 먼저 그린 선을 흐리게 한다. 중심을 향하는 긴 선(❷)을 그린 후 물칠(❸) 하고, 같은 색으로 꽃잎의 뒷면(❹)을 채색한다.

Class 01. Pansy

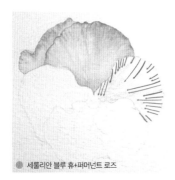

● 세룰리안 블루 휴+퍼머넌트 로즈

7. 오른쪽 꽃잎을 그림과 같이 연하게 채색하고 같은 색으로 가장자리에서 안으로 향하는 선을 그린다.

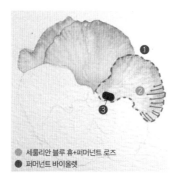

● 세룰리안 블루 휴+퍼머넌트 로즈
● 퍼머넌트 바이올렛

8. 점선 영역(❶)을 물칠 하고, 선(❷)을 그린 다음, 중심 가까운 쪽(❸)을 붓끝으로 콕콕 찍듯 진하게 채색한다.

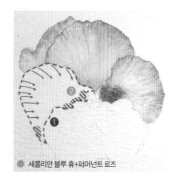

● 세룰리안 블루 휴+퍼머넌트 로즈

9. 점선 영역을 물칠 하고, 빗금 부분을 채색한 다음, 화살표 방향으로 선을 그린다.

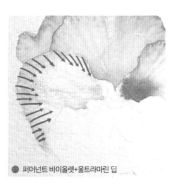

● 퍼머넌트 바이올렛+울트라마린 딥

10. 가장자리를 따라 안으로 향하는 짧은 선을 그린다.

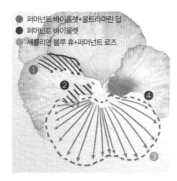

● 퍼머넌트 바이올렛+울트라마린 딥
● 퍼머넌트 바이올렛
● 세룰리안 블루 휴+퍼머넌트 로즈

11. 바탕이 마르기 전에 왼쪽 꽃잎 상단에 선(❶)을 그리고, 중심 쪽을 채색(❷)한다. ❷가 마른 후에 아래쪽 꽃잎에 방사형의 선(❸)을 그리고 점선 영역(❹)을 물칠한다.

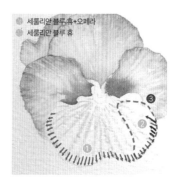

● 세룰리안 블루 휴+오페라
● 세룰리안 블루 휴

12. 외곽을 따라 바깥으로 향하는 짧은 선(❶)을 그려 넣고, 오른쪽에 조금 긴 선(❷)을 몇 개 추가한 후 물칠(❸)한다.

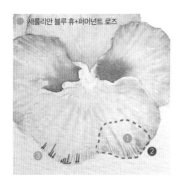

● 세룰리안 블루 휴+퍼머넌트 로즈

13. 아래 오른쪽도 그림과 같이 선(❶)을 그리고 점선 영역(❷)을 물칠한다. 아래 왼쪽 부분(❸)에도 선을 그린다.

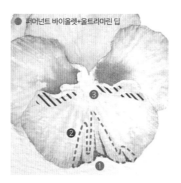

● 퍼머넌트 바이올렛+울트라마린 딥

14. 아래 중앙 쪽에 그림과 같이 선(❶)을 그리고 점선 영역(❷)을 물칠한 다음 빗금 부분(❸)을 채색한다.

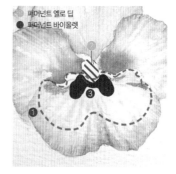

● 퍼머넌트 옐로 딥
● 퍼머넌트 바이올렛

15. 점선 영역(❶)을 물칠 하고 중심(❷)을 채색한 다음, 그 아래 부분(❸)을 붓끝으로 콕콕 여러 번 찍듯 채색하여 색이 퍼지도록 한다.

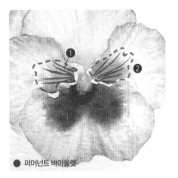

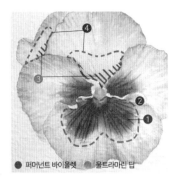

● 퍼머넌트 바이올렛

● 퍼머넌트 바이올렛　● 울트라마린 딥

16. 앞서 진하게 채색된 중심 아래 부분을 면봉으로 눌러 닦아 더 이상 물감이 퍼지지 않도록 함과 동시에 바탕색과 자연스럽게 연결되도록 만든다. 양쪽 꽃잎 중심 부분에 그림과 같이 선을 그리고 그 주변을 물칠 한다.

17. 아래 꽃잎 중심에 그림과 같이 선을 그린 다음 그 주변을 물칠 하고, 위쪽 꽃잎 안쪽 부분을 채색한 후 그 주변을 물칠 한다.

✎ 팬지3

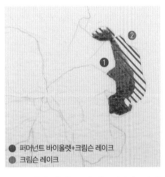

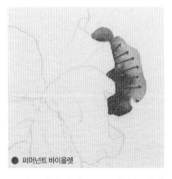

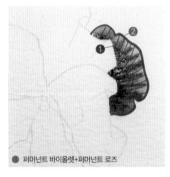

● 퍼머넌트 바이올렛+크림슨 레이크
● 크림슨 레이크

● 퍼머넌트 바이올렛

● 퍼머넌트 바이올렛+퍼머넌트 로즈

1. 그림과 같이 꽃잎 안쪽(❶)을 채색하고, 바깥쪽(❷)은 연하게 채색한다.

2. 안쪽에서 바깥쪽으로 향하는 진한 선을 그려준다.

3. 물기가 있는 깨끗한 붓으로 바깥에서 안으로 향하는 선을 그리고, 물감으로 외곽을 따라 옅은 선을 그린다.

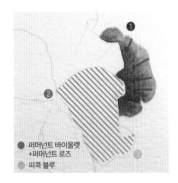

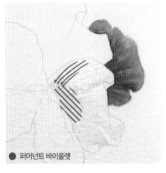

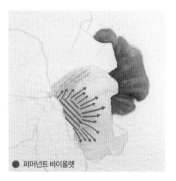

● 퍼머넌트 바이올렛
　+퍼머넌트 로즈
● 피콕 블루

● 퍼머넌트 바이올렛

● 퍼머넌트 바이올렛

4. 물기가 있는 깨끗한 붓으로 이전보다 굵은 선(❶)을 그리고, 아래쪽 꽃잎을 채색(상단과 하단의 색 구분)한다.

TIP 물감이 닦아내지면서 꽃잎에 볼륨감이 추가된다.

5. 빗금 부분을 붓으로 콕콕 찍듯하여 연하게 채색하고, 위쪽에 사선을 그린다.

6. 빗금 부분을 더 진하게 채색하고, 물감을 끌어내듯 화살표 방향으로 선을 그린다.

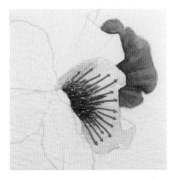

7. 물기가 있는 깨끗한 붓으로 방금 전 그린 선에 연장선을 그린다. 선이 부드럽게 그라데이션 되며 퍼지게 된다.

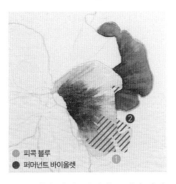

🔵 피콕 블루
⚫ 퍼머넌트 바이올렛

8. 꽃잎의 아래쪽(❶)과 꽃잎이 말린 뒤쪽(❷)을 연하게 채색한다.

TIP 꽃잎에 음영을 표현하기 위한 작업이다.

⚫ 퍼머넌트 바이올렛

9. 중심에서 뻗어나오는 선을 진하게 그린 다음, 같은 방향으로 물붓을 붓질해 그려준 선들을 흐리게 만든다.

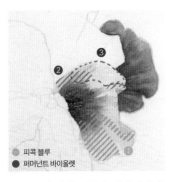

🔵 피콕 블루
⚫ 퍼머넌트 바이올렛

10. 꽃잎 아래쪽(❶)을 채색하여 음영에 깊이를 주고, 위쪽 빗금 부분(❷)도 채색 후 물칠(점선 영역)하여 밝은 부분의 깊이를 표현해준다.

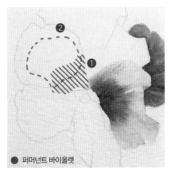

⚫ 퍼머넌트 바이올렛

11. 왼쪽 꽃잎의 중심 부분을 연하게 채색한 다음 점선 영역을 물칠 하여 그라데이션 한다.

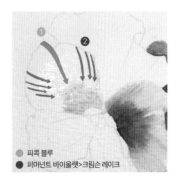

🔵 피콕 블루
⚫ 퍼머넌트 바이올렛>크림슨 레이크

12. 중심에는 굵은 선을, 양쪽 끝에는 가는 선을 그린다.

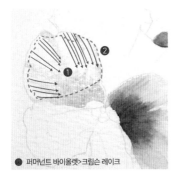

⚫ 퍼머넌트 바이올렛>크림슨 레이크

13. 가는 선을 여러 개 그려 넣고, 점선 영역을 물칠 하여 선들을 흐리게 만든다.

⚫ 퍼머넌트 바이올렛

14. 바탕이 마르기 전에 진한 물감이 충분히 묻어 있는 붓끝을 톡톡 치는 방법으로 중심 부분을 진하게 채색한다.

⚫ 퍼머넌트 바이올렛

15. 중심 쪽을 향하는 가는 선을 여러 개 그리고, 그 선들 사이를 물기가 있는 깨끗한 붓으로 붓질하여 선들이 자연스럽게 번져나가도록 한다.

● 퍼머넌트 바이올렛

16. 중심 부분에 진한 선을 추가한다.

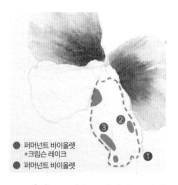

● 퍼머넌트 바이올렛
　+크림슨 레이크
● 퍼머넌트 바이올렛

17. 아래쪽 꽃잎을 물칠 한 후 표시한 곳을 해당 색으로 연하게 채색한다.

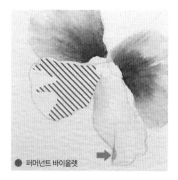

● 퍼머넌트 바이올렛

18. 꽃잎의 아래쪽 맨 끝을 채색하고, 왼쪽 꽃잎(빗금 부분)을 연하게 채색한다.

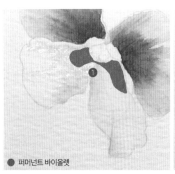

● 퍼머넌트 바이올렛

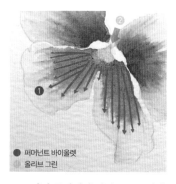

● 퍼머넌트 바이올렛
　퍼머넌트 옐로 딥

19. 중심 아래쪽(❶)을 진하게 채색하고, 바깥에서 안을 향하는 가는 선(❷)을 그려 넣은 다음, 중심(❸)을 진하게 채색한다.

TIP ❸—중심을 채색할 때 먼저 채색한 보라색이 마르기 전에 경계면이 닿게 채색하여 노란색이 보라색 쪽으로 살짝 번지도록 유도한다.

● 퍼머넌트 바이올렛
　올리브 그린

20. 다시 중심에서 바깥쪽으로 향하는 선을 그리고, 꽃의 가장 깊은 중심부를 콕 찍듯 채색해준다.

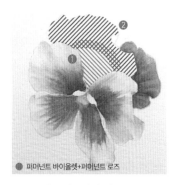

● 퍼머넌트 바이올렛+퍼머넌트 로즈

21. 그림을 참고하여 위쪽 꽃잎을 채색하되, 하단은 연하게, 상단은 중간 톤으로 채색한다.

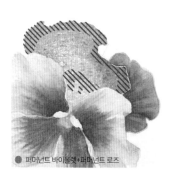

● 퍼머넌트 바이올렛+퍼머넌트 로즈

22. 표시한 부분을 덧칠한다.

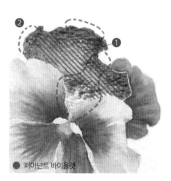

● 퍼머넌트 바이올렛

23. 꽃잎의 안쪽을 채색하고, 점선 영역을 키친타월이나 휴지, 면봉 등을 이용하여 닦아낸다.

24. 물기를 빼고 연한 색을 묻힌 상태로 바깥에서 안으로 향하는 가는 선(❶)을 추가한 다음 물기가 있는 깨끗한 붓으로 선(❷)을 그리고, 중심 부분(❸)을 채색한다.

TIP 바탕이 마르는 중이므로 선을 그리면 밑색이 벗겨지게 되어 꽃잎의 위쪽 부분은 밝은 선이 드러나게 된다. 반대로 원래 밝았던 중심부 쪽은 물감 색의 선이 그려지게 된다.

25. 꽃잎이 말린 부분(❶)을 진하게 채색하고, 말린 꽃잎의 뒷면(화살표 표시 부분)을 키친타월 등으로 닦아 색을 연하게 만든 다음, 점선 영역(❷)을 물칠 하여 그라데이션 한다.

 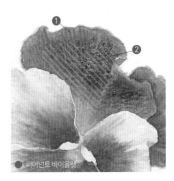

26. 안으로 향하는 선을 진하게 그리고, 점선 영역을 물칠 하여 그려준 선들을 흐리게 만든다.

TIP 이때, 그려준 선의 색이 흐릿해지는 것이 아니라 선의 외곽이 흐릿해지는 것임을 알아둔다. 이후에도 동일하다.

27. 꽃잎의 위쪽에 다시 선(❶)을 진하게 그려 넣고 꽃잎의 안쪽(❷)을 채색한다.

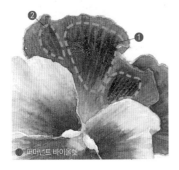

28. 그림과 같이 선을 추가로 진하게 그려 넣고, 점선 영역을 물칠 하여 선을 흐릿하게 만든다.

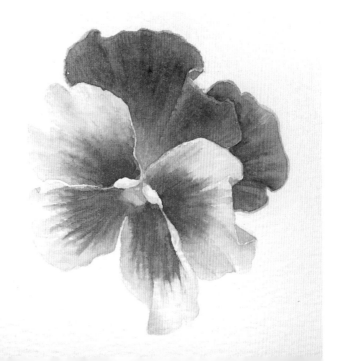

Class 02.

단풍잎과 은행잎
Maple Leaves

단풍잎과 은행잎은 알록달록한 얼룩이 자연스럽게 퍼지는 느낌으로 그립니다.
종이 위에서 색을 섞는다는 생각으로 채색하면 되는데,
물감과 물감이 만나서 퍼져나가는 모습을 보면
인위적으로 그린 그림보다 신기할 정도로 예쁠 때가 많아요.

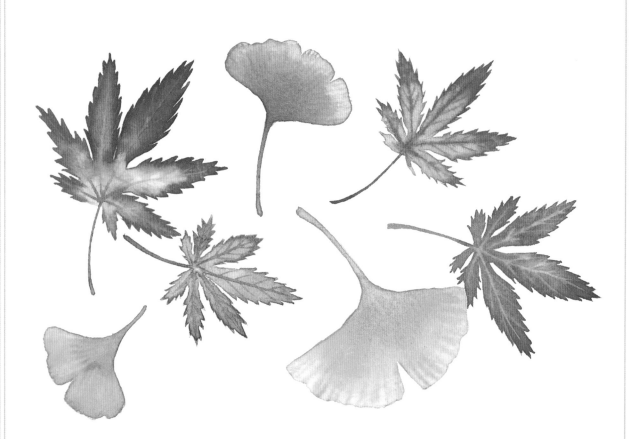

○ **Color Chip**

강렬한 빨강의 단풍잎
노란빛이 도드라지는 단풍잎

퍼머넌트 퍼머넌트 퍼머넌트
옐로 라이트 옐로 딥 옐로 오렌지

버밀리언 휴 버밀리언 휴+
 크림슨 레이크

초록빛이 도는 단풍잎

퍼머넌트 그리니쉬
옐로 라이트 옐로

퍼머넌트 옐로 딥+ 번트 엄버 퍼머넌트 옐로 딥
번트 시에나 +번트 엄버

버밀리언 휴+ 올리브 그린+
라이트 레드 반다이크 브라운

붉고 여린 단풍잎

버밀리언 휴 버밀리언 휴+
 라이트 레드

버밀리언 휴+
라이트 레드+
크림슨 레이크

연둣빛 초가을 은행잎

퍼머넌트 퍼머넌트
옐로 라이트 옐로 딥

올리브 그린 그리니쉬 옐로
 +올리브 그린

늦가을 은행잎

퍼머넌트 퍼머넌트 옐로 딥+
옐로 라이트 번트 시에나

퍼머넌트 옐로 딥+
번트 엄버

가을의 절정에 만나는 은행잎

퍼머넌트 퍼머넌트
옐로 라이트 옐로 딥

올리브 그린 번트 엄버

🖋 강렬한 빨강의 단풍잎

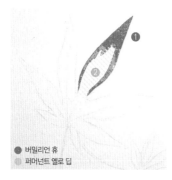

● 버밀리언 휴
◐ 퍼머넌트 옐로 딥

1. 중앙 갈래의 가장자리(❶)를 채색하고, 이어서 그 안(❷)을 메우듯 채색한다.

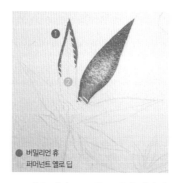

● 버밀리언 휴
◐ 퍼머넌트 옐로 딥

2. 같은 방법으로 왼쪽 갈래 가장자리(❶)와 안쪽(❷)을 채색한다.

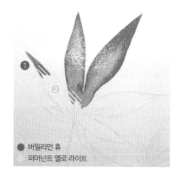

● 버밀리언 휴
◐ 퍼머넌트 옐로 라이트

3. 세 번째 갈래는 끝부분(❶)을 채색하고, 채색한 범위가 살짝 겹치게 나머지 부분(❷)을 채색한다.

● 퍼머넌트 옐로 라이트
◐ 퍼머넌트 옐로 오렌지

4. 오른쪽 갈래 전체(❶)를 채색하고, 외곽(❷)을 따라 선을 그린다.

● 퍼머넌트 옐로 라이트
◐ 퍼머넌트 옐로 오렌지

5. 그림과 같이 나머지 갈래(❶)를 모두 채색하고, 세 개의 갈래 끝(❷)을 콕 찍듯 채색한다.

● 버밀리언 휴+크림슨 레이크

6. 가운데 갈래 외곽의 뾰족한 톱니 부분을 그린다.

● 버밀리언 휴+크림슨 레이크

7. 톱니 안쪽을 채색하고 점선 영역을 물칠 하여 그라데이션 한다.

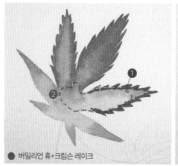

● 버밀리언 휴+크림슨 레이크

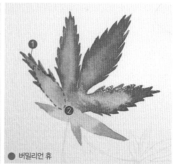

● 버밀리언 휴

8. 나머지 갈래의 톱니 부분을 채색하고 안쪽을 물칠 한다.

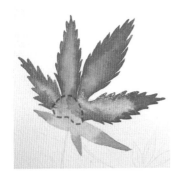
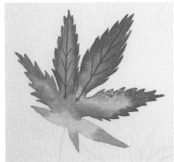
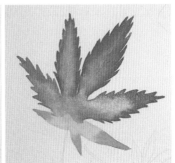

9. 중심 부분이 얼룩지지 않도록 물칠 하여 그라데이션 한다.

10. 물기가 있는 깨끗한 붓으로 붓질해 잎맥을 그린다.

TIP 휴지나 수건 등에 붓끝을 닦으면서 붓질해야 잎맥이 깨끗하게 그려진다. 그냥 그리면 붓에 묻어난 물감을 덧칠하게 된다.

● 버밀리언 휴

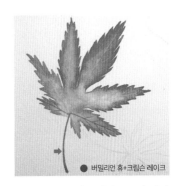

● 버밀리언 휴+크림슨 레이크

11. 잎사귀 끝부분에 약간의 텍스처를 만들어주고, 잎맥을 추가한 다음, 나머지 갈래의 톱니 채색과 물칠 그라데이션을 반복한다.

TIP 키친타월 등 요철이 있는 흡수지로 눌러 주면 볼록한 부분만 물감을 흡수하여 텍스처가 만들어진다.

12. 톱니 채색이 끝나면 부족한 잎맥을 추가한 다음 잎자루를 채색한다.

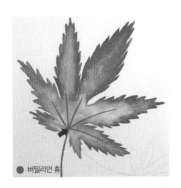

● 버밀리언 휴

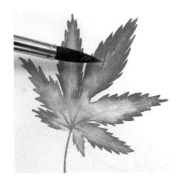

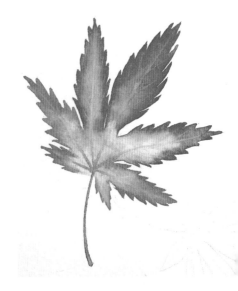

13. 물기가 있는 깨끗한 붓으로 중심쪽 잎맥을 그리고 표시된 중심 부분을 콕 찍듯 채색하여 번지게 만든다.

14. 부족한 잎맥을 추가하여 완성한다.

TIP 만약 작업하는 날의 습도가 낮아 바탕칠이 완전히 마른 상태라면 물붓으로 살살 문질러 물감을 벗겨낸다.

🐝 노란빛이 도드라지는 단풍잎

퍼머넌트 옐로 라이트
퍼머넌트 옐로 딥

1. 잎몸 전체(①)를 연하게 채색하고 갈래 끝(②) 쪽에 색을 더한다.

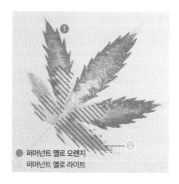

퍼머넌트 옐로 오렌지
퍼머넌트 옐로 라이트

2. 갈래 외곽(①)에 톱니 모양을 그리고, 안쪽(②)을 연하게 채색한다.

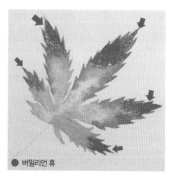

버밀리언 휴

3. 그림과 같이 갈래의 끝부분을 콕 찍듯하여 채색한다.

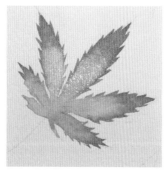

4. 잎사귀 끝부분을 키친타월 등으로 살짝 눌러 닦아내어 텍스처를 만든다.

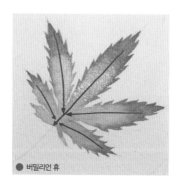

버밀리언 휴

5. 중심 잎맥을 그려주되, 바탕이 마르기 전에 그려주어 살짝 번지도록 한다.

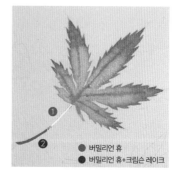

버밀리언 휴
버밀리언 휴+크림슨 레이크

6. 잎자루를 채색하되, 중간에서 색이 서로 겹치게 하여 자연스럽게 이어지도록 한다.

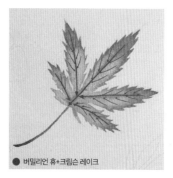

버밀리언 휴+크림슨 레이크

7. 자잘한 잎맥들을 추가하고, 마르는 동안 흐려진 중심부 잎맥을 다시 그린다. 한 번에 그린 것보다 풍부한 느낌을 만들 수 있다.

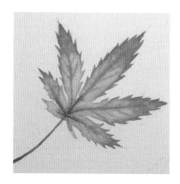

8. 중심부에 물기가 있는 깨끗한 붓으로 선을 그려주면 잎맥에 볼륨이 생기게 된다.

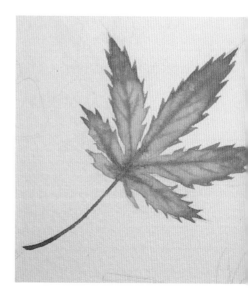

✐ 초록빛이 도는 단풍잎

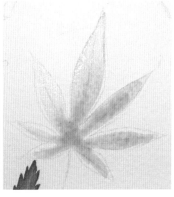

퍼머넌트 옐로 라이트
그리니쉬 옐로

1. 잎몸 전체(❶)를 연하게 채색하고, 빗금 부분(❷)을 덧칠한다.

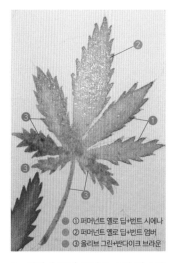

① 퍼머넌트 옐로 딥+번트 시에나
② 퍼머넌트 옐로 딥+번트 엄버
③ 올리브 그린+반다이크 브라운

2. 외곽에 톱니 모양을 그려 넣으며 세부 부분을 묘사한다.

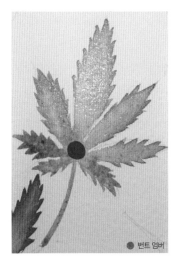

번트 엄버

3. 중심부를 콕콕 찍어 채색한다.

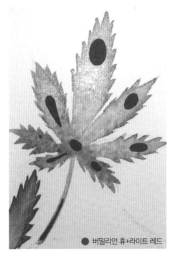

버밀리언 휴+라이트 레드

4. 표시된 부분을 콕 찍듯 채색한다.

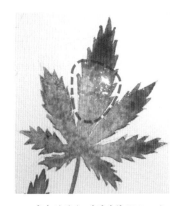

5. 점선 부분을 키친타월 등으로 눌러 색을 살짝 뺀다.

TIP 색상이 예상보다 과하게 들어갔을 경우 이 방법을 이용한다.

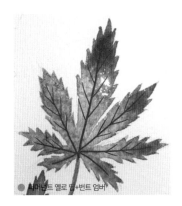

퍼머넌트 옐로 딥+번트 엄버

6. 잎맥을 그려 넣는다.

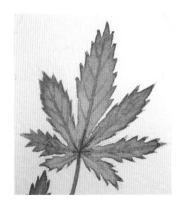

7. 물기가 있는 깨끗한 붓으로 중심부의 잎맥을 추가한다. 물이 물감을 밀어내며 색이 밝아진다.

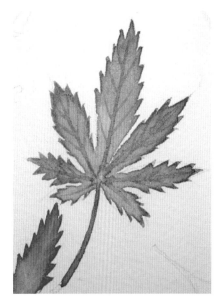

◌ 붉고 여린 단풍잎

버밀리언 휴

1. 잎몸 전체를 연하게 채색한다.

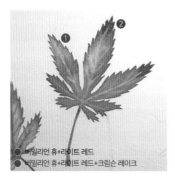

버밀리언 휴+라이트 레드
버밀리언 휴+라이트 레드+크림슨 레이크

2. 각 갈래의 외곽(❶)에 톱니를 추가
하고, 물기가 있는 깨끗한 붓으로 잎
맥을 그려준 다음, 잎맥이 뚜렷하게
나타나지 않는 부분은 색을 추가(❷)
해 보완한다.

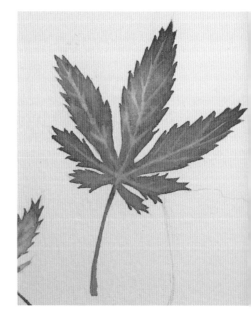

◌ 연둣빛 초가을 은행잎

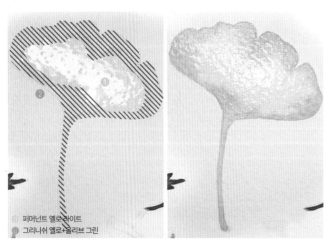

퍼머넌트 옐로 라이트
그리니쉬 옐로+올리브 그린

1. 은행잎의 안쪽(❶)을 그림과 같이 채색
하고, 가장자리와 잎자루(❷)를 채색한다.

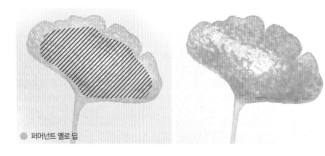

퍼머넌트 옐로 딥

2. 가장자리를 제외한 안쪽을 넓게 덧칠
한다.

● 올리브 그린

3. 잎자루와 중심부를 채색하고, 같은 색으로 밖에서 안으로 향하는 선을 그려준다.

4. 잎 가장자리를 키친타월 등으로 눌러 닦아낸다.

✐ 늦가을 은행잎

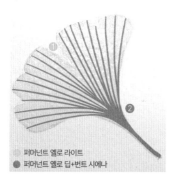

● 퍼머넌트 옐로 라이트
● 퍼머넌트 옐로 딥+번트 시에나

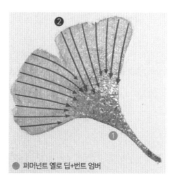

● 퍼머넌트 옐로 딥+번트 엄버

1. 잎 전체(①)를 연하게 채색하고, 잎맥(②)을 잎자루 방향으로 연하게 그린다.

2. 그림과 같이 잎자루부터 중심까지를 채색하고, 물기가 있는 깨끗한 붓으로 잎맥을 그린다.

✐ 가을의 절정에 만나는 은행잎

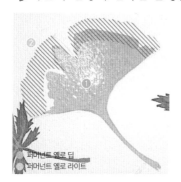

● 퍼머넌트 옐로 딥
● 퍼머넌트 옐로 라이트

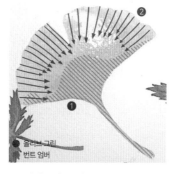

● 올리브 그린
● 번트 엄버

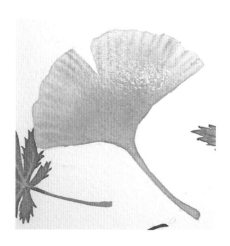

1. 그림과 같이 잎의 안쪽(①)을 채색하고, 가장자리(②)를 채색한다.

2. 잎자루와 중심 부분(①)을 채색하고 밖에서 안으로 향하는 가는 선들(②)을 그린다.

TIP 바탕에 물이 많을 때는 붓끝으로 콕콕 찍어서 물감이 빠져나오게 하는 방법으로 채색한다.

Class 03.

유칼립투스
Eucalyptus

유칼립투스는 오직 두 가지 색상만으로,
색상이 섞이는 양과 물의 농도를 조절하여 그렸습니다.
뒤쪽에 위치한 것부터 채색해 나가는데, 보다 뒤에 있는 느낌을 주기 위해
앞쪽에 있는 것보다 흐리게 채색하였습니다.

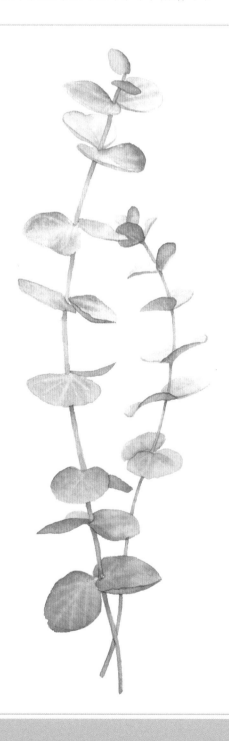

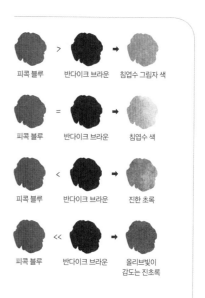

피콕 블루 > 반다이크 브라운 → 침엽수 그림자 색

피콕 블루 = 반다이크 브라운 → 침엽수 색

피콕 블루 < 반다이크 브라운 → 진한 초록

피콕 블루 << 반다이크 브라운 → 올리브빛이 감도는 진초록

사용한 종이
산더스 워터포드 중목

ꙮ 뒤쪽 가지

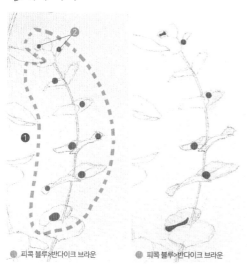

● 피콕 블루 > 반다이크 브라운

● 피콕 블루 > 반다이크 브라운

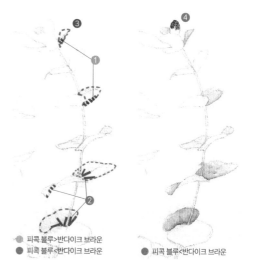

● 피콕 블루 > 반다이크 브라운
● 피콕 블루 < 반다이크 브라운

● 피콕 블루 < 반다이크 브라운

1. 점선 영역을 먼저 물칠 한 후 표시한 부분을 붓으로 톡톡 치듯 연하게 채색하고, 먼저 칠한 물감이 마르기 전에 같은 방법으로 한 번 더 덧칠한다.

2. 잎의 음영이나 그림자를 표현하기 위해 표시한 곳(❶, ❷)을 조금 진하게 채색하고, 물기가 있는 깨끗한 붓으로 점선 영역(❸)을 부드럽게 그라데이션 한다. 맨 위쪽 이파리의 상단(❹)을 채색한다.

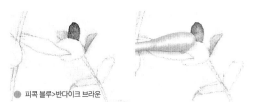

● 피콕 블루>반다이크 브라운

3. 먼저 칠한 색보다 블루가 조금 더 섞인 색으로 잎 전체를 채색하고, 아랫부분을 면봉으로 닦아내어 입체감을 준다.

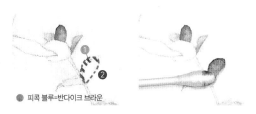

● 피콕 블루>반다이크 브라운

4. 아래쪽 이파리의 상단 외곽을 채색하고 잎 전체를 물칠 하여 그라데이션 한 다음, 면봉으로 아랫부분을 닦아낸다.

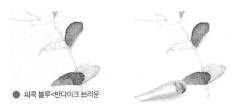

● 피콕 블루<반다이크 브라운

5. 그 아래쪽 이파리도 상단 부분을 좀 더 진하게 채색한 후 면봉을 톡톡 눌러 바탕색과 자연스럽게 그라데이션 한다.

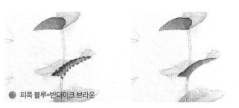

● 피콕 블루=반다이크 브라운

6. 그 밑의 이파리도 그림과 같이 상단을 채색한 후에, 점선 영역을 물칠 하여 그라데이션 한다.

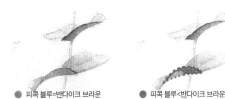

● 피콕 블루<반다이크 브라운 ● 피콕 블루<반다이크 브라운

7. 그 아래 이파리의 말려 올라가 보이는 잎 뒷면 전체를 그림과 같이 연하게 채색한 다음, 그 상단만 진하게 덧칠하고, 점선 영역을 물칠 하여 그라데이션 한다.

8. 빗금 부분(각 이파리의 아래쪽 외곽과 맨 아래쪽 잎 전체)을 연하게 채색한다.

● 피콕 블루=반다이크 브라운

● 피콕 블루=반다이크 브라운 ● 피콕 블루=반다이크 브라운

9. 바탕이 마르기 전에 표시된 곳을 톡톡 치며 채색하고, 바탕이 거의 마르면 선을 그려준다.

10. 물기가 있는 깨끗한 붓으로 먼저 그린 선 위에 굵게 붓질하여 먼저 그린 선을 흐릿하게 만든다.

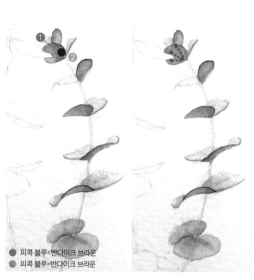

● 피콕 블루<반다이크 브라운
● 피콕 블루=반다이크 브라운

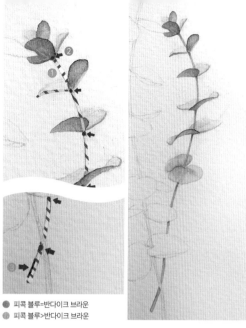

● 피콕 블루=반다이크 브라운
● 피콕 블루>반다이크 브라운

11. 위쪽으로 올라와 두 번째 잎 전체(❶)를 채색하고, 표시한 부분(❷)을 콕콕 찍듯 채색하여 색이 번지도록 한다. 그리고 물기가 있는 깨끗한 붓을 붓질해 부챗살 모양의 잎맥을 표현한다.

12. 줄기 부분(❶)을 연하게 채색하고, 잎자루 끝부분(❷)은 진하게 콕 찍어 채색한다. 그리고 ❷와 동일한 색으로 가지 맨 아랫부분(❸) 왼쪽 외곽에 선을 한 번 그어준다.

❀ 앞쪽 가지

● 피콕 블루=반다이크 브라운
● 피콕 블루>반다이크 브라운

● 피콕 블루=반다이크 브라운

1. 잎 전체(❶)를 연하게 채색한 후 화살표 방향의 선(❷)을 긋고, 그 선들 사이를 물기가 있는 깨끗한 붓으로 붓질(❸)하여 선이 자연스럽게 번지게 한 다음, 다시 바탕색보다 진하게 선(❹)을 그어준다.

2. 선 자국을 면봉으로 닦아내어 흐리게 만든다.

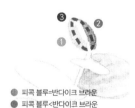

● 피콕 블루=반다이크 브라운
● 피콕 블루<반다이크 브라운

● 피콕 블루=반다이크 브라운

● 피콕 블루>반다이크 브라운

3. 맨 위에 있는 잎의 왼쪽 반(❶)은 연하게, 오른쪽 반(❷)은 중간 톤으로 채색하고, 점선 영역(❸)을 물칠 하여 두 색이 섞이도록 한다.

4. 잎 전체(❶)를 연하게 채색하고, 표시한 대로 선을 차례로 그려(❷는 중간 톤, ❸은 더 진한 톤)준 다음 점선 영역을 물칠 한다.

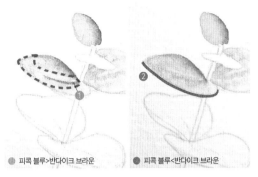

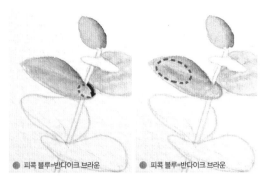

5. 그림과 같이 잎 중간을 가로지르는 선(❶)을 그리고 주변을 물칠 한 다음, 아래쪽 외곽 라인(❷)을 따라 그려 두께를 표현하고, 바깥쪽을 면봉으로 닦아내어 색감을 연하게 만든다.

6. 잎에 음영을 주기 위해 오른쪽 끝부분과 중앙 부분을 그림과 같이 중간 색감으로 살짝 덧칠하고 주변을 물칠 하여 부드럽게 그라데이션 한다.

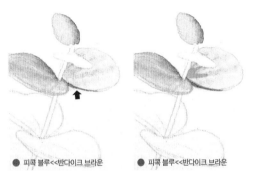

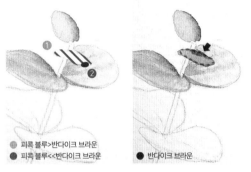

7. 바로 위쪽 이파리의 아래쪽 외곽에 진하게 선을 그려주고, 표시된 면적만큼 연하게 덧칠한다.

8. 바로 앞쪽에 보이는 잎 전체(❶)를 연하게 채색한 다음 표시한 곳(❷)에 조금 진하게 콕 찍듯 채색한다. 그리고 바탕이 마른 상태일 때 위쪽 끝부분을 진하게 채색하고 점선 영역을 물칠 한다.

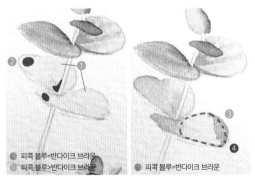

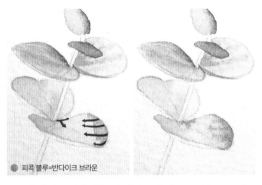

9. 아래 두 개의 잎 전체(❶)를 연하게 채색하고, 표시한 곳(❷)을 콕 찍듯 덧칠한다. 그리고 오른쪽 잎의 끝 쪽(❸)을 채색한 후 점선 영역(❹)을 물칠 하여 바탕색과 자연스럽게 그라데이션 한다.

10. 바탕에 물기가 있을 때 화살표 방향으로 선을 그린다.

TIP 만약 바탕이 말라 있다면 물칠을 약하게 해주고 난 다음 선을 그린다.

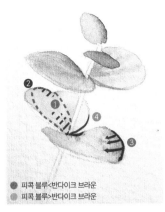

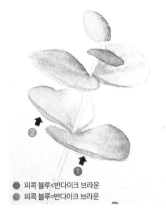

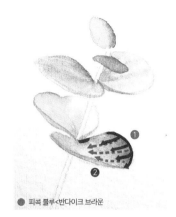

● 피콕 블루<반다이크 브라운
● 피콕 블루<반다이크 브라운

● 피콕 블루<반다이크 브라운
● 피콕 블루=반다이크 브라운

● 피콕 블루<반다이크 브라운

11. 표시한 순서대로 채색하고 필요한 곳에 물칠을 한다.

TIP ❹와 같이 이파리 외곽에 선을 그려주는 것은 이파리에 두께를 주기 위해서이다.

12. 그림과 같이 각 잎의 아래쪽 외곽(잎의 뒷면)을 채색한다.

TIP 아래쪽 잎은 면봉으로 오른쪽 끝 쪽을 닦아내 밝게 만들어준다.

13. 표시한 선대로 진하게 채색하고, 그 사이를 물기가 있는 깨끗한 붓으로 붓질한다.

TIP 이 경우 물기가 있는 깨끗한 붓으로 붓질하면 밑색이 빠져 하얗게 보이게 된다.

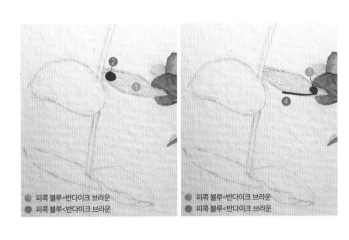

● 피콕 블루=반다이크 브라운
● 피콕 블루<반다이크 브라운

● 피콕 블루=반다이크 브라운
● 피콕 블루<반다이크 브라운

14. 그림과 같이 잎 전체(❶)를 연하게 채색하고, 왼쪽 끝부분(❷)을 콕 찍듯 덧칠한다. 오른쪽 끝부분(❸)도 콕 찍듯 덧칠(연하게)하고, 아래쪽 외곽에 선(❹)을 그려 잎사귀 두께를 표현한다.

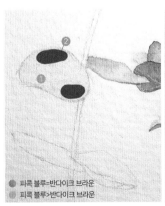

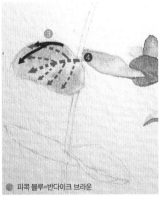

● 피콕 블루=반다이크 브라운
● 피콕 블루>반다이크 브라운

● 피콕 블루=반다이크 브라운

15. 왼쪽 잎 전체(❶)를 연하게 채색하고 위아래 부분(❷)을 콕 찍듯 채색한 다음, 위쪽에 진하게 선(❸)을 그리고, 물기가 있는 깨끗한 붓으로 붓질(❹)해 하얗게 잎맥 자국을 만든다.

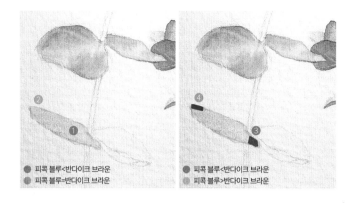

16. 그림과 같이 잎 전체(①)를 연하게 채색하고 왼쪽 끝(②)을 콕 찍어 덧칠한 다음, 바탕이 마르기 전에 양 끝(③, ④)을 콕 찍듯 다시 한 번 진하게 덧칠한다.

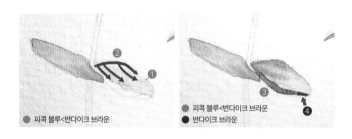

17. 잎을 그림과 같이 연하게 채색(①)하고 바탕이 마르기 전에 위쪽에 선(②)을 진하게 그려준 다음, 아래쪽 외곽(③, 잎의 뒷면)을 채색하고 마지막으로 표시한 곳(④)을 콕 찍듯 채색한다.

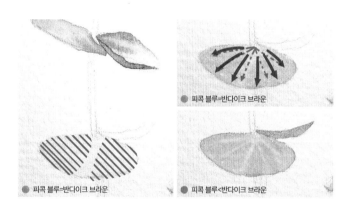

18. 잎 전체를 연하게 채색하고, 같은 색으로 빗금 영역을 덧칠한다. 중심에서 방사형으로 뻗어나오는 선을 그려주고 그 선이 살짝 마르면 깨끗한 붓(물기를 제거하여 붓끝을 뾰족하게 만들어서 사용)으로 선을 그려준다. 뒷쪽에 보이는 잎도 채색한다.

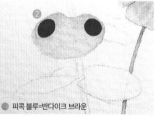

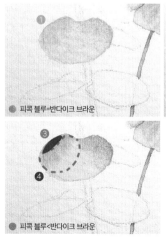

19. 잎 전체(①)를 채색한 후 바탕이 마르기 전에 위쪽 양쪽(②)을 붓끝으로 톡톡 쳐서 진하게 채색하고, 왼쪽 위쪽(③)을 다시 진하게 채색한 뒤 점선 영역(④)을 물칠 하여 그라데이션 한다.

TIP ①-위쪽을 붓끝으로 톡톡 쳐서 물감이 빠져나오게 해 약간 더 진하게 채색되도록 한다.

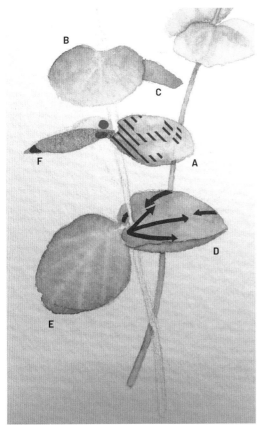

A 바탕 : ● 피콕 블루=반다이크 브라운

 빗금 부분 : ● 피콕 블루<반다이크 브라운

B 바탕 덧칠 : ● 피콕 블루=반다이크 브라운

C 바탕 : ● 피콕 블루=반다이크 브라운

 양쪽 끝부분(톡톡 치듯 덧칠) : ● 피콕 블루<<반다이크 브라운

D **잎의 앞면**

 바탕 : ● 피콕 블루=반다이크 브라운

 바깥으로 향하는 선 : ● 피콕 블루<반다이크 브라운

 안으로 향하는 선 : ● 피콕 블루>반다이크 브라운

 잎의 뒷면

 ● 피콕 블루<반다이크 브라운

E 바탕의 아래쪽 : ● 피콕 블루=반다이크 브라운

 바탕의 위쪽 : ● 피콕 블루<반다이크 브라운

F **잎의 앞면**

 바탕 : ● 피콕 블루=반다이크 브라운

 오른쪽 끝 : ● 피콕 블루>반다이크 브라운

 잎의 뒷면

 바탕 : ● 피콕 블루=반다이크 브라운

 왼쪽 끝 : ● 피콕 블루<반다이크 브라운

 오른쪽 끝 : ● 피콕 블루=반다이크 브라운

20. 완성된 이미지를 참고하여 바탕은 연하게, 덧칠하는 부분이나 선은 진하게 채색한다. 필요에 따라 물기가 있는 깨끗한 붓으로 밑색을 밀어내어 잎맥을 표현한다.

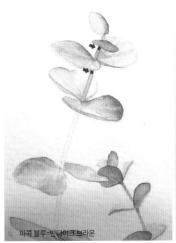

피콕 블루=반다이크 브라운

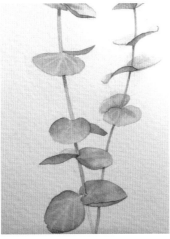

● 반다이크 브라운

21. 줄기 부분을 연하게 채색하고, 잎의 바로 아래 지점들은 진하게 콕 찍어 채색한다. 밑색이 마르기 전에 채색해야 자연스럽게 연결된다. 같은 방법으로 줄기 전체를 채색한다.

22. 표시한 곳을 진하게 콕 찍어 채색한다.

Class 04.

아카시아
Acacia

같은 아카시아 잎이라도 보는 각도에 따라
개개의 잎의 형태가 다르게 보입니다.
이를 유념하여 각 위치와 각도에 따른 잎의 굴곡과 음영을 표현해봅시다.

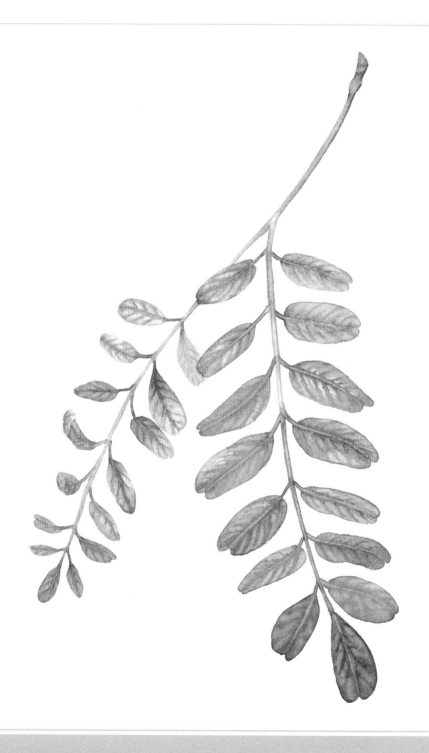

○ Color Chip

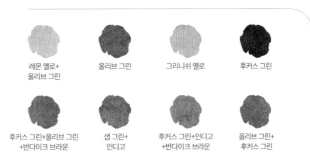

레몬 옐로+
올리브 그린

올리브 그린

그리니쉬 옐로

후커스 그린

후커스 그린+올리브 그린
+반다이크 브라운

샙 그린+
인디고

후커스 그린+인디고
+반다이크 브라운

올리브 그린+
후커스 그린

사용한 종이
파브리아노 아띠스띠꼬 중목

✤ 왼쪽 가지

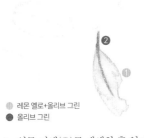

◐ 레몬 옐로+올리브 그린
● 올리브 그린

1. 잎몸 전체(①)를 채색한 후 잎자루
와 중심 잎맥(②)을 그린다.

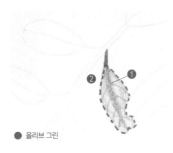

● 올리브 그린

2. 잎자루와 중심 잎맥을 덧칠하고
작은 잎맥을 추가한 후, 잎몸 전체를
물칠 하여 잎맥을 흐리게 만든다.

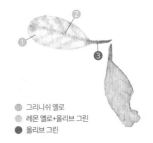

◐ 그리니쉬 옐로
◐ 레몬 옐로+올리브 그린
● 올리브 그린

3. 두 번째 잎의 잎몸 전체(①)를 채
색하고, 잎맥(②)과 잎자루(③)를 채
색한다.

● 올리브 그린

4. 바탕이 살짝 마르면 잎맥을 진하
게 다시 그린다.

5. 그려 둔 잎맥 위를 물기가 있는 깨
끗한 붓으로 붓질해 그림과 같이 잎
맥이 살짝 번져나가게 한다.

6. 다시 첫 번째 잎을 물기가 있는 깨
끗한 붓으로 살살 문질러 밑색이 살
짝 배어나오게 물칠 한다.

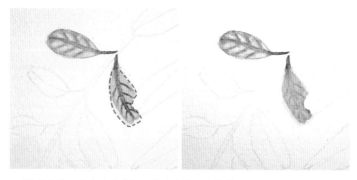

● 올리브 그린

7. 잎맥을 덧그리고, 그린 잎맥 위를 물기가 있는 깨끗한 붓으로 붓질한다.

8. 물감이 마르면 점선 영역을 물칠 하여 바탕색과 선을 흐리게 만든다.

TIP 이 잎은 겹친 부분의 뒤쪽에 위치한 잎으로, 이후에 앞쪽 잎사귀를 그렸을 때와 차이를 두고자 흐리게 채색하였다.

● 레몬 옐로+올리브 그린
● 올리브 그린

● 올리브 그린
● 후커스 그린

9. 잎몸 전체(①)를 연하게 채색하고, 잎자루 가까운 쪽(②)은 붓끝의 물감이 빠져나오도록 톡톡 치듯 하여 진하게 채색한다.

10. 바탕이 살짝 마르면 잎맥(①)을 그린 다음, 자잘한 잎맥(②)을 추가한다.

TIP 살짝 마른 정도-종이를 비스듬히 보았을 때 살짝 물기가 느껴질 정도

11. 물기가 있는 깨끗한 붓으로 중심 잎맥을 붓질한다.

TIP 중심 잎맥의 색상이 살짝 벗겨지며 잎맥에 입체감이 생긴다.

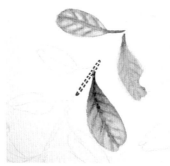

● 올리브 그린

12. 다시 잎맥을 추가하고 점선 영역을 물칠 하여 해당 부분의 잎맥을 흐리게 만든다.

13. 물기가 있는 깨끗한 붓으로 중심 잎맥 윗부분을 붓질하고 이어지는 줄기 부분을 문지르듯 붓질하여 잎자루 끝부분과 줄기를 자연스럽게 연결시킨다.

TIP 이렇게 잎맥 그리기와 물칠을 반복하여 작업하면 은은하면서도 생동감 있는 잎사귀를 표현할 수 있다.

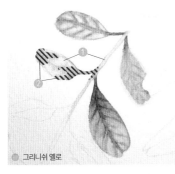

그리니쉬 옐로

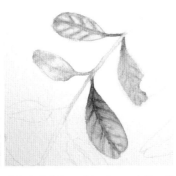

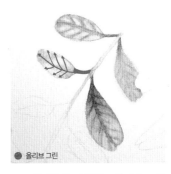

올리브 그린

14. 아래쪽 잎으로 연결되는 줄기(❶)를 연하게 채색하고, 같은 색으로 아래쪽 잎 전체를 채색한 다음, 잎 끝과 잎자루 근처(❷)는 좀 더 진하게 덧칠한다.

15. 잎자루를 덧칠하고 잎맥을 그린다.

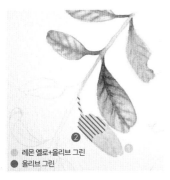

레몬 옐로+올리브 그린
올리브 그린

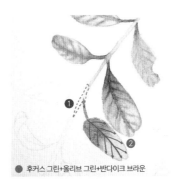

후커스 그린+올리브 그린+반다이크 브라운

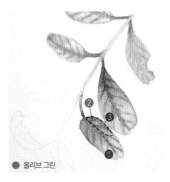

올리브 그린

16. 잎 전체(❶)를 채색한 후 잎자루 부근(❷)을 덧칠한다.

17. 잎자루와 줄기(❶)를 물기가 있는 깨끗한 붓을 사용하여 부드럽게 이어준 다음, 잎맥(❷)을 그린다.

18. 물기가 있는 깨끗한 붓으로 중심 잎맥을 붓질하고, 잎의 오른쪽 상단을 그림과 같이 덧칠한 후 주변을 물칠하여 흐리게 만든다.

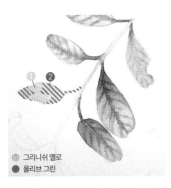

그리니쉬 옐로
올리브 그린

올리브 그린

19. 잎자루를 포함해 잎 전체(❶)를 연하게 채색하고, 잎 끝과 잎자루 부근(❷)을 덧칠한다.

20. 진하게 잎맥을 그리고 잎자루와 줄기를 자연스럽게 이어주면서 줄기를 채색한다.

21. 물기가 있는 깨끗한 붓으로 중심 잎맥을 붓질하여 잎맥에 입체감을 더한다.

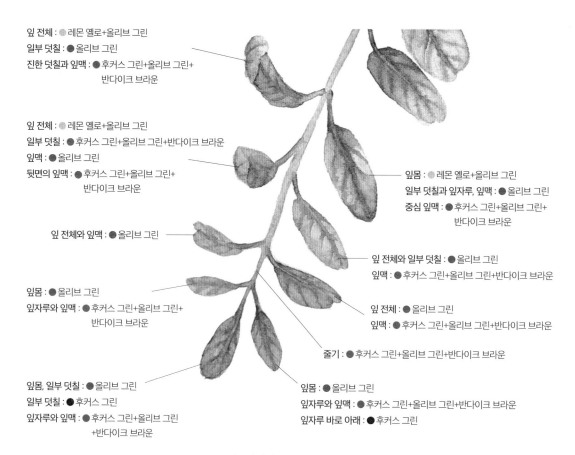

잎 전체 : ◐ 레몬 옐로+올리브 그린
일부 덧칠 : ● 올리브 그린
진한 덧칠과 잎맥 : ● 후커스 그린+올리브 그린+
　　　　　　　반다이크 브라운

잎 전체 : ◐ 레몬 옐로+올리브 그린
일부 덧칠 : ● 후커스 그린+올리브 그린+반다이크 브라운
잎맥 : ● 올리브 그린
뒷면의 잎맥 : ● 후커스 그린+올리브 그린+
　　　　　　반다이크 브라운

잎 전체와 잎맥 : ● 올리브 그린

잎몸 : ● 올리브 그린
잎자루와 잎맥 : ● 후커스 그린+올리브 그린+
　　　　　　　반다이크 브라운

잎몸, 일부 덧칠 : ● 올리브 그린
일부 덧칠 : ● 후커스 그린
잎자루와 잎맥 : ● 후커스 그린+올리브 그린
　　　　　　　+반다이크 브라운

잎몸 : ◐ 레몬 옐로+올리브 그린
일부 덧칠과 잎자루, 잎맥 : ● 올리브 그린
중심 잎맥 : ● 후커스 그린+올리브 그린+
　　　　　　반다이크 브라운

잎 전체와 일부 덧칠 : ● 올리브 그린
잎맥 : ● 후커스 그린+올리브 그린+반다이크 브라운

잎 전체 : ● 올리브 그린
잎맥 : ● 후커스 그린+올리브 그린+반다이크 브라운

줄기 : ● 후커스 그린+올리브 그린+반다이크 브라운

잎몸 : ● 올리브 그린
잎자루와 잎맥 : ● 후커스 그린+올리브 그린+반다이크 브라운
잎자루 바로 아래 : ● 후커스 그린

22. 지금까지의 채색 방법을 응용하여 잎과 잎맥, 그리고 줄기를 채색하고 필요
한 곳에 물칠 하여 왼쪽 가지 전체를 완성한다.

● 올리브 그린+후커스 그린

23. 줄기의 가장 위쪽을 그림과 같이 채색한다. 먼저 줄기 전체를 연하게 채색한
다음, 표시된 부분을 진하게 덧칠하여 그림자를 표현한다.

❧ 오른쪽 가지

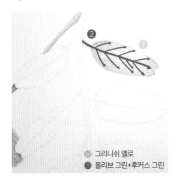

그리니쉬 옐로
올리브 그린+후커스 그린

1. 잎몸 전체(①)를 연하게 채색한 후 잎자루와 잎맥(②)을 그린다. 중심 잎맥은 진하게, 작은 잎맥들은 연하게 그린다.

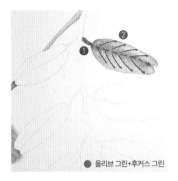

올리브 그린+후커스 그린

2. 물기가 있는 깨끗한 붓으로 중심 잎맥을 붓질한 다음, 먼저 그린 작은 잎맥들과 겹치지 않고 조금씩 어긋나도록 잎맥을 추가한다.

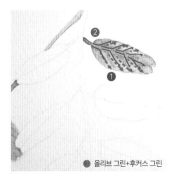

올리브 그린+후커스 그린

3. 그려둔 잎맥 선 사이를 물기가 있는 깨끗한 붓으로 붓질하고, 중심 잎맥의 위아래를 따라 지나는 선과 자잘한 잎맥을 추가한다.

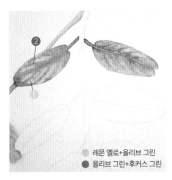

레몬 옐로+올리브 그린
올리브 그린+후커스 그린

4. 그림과 같이 잎 전체(①)를 연하게 채색한 후 잎맥(②)을 그린다.

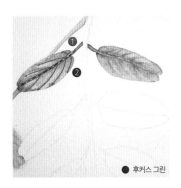

후커스 그린

5. 중심 잎맥을 따라 물기가 있는 깨끗한 붓으로 붓질하고, 중심 잎맥의 위아래를 따라 지나는 선과 자잘한 잎맥을 추가한다.

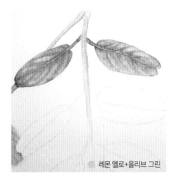

레몬 옐로+올리브 그린

6. 그림과 같이 아래쪽 잎으로 이어지는 줄기를 채색한다.

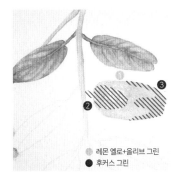

레몬 옐로+올리브 그린
후커스 그린

7. 잎몸 전체(①)를 연하게 채색하고, 잎자루 부근(②, 진하게)과 잎 끝부분(③, 연하게)을 톡톡 치듯 덧칠한다.

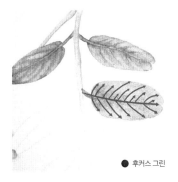

후커스 그린

8. 잎맥을 진하게 그린다.

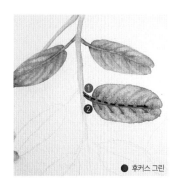

후커스 그린

9. 중심 잎맥을 물기가 있는 깨끗한 붓으로 붓질하고, 그 아래를 따라 잎맥을 짧게 추가한다.

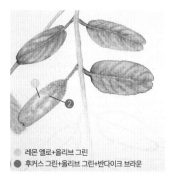

레몬 옐로+올리브 그린
후커스 그린+올리브 그린+반다이크 브라운

10. 잎 전체(❶)를 연하게 채색하고, 잎자루, 중심 잎맥, 그리고 가장자리 (❷)를 덧칠하여 그림과 같은 상태로 만든다.

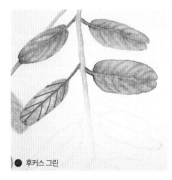

후커스 그린

11. 잎맥을 진하게 그린다.

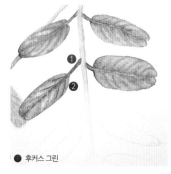

후커스 그린

12. 중심 잎맥을 물기가 있는 깨끗한 붓으로 붓질하고, 그 주변으로 잎맥을 추가한다.

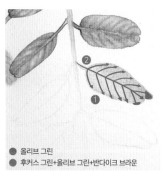

올리브 그린
후커스 그린+올리브 그린+반다이크 브라운

13. 잎 전체(❶)를 연하게 채색하되 아래쪽을 좀 더 밝게 채색한다. 그리고 잎맥(❷)을 그린다.

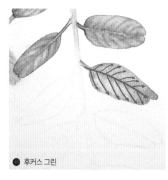

후커스 그린

14. 추가로 잎맥을 진하게 덧그리되 먼저 그려둔 잎맥과 완전히 겹치지 않도록 살짝 어긋나게 그린다.

15. 중심 잎맥을 따라 물기가 있는 깨끗한 붓으로 붓질한다.

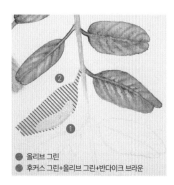

올리브 그린
후커스 그린+올리브 그린+반다이크 브라운

16. 잎 전체(❶)를 채색하고 잎자루를 포함한 일부 영역(❷)을 덧칠한다.

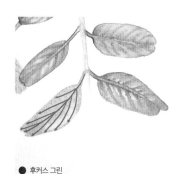

후커스 그린

17. 잎맥을 진하게 그린다.

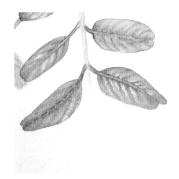

18. 중심 잎맥을 따라 물기가 있는 깨끗한 붓으로 붓질하여 선을 그린다.

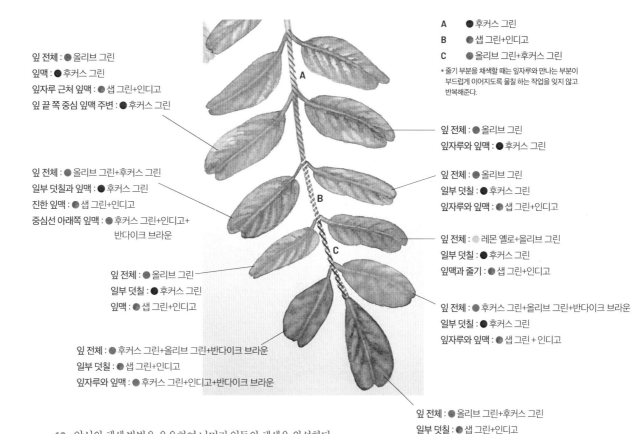

A ● 후커스 그린

B ● 샙 그린+인디고

C ● 올리브 그린+후커스 그린

* 줄기 부분을 채색할 때는 잎자루와 만나는 부분이
부드럽게 이어지도록 물칠 하는 작업을 잊지 않고
반복해준다.

잎 전체 : ● 올리브 그린

잎맥 : ● 후커스 그린

잎자루 근처 잎맥 : ● 샙 그린+인디고

잎 끝 쪽 중심 잎맥 주변 : ● 후커스 그린

잎 전체 : ● 올리브 그린

잎자루와 잎맥 : ● 후커스 그린

잎 전체 : ● 올리브 그린+후커스 그린

일부 덧칠과 잎맥 : ● 후커스 그린

진한 잎맥 : ● 샙 그린+인디고

중심선 아래쪽 잎맥 : ● 후커스 그린+인디고+
반다이크 브라운

잎 전체 : ● 올리브 그린

일부 덧칠 : ● 후커스 그린

잎자루와 잎맥 : ● 샙 그린+인디고

잎 전체 : ● 레몬 옐로+올리브 그린

일부 덧칠 : ● 후커스 그린

잎맥과 줄기 : ● 샙 그린+인디고

잎 전체 : ● 올리브 그린

일부 덧칠 : ● 후커스 그린

잎맥 : ● 샙 그린+인디고

잎 전체 : ● 후커스 그린+올리브 그린+반다이크 브라운

일부 덧칠 : ● 후커스 그린

잎자루와 잎맥 : ● 샙 그린 + 인디고

잎 전체 : ● 후커스 그린+올리브 그린+반다이크 브라운

일부 덧칠 : ● 샙 그린+인디고

잎자루와 잎맥 : ● 후커스 그린+인디고+반다이크 브라운

잎 전체 : ● 올리브 그린+후커스 그린

일부 덧칠 : ● 샙 그린+인디고

잎맥 : ● 후커스 그린+인디고+반다이크 브라운

19. 앞서의 채색 방법을 응용하여 나머지 잎들의 채색을 완성한다.

● 올리브 그린+후커스 그린
● 샙 그린+인디고

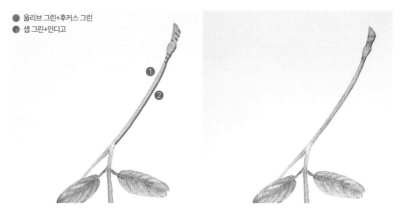

20. 줄기의 가장 위쪽을 그림과 같이 채색한다. 먼저 줄기 전체를 연하게 채색(**①**)하고, 그림
자가 생기는 방향을 고려하여 선을 그리며 덧칠(**②**)한다.

Class 05.

담쟁이
Ivy

담쟁이에는 우리가 흔히 알고 있는 청아이비뿐 아니라
하트, 별 등 다양한 형태의 것들이 있습니다.
단색으로 이루어진 담쟁이부터 얼룩덜룩한 잎, 혹은 일부 색이 빠진 것 같은 느낌을 주는 잎 등
여러 가지 잎의 형태와 색감을 고려하여 채색해보세요.

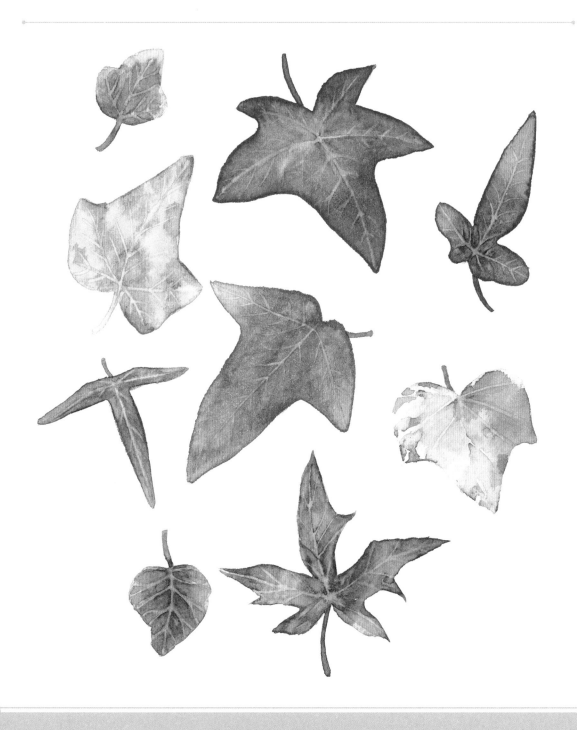

사용한 종이 파브리아노 아띠스띠꼬 중목

담쟁이1

샙 그린+
올리브 그린

후커스 그린+인디고+
올리브 그린

후커스 그린+
인디고

반다이크 브라운+소량의
(후커스 그린+인디고)

담쟁이2

번트 엄버

크림슨 레이크+
후커스 그린

크림슨 레이크+
후커스 그린+인디고

담쟁이3

올리브그린

후커스 그린+인디고+
올리브 그린

후커스 그린+
인디고

인디고

담쟁이4

그리니쉬 옐로
+올리브 그린

후커스 그린+
인디고

후커스 그린+인디고+
올리브 그린

담쟁이5

그리니쉬 옐로
+올리브 그린

후커스 그린+
인디고

크림슨 레이크+
후커스 그린

크림슨 레이크+
후커스 그린+인디고

담쟁이6

그리니쉬 옐로+
올리브 그린

후커스 그린+
인디고

담쟁이7

그리니쉬 옐로+
반다이크 브라운

후커스 그린+인디고+
올리브 그린

담쟁이8

그리니쉬 옐로+
올리브 그린

후커스 그린+
인디고

후커스 그린+인디고+
반다이크 브라운

담쟁이9

그리니쉬 옐로+
올리브 그린

비리디언 휴+
반다이크 브라운

후커스 그린+인디고+
올리브 그린

✅ 담쟁이1

● 샙 그린+올리브 그린

1. 잎몸 전체를 연하게 채색한다.

● 후커스 그린+인디고

2. 안쪽 공간은 비워두고 가장자리를 진하게 채색한다.

● 후커스 그린+인디고

3. 비워둔 안쪽 공간을 메우듯 연하게 채색한다.

4. 자연스럽게 그라데이션 되도록 종이를 좌우로 가볍게 흔들어준다.

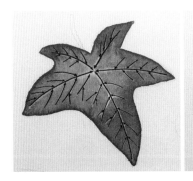

5. 바탕색이 거의 마르면 물기가 있는 깨끗한 붓으로 닦아내어 잎맥을 표현한다.

TIP 큰 잎맥부터 작은 잎맥 순으로, 바깥에서 안쪽으로 붓질한다. 붓질은 한 번 하고 나면 붓끝을 닦아내고 다시 붓질해야 깨끗하게 색을 걷어낼 수 있다.

● 후커스 그린+인디고

6. 표시된 것처럼 중심 잎맥이 만나는 곳에 선을 진하게 그린다.

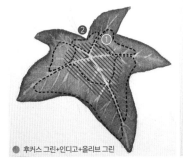

● 후커스 그린+인디고+올리브 그린

7. 가운데 부분을 덧칠한 다음, 점선 영역을 물칠 하여 채색한 색을 그라데이션 한다.

TIP 가운데 부분을 덧칠하고 물칠로 그라데이션 하는 이유는 잎맥이 너무 뚜렷한 선으로 나타나면 자연스럽지 못하므로, 잎맥이 바탕색에 자연스럽게 묻히도록 하기 위해서이다.

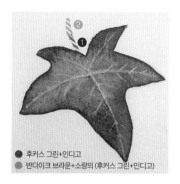

● 후커스 그린+인디고
● 반다이크 브라운+소량의 (후커스 그린+인디고)

8. 잎자루를 채색하되 잎에 가까운 쪽(**❶**)은 좀 더 진하게 채색한다.

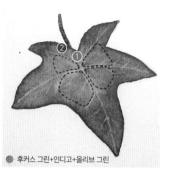

● 후커스 그린+인디고+올리브 그린

9. 중심부 잎맥이 너무 흐리다고 생각되면 잎맥이 모이는 부분을 진하게 채색한 후 주변을 물칠 하여 그라데이션 한다.

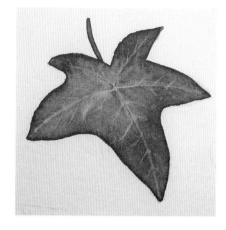

🌱 담쟁이2

● 번트 엄버
● 크림슨 레이크+후커스 그린+인디고

1. 잎몸 전체를 연하게 채색하고, 짙은 색으로 가장자리를 뺀 나머지 부분을 덧칠한다.

2. 바탕이 거의 마른 상태이면 물기가 있는 깨끗한 붓으로 잎맥을 그린다.

> **TIP** 거의 마른 상태-눈으로 보기엔 말랐으나 손등을 대었을 때 차갑게 느껴지는 상태로 종이 속까지 마르지 않은 상태

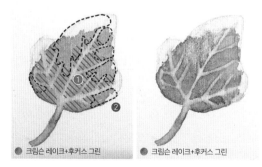

● 크림슨 레이크+후커스 그린
● 크림슨 레이크+후커스 그린

3. 잎맥이 마르면 빗금 부분을 채색하고, 점선 영역을 물칠하여 그라데이션 한다. 물감이 마르면 전체적으로 연하게 한 번 더 채색한다.

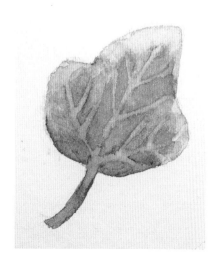

✑ 담쟁이3

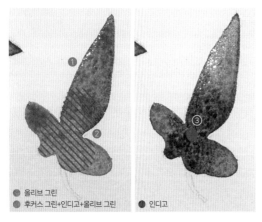

● 올리브 그린
● 후커스 그린+인디고+올리브 그린

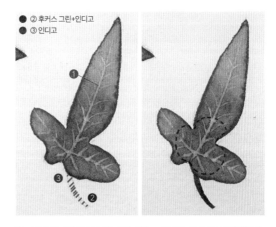

● ② 후커스 그린+인디고
● ③ 인디고

1. 잎몸 전체(①)를 채색한 후 중심 부분(②)을 덧칠하고, 중앙(③)을 톡 치듯 채색한다.

TIP 바탕이 마르지 않아 중심 부분 채색이 어려울 때는 붓끝에서 물감이 빠져나오도록 톡톡 치며 채색한다.

2. 그림을 참고하여 물기가 있는 깨끗한 붓으로 잎맥(①)을 그리고, 잎자루(②, ③)를 진하게 채색한다. 그리고 점선 영역을 물칠 하여 먼저 그려 준 잎맥을 흐리게 만든다.

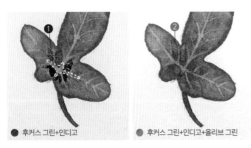

● 후커스 그린+인디고
● 후커스 그린+인디고+올리브 그린

3. 그림과 같이 중심부(①)를 채색한 다음, 그 부분을 포함한 주변(②)을 연하게 채색하여 중심부의 진한 색을 부드럽게 풀어준다.

TIP 중심부 잎맥이 너무 흐려졌다면 물기가 있는 깨끗한 붓으로 잎맥을 다시 그린다. (점선 표시 부분)

✑ 담쟁이4

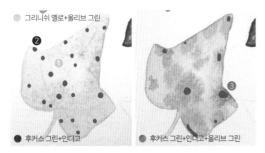

● 그리니쉬 옐로+올리브 그린
● 후커스 그린+인디고
● 후커스 그린+인디고+올리브 그린

1. 잎 전체(①)를 채색하고 표시한 곳(②)을 콕콕 찍듯 채색한다. 바탕이 마르지 않은 상태에서 덧칠했기 때문에 그림처럼 번짐으로 표시된다. 같은 방법으로 이전에 채색한 곳과 살짝 겹치게(③) 덧칠한다.

2. 잎 전체를 물칠 한 뒤 바탕이 거의 마르면 물기가 있는 깨끗한 붓으로 잎맥을 그린다.

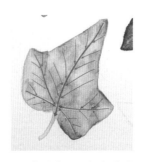

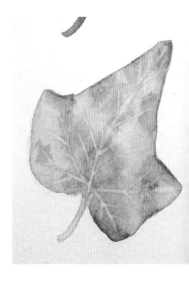

☙ 담쟁이5

○ 그리니쉬 옐로+올리브 그린

1. 잎몸 전체를 채색한다.

● 후커스 그린+인디고

2. 그림을 참고하여 중심부를 콕콕 찍듯 덧칠한다.

3. 바탕이 거의 마르면 물기가 있는 깨끗한 붓으로 그림과 같이 잎맥을 그린다.

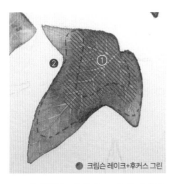

● 크림슨 레이크+후커스 그린

4. 중심부를 채색하고 점선 영역을 물칠 하여 그라데이션 한다.

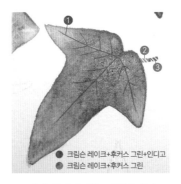

● 크림슨 레이크+후커스 그린+인디고
● 크림슨 레이크+후커스 그린

5. 다시 물기가 있는 깨끗한 붓으로 잎맥을 그리고, 잎자루를 채색한다.

☙ 담쟁이6

○ 그리니쉬 옐로+올리브 그린

1. 잎몸 전체를 채색한다.

● 후커스 그린+인디고

2. 진하고 연하게 톤의 변화를 주면서 전체적으로 덧칠한다.

3. 바탕이 거의 마르면 물기가 있는 깨끗한 붓으로 잎맥을 그린다.

● 후커스 그린+인디고

● 후커스 그린+인디고

4. 표시한 부분을 진하게 채색하고, 점선 영역을 물칠 하여 그라데이션 한다.

5. 잎자루를 채색한다.

❧ 담쟁이7

● 그리니쉬 옐로+반다이크 브라운

● 후커스 그린+인디고+올리브 그린

● 후커스 그린+인디고+올리브 그린

1. 잎몸 전체를 채색한다. 톤에 변화를 주며 채색하여 그림과 같이 진한 부분은 얼룩이 남게 만든다.

2. 바탕이 살짝 마르면 그림을 참고하여 일부를 덧칠하고 점선 영역을 물칠 한다. 물기가 있는 깨끗한 붓으로 필요한 곳에 잎맥을 만들고, 잎자루를 채색한다.

TIP 바탕이 완전히 마르지 않은 상태이기 때문에 덧칠하면 그림처럼 다양하게 번지는 형태로 채색된다.

❧ 담쟁이8

● 그리니쉬 옐로+올리브 그린

● 후커스 그린+인디고

● 후커스 그린+인디고

1. 잎몸 전체를 연하게 채색한다.

TIP 가장자리까지 꼼꼼히 채색하지는 않아도 된다.

2. 잎맥을 제외한 부분을 채색하고 물감이 마르기 전에 일부분을 키친타월 등으로 눌러 색을 빼내어 그라데이션 한다.

3. 잎의 나머지 부분도 같은 방법으로 채색하고 일부분의 색을 빼는 작업을 한다. 같은 색으로 잎자루를 채색한다.

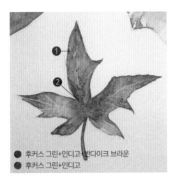

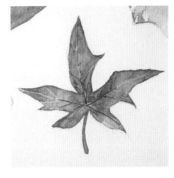

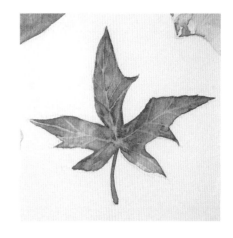

4. 잎 전체(❶)를 연하게 덧칠하고, 중심부(❷)를 좀 더 진하게 덧칠한다.

5. 물기가 있는 깨끗한 붓으로 흐려진 중심부의 잎맥을 다시 그린다.

🌱 담쟁이9

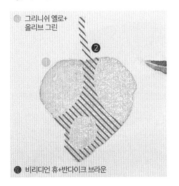

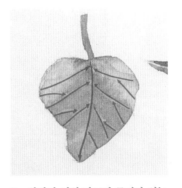

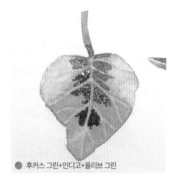

1. 잎몸 전체(❶)를 채색하고, 빗금 부분(❷)을 덧칠한다.

2. 바탕이 거의 마르면 물기가 있는 깨끗한 붓으로 선을 그려 잎맥을 만든다.

3. 바탕이 완전히 마르고 난 뒤, 그림과 같이 중심 잎맥 주변을 부분 부분 진하게 채색한다.

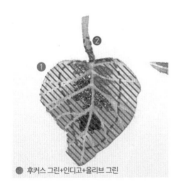

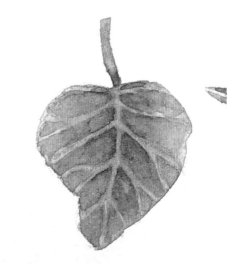

4. 잎맥을 제외한 나머지 부분을 연하게 채색하고 점선 영역을 물칠 하여 잎맥을 흐리게 만든다.

Class 06.

몬스테라
Monstera

인테리어용으로도 많이 이용되는 몬스테라입니다.
몬스테라를 통해서는 넓은 면적을 자연스럽게 채색하는 법을 배워봅니다.
최대한 붓 자국을 적게 남기고
물 얼룩 같은 자연스러운 텍스처만 남기며 채색합니다.

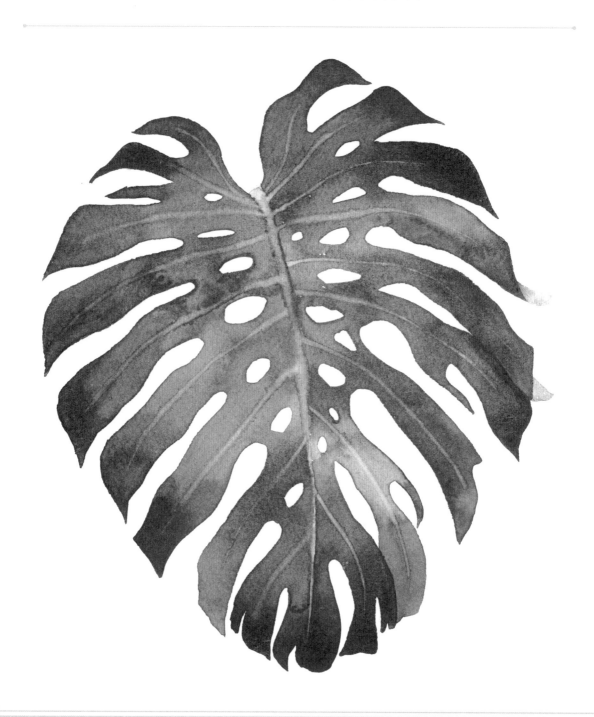

◯ **Color Chip**

후커스 그린+
인디고

올리브 그린+
인디고

세피아+
코발트 블루 휴

세피아+코발트 블루 휴
+퍼머넌트 그린 NO.1

크림슨 레이크+
후커스 그린

옐로 오커+
피콕 블루

비리디언 휴+
반다이크 브라운

* 몬스테라는 물감의 농도를 대부분 진하게 하여 채색합니다. 또, 이전에 칠한 물감이 마르기
전에 이어서 채색하기 때문에 필요한 색을 미리 만들어 두어야 하며, 물감의 양도 충분히 준
비하는 것이 좋습니다.

사용한 종이
파브리아노 아띠스띠꼬 중목

ꕥ 중심 잎맥의 오른쪽

● 후커스 그린+인디고

1. 그림을 참고해 상단을 채색한다.

● 올리브 그린+인디고
● 크림슨 레이크+후커스 그린

2. 잎사귀 끝부분(❶)과 잎맥에 가까
운 쪽(❷)의 진하기를 달리 하며 차례
로 채색한다.

● 후커스 그린+인디고

3. 앞 채색 영역 일부와 겹치면서 이
어서 아래 갈래를 채색한다.

TIP 먼저 칠한 물감이 마르기 전에 색을 바꿔 연결시키듯 채색하는 과정이 반복될 것이다. 따라서 물감과
물 모두 충분한 양이 필요하다.

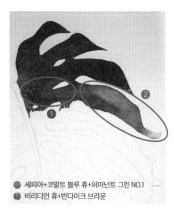

● 세피아+코발트 블루 휴+퍼머넌트 그린 NO.1
● 비리디언 휴+반다이크 브라운

4. 다음 갈래를 채색하되 중심에서 가까운 부분(❶)과 끝에서 가까운 부분(❷)을 각각 다른 색으로 채색하고, 잎 끝은 아주 연하게 처리한다.

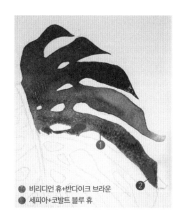

● 비리디언 휴+반다이크 브라운
● 세피아+코발트 블루 휴

5. 계속해서 아래 갈래(❶)를 채색한 후 군데군데(❷)를 붓끝으로 톡톡 치듯 덧칠한다.

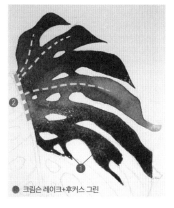

● 크림슨 레이크+후커스 그린

6. 이어서 아래 갈래를 채색하고, 위쪽이 거의 마른 상태일 때 물기가 있는 깨끗한 붓으로 선을 그려 잎맥을 표현한다.

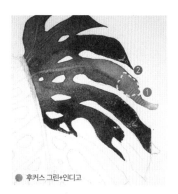

● 후커스 그린+인디고

7. 빗금 부분을 진하게 채색하고, 점선 영역을 물칠 하여 채색한 부분을 그라데이션 한다.

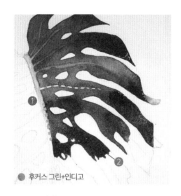

● 후커스 그린+인디고

8. 물기가 있는 깨끗한 붓으로 잎맥을 추가하고, 이어서 아래 갈래를 채색한다. 색을 연결시키는 작업이기에 먼저 채색되었던 색의 마르지 않은 부분과 겹처 채색한다.

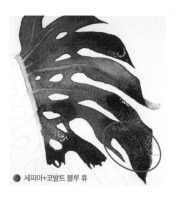

● 세피아+코발트 블루 휴

9. 다시 위쪽 갈래로 올라와 잎 끝을 채색한다. 옆에 맞닿은 갈래가 아직 마르지 않았다면 경계면을 조심스레 스치듯 채색하여 번짐이 최소화 되도록 한다.

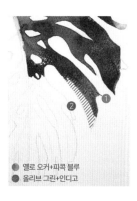

● 옐로 오커+피콕 블루
● 올리브 그린+인디고

10. 다음 갈래의 위쪽(❶)과 아래쪽(❷)을 다른 색으로 채색한다.

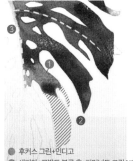

● 후커스 그린+인디고
● 세피아+코발트 블루 휴+퍼머넌트 그린 NO.1

11. 그 아래쪽 갈래도 위쪽(❶)과 아래쪽(❷)에 색상에 변화를 주어 채색하고, 물기가 있는 깨끗한 붓으로 위쪽에 잎맥을 추가한 다음, 중심 잎맥을 살짝 붓질해 좀 전에 채색한 부분의 경계가 흐려지게 한다.

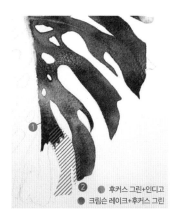

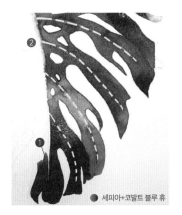

● 후커스 그린+인디고
● 크림슨 레이크+후커스 그린

● 세피아+코발트 블루 휴

12. 그 아래 갈래의 위쪽(❶)을 채색하고 이어서 아래쪽(❷)을 진하게 채색한다.

13. 맨 아래쪽 갈래를 채색하고, 물기가 있는 깨끗한 붓으로 필요한 부분에 잎맥을 그린다.

TIP 여러 개의 잎맥을 그릴 때는 잎맥을 하나 그린 다음 붓을 깨끗하게 한 후 다른 선을 그려야 이전 색이 묻어나지 않는다. 이후 잎맥을 그릴 때도 방법은 동일하다.

✤ 중심 잎맥의 왼쪽

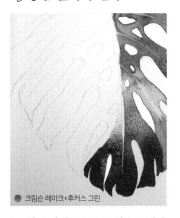

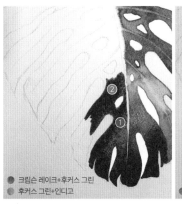

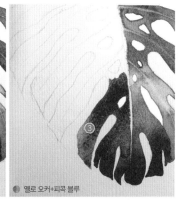

● 크림슨 레이크+후커스 그린

● 크림슨 레이크+후커스 그린
● 후커스 그린+인디고

● 옐로 오커+피콕 블루

1. 왼쪽 갈래를 끝으로 갈수록 진하게, 중심 잎맥 부분으로 갈수록 연하게 채색한다.

TIP 중심 잎맥 부분에 물을 더해 채색하면 연하게 채색된다.

2. 앞서 채색했던 색감과 일부 겹치면서 구멍 부분까지(❶) 채색하고, 구멍 윗부분(❷)을 다른 색으로 이어서 채색한 다음, 색을 바꿔 갈래의 끝부분(❸)을 채색한다.

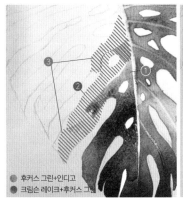 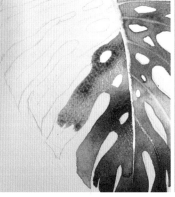 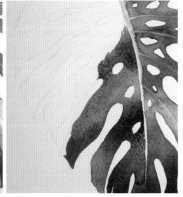

● 후커스 그린+인디고
● 크림슨 레이크+후커스 그린

3. 갈래의 가장 안쪽(①)을 연하게, 중간 부분(②)은 진하게, 끝부분과 상단 일부(③)는 좀 더 진하게 채색한다.

TIP 연하게 채색할 때는 만들어 놓은 물감에 물을 더하여 채색한다.

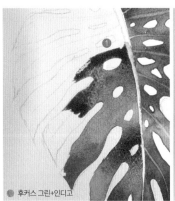 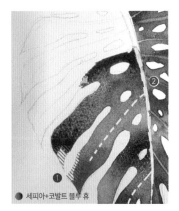

● 후커스 그린+인디고

● 크림슨 레이크+후커스 그린

● 세피아+코발트 블루 휴

4. 다음 갈래를 안쪽(①)과 나머지 부분(②)의 색을 달리하며 채색한다.

5. 갈래의 모서리 쪽 끝부분은 콕콕 찍듯 진하게 채색하고, 물기가 있는 깨끗한 붓으로 잎맥을 추가한다.

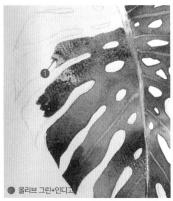 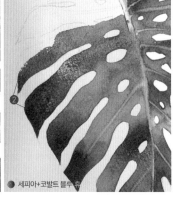

● 올리브 그린+인디고

● 세피아+코발트 블루 휴

6. 다음 갈래의 안쪽~중간(①), 중간~끝부분(②)을 차례로 채색한다.

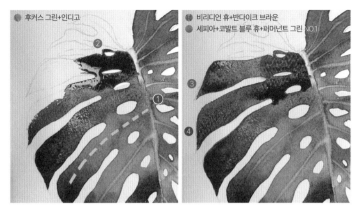

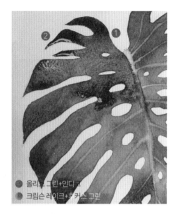

7. 점선 부분에 물기가 있는 깨끗한 붓으로 선(❶)을 그리고, 위쪽 갈래의 안쪽 부분(❷)과 끝부분(❸, ❹)을 채색한다.

8. 맨 윗갈래(❶)를 채색하되 잎 끝부분(❷)은 톡톡 치듯 채색하여 어둡게 만든다.

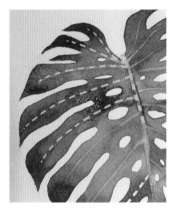

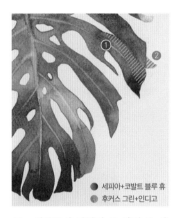

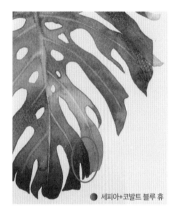

9. 채색된 상태를 보아가며 필요한 곳에 물기가 있는 깨끗한 붓으로 잎맥을 표현한다.

10. 일부분이 겹쳐진 두 갈래 중 아래쪽 갈래(❶)를 채색하되, 위쪽 갈래 바로 근처는 또렷하게, 내려올수록 흐려지게 채색한다. 그리고 위쪽 갈래의 뒤집어진 끝부분(❷)을 연하게 채색한다.

11. 잎의 맨 밑부분의 두 갈래가 겹쳐진 곳도 경계면은 또렷하게, 반대쪽은 그라데이션으로 채색한다.

Class 07.

바나나잎
Banana Leaf

물 번짐을 이용하여 러프하게 잎사귀를 그려봅니다.
넓은 잎을 채색할 때 명확한 주름은 오히려 답답한 느낌을 줄 수 있습니다.
흐린 듯하지만 형태에 맞는 위치에 선을 그려
편안하고 시원해 보이는 잎사귀를 그려봅시다.

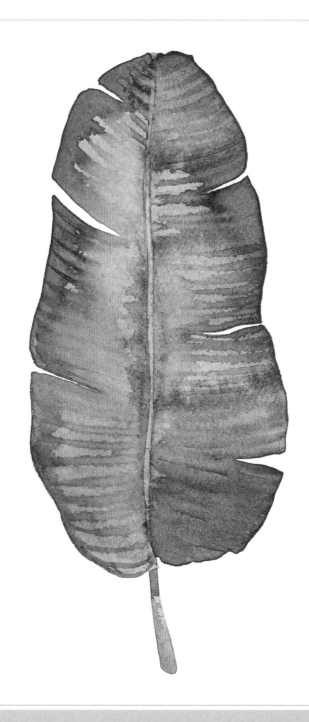

올리브 그린 올리브 그린+ 후커스 그린+인디고
비리디언 휴

* 바나나잎과 같이 면적이 넓은 그림을 채색할 때에는
물감을 미리 충분히 풀어놓고 작업하도록 합니다.

사용한 종이
파브리아노 아띠스띠꼬 중목

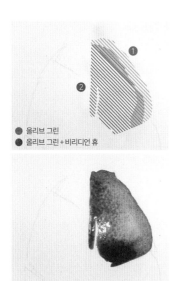

● 올리브 그린
● 올리브 그린 + 비리디언 휴

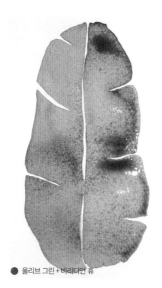

● 올리브 그린 + 비리디언 휴

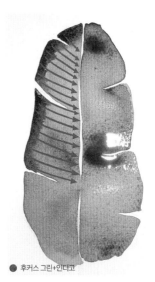

● 후커스 그린+인디고

1. 오른쪽 상단 가장자리 부분(❶)을 채색하고 그 영역과 살짝 겹치도록 하면서 안쪽(❷)을 채색한다.

2. 잎의 나머지 부분을 채색한다.

TIP 종이가 우글거리며 물고임이 나타날 경우에는 종이를 좌우상하로 살살 흔들어주면 물고임 현상이 다소 해소된다.

3. 물감이 어느 정도 마르면, 왼쪽 가장자리를 진하게 채색하고, 같은 색으로 끝에서 중심 잎맥 쪽으로 당겨오듯이 붓질하여 선을 그린다.

TIP 물감이 완전히 마른 상태가 아니라 마르고 있는 상태면 된다.

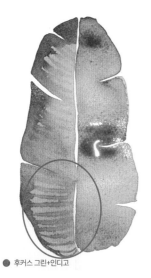

● 후커스 그린+인디고

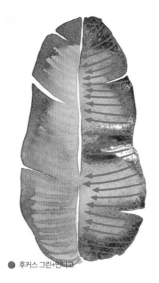

● 후커스 그린+인디고

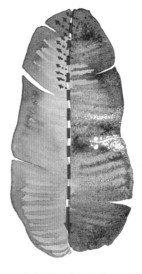

4. 같은 방법으로 왼쪽 아래 가장자리를 채색하고 안쪽으로 향하는 선을 그린다.

5. 같은 방법으로 오른쪽 가장자리를 채색하고 안쪽으로 향하는 선을 그린다.

6. 물기가 있는 깨끗한 붓으로 붓질하여 굵은 중심 잎맥과 왼쪽 상단 주름을 그린다.

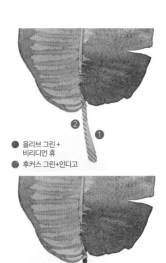

② ①

● 올리브 그린 +
비리디언 휴
● 후커스 그린+인디고

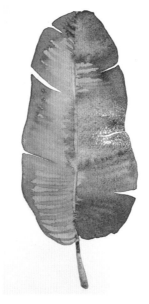

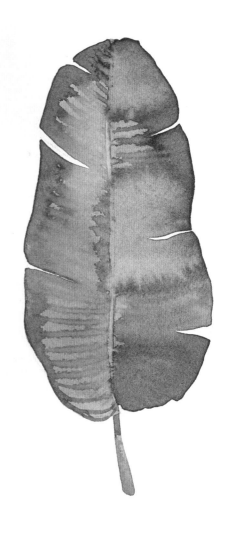

7. 잎자루 전체(①)를 채색하고, 표시한 곳(②)을 진하게 채색해 잎자루의 그림자를 표현한다.

8. 물감이 거의 마를 때까지 기다린다.

TIP 손등을 대어 보았을 때 습기가 느껴지나 손에 묻어나지 않는 상태가 되면 마른 종이를 깔고 작업하고 있는 그림을 뒤집어 올려놓은 후 다시 종이를 덮고 무거운 책 등으로 눌러준다.

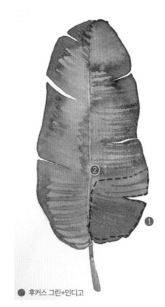

● 후커스 그린+인디고

9. 표시한 형태로 바깥에서 안으로 향하는 선을 그려 잎의 주름을 표현하고, 점선 영역을 물칠 하여 주름의 일부를 흐리게 만든다.

● 후커스 그린+인디고

10. 오른쪽 아래 부분도 같은 방법으로 선을 그리고 점선 영역을 물칠 하여 바탕을 흐리게 만든다.

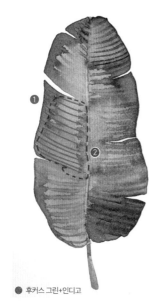

● 후커스 그린+인디고

11. 왼쪽 중간 부분도 선을 그려 잎의 주름을 표현하고 점선 영역을 물칠 한다.

● 후커스 그린+인디고

12. 바탕이 거의 마르면 중심 잎맥의 약간 왼쪽에 선을 그리고, 이를 물칠 하여 왼쪽 면과 자연스럽게 그라데이션 한다.

TIP 중심 잎맥의 그림자를 표현하는 과정이다.

● 후커스 그린+인디고

13. 이번에는 중심 약간 오른쪽에 선을 그리고 물칠 하여 잎사귀 오른쪽 면과 그라데이션 한다. 마지막으로 왼쪽 아래 점선 영역을 물칠 하여 앞서 그렸던 잎사귀 주름을 보다 자연스럽게 만든다.

야자 잎
Coconut Palm Leaf

비슷한 형태의 잎사귀가 가지런히 양옆으로 배치된 야자잎은
약간씩 색과 농도를 달리하여 연결시켜 그리는 연습을 하기에 적당한 소재입니다.
서로 다른 색을 종이 위에서 섞어 표현하는 연습을 해보도록 합니다.

그리니쉬 옐로+
샙 그린

옐로 오커+피콕 블루

후커스 그린+
인디고

비리디언 휴+
반다이크 브라운

크림슨 레이크+후커스 그린
+퍼머넌트 그린 NO.1

사용한 종이
파브리아노 아띠스띠꼬 중목

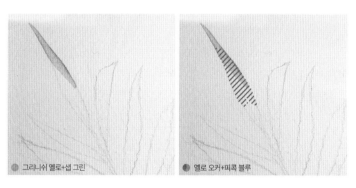

● 그리니쉬 옐로+샙 그린

● 옐로 오커+피콕 블루

1. 맨 위쪽 잎의 상단을 채색하고, 일부 영역이 겹치도록 하면서 그 아래를 채색한다.

● 후커스 그린+인디고

2. 잎 하단을 진하게 채색하고, 물기가 있는 깨끗한 붓으로 잎과 줄기를 부드럽게 이어준다.

TIP 물기가 있는 깨끗한 붓으로 진하게 채색한 잎 끝에서 줄기 쪽으로 붓질하면 잎사귀 끝의 물감이 줄기 쪽으로 빠져나오면서 부드럽게 그라데이션 된다.

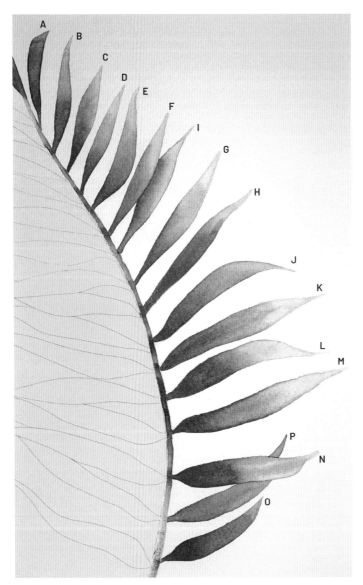

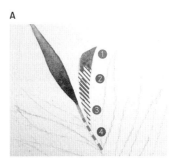

A

- 그리니쉬 옐로+샙 그린
- 크림슨 레이크+후커스 그린 + 퍼머넌트 그린 NO.1
- 후커스 그린+인디고

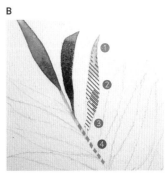

B

- 그리니쉬 옐로+샙 그린
- 옐로 오커+피콕 블루
- 후커스 그린+인디고

3. 같은 방법으로 나머지 이파리도 차례차례 채색해 나간다.

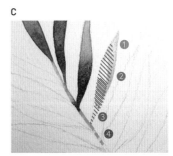

C

- 그리니쉬 옐로+샙 그린
- 옐로 오커+피콕 블루
- 비리디언 휴+반다이크 브라운

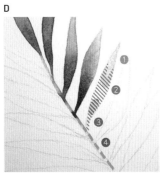

D

- 그리니쉬 옐로+샙 그린
- 후커스 그린+인디고
- 비리디언 휴+반다이크 브라운

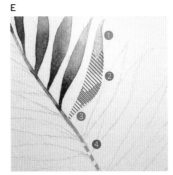

E

- 그리니쉬 옐로+샙 그린
- 크림슨 레이크+후커스 그린 + 퍼머넌트 그린 NO.1
- 후커스 그린+인디고

Class 08. Coconut Palm Leaf

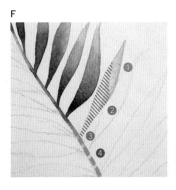

F

- 그리니쉬 옐로+샙 그린
- 옐로 오커+피콕 블루
- 후커스 그린+인디고

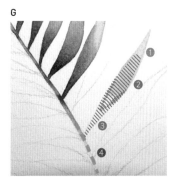

G

- 그리니쉬 옐로+샙 그린
- 후커스 그린+인디고
- 후커스 그린+인디고

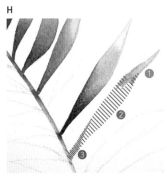

H

- 그리니쉬 옐로+샙 그린
- 옐로 오커+피콕 블루
- 비리디언 휴+반다이크 브라운

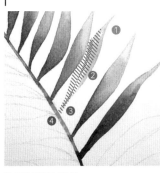

I

- 그리니쉬 옐로+샙 그린
- 후커스 그린+인디고
- 비리디언 휴+반다이크 브라운

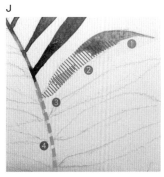

J

- 그리니쉬 옐로+샙 그린
- 옐로 오커+피콕 블루
- 비리디언 휴+반다이크 브라운

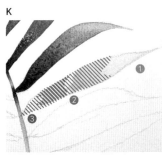

K

- 그리니쉬 옐로+샙 그린
- 옐로 오커+피콕 블루
- 비리디언 휴+반다이크 브라운

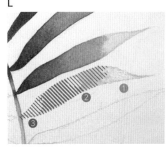

L

- 그리니쉬 옐로+샙 그린
- 옐로 오커+피콕 블루
- 비리디언 휴+반다이크 브라운

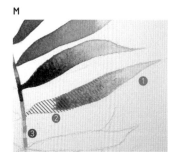

M

- 옐로 오커+피콕 블루
- 후커스 그린+인디고

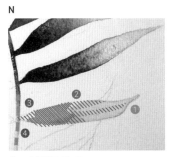

N

- 그리니쉬 옐로+샙 그린
- 옐로 오커+피콕 블루
- 비리디언 휴+반다이크 브라운

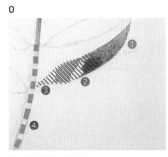

O

- 그리니쉬 옐로+샙 그린
- 크림슨 레이크+후커스 그린 + 퍼머넌트 그린 NO.1
- 비리디언 휴+반다이크 브라운

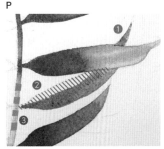

P

- 크림슨 레이크+후커스 그린 + 퍼머넌트 그린 NO.1
- 비리디언 휴+반다이크 브라운

* 옆에 붙어 있는 잎이 마르고 난 다음에 채색하도록 한다.

● 크림슨 레이크+후커스 그린 + 퍼머넌트 그린 NO.1

4. 잎 K 전체를 물칠 후 진한 선을 그린다. 밑색이 벗겨질 수 있으니 흥건하게 물칠 하지 않도록 주의한다.

TIP 채색을 마치고 잎이 말랐을 때 다소 밋밋하게 느껴지는 잎이 있다면 추가 작업을 해준다.

5. 시작 부분의 선이 너무 뚜렷하게 그려졌다면 해당 부분을 물기가 있는 깨끗한 붓으로 살살 문질러 색상이 퍼지게 만든 다음, 물이 번져 경계가 지거나 물 얼룩이 심하게 남지 않도록 키친타월 등으로 살짝 눌러 닦아낸다.

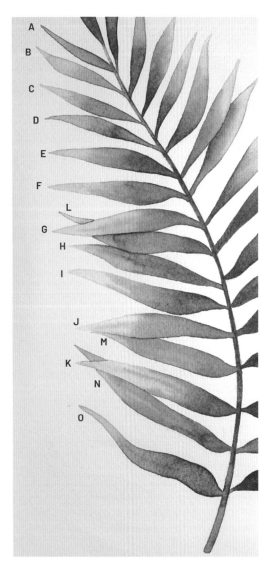

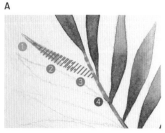

A

● 그리니쉬 옐로+샙 그린
● 옐로 오커+피콕 블루
● 후커스 그린+인디고

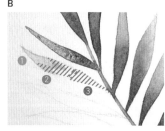

B

● 그리니쉬 옐로+샙 그린
● 옐로 오커+피콕 블루
● 비리디언 휴+반다이크 브라운

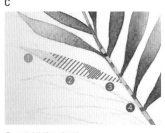

C

● 그리니쉬 옐로+샙 그린
● 후커스 그린+인디고
● 비리디언 휴+반다이크 브라운

6. 완성 그림을 참고해 왼쪽의 이파리들도 같은 방법으로 채색해 나간다.

D

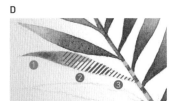

- 그리니쉬 옐로+샙 그린
- 크림슨 레이크+후커스 그린 + 퍼머넌트 그린 NO.1
- 후커스 그린+인디고

E

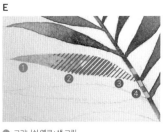

- 그리니쉬 옐로+샙 그린
- 후커스 그린+인디고
- 비리디언 휴+반다이크 브라운

F

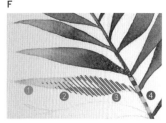

- 그리니쉬 옐로+샙 그린
- 후커스 그린+인디고

G

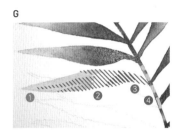

- 그리니쉬 옐로+샙 그린
- 옐로 오커+피콕 블루
- 후커스 그린+인디고

H

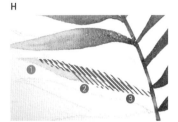

- 그리니쉬 옐로+샙 그린
- 크림슨 레이크+후커스 그린 + 퍼머넌트 그린 NO.1
- 비리디언 휴+반다이크 브라운

I

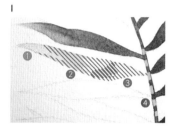

- 그리니쉬 옐로+샙 그린
- 크림슨 레이크+후커스 그린 + 퍼머넌트 그린 NO.1
- 후커스 그린+인디고

J

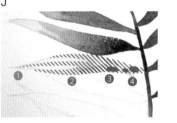

- 그리니쉬 옐로+샙 그린
- 옐로 오커+피콕 블루
- 비리디언 휴+반다이크 브라운

* ❹는 붓끝을 톡톡 치며 물감이 많이 빠져나오게 하는 방식으로 채색한다.

K

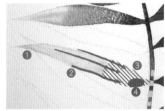

- 크림슨 레이크+후커스 그린 + 퍼머넌트 그린 NO.1
- 옐로 오커+피콕 블루
- 비리디언 휴+반다이크 브라운

* ❹는 붓끝을 톡톡 치며 물감이 많이 빠져나오게 하는 방식으로 채색한다.

L

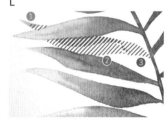

- 그리니쉬 옐로+샙 그린
- 후커스 그린+인디고
- 비리디언 휴+반다이크 브라운

M

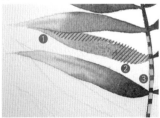

- 후커스 그린+인디고
- 비리디언 휴+반다이크 브라운

N

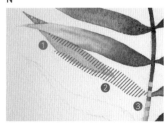

- 후커스 그린+인디고
- 비리디언 휴+반다이크 브라운

O

- 그리니쉬 옐로+샙 그린
- 크림슨 레이크+후커스 그린 + 퍼머넌트 그린 NO.1
- 비리디언 휴+반다이크 브라운

- 비리디언 휴+반다이크 브라운

7. 마지막 이파리에 화살표 방향의 진한 선을 추가하고, 줄기의 맨 아래쪽을 채색한다.

TIP 줄기를 전체적으로 확인하며 자연스럽지 못한 곳이 있다면 덧칠한다.

Class 09.

레인보우 선셋
Rainbow Sunset

레인보우 선셋을 통해서는 차곡차곡 쌓인 잎사귀를 하나하나 채색하며
층층이 겹쳐 있는 형태의 잎을 표현하게 됩니다.
또한 다소 강한 색상의 그라데이션이 포함된 자연물을 부드럽게 표현하는 방법과
잎사귀 끝을 부드럽게 처리하는 방법을 익힐 수 있습니다.

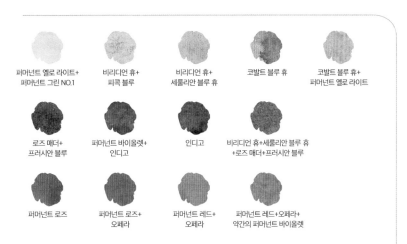

퍼머넌트 옐로 라이트+
퍼머넌트 그린 NO.1

비리디언 휴+
피콕 블루

비리디언 휴+
세룰리안 블루 휴

코발트 블루 휴

코발트 블루 휴+
퍼머넌트 옐로 라이트

로즈 매더+
프러시안 블루

퍼머넌트 바이올렛+
인디고

인디고

비리디언 휴+세룰리안 블루 휴
+로즈 매더+프러시안 블루

퍼머넌트 로즈

퍼머넌트 로즈+
오페라

퍼머넌트 레드+
오페라

퍼머넌트 레드+오페라+
약간의 퍼머넌트 바이올렛

사용한 종이
산더스 워터포드 중목

꒰ꕤ꒱ 바깥쪽 잎들

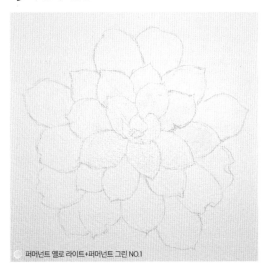

● 퍼머넌트 옐로 라이트+퍼머넌트 그린 NO.1

1. 중심부 이파리를 그림과 같이 채색한다.

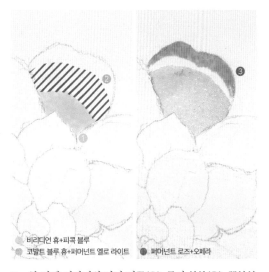

● 비리디언 휴+피콕 블루
● 코발트 블루 휴+퍼머넌트 옐로 라이트
● 퍼머넌트 로즈+오페라

2. 첫 번째 이파리의 가장 안쪽(❶), 중간 부분(❷), 끝부분(❸)을 순서대로 채색한다.

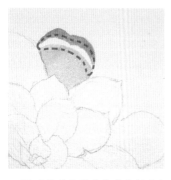

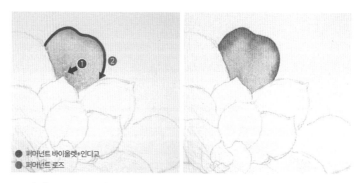

● 퍼머넌트 바이올렛+인디고
● 퍼머넌트 로즈

3. 두 번째 색과 세 번째 색 사이(점선 영역)를 물칠 하여 그라데이션 한다.

4. 잎 안쪽(❶)을 콕 찍듯 채색하여 깊이감을 더하고, 잎 외곽(❷)을 따라 진하게 선을 그린다.

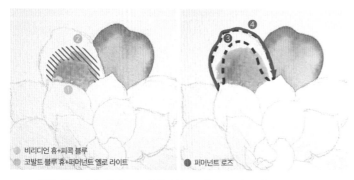

● 비리디언 휴+피콕 블루
● 코발트 블루 휴+퍼머넌트 옐로 라이트

● 퍼머넌트 로즈

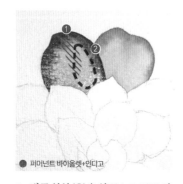

● 퍼머넌트 바이올렛+인디고

5. 그 왼쪽 잎도 같은 방법으로 채색한다. 즉, 안쪽(❶)과 중간 부분(❷)을 차례로 채색한 후 점선 영역(❸)을 물칠 하고, 외곽을 따라 진하게 선(❹)을 그린다.

TIP 안쪽과 중간 부분의 색이 일부 겹치면서 자연스럽게 번지게 된다.

6. 빗금 부분(❶)을 붓끝으로 콕콕 찍듯이 채색하고, 점선 영역(❷)을 물기가 있는 깨끗한 붓으로 닦아내듯 그라데이션 한다.

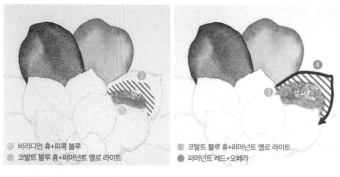

● 비리디언 휴+피콕 블루
● 코발트 블루 휴+퍼머넌트 옐로 라이트

● 코발트 블루 휴+퍼머넌트 옐로 라이트
● 퍼머넌트 레드+오페라

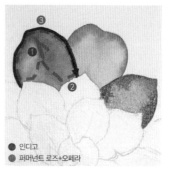

● 인디고
● 퍼머넌트 로즈+오페라

7. 잎의 안쪽(❶)과 중간 부분(❷)을 차례로 채색한 후, 끝부분에 ❷의 색을 한 번 더 연하게 채색(❸)하고 외곽을 따라 진하게 선(❹)을 그린다.

TIP ❷와 ❸은 같은 색상이지만, ❸을 ❷보다 연하게 채색하면 농도차로 인해 번져오게 된다.

8. 먼저 채색한 잎의 중심 부분에 선을 그리고 점선 영역을 물칠하여 선을 흐리게 만든 다음 외곽을 따라 선을 덧그린다.

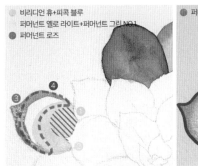

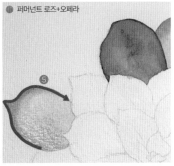

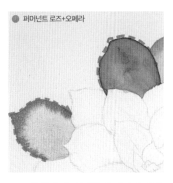

9. 잎의 안쪽(①)과 중간 부분(②), 끝부분(③)을 차례로 채색한 후 점선 영역(④)을 물칠 하고, 외곽을 따라 진하게 선(⑤)을 그린다.

10. 잎의 외곽 바깥쪽에 연하게 선을 그린다. 앞서 그린 잎의 외곽 바깥쪽에도 같은 방법으로 선을 그려준다.

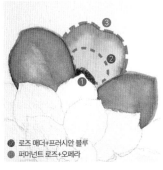

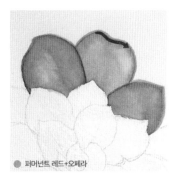

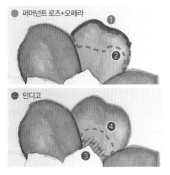

11. 먼저 그린 잎의 안쪽 깊은 곳(①)을 진하게 채색하고 점선 영역(②)을 물칠 하여 깊이감을 더한 다음, 잎의 외곽 바깥쪽(③)에 선을 연하게 그린다.

12. 표시한 대로 상단 중앙 외곽 라인을 진하게 그린다.

13. 상단 외곽에 선을 진하게 덧그리고 점선 영역에 물칠 하여 그라데이션 한 다음, 잎 안쪽을 다시 한 번 덧칠하고 점선 영역을 물칠 하여 그라데이션 한다.

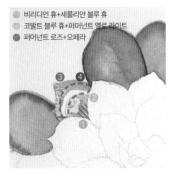

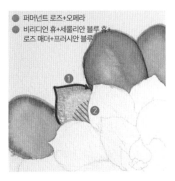

14. 잎의 안쪽(①)과 중간 부분(②), 끝부분(③)을 차례로 채색한 후 점선 영역(④)을 물칠 한다.

15. 잎의 외곽에 선(①)를 연하게 그리고 잎의 안쪽(②)을 덧칠한다.

16. 잎의 외곽 바깥쪽에 연하게 선을 그린다.

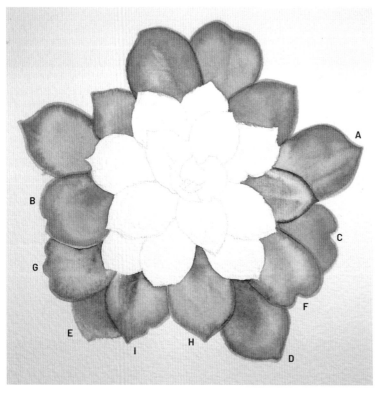

17. 나머지 잎들도 앞서의 방법을 참고해 채색, 물칠 그라데이션, 외곽에 선을 긋는 작업을 반복한다.

TIP 색감이 고르게 퍼지지 않았을 경우 상황에 맞게 해당 부분에 물칠을 하여 고르기를 조절한다.

A

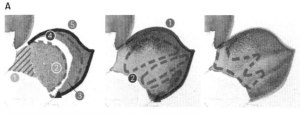

- 🔵 코발트 블루 휴+퍼머넌트 옐로 라이트 ⚫ 퍼머넌트 로즈+오페라
- 🔵 비리디언 휴+세룰리안 블루 휴
- ⚫ 퍼머넌트 로즈+오페라
- 🔴 퍼머넌트 로즈

B

C

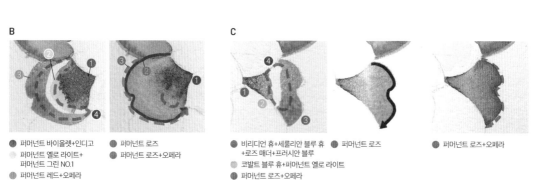

- ⚫ 퍼머넌트 바이올렛+인디고
- 🟡 퍼머넌트 옐로 라이트+퍼머넌트 그린 NO.1
- 🔴 퍼머넌트 레드+오페라

- 🔴 퍼머넌트 로즈
- 🔴 퍼머넌트 로즈+오페라

- 🔵 비리디언 휴+세룰리안 블루 휴+로즈 매더+프러시안 블루
- 🔵 코발트 블루 휴+퍼머넌트 옐로 라이트
- ⚫ 퍼머넌트 로즈+오페라

- 🔴 퍼머넌트 로즈
- 🔴 퍼머넌트 로즈+오페라

- ⚫ 퍼머넌트 로즈+오페라

D

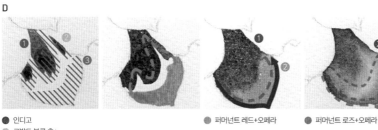

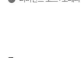

- ● 인디고
- ◐ 코발트 블루 휴+
 퍼머넌트 옐로 라이트
- ● 퍼머넌트 로즈+오페라

- ● 퍼머넌트 레드+오페라

- ● 퍼머넌트 로즈+오페라

E

F

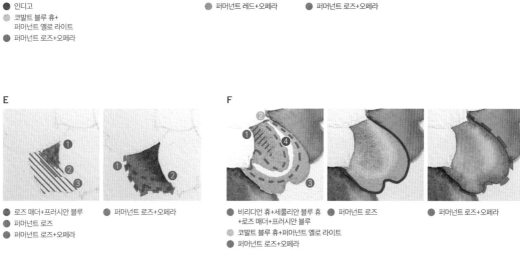

- ● 로즈 매더+프러시안 블루
- ● 퍼머넌트 로즈
- ● 퍼머넌트 로즈+오페라

- ● 퍼머넌트 로즈+오페라

- ● 비리디언 휴+세룰리안 블루 휴
 +로즈 매더+프러시안 블루
- ◐ 코발트 블루 휴+퍼머넌트 옐로 라이트
- ● 퍼머넌트 로즈+오페라

- ● 퍼머넌트 로즈

- ● 퍼머넌트 로즈+오페라

G

H

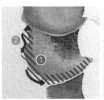
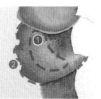
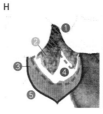

- ● 인디고
- ◐ 코발트 블루 휴+
 퍼머넌트 옐로 라이트
- ● 퍼머넌트 레드+오페라+
 약간의 퍼머넌트 바이올렛

- ● 퍼머넌트 로즈+오페라
- ● 퍼머넌트 레드+오페라

- ● 퍼머넌트 로즈+오페라

- ● 인디고
- ◐ 코발트 블루 휴+
 퍼머넌트 옐로 라이트
- ● 퍼머넌트 로즈+오페라
- ● 퍼머넌트 로즈

- ● 퍼머넌트 로즈+오페라

I

- ● 인디고
- ◐ 코발트 블루 휴+
 퍼머넌트 옐로 라이트
- ● 퍼머넌트 레드+오페라
- ● 퍼머넌트 로즈

- ● 퍼머넌트 로즈

- ● 퍼머넌트 바이올렛+인디고

♡ 안쪽 잎들

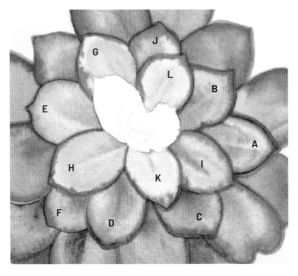

1. 안쪽 잎들도 앞서의 방법을 참조하여 채색한다.

A

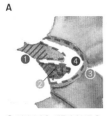 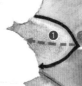 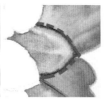

- ● 비리디언 휴+세룰리안 블루 휴 ● 퍼머넌트 로즈 ● 퍼머넌트 로즈
 +로즈 매더+프러시안 블루
- ● 코발트 블루 휴+퍼머넌트 옐로 라이트
- ● 퍼머넌트 레드+오페라

B

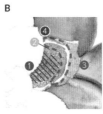 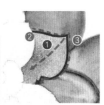

- ● 인디고 ● 퍼머넌트 로즈
- ● 코발트 블루 휴+
 퍼머넌트 옐로 라이트
- ● 퍼머넌트 로즈+오페라

C

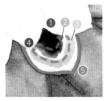

- ● 인디고 ● 퍼머넌트 로즈 ● 퍼머넌트 로즈
- ● 코발트 블루 휴+
 퍼머넌트 옐로 라이트
- ● 비리디언 휴+피콕 블루
- ● 퍼머넌트 레드+오페라

D

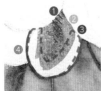 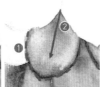

- ● 인디고 ● 퍼머넌트 로즈
- ● 코발트 블루 휴+ ● 비리디언 휴+세룰리안 블루 휴
 퍼머넌트 옐로 라이트 +로즈 매더+프러시안 블루
- ● 퍼머넌트 레드+오페라

Class 09. Rainbow Sunset

E

● 비리디언 휴+세룰리안 블루 휴
+로즈 매더+프러시안 블루
◐ 코발트 블루 휴+
퍼머넌트 옐로 라이트
● 퍼머넌트 레드+오페라

● 코발트 블루 휴+
퍼머넌트 옐로 라이트
● 퍼머넌트 로즈

F

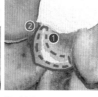

● 비리디언 휴+세룰리안 블루 휴
+로즈 매더+프러시안 블루
◐ 코발트 블루 휴+
퍼머넌트 옐로 라이트
● 퍼머넌트 레드+오페라

● 퍼머넌트 로즈

G

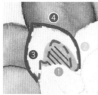

● 비리디언 휴+세룰리안 블루 휴
◑ 퍼머넌트 옐로 라이트+
퍼머넌트 그린 NO.1
● 퍼머넌트 로즈+오페라

● 코발트 블루 휴

H

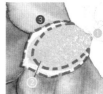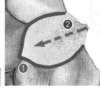

◑ 비리디언 휴+피콕 블루
○ 퍼머넌트 옐로 라이트+
퍼머넌트 그린 NO.1

● 퍼머넌트 로즈

I

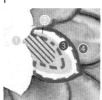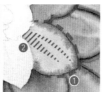

◑ 비리디언 휴+피콕 블루
○ 퍼머넌트 옐로 라이트+
퍼머넌트 그린 NO.1
● 퍼머넌트 로즈

● 퍼머넌트 로즈
● 비리디언 휴+세룰리안 블루 휴
+로즈 매더+프러시안 블루

J

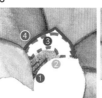

● 비리디언 휴+세룰리안 블루 휴
+로즈 매더+프러시안 블루
◐ 코발트 블루 휴+
퍼머넌트 옐로 라이트
● 퍼머넌트 로즈

● 퍼머넌트 로즈

K

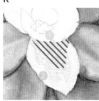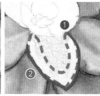

○ 퍼머넌트 옐로 라이트+
퍼머넌트 그린 NO.1
◑ 비리디언 휴+피콕 블루

● 퍼머넌트 로즈

● 비리디언 휴+세룰리안 블루 휴
+로즈 매더+프러시안 블루
● 퍼머넌트 로즈

L

◑ 비리디언 휴+피콕 블루
○ 퍼머넌트 옐로 라이트+
퍼머넌트 그린 NO.1
● 퍼머넌트 로즈

● 인디고

*잎 중앙에 진한 선을 그린 다음 물
기가 있는 깨끗한 붓으로 같은 위
치에 동일한 방향으로 가는 선을
그려 가운데 색상이 연해지도록
한다.

♥ 중심부

● 비리디언 휴+세룰리안 블루 휴
● 퍼머넌트 레드+오페라

1. 그림과 같이 잎의 안쪽(①)을 채색한 후 점선 영역(②)을 물칠 하고, 왼쪽 외곽(③)에 연하게 선을 그린다.

● 코발트 블루 휴+퍼머넌트 옐로 라이트
● 비리디언 휴+파프 블루
● 퍼머넌트 레드+오페라

2. 그림과 같이 채색(①, ②)하고 점선 영역(③)을 물칠 한 후, 오른쪽 외곽을 따라 선(④)을 진하게 그린다.

● 퍼머넌트 레드+오페라

3. 앞서 그린 선의 안쪽으로 물기가 있는 깨끗한 붓으로 선(①)을 그린 후 상단 외곽에 선(②)을 그려 색감을 진하게 만든다.

● 퍼머넌트 로즈

4. 바탕이 거의 마르면 잎의 외곽 바깥쪽을 따라 선을 연하게 그린다.

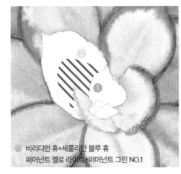

● 비리디언 휴+세룰리안 블루 휴
퍼머넌트 옐로 라이트+퍼머넌트 그린 NO.1
● 퍼머넌트 로즈

5. 잎의 안쪽을 차례로(①, ②) 채색하고, 점선 영역(③)을 물칠 한 후 외곽을 따라 선(④)을 진하게 그린다.

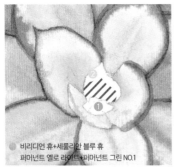

● 비리디언 휴+세룰리안 블루 휴
퍼머넌트 옐로 라이트+퍼머넌트 그린 NO.1

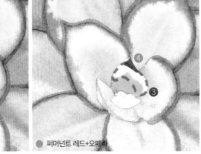

● 퍼머넌트 레드+오페라

6. 잎의 안쪽을 차례로(①, ②) 채색하고, 점선 영역(③)을 물칠 한 후 잎의 끝부분(④)을 진하게 콕 찍듯 채색한다.

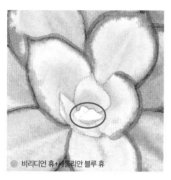

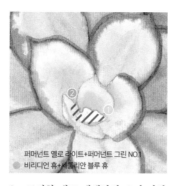

퍼머넌트 옐로 라이트+퍼머넌트 그린 NO.1
● 비리디언 휴+세룰리안 블루 휴

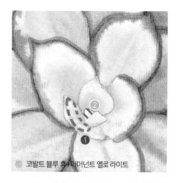

● 코발트 블루 휴+퍼머넌트 옐로 라이트

7. 가장 중심에 있는 잎의 하단을 그림과 같이 채색한다.

8. 표시한 대로 채색하되, ❶이 거의 마른 후 ❷를 채색하여 색상이 서로 번져 흐려지는 일이 없도록 한다.

9. 점선 영역을 물칠 하고, 채색하지 않고 남아 있는 끝부분을 채색한다.

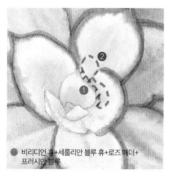

● 비리디언 휴+세룰리안 블루 휴+로즈 매더+
프러시안 블루

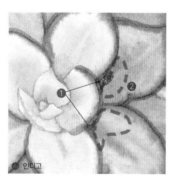

● 인디고

10. 입체감을 더하기 위해 잎 안쪽을 진하게 채색한 후 점선 영역을 물칠 하여 자연스럽게 그라데이션 한다.

11. 같은 방법으로 중심 잎의 오른쪽에 있는 두 잎의 안쪽을 진하게 채색하고 점선 영역을 물칠 한다.

● 인디고

12. 음영이 생기는 잎의 안쪽을 진하게 채색하고 물칠 함으로써 전체적으로 입체감을 보완하여 완성한다.

Class 10.

오팔리나
Opalina

오팔리나는 통통하고 볼륨 있으면서 부드러운 느낌을 가진 식물입니다.
각각의 객체에 반사광을 표현하여 입체감을 살리면서도
전체적인 볼륨을 해치지 않도록 유의하며 채색해 봅시다.

○ Color Chip

비리디언 휴+세룰리안 블루 휴+
인디고+반다이크 브라운

비리디언 휴+피콕 블루+
퍼머넌트 옐로 라이트+그리니쉬 옐로

코발트 블루 휴+
퍼머넌트 옐로 라이트

로즈 매더+프러시안 블루+
세룰리안 블루 휴

퍼머넌트 바이올렛+
인디고+세피아

버밀리언 휴

퍼머넌트 레드

버밀리언 휴+
퍼머넌트 레드

퍼머넌트 레드+
오페라

사용한 종이
산더스 워터포드 중목

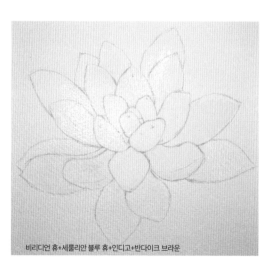

비리디언 휴+세룰리안 블루 휴+인디고+반다이크 브라운

1. 그림과 같이 부분부분 채도를 달리하며 전체적으로 채색한다.

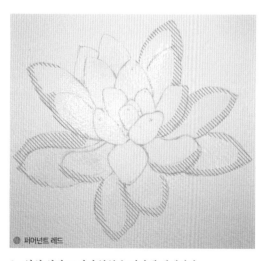

● 퍼머넌트 레드

2. 잎의 외곽 표시된 부분을 연하게 채색한다.

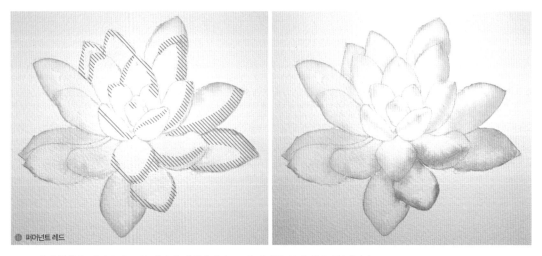

① 퍼머넌트 레드

3. 표시된 부분을 이전보다 조금 진하게 채색하되, 농도에 변화를 주어 앞쪽 잎/하단은 진하게, 뒤쪽 잎/상단은 연하게 채색한다.

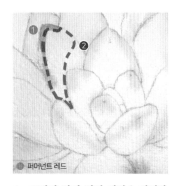

① 퍼머넌트 레드

4. 그림과 같이 잎의 외곽을 채색한 후 점선 영역을 물칠 하여 그라데이션 한다.

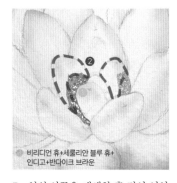

● 비리디언 휴+세룰리안 블루 휴+ 인디고+반다이크 브라운

5. 잎의 안쪽을 채색한 후 점선 영역을 물칠 하여 그라데이션 한다.

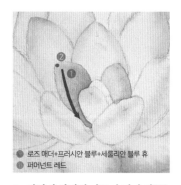

● 로즈 매더+프러시안 블루+세룰리안 블루 휴
① 퍼머넌트 레드

6. 바탕이 완전히 마르기 전에 선(**①**)을 진하게 그리고, 잎의 끝부분(**②**)에 콕 찍듯 채색한다.

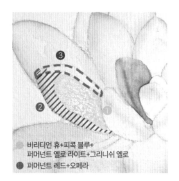

● 비리디언 휴+피콕 블루+ 퍼머넌트 옐로 라이트+그리니쉬 옐로
● 퍼머넌트 레드+오페라

7. 그림과 같이 외곽을 제외한 잎의 면적(**①**)을 채색하고, 아래 외곽(**②**)을 따라 채색한 후, 점선 영역을 물칠 하여 그라데이션 한다.

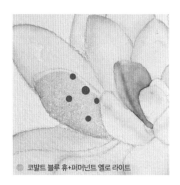

● 코발트 블루 휴+퍼머넌트 옐로 라이트

8. 표시된 부분에 콕 찍듯 채색한다.

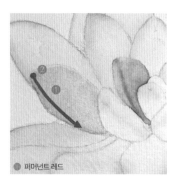

① 퍼머넌트 레드

9. 외곽을 따라 선을 그린 후 상단 꼭 대기를 콕 찍어 준다.

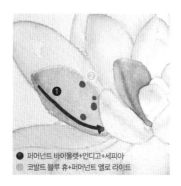

● 퍼머넌트 바이올렛+인디고+세피아
○ 코발트 블루+퍼머넌트 옐로 라이트

10. 가장자리에서 약간 안쪽으로 들어온 곳에 진하게 선(●)을 그리고, 표시한 곳(②)을 콕 찍듯 채색한다.

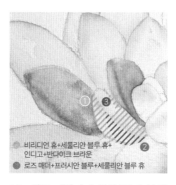

● 비리디언 휴+세룰리안 블루 휴+
인디고+반다이크 브라운
● 로즈 매더+프러시안 블루+세룰리안 블루 휴

11. 양쪽 가장자리 부분(①)과 중심 부분(②)을 각각 채색하고, 빈 곳(③)을 살짝 물칠 한다.

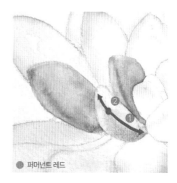

● 퍼머넌트 레드

12. 잎을 반으로 가르는 선을 그리고, 표시한 부분을 진하게 콕 찍어준다.

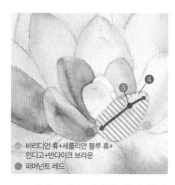

● 비리디언 휴+세룰리안 블루 휴+
인디고+반다이크 브라운
● 퍼머넌트 레드

13. 상단 중심을 제외한 잎 전체(①)를 연하게 채색하고, 선(②)을 그린 다음 동일한 색으로 표시한 곳(③)을 진하게 콕 찍어준다. 빈 곳(④)을 살짝 물칠 한다.

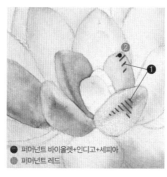

● 퍼머넌트 바이올렛+인디고+세피아
● 퍼머넌트 레드

14. 바탕이 마르기 전에 빗금 부분(①)을 채색하고 뒤쪽 잎의 표시된 부분(②)을 콕 찍듯 채색한다.

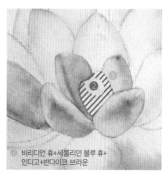

● 비리디언 휴+세룰리안 블루 휴+
인디고+반다이크 브라운

15. 중심에 위치한 잎의 표시한 곳을 연하게 채색하고 빈 곳을 살짝 물칠 한다.

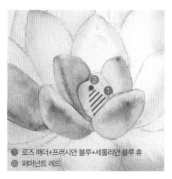

● 로즈 매더+프러시안 블루+세룰리안 블루 휴
● 퍼머넌트 레드

16. 빗금 부분(●)을 채색한 후 표시한 곳(②)을 진하게 찍어준다.

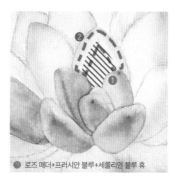

● 로즈 매더+프러시안 블루+세룰리안 블루 휴

17. 잎의 가장자리를 제외한 부분을 채색하고, 점선 영역을 물칠한다.

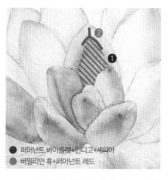

● 퍼머넌트 바이올렛+인디고+세피아
○ 버밀리언 휴+퍼머넌트 레드

18. 빗금 부분(●)을 덧칠하고, 상단에 표시한 것과 같은 선(②)을 그린다.

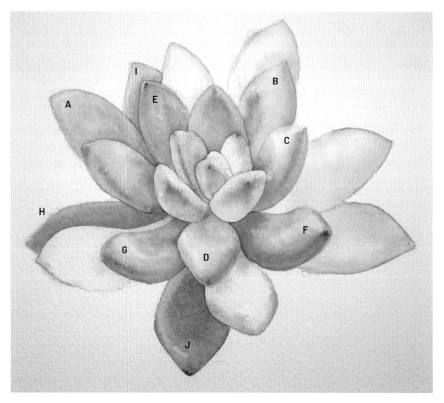

19. 앞서의 방법을 참조하여 계속해서 채색해 나간다.

A

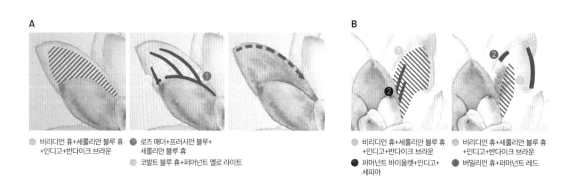

A
- 비리디언 휴+세룰리안 블루 휴 +인디고+반다이크 브라운
- 로즈 매더+프러시안 블루+ 세룰리안 블루 휴
- 코발트 블루 휴+퍼머넌트 옐로 라이트

B
- 비리디언 휴+세룰리안 블루 휴 +인디고+반다이크 브라운
- 퍼머넌트 바이올렛+인디고+ 세피아
- 비리디언 휴+세룰리안 블루 휴 +인디고+반다리크 브라운
- 버밀리언 휴+퍼머넌트 레드

C

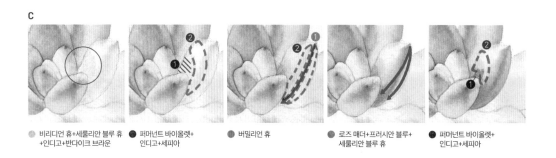

- 비리디언 휴+세룰리안 블루 휴 +인디고+반다이크 브라운
- 퍼머넌트 바이올렛+ 인디고+세피아
- 버밀리언 휴
- 로즈 매더+프러시안 블루+ 세룰리안 블루 휴
- 퍼머넌트 바이올렛+ 인디고+세피아

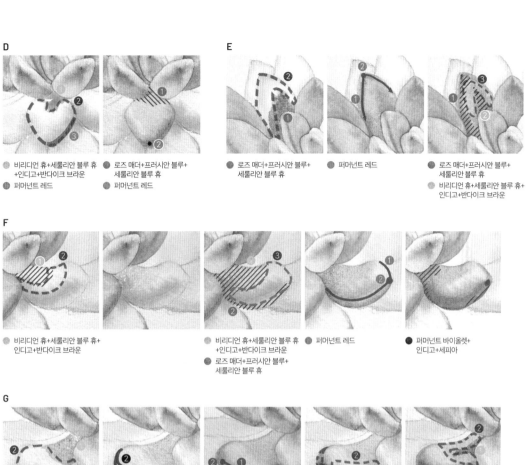

D
- 비리디언 휴+세룰리안 블루 휴 +인디고+반다이크 브라운
- 퍼머넌트 레드
- 로즈 매더+프러시안 블루+세룰리안 블루 휴
- 퍼머넌트 레드

E
- 로즈 매더+프러시안 블루+세룰리안 블루 휴
- 퍼머넌트 레드
- 로즈 매더+프러시안 블루+세룰리안 블루 휴
- 비리디언 휴+세룰리안 블루 휴+인디고+반다이크 브라운

F
- 비리디언 휴+세룰리안 블루 휴+인디고+반다이크 브라운
- 비리디언 휴+세룰리안 블루 휴+인디고+반다이크 브라운
- 로즈 매더+프러시안 블루+세룰리안 블루 휴
- 퍼머넌트 레드
- 퍼머넌트 바이올렛+인디고+세피아

G
- 비리디언 휴+세룰리안 블루 휴+인디고+반다이크 브라운
- 퍼머넌트 레드
- 퍼머넌트 바이올렛+인디고+세피아
- 퍼머넌트 레드+오페라
- 퍼머넌트 바이올렛+인디고+세피아
- 비리디언 휴+세룰리안 블루 휴+인디고+반다이크 브라운

H
- 퍼머넌트 레드+오페라
- 퍼머넌트 바이올렛+인디고+세피아

I
- 퍼머넌트 바이올렛+인디고+세피아
- 퍼머넌트 레드

J
- 퍼머넌트 레드+오페라
- 퍼머넌트 바이올렛+인디고+세피아
- 로즈 매더+프러시안 블루+세룰리안 블루 휴
- 퍼머넌트 레드

- 퍼머넌트 바이올렛+인디고+세피아

20. 잎 안쪽에 그림자를 만들기 위해 그림과 같이 채색하고 주변을 물칠 한다.

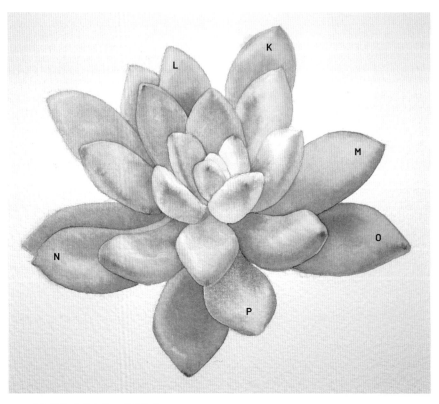

20. 계속해서 나머지 잎도 채색한다.

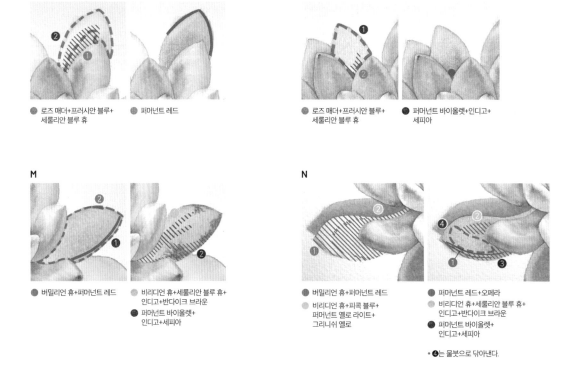

K

● 로즈 매더+프러시안 블루+
　세룰리안 블루 휴

● 퍼머넌트 레드

L

● 로즈 매더+프러시안 블루+
　세룰리안 블루 휴

● 퍼머넌트 바이올렛+인디고+
　세피아

M

● 버밀리언 휴+퍼머넌트 레드

● 비리디언 휴+세룰리안 블루 휴+
　인디고+반다이크 브라운

● 퍼머넌트 바이올렛+
　인디고+세피아

N

● 버밀리언 휴+퍼머넌트 레드

● 비리디언 휴+피콕 블루+
　퍼머넌트 옐로 라이트+
　그리니쉬 옐로

● 퍼머넌트 레드+오페라

● 비리디언 휴+세룰리안 블루 휴+
　인디고+반다이크 브라운

● 퍼머넌트 바이올렛+
　인디고+세피아

* ❹는 물붓으로 닦아낸다.

O

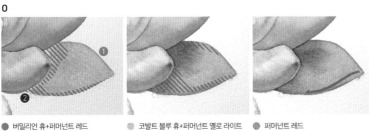

● 버밀리언 휴+퍼머넌트 레드　　● 코발트 블루 휴+퍼머넌트 옐로 라이트　　● 퍼머넌트 레드
● 퍼머넌트 바이올렛+
　인디고+세피아

P

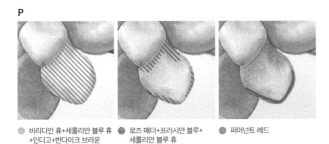

● 비리디언 휴+세룰리안 블루 휴　　● 로즈 매더+프러시안 블루+　　● 퍼머넌트 레드
　+인디고+반다이크 브라운　　　　세룰리안 블루 휴

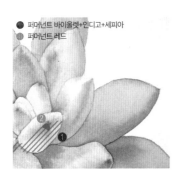

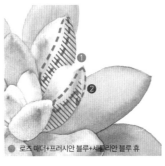

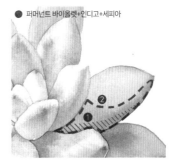

21. 빗금 부분을 채색하고, 점으로 표시된 부분을 콕 찍듯 채색한다.

22. 빗금 부분을 채색한 후 점선 영역을 물칠 하여 그라데이션 한다.

23. 아래 외곽(❶)을 따라 채색한 후, 그 주변 영역(❷)을 물칠 하여 그라데이션 한다.

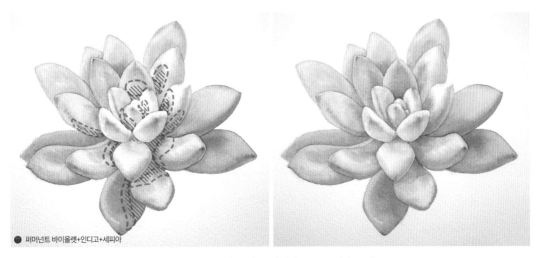

● 퍼머넌트 바이올렛+인디고+세피아

24. 입체감을 더 주기 위해 그림자가 필요한 부분에 추가로 채색하고 그 주변을 물칠 하여 그라데이션 한다.

Part 03

보태니컬 수채화로
여러 가지
꽃 그리기

watercolor painting

Class 11.

튤립
Tulip

꽃잎과 잎사귀 전체에 볼륨감을 지닌 튤립을 그려봅니다.
잎사귀가 지닌 견고한 볼륨과 꽃의 단정한 형태를 살리며
형태의 두께감과 꽃잎의 부드러운 주름을 표현하며 채색합니다.

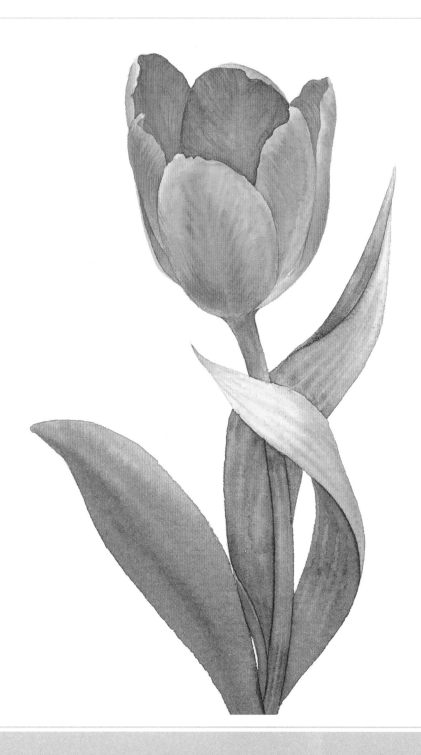

○ **Color Chip**

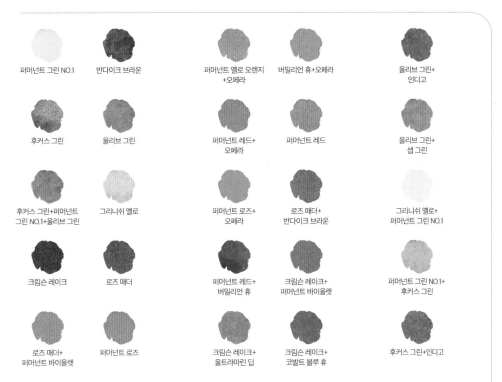

퍼머넌트 그린 NO.1 | 반다이크 브라운 | 퍼머넌트 옐로 오렌지 +오페라 | 버밀리언 휴+오페라 | 올리브 그린+ 인디고

후커스 그린 | 올리브 그린 | 퍼머넌트 레드+ 오페라 | 퍼머넌트 레드 | 올리브 그린+ 샙 그린

후커스 그린+퍼머넌트 그린 NO.1+올리브 그린 | 그리니쉬 옐로 | 퍼머넌트 로즈+ 오페라 | 로즈 매더+ 반다이크 브라운 | 그리니쉬 옐로+ 퍼머넌트 그린 NO.1

크림슨 레이크 | 로즈 매더 | 퍼머넌트 레드+ 버밀리언 휴 | 크림슨 레이크+ 퍼머넌트 바이올렛 | 퍼머넌트 그린 NO.1+ 후커스 그린

로즈 매더+ 퍼머넌트 바이올렛 | 퍼머넌트 로즈 | 크림슨 레이크+ 울트라마린 딥 | 크림슨 레이크+ 코발트 블루 휴 | 후커스 그린+인디고

사용한 종이
산더스 워터포드 중목

ꙮ 꽃

● 퍼머넌트 옐로 오렌지+오페라
● 퍼머넌트 옐로 오렌지+오페라
● 버밀리언 휴+오페라

● 퍼머넌트 로즈+오페라

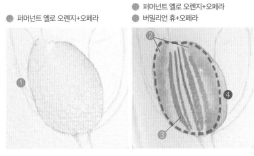

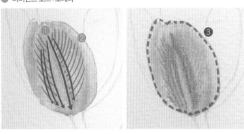

1. 꽃잎 전체(❶)를 채색한 후, 양 끝에 굵은 선(❷), 가운데는 가는 선(❸)을 긋고, 점선 영역(❹)을 물칠 한다.

TIP 이때 물감의 농도는 투명하게 비치는 정도, 즉 레모네이드 정도의 투명도가 되도록 물을 섞는다.

2. 꽃잎 중앙에 세로선(❶), 양쪽에 안으로 향하는 가는 선(❷)을 그어주고, 꽃잎 전체(❸)를 물칠 하여 선을 흐리게 만든다.

TIP 여린 꽃잎의 얇고 투명한 주름을 표현하기 위해 이런 식으로 선을 긋고 물칠 하는 방법을 반복하게 될 것이다.

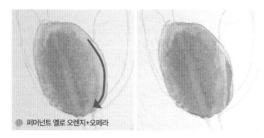

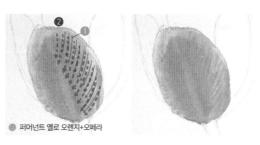

퍼머넌트 옐로 오렌지+오페라

퍼머넌트 옐로 오렌지+오페라

3. 꽃잎의 오른쪽 가장자리를 따라 너무 가늘지 않은 선을 그린다. 외곽선과 그리는 선 사이에는 약간 공간이 있어야 한다는 점에 주의한다.

4. 꽃잎 중앙으로 향하는 가는 선을 그려주고, 그린 선들 사이로 물기가 있는 깨끗한 붓으로 붓질하여 먼저 그린 선들을 자연스럽게 번지게 한다.

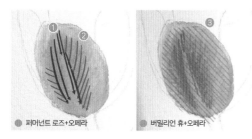

퍼머넌트 로즈+오페라

버밀리언 휴+오페라

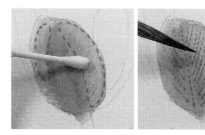

5. 다시 중앙에 세로선(❶)을 진하게, 양쪽에서 안으로 향하는 선(❷)을 중간 톤으로 그리고, 외곽 부분을 제외한 꽃잎 전체(❸)를 연하게 채색한다.

6. 양쪽 가장자리 부분을 면봉으로 눌러 색을 일부 닦아낸다. 그리고 물기가 있는 깨끗한 붓으로 붓질하여 밑색을 살살 걷어내면서 꽃주름을 표현한다.

TIP 면봉은 키친타월 등으로 닦는 것보다 닦아내는 양이 적으므로, 약간의 색만 덜어낼 때는 면봉을 이용한다.

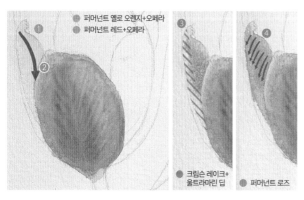

퍼머넌트 옐로 오렌지+오페라
퍼머넌트 레드+오페라
크림슨 레이크+울트라마린 딥
퍼머넌트 로즈

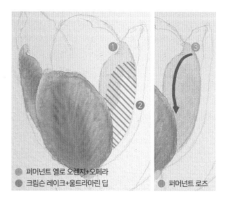

퍼머넌트 옐로 오렌지+오페라
크림슨 레이크+울트라마린 딥
퍼머넌트 로즈

7. 왼쪽 꽃잎(❶)을 연하게 채색하고, 바탕이 마르기 전에 굵은 곡선(❷)을 그려 색이 충분히 번져나가게 한다. 세로로 길게 내려오는 가장자리(❸) 부분을 채색한 뒤 선(❹)을 그려 주름을 표현한다.

TIP ❹는 가는 선으로 그려야 번지고 나서도 효과가 남는다.

8. 오른쪽 꽃잎은 그림과 같이 상단(❶)을 채색하고, 일부 영역이 겹치게 하단(❷)을 채색한 후 물감이 마르기 전에 굵은 곡선(❸)을 그려 자연스럽게 번지도록 한다.

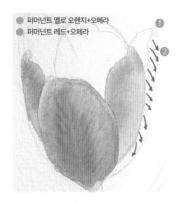
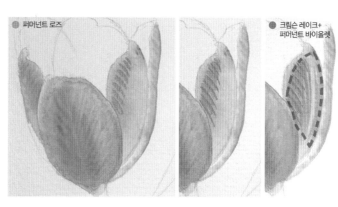

○ 퍼머넌트 옐로 오렌지+오페라
○ 퍼머넌트 레드+오페라

● 퍼머넌트 로즈

● 크림슨 레이크+
퍼머넌트 바이올렛

9. 오른쪽 끝의 꽃잎 전체(❶)를 연하게 채색하고, 같은 색으로 짧고 가는 선(❷)을 여러 개 덧그린다.

10. 왼쪽 상단 가장자리 쪽에 그림과 같이 짧고 굵은 선을 그리고, 물기가 있는 깨끗한 붓으로 선 사이를 비슷한 길이로 붓질하여 선이 자연스럽게 번지게 한다. 오른쪽에 긴 세로선을 그린 다음 점선 영역을 물칠 하여 선을 흐리게 만든다.

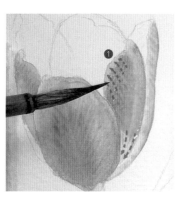
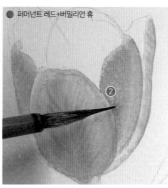

● 퍼머넌트 레드+버밀리언 휴

11. 물기가 있는 깨끗한 붓으로 점선 화살표(❶) 방향으로 붓질하고, 옆 꽃잎과 만나는 가운데 지점(❷)을 붓으로 콕 찍는다는 느낌으로 톡톡 쳐서 채색한다.

TIP ❶-붓에서 최대한 물기를 제거한 후 붓질해야 밑색을 닦아내면서 꽃주름을 표현하는 효과를 낼 수 있다. 또한 한 번 붓질할 때마다 휴지 등에 닦아내며 그려야 바탕색이 옮겨가는 것을 막을 수 있다.

TIP ❷-바탕에 물이 많은 상태에서 붓질을 하면 색이 벗겨지기 때문에 이런 방법으로 색을 더해야 한다.

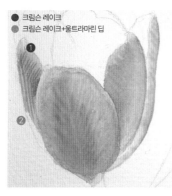
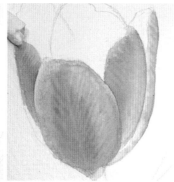
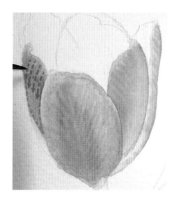

● 크림슨 레이크
● 크림슨 레이크+울트라마린 딥

12. 왼쪽 꽃잎에 가는 선을 그려 넣고 면봉에 휴지를 감아 콕콕 눌러준다.

TIP 흐릿한 선을 표현하는 것이 어렵다면, 바탕 부분에 살짝 물칠 하고 휴지로 눌러 닦아낸 후 그려주어도 된다.

TIP 면봉에 휴지를 감으면 그냥 면봉을 사용하는 것보다 넓은 면적을 부드럽게 처리할 수 있다.

13. 물기가 있는 깨끗한 붓으로 점선 방향으로 붓질해 꽃주름을 자연스럽게 표현한 다음, 아래쪽을 물칠 해 색을 그라데이션 한다.

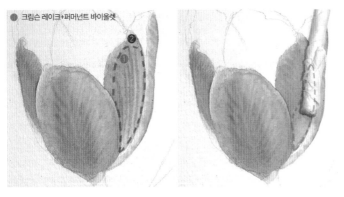

● 크림슨 레이크+퍼머넌트 바이올렛

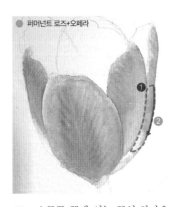

● 퍼머넌트 로즈+오페라

14. 오른쪽 꽃잎에 세로선을 그리고 주변을 물칠 한 다음, 꽃잎 오른쪽 아래 부분을 면봉에 휴지를 감아 눌러 색을 빼준다.

TIP 오른쪽 아래 부분을 면봉으로 눌러 색을 빼주는 것은 반사광을 표현하기 위함이다.

15. 오른쪽 끝에 있는 꽃잎 하단을 물칠 하고, 외곽을 따라 굵은 선을 그린다.

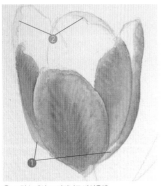

● 크림슨 레이크+퍼머넌트 바이올렛
● 퍼머넌트 옐로 오렌지+오페라

16. 맨 왼쪽과 오른쪽 끝 꽃잎의 하단(❶), 뒤쪽에 위치한 꽃잎의 바깥쪽(❷)을 연하게 채색한다.

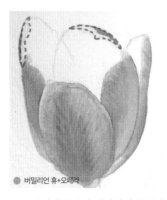

● 버밀리언 휴+오페라

17. 채색한 부분의 가장자리 부분을 진하게 채색한 다음 주변을 물칠 하여 그라데이션 한다.

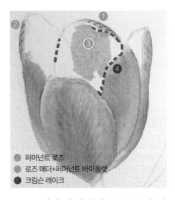

● 퍼머넌트 로즈
● 로즈 매더+퍼머넌트 바이올렛
● 크림슨 레이크

18. 그림과 같이 바깥쪽(❶, ❷)에 선을 추가하고 안쪽(❸)을 채색한 다음 표시한 라인(❹)을 따라 선을 그려준다. 색이 자연스럽게 번져 나와 섞일 것이다.

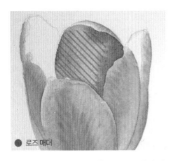

● 로즈 매더

19. 표시한 곳을 중간 톤으로 채색한다.

TIP 바탕에 물기가 많다면 붓끝을 톡톡 쳐서 물감을 빼내어 색이 퍼지게 한다.

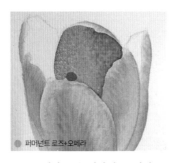

● 퍼머넌트 로즈+오페라

20. 표시한 곳을 진하게 콕 찍어 준다.

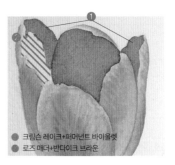

● 크림슨 레이크+퍼머넌트 바이올렛
● 로즈 매더+반다이크 브라운

21. 양쪽에 있는 꽃잎 상단(❶)과 왼쪽 꽃잎 안쪽(❷)을 차례로 채색한다.

TIP ❶이 마른 후에 ❷를 채색한다.

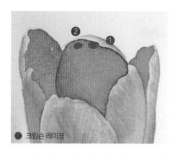

● 크림슨 레이크

22. 물기가 있는 깨끗한 붓으로 외곽(❶)을 따라 가는 선을 그리고, 표시된 부분(❷)에 붓끝을 콕 찍는다.

TIP 현재 바탕은 완전히 마른 상태가 아니다. 완전히 마른 상태라면 살짝 물칠을 해주도록 한다.

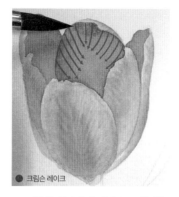

● 크림슨 레이크

23. 꽃잎 외곽에서 안쪽으로 향하는 선을 그려준다.

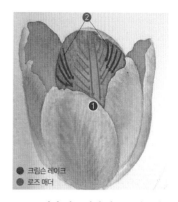

● 크림슨 레이크
● 로즈 매더

24. 표시한 대로 각각 선을 그려준다.

TIP ❷에 해당하는 선은 좀 더 진하게 그린다.

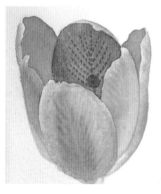

25. 물기가 있는 깨끗한 붓으로 선(점선 표시)을 그리고, 안쪽(점 표시)에 물을 콕 찍어준다. 그러면 먼저 그린 선을 따라 물이 번지게 될 것이다.

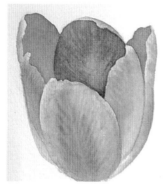

26. 번져나가며 색을 밀어낸 상태를 확인한다.

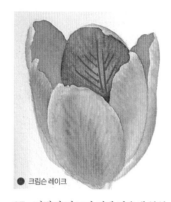

● 크림슨 레이크

27. 바탕이 마르기 전에 가운데 부분에 선을 더한다.

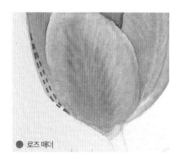

● 로즈 매더

28. 꽃의 왼쪽 아래 표시된 부분(외곽에서 약간 들어온 곳)을 채색한다.

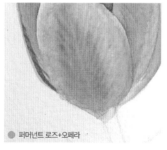

● 퍼머넌트 로즈+오페라

29. 표시한 안쪽 부분을 연하게 채색하여 먼저 칠한 색과 자연스럽게 섞이도록 한다.

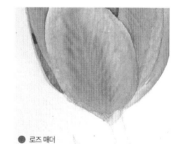

● 로즈 매더

30. 표시된 부분을 진하게 채색한다. 바탕이 아직 마르지 않은 상태이므로 붓으로 콕 찍어 색을 빼내면 된다.

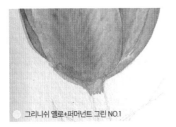

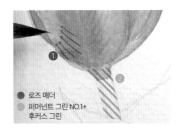

31. 그림과 같이 꽃잎 하단부터 줄기 시작 부분까지를 옅게 채색한다.

32. 표시된 부분(채색한 곳의 상단)을 면봉으로 눌러 닦아내어 꽃잎 부분과 자연스럽게 연결시킨다.

33. 꽃잎에 가는 선(❶)을 여러 개 그려주고, 꽃받침과 줄기로 이어지는 부분(❷)을 옅게 채색한다.

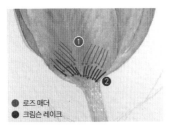

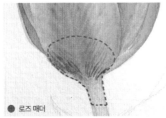

34. 꽃잎 하단(❶)에 화살표 방향의 선을 긋고, 꽃받침 부분(❷)에 좀 더 굵은 선을 긋는다.

35. 앞서 그린 선들을 포함하여 표시된 부분을 옅게 채색하여 그려진 선들을 흐릿하게 만든다.

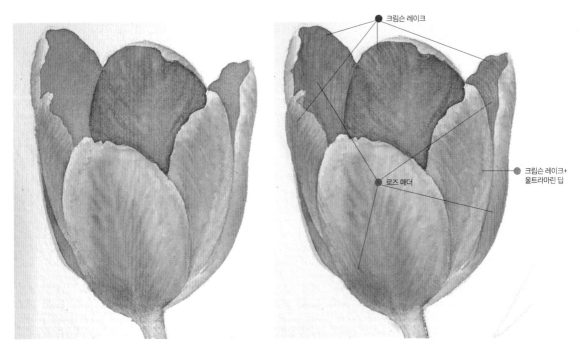

36. 완성된 꽃잎을 전체적으로 살펴보고 색이 부족한 부분에는 색을 더하고, 꽃주름을 추가하여 디테일을 더 살린다.

✿ 줄기와 잎

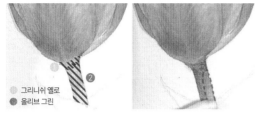

○ 그리니쉬 옐로
● 올리브 그린

1. 꽃과 줄기가 만나는 부분(○)과 줄기 상단(②)을 중간 톤으로 채색하고 오른쪽 가장자리(점선 표시)를 면봉으로 닦아낸다.

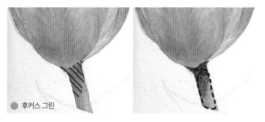

● 후커스 그린

2. 표시된 부분을 채색하고, 점선 영역을 물칠하여 바탕색과 자연스럽게 연결시킨다.

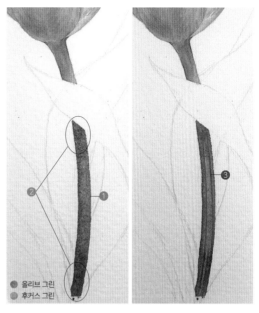

● 올리브 그린
● 후커스 그린

3. 줄기 하단(❶)을 채색하되 겹쳐진 잎의 바로 아래와 맨 아랫부분(❷)은 진하게 채색한다. 그리고 물기가 있는 깨끗한 붓으로 2~3개의 선(❸)을 그린다.

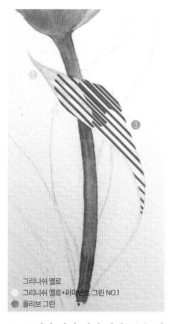

그리니쉬 옐로
○ 그리니쉬 옐로+퍼머넌트 그린 NO.1
● 올리브 그린

4. 그림과 같이 잎의 상단(○)을 채색하고, 채색한 부분과 살짝 겹치도록 하면서 색을 바꿔(○, ❸) 채색해 나간다.

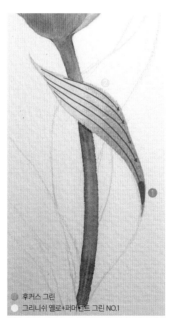

● 후커스 그린
○ 그리니쉬 옐로+퍼머넌트 그린 NO.1

5. 끝부분(❶)에 붓끝을 톡톡 쳐서 색을 더하고, 오른쪽 아래로 향하는 선(○)을 그려 잎맥을 표현한다.

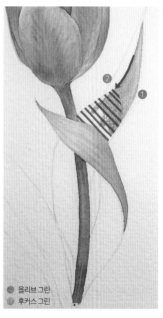

● 올리브 그린
● 후커스 그린

6. 잎의 상단(❶)을 채색한 다음 왼쪽 외곽과 잎의 하단(❷)을 채색한다.

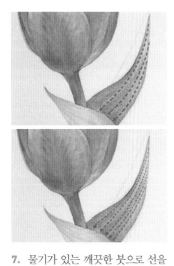

7. 물기가 있는 깨끗한 붓으로 선을 그리고, 살짝 마를 때까지 기다렸다가 다시 좀 더 자잘한 선을 그려준다.

TIP 손등을 댔을 때 습기가 느껴지면서 물감은 묻어나지 않는 상태에서 그려야 비교적 선명한 선이 그려진다.

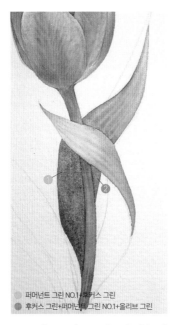

⬤ 퍼머넌트 그린 NO.1+후커스 그린
⬤ 후커스 그린+퍼머넌트 그린 NO.1+올리브 그린

8. 줄기를 중심으로 왼쪽의 넓은 영역(❶)과 오른쪽의 좁은 영역(❷)을 채색한다.

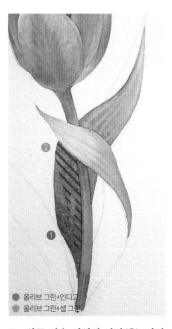

⬤ 올리브 그린+인디고
⬤ 올리브 그린+샙 그린

9. 왼쪽 넓은 영역의 하단(❶), 상단과 줄기 근처(❷)를 각각 덧칠한다.

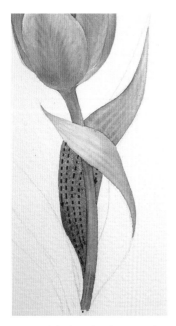

10. 물기가 있는 깨끗한 붓으로 선을 그려준다.

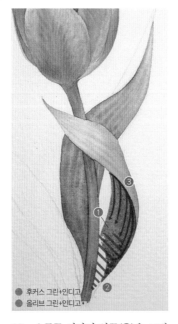

⬤ 후커스 그린+인디고
⬤ 올리브 그린+인디고

11. 오른쪽 이파리 안쪽(❶)을 그림과 같이 채색하고, 잎의 하단(❷)을 채색한 다음, 같은 색으로 위쪽에 선(❸)을 그려 색을 더한다.

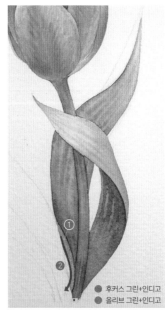

⬤ 후커스 그린+인디고
⬤ 올리브 그린+인디고

12. 중간 잎사귀 하단 말린 부분(❶)을 채색하고, 외곽선(❷)을 따라 진하게 채색한다.

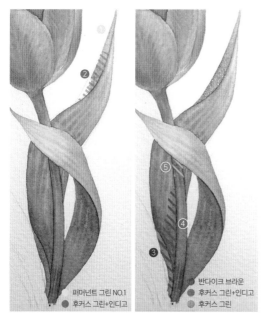

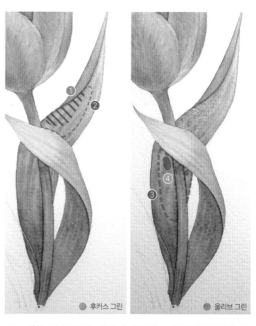

퍼머넌트 그린 NO.1
● 후커스 그린+인디고

⬜ 반다이크 브라운
● 후커스 그린+인디고
⬜ 후커스 그린

● 후커스 그린

● 올리브 그린

13. 표시한 부분을 참고하여 차례로 채색한다. 특히 ❸, ❹ 부분은 바탕과 자연스럽게 연결되도록 채색한다.

14. 빗금 부분(❶)을 연하게 덧칠하고 점선 영역(❷)을 물칠 한 다음, 줄기 왼쪽 점선 영역(❸)을 물칠 하고 말린 이파리 바로 아래 지점(❹)을 붓끝으로 톡 치듯 채색한다.

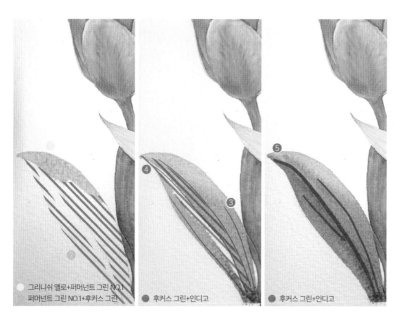

⬜ 그리니쉬 옐로+퍼머넌트 그린 NO.1
⬜ 퍼머넌트 그린 NO.1+후커스 그린

● 후커스 그린+인디고

● 후커스 그린+인디고

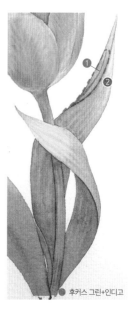

● 후커스 그린+인디고

15. 잎의 상단()과 하단(❷)을 채색하고, 가는 선(❸)을 그려준 다음 빈 공간을 메우듯 빗금 부분(❹)을 채색한다. 살짝 마르기를 기다렸다가 진한 선(❺)을 그어준다.

TIP 진한 선을 그리기 전에 살짝 마르기(종이를 옆으로 비춰봤을 때 살짝 물기가 느껴질 정도)를 기다려야 한다는 점에 유의한다. 물기가 너무 많으면 제대로 표현되지 않는다.

16. 그림과 같이 잎의 상단에 가는 선을 그리고, 주변을 물칠 한다.

Class 12.

양귀비
Poppies

양귀비의 꽃잎은 얇고 가벼워 바람에 많은 영향을 받습니다.
투명한 느낌의 가벼운 꽃잎을 그려보고 바람에 흔들리는 형태를 표현해 봅니다.
그리고 배경이 되는 꽃대들은 근경과 원경에 따라 흐릿한 강도를 조절해 채색합니다.

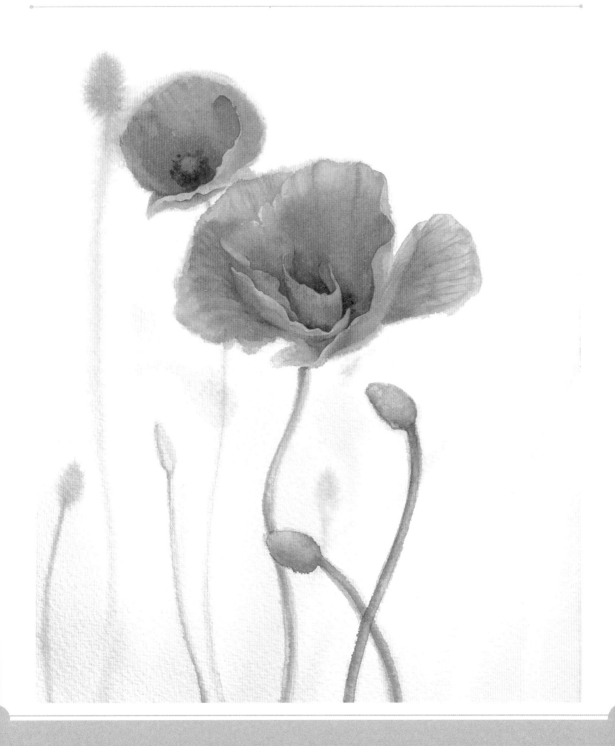

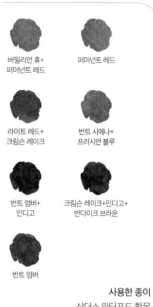

버밀리언 휴+
퍼머넌트 레드

퍼머넌트 레드

라이트 레드+
크림슨 레이크

번트 시에나+
프러시안 블루

번트 엄버+
인디고

크림슨 레이크+인디고+
반다이크 브라운

번트 엄버

사용한 종이
산더스 워터포드 황목

🐝 꽃대

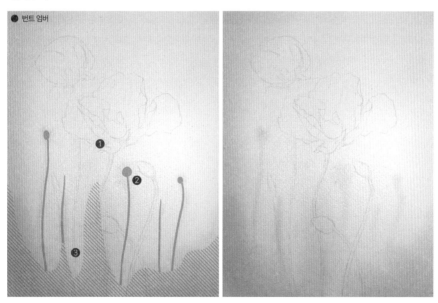

● 번트 엄버

1. 종이 전체(❶)가 흥건하도록 물칠을 한 후 흐릿한 꽃대들(❷)과 아래 배경(❸)
을 같은 색으로 채색한다.

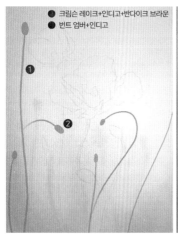

● 크림슨 레이크+인디고+반다이크 브라운
● 번트 엄버+인디고

3~4

5~7

2. 앞서 그린 꽃대보다 진하게 꽃대(●)를 추가하고, 뒤쪽에 흐릿하게 자리한 구부러진 꽃대(●)도 그려준다.

● 번트 시에나+
　프러시안 블루

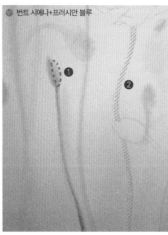

● 번트 시에나+프러시안 블루

3. 작은 꽃 바로 옆에 있는 아직 채색되지 않은 꽃대를 채색하고, 같은 색으로 약간 진하게 왼쪽 외곽을 따라 그려 음영을 표현한다.

4. 꽃봉오리의 점선 영역(●)을 물칠 한 후 휴지 등으로 해당 부분을 가볍게 닦아내어 밝은 하이라이트를 표현하고, 오른쪽에 있는 중심 꽃대(●)를 채색한다.

TIP 중심 꽃대가 말라 있다면 꽃대를 포함한 주변을 물칠 한 다음 채색한다.

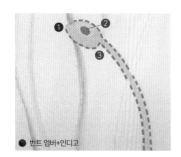

● 번트 엄버+인디고

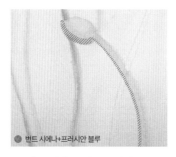

● 번트 시에나+프러시안 블루

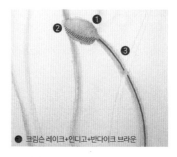

● 크림슨 레이크+인디고+반다이크 브라운

5. 씨방과 줄기(●) 전체를 채색한 다음, 씨방의 중간 부분(●)을 물칠 하고, 외곽(●)을 따라 물기가 있는 깨끗한 붓으로 선을 그려 외곽을 흐릿하게 만든다.

6. 왼쪽 외곽을 따라 그림자를 덧그린다.

7. 바탕이 마른 후 전체(●)를 연하게 덧칠하고 씨방 아래쪽(●)에 그림자를 더한다. 그리고 줄기 중심선(●)을 그려 입체감을 더한다.

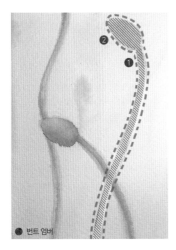
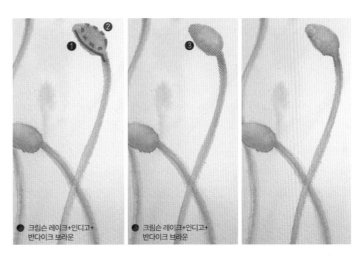

8. 오른쪽에 있는 씨방과 줄기를 포함하여 주변을 물칠 하고, 전체적으로 채색한다.

9. 표시한 곳(❶)을 덧칠하고, 점선 영역(❷)을 면봉이나 키친타월 등으로 닦아낸 다음, 씨방과 줄기의 그림자 부분(❸)을 강약을 주며 덧칠한다.

🌱 뒤쪽 작은 꽃

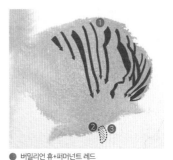

1. 왼쪽 일부를 제외한 꽃 전체를 채색한 다음 점선 영역을 물칠 하여 해당 부분을 바깥쪽으로 번지게 만든다.

2. 외곽을 따라 물기가 있는 깨끗한 붓으로 닦아내듯 붓질하여 외곽을 흐릿하게 만든다.

3. 바탕이 마른 후에 꽃주름(❶)과 줄기 시작 부분(❸)을 채색한다.

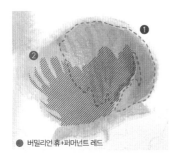

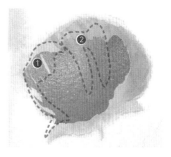

4. 채색된 주름을 물칠 하여 흐리게 만들고, 바탕이 완전히 마르기 전에 꽃의 움푹 들어간 곳에 진하게 색감을 더한다.

5. 시간차를 두고 동일한 색상을 주름의 형태를 고려하며 덧칠한다.

6. 점선 영역 ❶은 물기가 있는 깨끗한 붓을 눕혀 가볍게 닦아내고, ❷는 ❶보다 좀 더 붓을 누르며 닦아내어 톤의 차이를 만든다.

● 라이트 레드+크림슨 레이크

7. 꽃의 중심 부분을 진하게 콕 찍듯 채색하여 깊이감을 더한다.

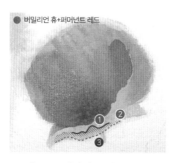

● 버밀리언 휴+퍼머넌트 레드

8. 선(❶)을 진하게 그린 후, 같은 색으로 연하게 연결(❷)하여 채색한 다음, 아래 외곽을 물칠(❸) 하여 경계를 흐리게 만든다.

9. 앞부분의 뚜렷한 경계(❶)를 흐리게 하기 위해 물기를 거의 제거한 깨끗한 붓으로 닦아내듯 붓질하고, 왼쪽 끝부분(❷)의 점선 영역도 물칠 하여 닦아낸다.

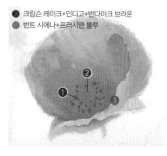

● 크림슨 레이크+인디고+반다이크 브라운
● 번트 시에나+프러시안 블루

10. 중심부(❶)를 점찍듯 채색하여 꽃술을 표현하고, 중앙(❷)을 면봉으로 눌러 닦아낸 다음 다시 중심부(❸)를 연하게 덧칠한다.

TIP 중앙이 잘 닦아내지지 않는다면 물을 살짝 묻혀 닦아낸다.

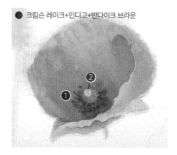

● 크림슨 레이크+인디고+반다이크 브라운
● 번트 시에나+프러시안 블루

11. 다시 한 번 꽃술을 추가하고, 중심을 면봉으로 닦아낸다.

TIP 바탕이 말라서 색을 닦아낼 수 없다면 해당 부위를 물기가 있는 붓으로 살살 물칠 한 후 다시 시도해본다.

♡ 앞쪽 큰 꽃

● 버밀리언 휴+퍼머넌트 레드

1. 입체감을 위해 색의 강도를 달리하며 전체 면적을 채색한다.

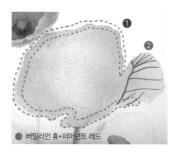

● 버밀리언 휴+퍼머넌트 레드

2. 물기가 있는 깨끗한 붓을 살짝 눕혀 외곽을 따라 붓질하여 흐리게 만들고, 오른쪽 꽃잎에 연하게 주름을 그린다.

● 버밀리언 휴+퍼머넌트 레드

3. 좀 전에 그린 주름의 안쪽 부분을 채색해 음영을 더하되, 경계가 지지 않도록 오른쪽으로 갈수록 흐리게 채색한다.

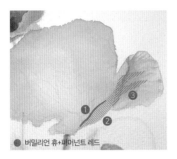

● 버밀리언 휴+퍼머넌트 레드

4. 앞쪽 꽃잎의 형태를 잡기 위해 진하게 선(❶)을 그리고 연하게 연결(❷)시켜 채색한다. 오른쪽 꽃잎 안쪽(❸)도 덧칠하되 오른쪽 바깥으로 갈수록 흐리게 채색한다.

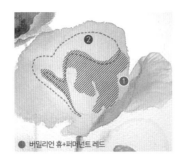

● 버밀리언 휴+퍼머넌트 레드

5. 꽃잎의 형태를 고려하며 중심부를 진하게 채색하여 색감을 더하고 점선 영역을 물칠 하여 자연스럽게 번지도록 한다.

6. 바탕이 마르기 전에 채색한 영역의 외곽을 따라 물기가 있는 깨끗한 붓으로 외곽 라인을 스치듯이 붓질해 색이 번져 나가도록 한다.

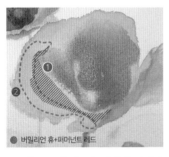

● 버밀리언 휴+퍼머넌트 레드

7. 왼쪽 꽃잎 안쪽을 진하게 채색한 후 점선 영역을 물칠 한다.

8. 바탕이 마르기 전에 물기가 있는 깨끗한 붓으로 선을 그려 왼쪽 꽃잎의 바깥 큰 주름을 표현한다.

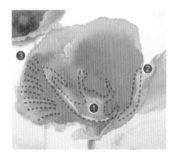

9. 바탕이 마르기 전에 물기가 있는 깨끗한 붓으로 점선 영역(❶,❷)을 닦아내어 좀 더 흐리게 만들고, 왼쪽 꽃잎에 가는 선(❸)을 그려 작은 주름을 표현한다.

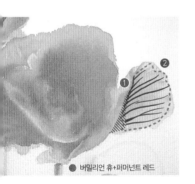

● 버밀리언 휴+퍼머넌트 레드

10. 오른쪽 꽃잎에 주름과 깊이감을 더하기 위해 주름선과 안쪽 부분을 채색하고, 주름선 주변을 물칠 한다.

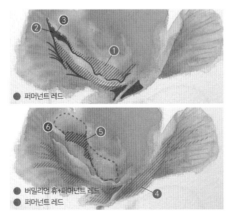

● 퍼머넌트 레드

● 버밀리언 휴+퍼머넌트 레드
● 퍼머넌트 레드

11. 표시한 순서대로 채색 및 물칠 한다.
❶-그라데이션으로 연하게, ❷-바탕이 마르기 전에 진하게, ❹-❷와 연결해 그라데이션, ❺-진하게

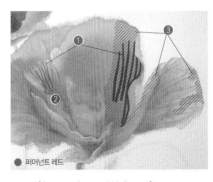

● 퍼머넌트 레드

12. 가늘고 굵은 주름(❶)을 그리고, 가는 주름 사이(❷)를 물기가 있는 깨끗한 붓으로 물칠 한 다음, 표시한 곳(❸)을 연하게 덧칠하여 주름을 부드럽게 만들고 입체감을 살린다.

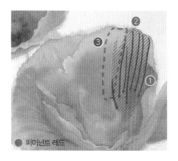 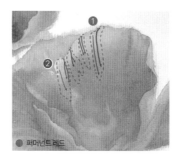 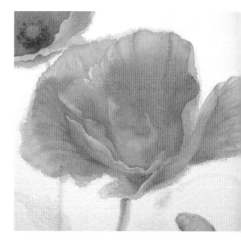

13. 주름을 더하는 작업을 계속한다. 즉, 주름선(❶)을 그리고 연하게 덧칠 (❷)하여 주름을 흐리게 만든 후, 물칠 (❸) 하여 부드럽게 그라데이션 한다.

14. 가늘고 작은 주름을 추가하고 그 위를 물칠 하여 흐리게 만든다.

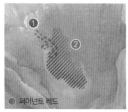

15. 점선 영역을 물칠 함으로써 물감을 닦아내 형태를 만들어 주고, 중심부 왼쪽 깊은 부분에 색을 더하되, 진한 부분과 연한 부분의 차등을 주며 채색한다.

16. 앞서와 마찬가지로 농도의 차이를 두며 중심부에 색을 더한다.

 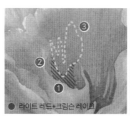

17. 계속해서 농도의 차이를 두며 꽃의 중심부 오른쪽을 채색(아래쪽은 진하게, 위쪽은 좀 더 연하게)하고, 중심부 밖 오른쪽은 물감이 마르고 난 뒤 진하게 채색한다.

18. 중심부(❶)를 진하게 채색한 다음, 위에서 아래 방향으로 물붓을 눌러 붓질(❷)한다. 약간의 시간차를 두고 살짝 펴 바르듯 그 윗부분(❸)을 물칠 해 그라데이션 한다.

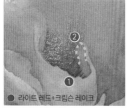

19. 꽃 중심부를 덧칠하고, 점선을 따라 물기가 있는 깨끗한 붓으로 닦아내어 경계를 흐리게 만든다.

20. 좌측에 선(❶)을 진하게 그린 후 그 오른쪽(❷)을 물칠 하여 좁은 그라데이션을 만들고, 이어지는 윗부분(❸)을 연하게 덧칠한다.

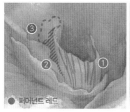

● 퍼머넌트 레드

21. 중심부의 주름(❶)을 그린 후 같은 색으로 왼쪽(❷)을 진하게 채색하고, 점선 영역(❸)을 물칠 하여 그라데이션 한다.

● 라이트 레드+크림슨 레이크

22. 중심부 안쪽을 덧칠하되 가장 중심, 깊은 부분은 특히 더 진하게 채색한다.

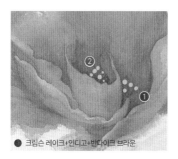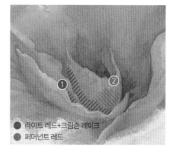

● 크림슨 레이크+인디고+반다이크 브라운

23. 점을 찍어 수술을 표현하고, 물기가 있는 깨끗한 붓으로 점들 사이사이를 콕콕 찍어 흐릿하게 만든다.

● 퍼머넌트 레드

24. 중심 앞쪽 부분 꽃잎과 꽃잎 사이에 색을 더한다.

● 라이트 레드+크림슨 레이크
● 퍼머넌트 레드

25. 채색한 꽃잎 사이의 깊은 곳 왼쪽(❶)과 오른쪽(❷)을 덧칠해 깊이감을 더한다.

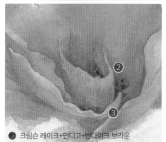

● 크림슨 레이크+인디고+반다이크 브라운

26. 수술(❶)을 덧그린 다음 그린 수술과 동일한 위치에 보다 작고 진하게 콕콕 찍듯 덧칠(❷)하고, 중심부 꽃잎과 바로 앞에 위치한 꽃잎의 오른쪽 경계 부분(❸)을 연하게 덧그린다.

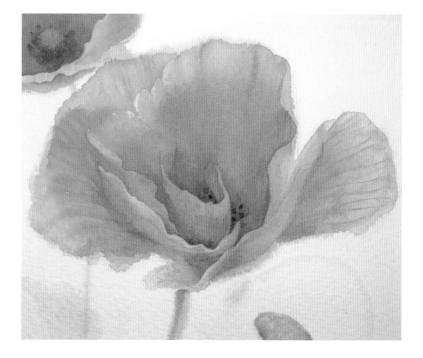

Class 13.

아네모네
Anemone

아네모네를 통해서는 짙은 색상의 잘 짜인 꽃의 중심부를 그려봅니다.
심플한 꽃잎과 강한 중심부를 자연스럽게 보일 수 있도록 채색하는 것이 포인트이며,
중심을 잡아주고 꽃잎을 풀어주는 연습을 통해
전체적인 이미지를 부드럽게 표현하는 법을 익혀봅니다.

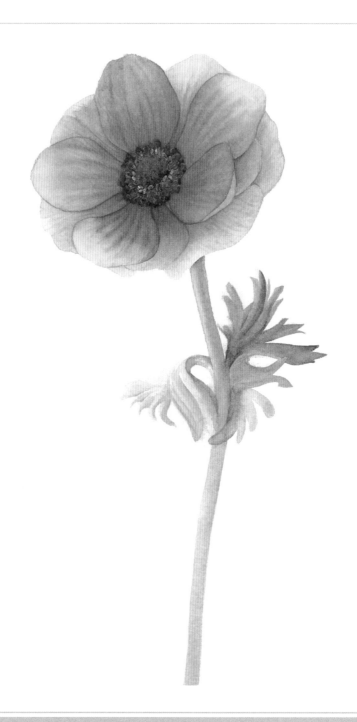

라이트 레드+
퍼머넌트 바이올렛

크림슨 레이크+
울트라마린 딥

퍼머넌트 바이올렛

퍼머넌트 바이올렛+
인디고

세피아+인디고+
퍼머넌트 바이올렛

올리브 그린

퍼머넌트 바이올렛+
인디고+올리브 그린

그리니쉬 옐로+
차이니스 화이트

차이니스 화이트

사용한 종이
파브리아노 아띠스띠꼬 중목

✍ 바깥 꽃잎

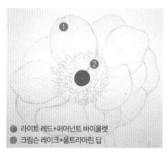

● 라이트 레드+퍼머넌트 바이올렛
● 크림슨 레이크+울트라마린 딥

1. 꽃잎 전체(❶)를 연하게 채색하고, 중심(❷)에 붓을 대어 색이 퍼져나가도록 한다.

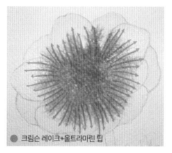

● 크림슨 레이크+울트라마린 딥

2. 붓에서 수분을 살짝 제거한 후 중심에서 바깥쪽을 향하는 선을 그린다.

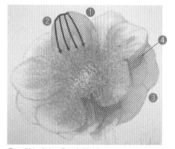

● 크림슨 레이크+울트라마린 딥
● 세피아+인디고+퍼머넌트 바이올렛

3. 상단 꽃잎을 연하게 채색(❶)하고 주름(❷)을 그린 다음, 우측 하단 꽃잎을 채색(❸)한 후 그림자 부분(❹)을 채색한다.

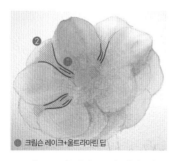

● 크림슨 레이크+울트라마린 딥

4. 안쪽 꽃잎 외곽(❶)에 진한 선을 그린 다음 그 주변(❷)을 연하게 덧칠하여 그린 선이 흐려지며 부드럽게 표현되도록 한다.

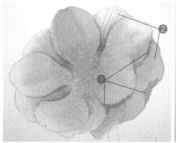

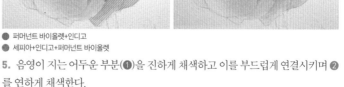

● 퍼머넌트 바이올렛+인디고
● 세피아+인디고+퍼머넌트 바이올렛

5. 음영이 지는 어두운 부분(❶)을 진하게 채색하고 이를 부드럽게 연결시키며 ❷를 연하게 채색한다.

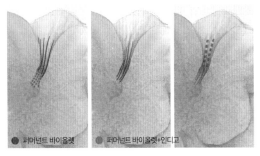

● 퍼머넌트 바이올렛 ● 퍼머넌트 바이올렛+인디고

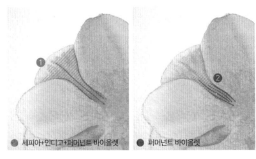

● 세피아+인디고+퍼머넌트 바이올렛 ● 퍼머넌트 바이올렛

6. 뒤쪽에 위치한 겉꽃잎의 주름선을 그리고 물기가 있는 깨끗한 붓으로 그린 선 사이를 붓질하여 부드럽게 만들어 준 다음, 다시 한 번 간격이 좁은 주름선을 덧그리고 그 사이를 물칠 한다.

7. 이번에는 왼쪽 겉꽃잎의 주름을 채색한다.

> TIP ❶-진한 선을 그린 후 같은 색을 연하게 덧칠한다.
> ❷-좀 더 가는 선을 그린 후 연하게 덧칠한다.

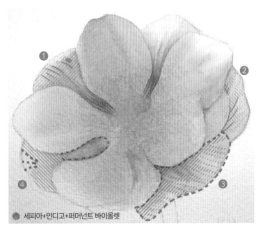

● 세피아+인디고+퍼머넌트 바이올렛

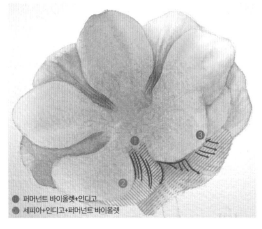

● 퍼머넌트 바이올렛+인디고
● 세피아+인디고+퍼머넌트 바이올렛

8. 좌우상하에 있는 겉꽃잎을 다음과 같이 채색한다.
❶❷-바탕을 연하게 채색한 후 주름을 덧그리고, 점 표시 부분은 붓끝을 톡톡 치며 채색한다.
❸-주름선을 그리고 물칠을 해 흐릿하게 만든다.
❹-잎 끝 쪽에 색감을 더하고, 물칠 하여 안쪽과 자연스럽게 그라데이션 시킨다.

9. 아래 꽃잎들을 다음과 같이 추가로 채색하여 색감을 더한다.
❶-중간 꽃잎의 안쪽을 채색한다.
❷-주름을 그리고 이를 연하게 연결하여 채색한다.
❸-❶,❷ 작업이 마르고 나면 꽃잎을 연하게 채색하고 안쪽 꽃의 경계면을 따라 선을 그리며 진한 주름을 추가한다.

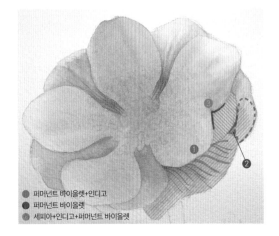

● 퍼머넌트 바이올렛+인디고
● 퍼머넌트 바이올렛
● 세피아+인디고+퍼머넌트 바이올렛

10. 오른쪽과 아래쪽 꽃잎에 다시 한 번 색감을 더한다.
❶-앞서 진하게 그려뒀던 선보다 조금 연하고 가늘게 주름을 추가하고, 물감이 거의 마르면 연하게 덧칠해 주름을 흐리게 만든다.
❷-안쪽 꽃잎과의 경계 부분을 진하게 채색하고 물칠 하여 그라데이션 한다.
❸-안쪽 꽃잎과의 경계 부분을 따라 진하게 선을 그린 후 연하게 덧칠해 선을 그라데이션 한다.

> TIP 각 순서마다 바탕이 마른 상태에서 작업한다.

✿ 안쪽 꽃잎

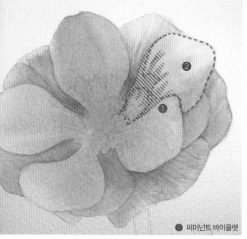

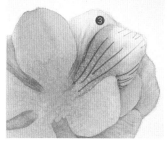

1. ❶을 채색하고, ❷를 물기가 있는 깨끗한 붓으로 가볍게 터치하듯(누르지 말고) 붓질한 다음, ❸(주름)을 덧 그린다.

TIP 주름은 연하고 짧은 부분과 진하고 굵은 부분을 구분하여 그리고, 바탕이 마르기 전에 그려서 선의 경계가 흐리게 표현되도록 한다.

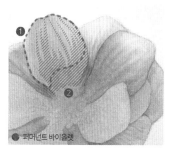

⬤ 퍼머넌트 바이올렛

2. ❶을 물칠(살짝 젖어있는 정도여야 다음에 올리는 채색이 표현된다)하고 ❷를 채색해 꽃잎의 주름과 볼륨을 표현한다.

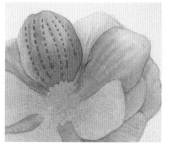

3. 덧그린 주름 사이로 물기가 있는 (붓끝이 손으로 휘었을 때 그쪽 방향으로 휘는 정도) 깨끗한 붓으로 선을 그린다.

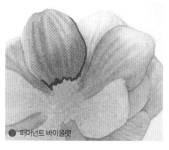

⬤ 퍼머넌트 바이올렛

4. 외곽 경계를 따라 선을 진하게 그린 후 연하게 덧칠하여 중간 톤을 좀 더 추가해준다.

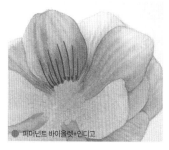

⬤ 퍼머넌트 바이올렛+인디고

5. 바탕이 마르기 전에 안쪽 잔주름을 덧그린다.

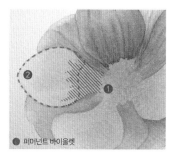

⬤ 퍼머넌트 바이올렛

6. 안쪽을 채색한 후 바깥쪽을 물칠하여 그라데이션 한다.

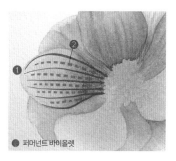

⬤ 퍼머넌트 바이올렛

7. 바탕이 마르지 않은 상태에서 꽃잎 끝에서 안으로 들어오는 굵은 선을 그린 후, 사이사이를 물기가 있는 깨끗한 붓으로 닦아낸다.

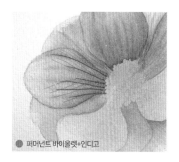

⬤ 퍼머넌트 바이올렛+인디고

8. 굵고 가는 잔주름을 추가한다.

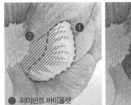

● 퍼머넌트 바이올렛 퍼머넌트 바이올렛+인디고 ● 퍼머넌트 바이올렛 ● 퍼머넌트 바이올렛+인디고

9. 꽃잎 바깥쪽(❶)을 물칠 하고 안쪽과 주름(❷)을 채색한 다음, 채색된 주름 사이(❸)를 물기가 있는 깨끗한 붓으로 닦아내듯 붓질한다. 바탕이 마르고 나면 구부러진 꽃잎을 표현하기 위해 앞면 전체(❹)를 채색하고 뒷면과의 경계선과 주름(❺)을 덧그린다.

10. 같은 방법으로 채색한다. 즉, 바깥쪽을 물칠 하고 안쪽과 주름을 채색한 다음, 주름 사이를 물기가 있는 깨끗한 붓으로 닦아내듯 붓질한 후 잔주름을 추가한다.

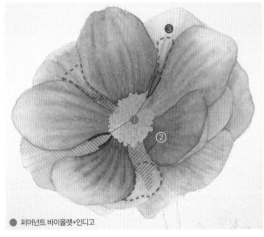 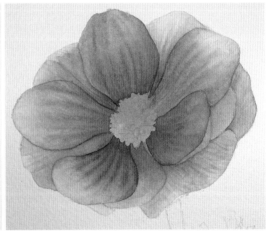

● 퍼머넌트 바이올렛+인디고

11. 안쪽 꽃잎들을 더 튀어나와 보이게 하기 위해 진한 선 부분은 진하게, 빗금 영역은 연하게 채색하고, 점선 부분을 물칠 하여 그라데이션 한다.

🌸 꽃 중심

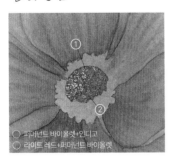 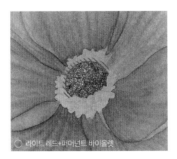 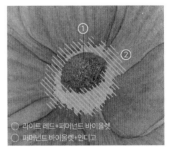

○ 퍼머넌트 바이올렛+인디고 ○ 라이트 레드+퍼머넌트 바이올렛 ○ 라이트 레드+퍼머넌트 바이올렛
○ 라이트 레드+퍼머넌트 바이올렛 ○ 퍼머넌트 바이올렛+인디고

1. 그림과 같이 꽃의 중심부(❶)를 채색하고, 군데군데(❷)를 붓끝으로 콕콕 찍듯 채색한다.

2. 중심부 반원 상단을 외곽으로 약간 오버되게 채색한다.

3. 붓끝으로 중심부의 군데군데(❶)를 진하게 콕콕 찍어주고, 물감이 마른 뒤 수술 전체(❷)를 진하게 채색한다.

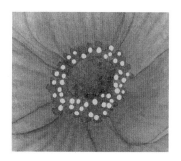

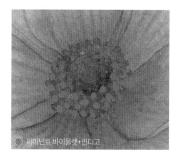
○ 퍼머넌트 바이올렛+인디고

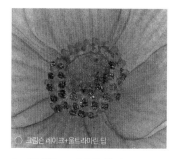
○ 크림슨 레이크+울트라마린 딥

4. 키친타월 등을 뾰족하게 만들어서 콕콕 눌러 색을 덜어낸다.

5. 동그란 수술 끝 형태에 유의하며 진하게 채색한다.

6. 중심부 그림자를 붓끝으로 콕콕 찍어 추가한다.

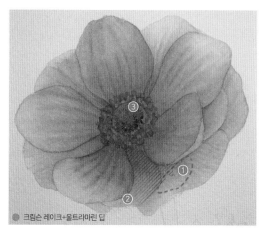
● 크림슨 레이크+울트라마린 딥

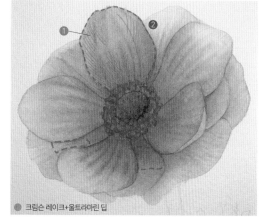
● 크림슨 레이크+울트라마린 딥

7. 전체적인 균형을 보고 부족한 부분에 음영을 추가한다.

TIP ❶-안쪽을 채색한 후 점선 영역을 물칠 한다.
❷-바깥쪽으로 갈수록 연해지는 방식으로 채색한다.
❸-중심부 둥근 부분에 드리워진 수술의 그림자를 표현한다.

8. 가늘고 연하게 잔주름을 덧그려주고 음영이 부족해 보이는 곳에 색을 더한다. 그리고 점선 영역을 물칠 해 색을 더한 곳을 자연스럽게 만든다.

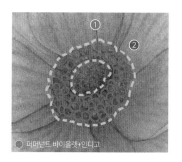
● 퍼머넌트 바이올렛+인디고

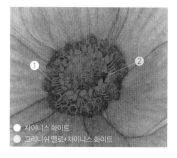
○ 차이니스 화이트
○ 그리니쉬 옐로+차이니스 화이트

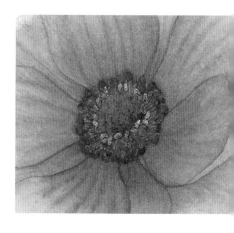

9. 수술 머리 부분을 그림과 같이 진하게 선으로 그리고, 주변을 물칠 해 흐리게 만든다.

10. 중심 주변 수술은 라인(❶)을 밝게 그려주고, 중심 부근의 밝은 수술은 약간 길쭉한 형태의 원(❷)으로 그려준 후, 80% 이상 말랐을 때 키친타월로 가볍게 눌러 채색 부위의 중간 부분의 색감을 살짝 덜어낸다.

✎ 줄기와 이파리

● 올리브 그린

● 퍼머넌트 바이올렛+인디고

1. 그림과 같이 줄기를 채색한 다음 줄기 상단에 드리워진 꽃의 그림자를 채색한다. 꽃에 가까운 쪽은 진하게, 아래로 내려올수록 흐릿하게 채색한다.

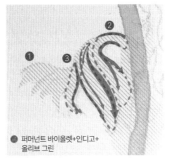

● 퍼머넌트 바이올렛+인디고+
올리브 그린

2. 왼쪽 잎 전체(❶)를 연하게 채색하고 안쪽 이파리 외곽을 따라 선(❷)을 그린 다음 주변(❸)을 물칠 하여 그라데이션 한다.

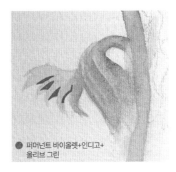

● 퍼머넌트 바이올렛+인디고+
올리브 그린

3. 왼쪽 끝 이파리의 안쪽을 채색한다.

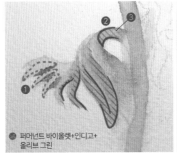

● 퍼머넌트 바이올렛+인디고+
올리브 그린

4. 채색한 곳과 연결되게 물칠(❶) 하여 그라데이션 한 후, 줄기에 가까운 쪽 이파리의 외곽을 따라 진한 선(❷)을 그리고 연한 색(❸)을 연결하여 덧칠해 부드럽게 만든다.

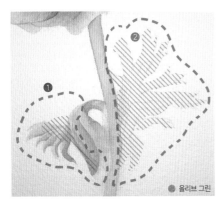

● 올리브 그린

5. 점선 영역(❶)을 물칠 하고 빗금 부분(❷)을 덧칠한다.

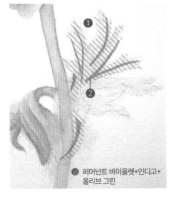

● 퍼머넌트 바이올렛+인디고+
올리브 그린

6. 빗금 영역(❶)을 채색하고, 선(❷)을 진하게 덧그린다.

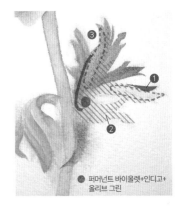

● 퍼머넌트 바이올렛+인디고+
올리브 그린

7. 진한 부분(❶)과 연한 부분(❷)을 차례로 채색하고, 진한 부분 주변(❸)을 물칠 해 너무 뚜렷하게 경계가 지지 않도록 한다.

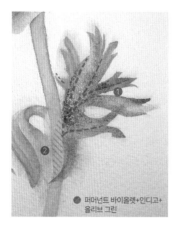

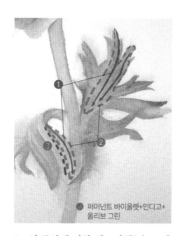

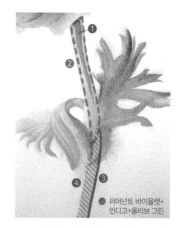

● 퍼머넌트 바이올렛+인디고+
 올리브 그린

● 퍼머넌트 바이올렛+인디고+
 올리브 그린

● 퍼머넌트 바이올렛+
 인디고+올리브 그린

8. 물감이 마르기 전에 물기가 있는 깨끗한 붓으로 잎맥을 표현하고, 빗금 영역을 연하게 덧칠해 줄기와 그림자를 구분해준다.

9. 잎 중앙에 진한 세로선(❶)을 그리고 그 선을 덮으면서 주변을 물칠(❷)한다. 그리고 경계가 너무 또렷한 부분이 있으면 물기가 있는 깨끗한 붓으로 가늘게 선(❸)을 그려 그라데이션 한다.

10. 역광에 의한 짙은 그림자를 표현하기 위해 꽃 바로 아래 줄기의 중심을 진하게 덧칠하고 이를 물칠 해 그라데이션 한다(❶, ❷). 아래쪽 줄기는 오른쪽 외곽을 따라 선(❸)을 그린 후 빗금 부분(❹)을 연하게 덧칠한다.

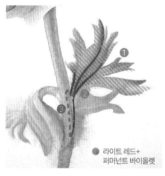

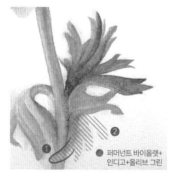

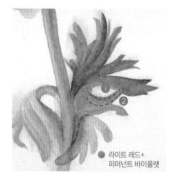

● 라이트 레드+
 퍼머넌트 바이올렛

● 퍼머넌트 바이올렛+
 인디고+올리브 그린

● 라이트 레드+
 퍼머넌트 바이올렛

11. 브라운 색감을 더하기 위해 연한 부분(❶)을 채색하고 진한 선(❷)을 덧그린다. 줄기 부근(❸)은 물칠 하여 자연스럽게 연결한다.

12. 아래쪽 줄기 앞쪽에 위치한 잎사귀 끝부분을 따라 선(❶)을 그린 후 연결하여 연하게 채색(❷)한다.

13. 위쪽 잎의 좁은 면적을 채색한 후 주변을 물칠 하여 바탕과 자연스럽게 연결시키고, 물기가 있는 깨끗한 붓으로 아래쪽 잎의 외곽을 그려 형태를 잡아준다.

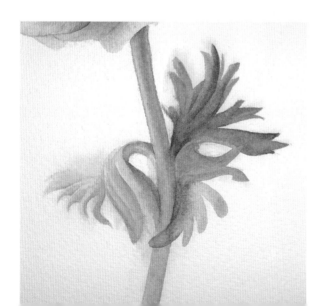

목련
Magnolia

목련은 다른 꽃에 비하면 꽤 단순한 형태에 속합니다.
단순한 형태 안에서도 근경과 원경을 표현하고,
포인트가 되는 부분과 그렇지 않은 부분을 표현하는 법에 대해 생각하며 그리고,
채도 대비, 선명함과 흐림을 통해 그림에 강약을 주어 생동감 있는 그림으로 연출해봅시다.

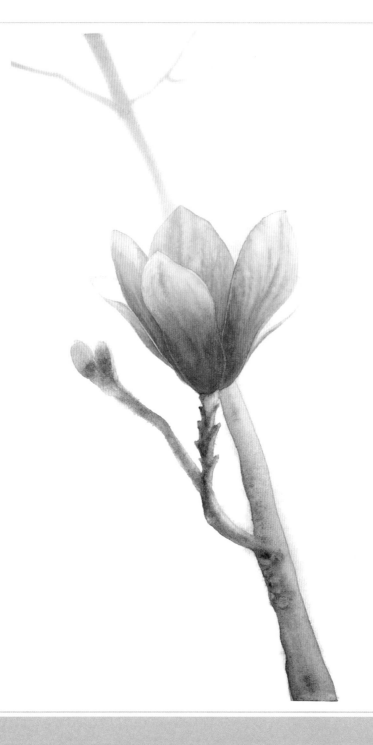

세피아　　　　　반다이크 브라운

크림슨 레이크　　크림슨 레이크+　　크림슨 레이크+
　　　　　　　　퍼머넌트 바이올렛　퍼머넌트 레드

반다이크 브라운+　후커스 그린+
퍼머넌트 바이올렛　버밀리언 휴

퍼머넌트 레드　　퍼머넌트 로즈

사용한 종이
파브리아노 아띠스띠꼬 세목

✑ 목련 가지

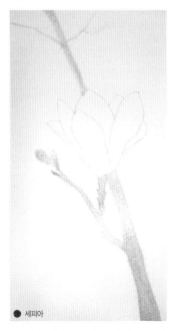

● 세피아

1. 전체 면에 고르게 물칠 하고, 그림과 같이 흐릿하게 가지 부분을 채색한다.

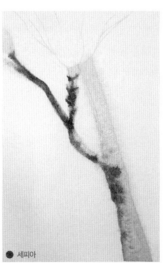

● 세피아

2. 그림과 같이 가지의 일부를 진하게 채색한다.

TIP 바탕이 젖어 있으므로 물감 양을 붓에 충분히 머금게 한 후 붓끝으로 가볍게 그려낸다.

3. 물기가 있는 깨끗한 붓으로 표시를 따라 선을 그려 색을 밀어낸다.

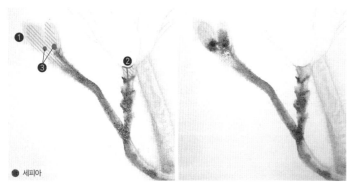

4. 빗금 부분(❶)은 연하게 채색하고, 선(❷)을 진하게 그린다. 굵은 점으로 표시된 부분(❸)은 붓끝으로 콕 찍어 채색한다.

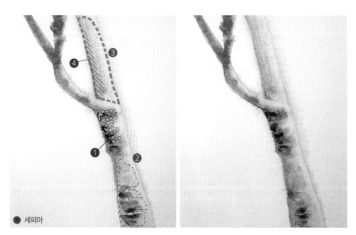

5. 가지의 울퉁불퉁한 면(❶)을 표현하기 위해 가로로 톡톡 치듯 붓질하여 덧칠하고 주변을 물칠 한다. 상단은 전체적으로 물칠 한 다음 왼쪽 가장자리를 채색해 옆으로 뻗어나간 가지의 그림자를 표현한다.

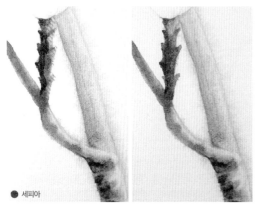

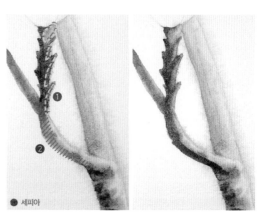

6. 가지의 음영을 좀 더 진하게 표현하기 위해 왼쪽 반쪽을 그림과 같이 진하게 채색하고 빗금 영역(나머지 부분)은 연하게 채색하여 그라데이션 한다.

7. 하이라이트 부분을 표현하기 위해 물기를 뺀 붓으로 점선을 따라 붓질해 색을 닦아내고, 가지의 아래쪽 구부러진 부분에 그림자를 덧칠한다.

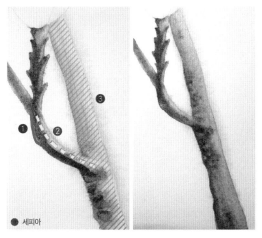

● 세피아

8. 구부러진 곳(❶)에 진한 선을 그리고, 물기가 있는 깨끗한 붓으로 눕혀 닦아내듯 점선(❷)을 따라 붓질한다. 그리고 굵은 가지 전체(❸)를 연하게 덧칠하여 색감을 더한다.

TIP 물기를 많이 제거한 붓을 눌러 닦아내듯 붓질하면 많이 번지지 않게 그라데이션 할 수 있다.

✑ 목련 꽃

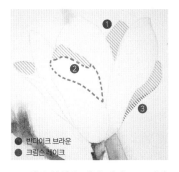

● 반다이크 브라운
● 크림슨 레이크

1. 빗금 부분을 해당 색상으로 연하게 채색하고 점선 영역을 물칠 한다.

TIP 자색 목련의 꽃잎은 안쪽이 흰색이고 바깥쪽은 진한 적보라색이다.

TIP ❸은 ❶이 마른 후 채색한다.

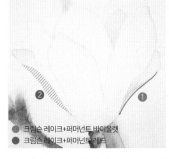

● 크림슨 레이크+퍼머넌트 바이올렛
● 크림슨 레이크+퍼머넌트 레드

2. 바탕이 마르기 전에 오른쪽 꽃잎의 외곽(❶)을 따라 선을 그리고, 왼쪽 꽃잎의 하단(❷)을 연하게 채색한다.

TIP 꽃잎의 색감을 더하는 과정은 따로 언급하지 않는 이상 바탕이 마르기 전에 이루어져야 한다.

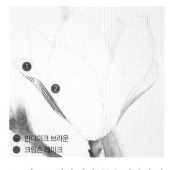

● 반다이크 브라운
● 크림슨 레이크

3. 왼쪽 꽃잎의 상단(❶)을 연하게 덧칠하고, 길게 내려오는 주름(❷)을 그려준다.

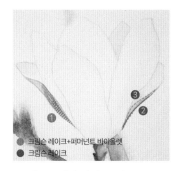

● 크림슨 레이크+퍼머넌트 바이올렛
● 크림슨 레이크

4. 왼쪽 꽃잎의 하단(❶)과 오른쪽 꽃잎 외곽(❷)을 덧칠한 다음 주변(❸)을 물칠 한다.

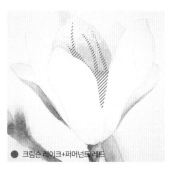

● 크림슨 레이크+퍼머넌트 레드

5. 뒤쪽 중앙 꽃잎을 그림과 같이 채색하고 표시된 부분을 덧칠한다.

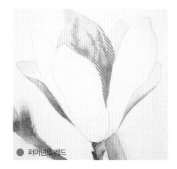

● 퍼머넌트 레드

6. 표시된 부분을 한 번 더 덧칠한다.

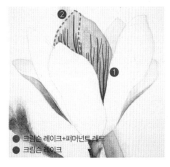
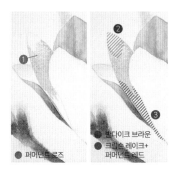
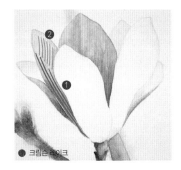

● 크림슨 레이크+퍼머넌트 레드
● 크림슨 레이크

7. 꽃잎의 오른쪽(❶)과 왼쪽(❷)에 각각 주름을 그려 넣는다. 만약 왼쪽 부분의 바탕이 말라 있다면 점선 영역을 물칠한 후 주름을 그린다.

● 퍼머넌트 로즈

● 반다이크 브라운
● 크림슨 레이크+
퍼머넌트 레드

8. 각 부분을 차례로 채색하되 먼저 채색한 색이 마르기 전에 연결하듯이 다음 색을 채색한다.

● 크림슨 레이크

9. 세로로 길게 내려오는 꽃잎의 주름을 그리고 살짝 표시가 날 정도의 농도로 연하게 위쪽에 추가 주름을 그린다.

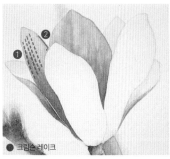
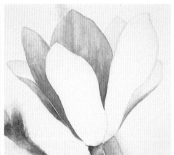

● 크림슨 레이크

10. 물기가 있는 깨끗한 붓으로 닦아내듯 붓질하여 주름을 만든다. 오른쪽 외곽에 선을 긋되, 색이 튀지 않도록 물을 더해 안쪽으로 그라데이션 하여 볼륨감을 더한다.

TIP 물기가 있는 깨끗한 붓으로 닦아내듯 붓질하면 밑색이 빠지며 보다 선명한 주름이 그려진다.

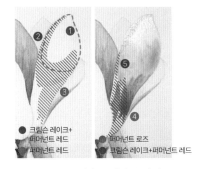

● 크림슨 레이크+
퍼머넌트 레드
퍼머넌트 레드

● 퍼머넌트 로즈
크림슨 레이크+퍼머넌트 레드

11. 오른쪽 꽃잎을 표시된 순서대로 물칠 및 채색한다.

TIP ❺의 경우 외곽라인에서 2mm 정도 여분을 남겨두고 채색한다.

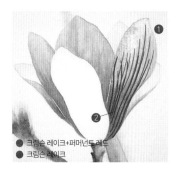
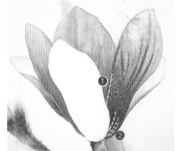
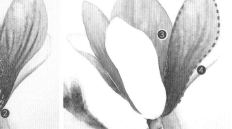

● 크림슨 레이크+퍼머넌트 레드
● 크림슨 레이크

12. 꽃의 주름(❶)을 그리고, 아래쪽에 좀 더 진한 주름(❷)을 덧그린다.

13. 물기가 있는 깨끗한 붓으로 각 점선 부분에 선을 그린다.

TIP 각 부분을 물붓으로 선을 긋는 이유는 ❶-꽃잎의 두께를 부드럽게 표현하기 위함, ❷-흐릿하게 주름을 만들기 위함, ❸-채색이 살짝 빠지게 하기 위함, ❹-색이 살짝 번지게 하기 위함이다.

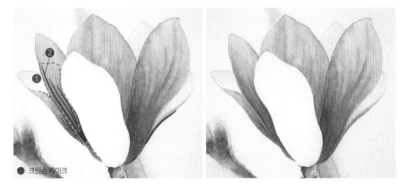

● 크림슨 레이크

14. 꽃잎을 전체적으로 비교하면서 좌우대비 색이 약한 부분은 색을 더하고 급격한 경계면
은 물칠하여 부드럽게 만들어준다.

TIP 맨 왼쪽 꽃잎의 오른쪽 외곽을 따라 물붓으로 선을 그리는 이유는 잎과 잎 사이가 너무 뚜렷하게 경계가 지는 것을
막기 위해 문지르듯 선을 그려 부드럽게 만들어주는 것이다.

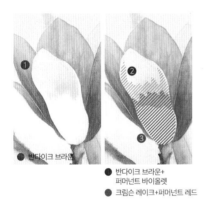

● 반다이크 브라운

● 반다이크 브라운+
　퍼머넌트 바이올렛
● 크림슨 레이크+퍼머넌트 레드

15. 전체가 마른 상태에서 ❶을 연하게 채
색하고, 이를 연결시키며 ❷를 진하게 채
색한 다음, 하단의 ❸을 좀 더 진하게 채색
한다.

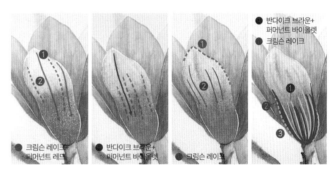

● 크림슨 레이크+
　퍼머넌트 레드

● 반다이크 브라운+
　퍼머넌트 바이올렛

● 크림슨 레이크

● 반다이크 브라운+
　퍼머넌트 바이올렛
● 크림슨 레이크

16. 주름선을 그리고 물기가 있는 깨끗한 붓으로 닦아내듯 붓질하는 작업
을 반복한다.

TIP 물붓으로 선을 그릴 때는 물이 너무 많으면 번져서 선의 형태가 흐려질 수 있으니 주의한다. 꽃
잎 상단 외곽라인의 경우 채색되지 않은 부분과 채색된 면의 경계가 자연스럽게 만들어지도록 물붓
으로 선을 그린다.

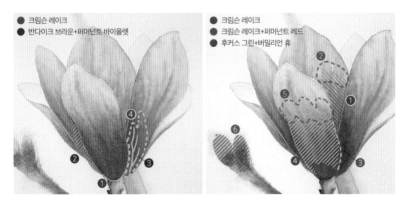

● 크림슨 레이크
● 반다이크 브라운+퍼머넌트 바이올렛

● 크림슨 레이크
● 크림슨 레이크+퍼머넌트 레드
● 후커스 그린+버밀리언 휴

17. 채색한 물감이 모두 마르고 난 후 꽃을 전체적으로 살펴보면서 왼쪽과 오른쪽 꽃잎, 앞
쪽 중앙과 뒤쪽 중앙의 꽃잎을 보완하고, 새순을 옅게 덧칠하여 새순의 색감을 표현한다.

Class 15.

장미
Rose

장미는 겹꽃의 가장 대표적인 꽃입니다.
다른 겹꽃보다 자유로운 형태를 지닌 장미를 그려보았으며,
꽃잎 안쪽이 답답해 보이지 않는 방식으로 채색하였습니다.
규칙적이지 않은 꽃잎의 굴곡을 표현하는 데 중점을 맞추면서 채색해봅시다.

◯ Color Chip

퍼머넌트 로즈	퍼머넌트 레드+ 오페라	퍼머넌트 옐로 오렌지+ 오페라	퍼머넌트 로즈+ 오페라
퍼머넌트 레드	크림슨 레이크	크림슨 레이크+ 올리브 그린	크림슨 레이크+인디고+ 올리브 그린
크림슨 레이크+ 인디고	크림슨 레이크 >인디고	올리브 그린	그리니쉬 옐로+ 샙 그린
크림슨 레이크+ 후커스 그린	비리디언 휴+ 반다이크 브라운	후커스 그린+ 반다이크 브라운	크림슨 레이크 <올리브 그린

사용한 종이
파브리아노 아띠스띠꼬 중목

🌹 바깥쪽 꽃잎

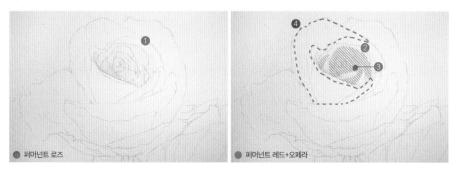

1. 꽃의 중심 부분(❶)을 연하게 채색하고, 일부(❷)를 덧칠한 다음, 표시한 곳(❸)에 콕 찍
듯 채색하여 색감을 좀 더 진하게 만든다. 그리고 점선(❹) 영역을 물칠 한다.

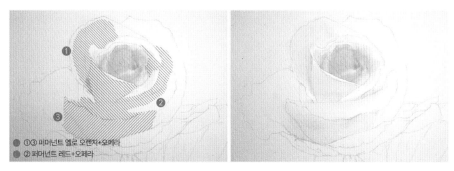

2. 각 부분을 해당 색으로 연하게 채색한다.

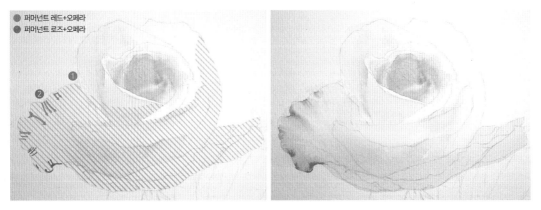

● 퍼머넌트 레드+오페라
● 퍼머넌트 로즈+오페라

3. 바탕이 마른 후 강약에 유의하며 빗금 부분(❶)을 채색하고 안으로 향하는 짧은 선
(❷)을 그려준다.

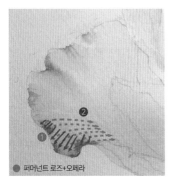

● 퍼머넌트 로즈+오페라

4. 왼쪽 넓은 꽃잎 끝에 밖으로 향하는 짧은 선을 그리고, 물기가 있는 깨끗한 붓으로 반대 방향의 선을 길게 그린다.

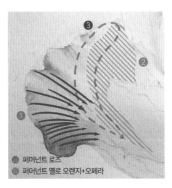

● 퍼머넌트 로즈
● 퍼머넌트 옐로 오렌지+오페라

5. 안쪽으로 들어오는 긴 선(❶)을 그리고 꽃잎 안쪽(❷)을 채색한 후 점선 영역(❸)을 물칠 하여 그라데이션 한다.

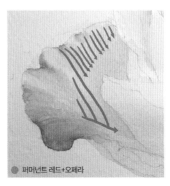

● 퍼머넌트 레드+오페라

6. 다시 안쪽으로 들어오는 선을 추가하여 그린다.

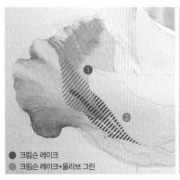

● 크림슨 레이크
● 크림슨 레이크+올리브 그린

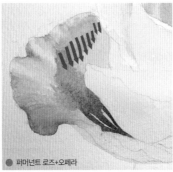

● 퍼머넌트 로즈+오페라

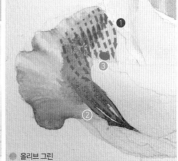

● 올리브 그린

7. 표시한 순서와 방법대로 차례차례 색감을 더해 나간다.

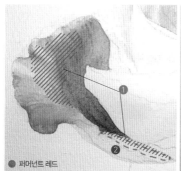
● 퍼머넌트 레드

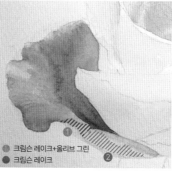
■ 크림슨 레이크+올리브 그린
■ 크림슨 레이크

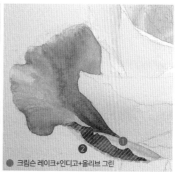
● 크림슨 레이크+인디고+올리브 그린

8. 이어지는 그림을 참고해 색의 강도를 판단하여 표시한 곳을 채색하고 필요한 곳에 물칠 하는 작업을 계속한다. 마지막 채색 후에는 키친타월 등으로 눌러 색의 일부를 덜 어내어 반사광을 만든다.

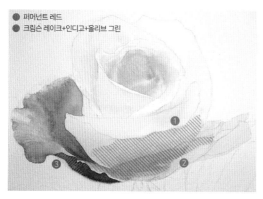
● 퍼머넌트 레드
● 크림슨 레이크+인디고+올리브 그린

9. 이제 앞쪽에 위치한 꽃잎들을 채색한다. ❶을 연하게, ❷ 를 좀 더 진하게 채색하고, ❸을 덧칠한다.

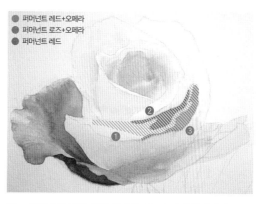
● 퍼머넌트 레드+오페라
● 퍼머넌트 로즈+오페라
● 퍼머넌트 레드

10. 이번에도 ❶을 연하게, ❷를 좀 더 진하게 채색하고, ❸ 을 덧칠한다.

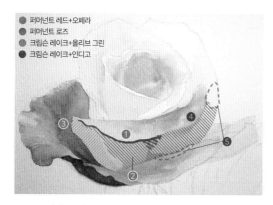
● 퍼머넌트 레드+오페라
● 퍼머넌트 로즈
● 크림슨 레이크+올리브 그린
● 크림슨 레이크+인디고

11. 표시한 순서대로 각 부분을 채색하고 점선 영역을 물 칠 한다.

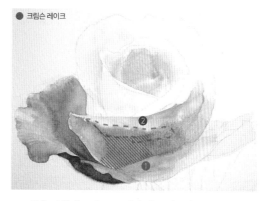
● 크림슨 레이크

12. ❶을 덧칠하고, ❷를 물기가 있는 깨끗한 붓으로 닦아내 듯 그라데이션 하여 좀 전에 채색한 색감의 경계를 흐리게 만든다.

TIP ❶을 채색할 때는 바탕이 마르지 않았으므로 붓을 톡톡 치듯 채색한다.

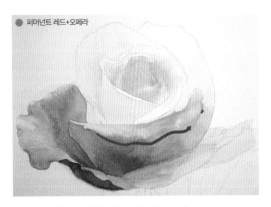

● 퍼머넌트 레드+오페라

13. 표시한 것과 같은 선을 진하게 그린다.

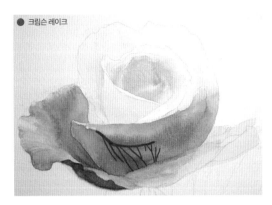

● 크림슨 레이크

14. 표시한 것과 같은 선을 추가하여 그린다.

<inline>TIP</inline> 아래쪽 가지 형태의 선들은 꽃잎에 새겨져 있는 주름을 표현하기 위한 것으로, 가늘게 그린다.

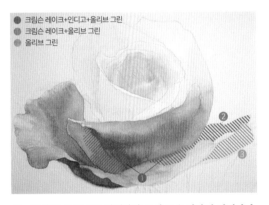

● 크림슨 레이크+인디고+올리브 그린
● 크림슨 레이크+올리브 그린
● 올리브 그린

15. 각 부분을 차례로 채색하되, ❷와 ❸은 연하게 채색한다.

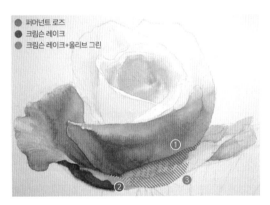

● 퍼머넌트 로즈
● 크림슨 레이크
● 크림슨 레이크+올리브 그린

16. 각 부분을 차례로 채색하되, ❷는 진하게 채색한다.

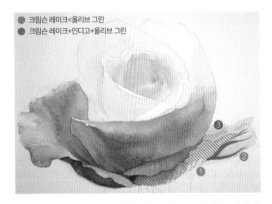

● 크림슨 레이크<올리브 그린
● 크림슨 레이크+인디고+올리브 그린

17. 표시한 각 부분을 채색하되, ❷와 ❸은 채색 후 바탕과 부드럽게 그라데이션 한다.

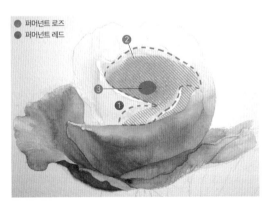

● 퍼머넌트 로즈
● 퍼머넌트 레드

18. 순서대로 물칠 및 채색한다. 이때 ❸ 부분은 콕 찍듯 채색한다.

안쪽 꽃잎

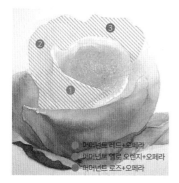

퍼머넌트 레드+오페라
퍼머넌트 옐로 오렌지+오페라
퍼머넌트 로즈+오페라

1. 각 부분을 연하게 채색한다.

TIP ❸의 오른쪽 부분은 바탕과 경계가 생기지 않게 그라데이션 한다.

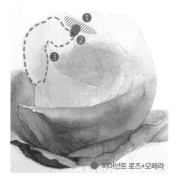

퍼머넌트 로즈+오페라

2. ❶을 채색하고, ❷는 콕콕 찍듯이 붓질하여 물감이 번져 나가게 한다. 주변이 말라 있다면 물칠(❸) 하고, 마르지 않았다면 물칠은 생략한다.

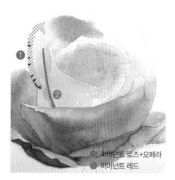

퍼머넌트 로즈+오페라
퍼머넌트 레드

3. 각각을 차례로 채색한다.

TIP ❶–꽃잎 외곽을 따라 채색 후 주름을 덧그린다. ❷–꽃잎 안쪽을 따라 내려오는 진한 선을 그리고 아래쪽 빗금 영역을 채색하면서 부드럽게 그라데이션 한다.

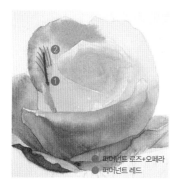

퍼머넌트 로즈+오페라
퍼머넌트 레드

4. 앞서보다 짧은 세로선을 그리며 진하게 덧칠하고, 그 위에 가는 선들을 덧그린다.

TIP 바탕이 마르기 전에 작업하고, 만약 말랐을 경우 물칠 후 작업한다.

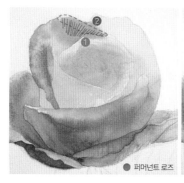

퍼머넌트 로즈

5. 가늘고 촘촘한 선(❶)을 그린 다음 선의 상단(❷)을 물칠 하여 부드럽게 그라데이션 하고, 다시 하단(❸)을 물칠 하여 그라데이션 한다. 그리고 중심 꽃잎 주위(❹)를 채색한다.

TIP 선의 상단과 하단을 나누어서 물칠 그라데이션 해야 자연스러운 볼륨감이 생긴다.

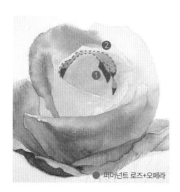

퍼머넌트 로즈+오페라

6. ❶을 진하게 채색하고 ❷를 물칠 하여 채색한 색감들이 자연스럽게 연결되도록 한다.

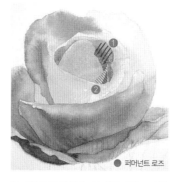

퍼머넌트 로즈

7. ❶의 주름선을 그리고, ❷는 진한 부분 채색 후 연하게 덧칠하며 그라데이션 한다.

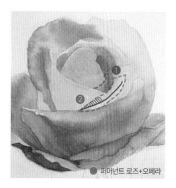

퍼머넌트 로즈+오페라

8. ❶의 위쪽 점선을 따라 물기가 있는 깨끗한 붓으로 선을 그린 다음, 아래쪽 점선 영역을 물칠하고, ❷의 선을 그린 후 빗금 부분을 채색한다.

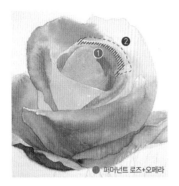

● 퍼머넌트 로즈+오페라

9. 표시한 부분을 채색한 후 물칠 그라데이션 한다.

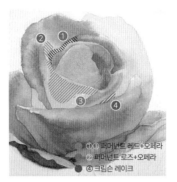

❶❷ 퍼머넌트 레드+오페라
❷ 퍼머넌트 로즈+오페라
❹ 크림슨 레이크

10. ❶은 꽃잎 외곽 라인을 따라 선을 그린 후 안쪽을 채우는 방법으로 채색하고, ❷, ❸은 연하게 채색한다. ❹는 왼쪽으로 갈수록 진하게 채색한다.

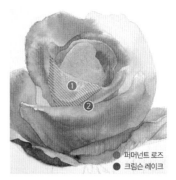

● 퍼머넌트 로즈
● 크림슨 레이크

11. ❶을 넓게 채색하고, 입체감을 주기 위해 ❷를 진하게 채색한다.

TIP ❶의 경우 좀 전에 채색한 연한 색감에 색이 먼저 나가도록 채색한다.

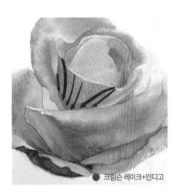

● 크림슨 레이크+인디고

12. 표시한 대로 선을 그린다.

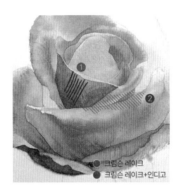

● 크림슨 레이크
● 크림슨 레이크+인디고

13. 앞서보다 가는 선(❶)을 그려 주름을 표현하고 아래쪽(❷)을 채색해 꽃잎의 그림자를 표현한다.

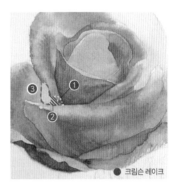

● 크림슨 레이크

14. 앞서 채색한 부분의 ❶을 물칠 하여 그라데이션 한 다음, ❷를 채색하고 ❸을 물칠 하여 그라데이션 한다.

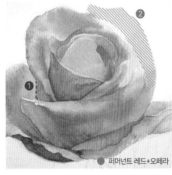

● 퍼머넌트 레드+오페라

15. 물기가 있는 깨끗한 붓으로 ❶의 점선 부분을 쓸어내리듯 선을 그린 다음, ❷를 연하게 채색하고 ❸의 꽃잎 사이 경계선을 진하게 그린다.

TIP ❶은 먼저 채색한 곳의 경계 부분을 살짝 흐리게 만듦으로써 자연스러움을 더하는 과정이다.

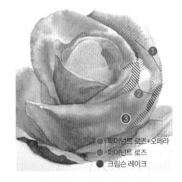

● 퍼머넌트 로즈+오페라
● 퍼머넌트 로즈
● 크림슨 레이크

16. 각 부분을 채색하되 ❷, ❸은 진하게 채색한다.

TIP ❶은 바탕이 마르지 않았기에 물감이 퍼져 나가며 채색된다.

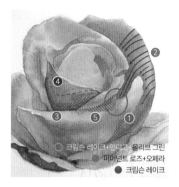

○ 크림슨 레이크+인디고 올리브 그린
● 퍼머넌트 로즈+오페라
● 크림슨 레이크

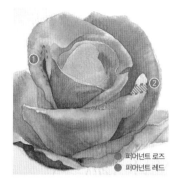

● 퍼머넌트 로즈
● 퍼머넌트 레드

17. 좀 전에 채색한 부분의 좌우를 물칠 하여 그라데이션 한다.

18. 표시한 대로 주름선 또는 깊이감 (음영)을 표현한다.

TIP ❺ 채색 후 ○ 표시한 부분을 키친타월 등으로 눌러 닦아낸다.

19. ❶은 진하게 채색 후 물칠 그라데이션 하고, ❷는 연하게 채색한 후 물기가 있는 깨끗한 붓으로 점선 부분을 그려주어 꽃잎의 굴곡을 만든다.

● 크림슨 레이크+인디고
● 크림슨 레이크>인디고
● 크림슨 레이크<올리브 그린

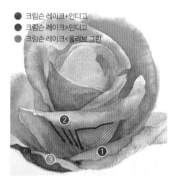

● 크림슨 레이크

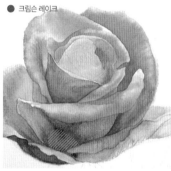

20. 표시한 부분을 차례로 채색한다. ❷는 특히 진하게 그린다.

21. 바탕이 마르지 않은 상태이므로 붓끝을 톡톡 치듯 물감을 빼내는 방식으로 표시한 부분을 채색한다.

ꙮ 꽃 중심

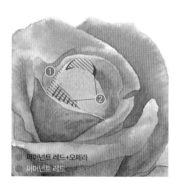

● 퍼머넌트 레드+오페라
● 퍼머넌트 레드

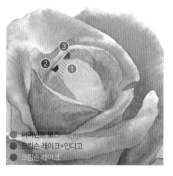

● 퍼머넌트 로즈
● 크림슨 레이크+인디고
● 크림슨 레이크

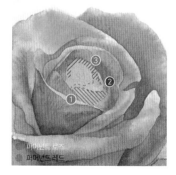

● 퍼머넌트 로즈
● 퍼머넌트 레드

1. ❶의 빗금 부분을 먼저 채색하고, ❷의 진한 선을 그린다.

2. 바탕이 마른 상태에서 ❶의 빗금 부분을 채색하고, ❷와 ❸을 콕 찍듯 채색한다.

3. 각 부분을 차례로 채색 및 물칠 한다.

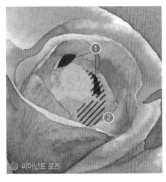

○ 퍼머넌트 로즈

4. 표시한 부분을 차례로 채색한다.

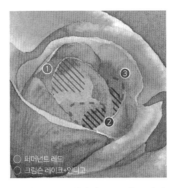

○ 퍼머넌트 레드
○ 크림슨 레이크+인디고

5. 각 부분을 채색하고, 물칠 그라데이션 한다.

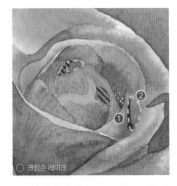

○ 크림슨 레이크

6. 진하게 채색하고 주변을 물칠 하여 그라데이션 하는 작업을 반복한다.

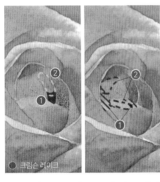

○ 크림슨 레이크

7. 진하게 채색하고 물칠 하는 작업을 반복한다.

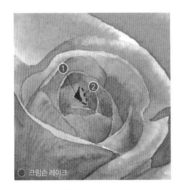

○ 크림슨 레이크

8. 중심 부분을 채색하고 오른쪽을 물칠 하여 그라데이션 한다.

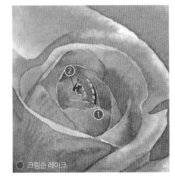

○ 크림슨 레이크

9. ❶은 진하게 선을 그리고 물기가 있는 깨끗한 붓으로 선을 그려 좁은 그라데이션을 만든다. ❷는 진하게 채색하고 주변을 물칠 하여 그라데이션 한다.

○ 크림슨 레이크

10. 각 부분에 색감을 더하고 물칠 하는 작업을 반복한다.

TIP 살펴보고 깊이가 필요한 부분에 추가 작업을 한다.

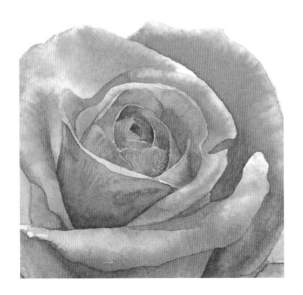

✍ 잎과 줄기

● 그리니쉬 옐로+샙 그린
● 올리브 그린

● 크림슨 레이크+후커스 그린
● 비리디언 휴+반다이크 브라운

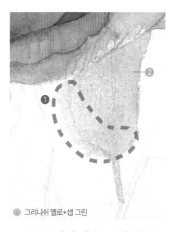

● 그리니쉬 옐로+샙 그린

1. 실제 잎의 크기보다 넓게 물칠 한 후 잎 전체(●)를 채색하고, 빗금 부분(❷)을 붓끝을 톡톡 치며 덧칠한다.

2. 바탕이 마르기 전에 다시 진하게 덧칠(●)하고, 잎의 중심선(❷)을 그린 다음 우측 가장자리(❸)를 물칠 한다.

3. 오른쪽 잎의 하단을 물칠 한 다음 채색한다.

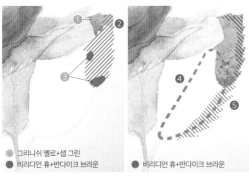

● 그리니쉬 옐로+샙 그린
● 비리디언 휴+반다이크 브라운

● 비리디언 휴+반다이크 브라운

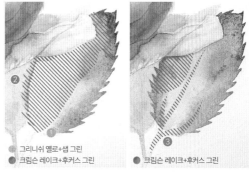

● 그리니쉬 옐로+샙 그린
● 크림슨 레이크+후커스 그린

● 크림슨 레이크+후커스 그린

4. 잎을 각각의 색으로 채색 및 물칠 한 다음, 톱니모양의 외곽을 그리되 상단 쪽은 진하게 채색한다.

5. 표시된 부분을 각각 채색하되, ●은 연하게 채색한다.

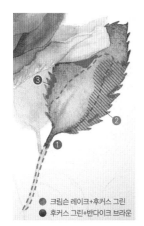

● 크림슨 레이크+후커스 그린
● 후커스 그린+반다이크 브라운

6. 줄기를 물칠 하되, 잎부터 줄기 방향으로 붓질하여 색이 옮겨오도록 한다. 잎의 표시한 부분을 덧칠한다.

[TIP] ❷ 채색 후 키친타월 등으로 살짝 눌러준다.

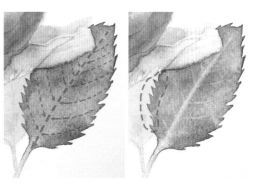

7. 물기가 있는 깨끗한 붓으로 중심 잎맥과 나머지 잎맥 순서로 그리고, 옆쪽 잎과 붙어 있는 잎 끝을 물칠 하여 흐리게 만든다.

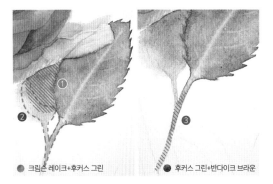

● 크림슨 레이크+후커스 그린 ● 후커스 그린+반다이크 브라운

8. 인접한 잎의 표시한 부분을 덧칠 및 물칠 하고, 줄기를 연하게 채색한다.

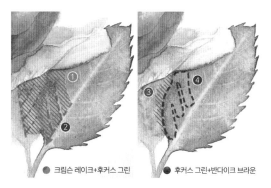

● 크림슨 레이크+후커스 그린 ● 후커스 그린+반다이크 브라운

9. 빗금 부분(❶)을 채색하고, 물기가 있는 깨끗한 붓으로 잎맥(❷)을 그린 다음, 바탕이 마르고 나면 잎의 왼쪽 외곽 (❸)을 그려주고 물칠(❹) 하여 그라데이션 한다.

TIP ❷는 흐려진 잎맥을 추가 작업하는 것이다.
❹ 작업 후에는 채색한 부분을 키친타월 등으로 눌러 연하게 만든다.

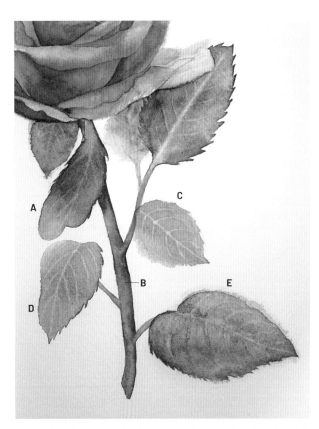

10. 제시된 컬러와 채색 방법을 참고하여 나머지 잎과 줄기를 완성한다.

A-1

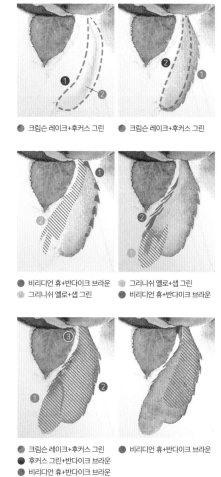

● 크림슨 레이크+후커스 그린 ● 크림슨 레이크+후커스 그린

● 비리디언 휴+반다이크 브라운 ● 그리니쉬 옐로+샙 그린
● 그리니쉬 옐로+샙 그린 ● 비리디언 휴+반다이크 브라운

● 크림슨 레이크+후커스 그린 ● 비리디언 휴+반다이크 브라운
● 후커스 그린+반다이크 브라운
● 비리디언 휴+반다이크 브라운

B

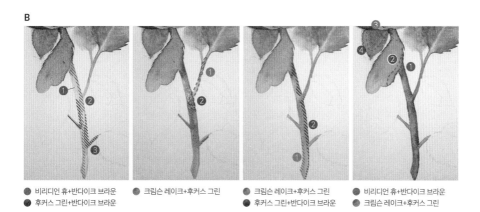

● 비리디언 휴+반다이크 브라운
● 후커스 그린+반다이크 브라운

● 크림슨 레이크+후커스 그린

● 크림슨 레이크+후커스 그린
● 후커스 그린+반다이크 브라운

● 비리디언 휴+반다이크 브라운
● 크림슨 레이크+후커스 그린

A-2　　　　　　　　　　　　　　**C**

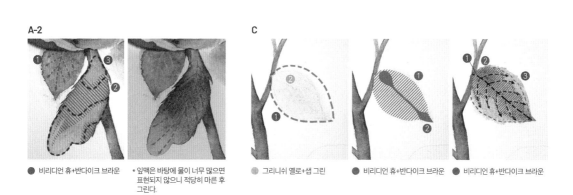

● 비리디언 휴+반다이크 브라운

* 잎맥은 바탕에 물이 너무 많으면
표현되지 않으니 적당히 마른 후
그린다.

● 그리니쉬 옐로+샙 그린

● 비리디언 휴+반다이크 브라운

● 비리디언 휴+반다이크 브라운

D

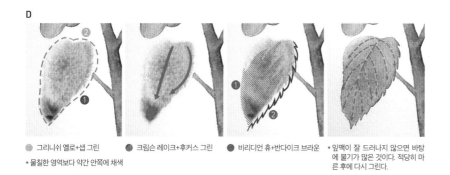

● 그리니쉬 옐로+샙 그린

* 물칠한 영역보다 약간 안쪽에 채색

● 크림슨 레이크+후커스 그린

● 비리디언 휴+반다이크 브라운

* 잎맥이 잘 드러나지 않으면 바탕
에 물기가 많은 것이다. 적당히 마
른 후에 다시 그린다.

E

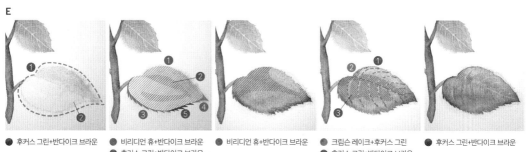

● 후커스 그린+반다이크 브라운

● 비리디언 휴+반다이크 브라운
● 후커스 그린+반다이크 브라운

● 비리디언 휴+반다이크 브라운

● 크림슨 레이크+후커스 그린
● 후커스 그린+반다이크 브라운

● 후커스 그린+반다이크 브라운

Class 16.

작약
Peony

풍성한 덩어리감이 느껴지는 겹꽃을 표현하는 방법에 대해 알아봅니다.
꽃잎 사이사이의 반사광을 살리며 채색하되
전체의 형태가 무너지지 않게 묘사하는 것이 중요합니다.

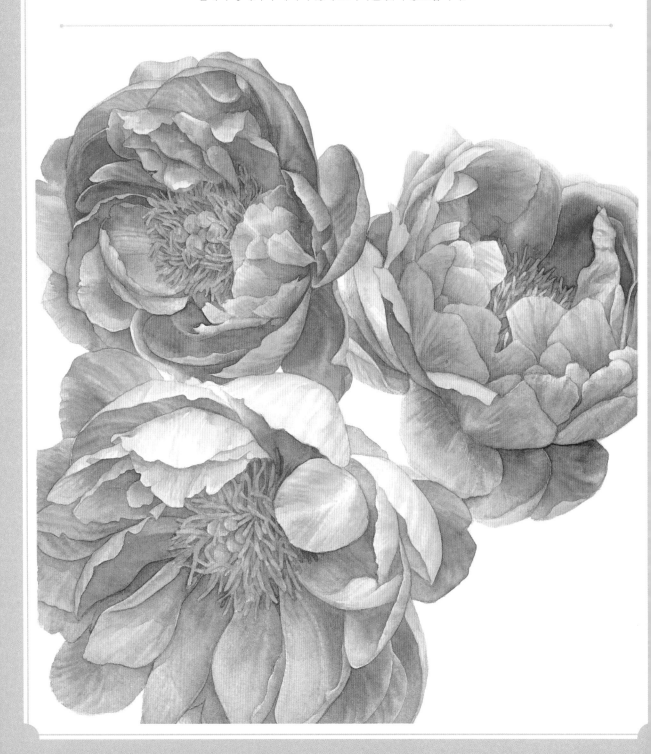

○ **Color Chip**

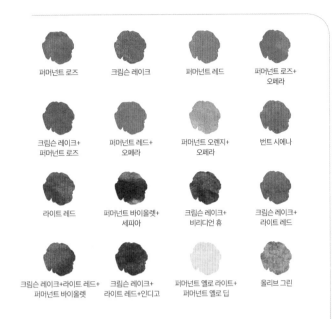

퍼머넌트 로즈	크림슨 레이크	퍼머넌트 레드	퍼머넌트 로즈+ 오페라
크림슨 레이크+ 퍼머넌트 로즈	퍼머넌트 레드+ 오페라	퍼머넌트 오렌지+ 오페라	번트 시에나
라이트 레드	퍼머넌트 바이올렛+ 세피아	크림슨 레이크+ 비리디언 휴	크림슨 레이크+ 라이트 레드
크림슨 레이크+라이트 레드+ 퍼머넌트 바이올렛	크림슨 레이크+ 라이트 레드+인디고	퍼머넌트 옐로 라이트+ 퍼머넌트 옐로 딥	올리브 그린

* 작약의 경우 가장 나중에 그려진 왼쪽 위에 있는 꽃으
로 채색법을 설명합니다. 설명된 내용을 참고해 나머지
꽃들을 완성하시기 바랍니다.

사용한 종이
파브리아노 아띠스띠꼬 중목

✎ 오른쪽 겉꽃잎과 상단 꽃잎

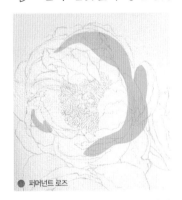

● 퍼머넌트 로즈

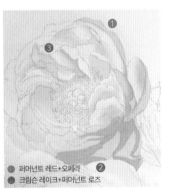

● 퍼머넌트 레드+오페라
● 크림슨 레이크+퍼머넌트 로즈

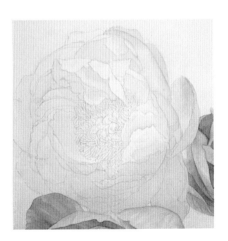

1. 물이 고이지 않게 전체를 넉넉히
물칠 하고, 표시된 부분을 채색한다.

TIP 바탕에 물기가 있으므로 문지르지 말고 붓끝
을 톡톡 치는 형태로 채색한다.

2. ❶을 약간 연하게 채색한 다음, ❷
를 연하게 덧칠하고 그라데이션으로
❸을 채색한다.

● 크림슨 레이크+퍼머넌트 로즈 ● 퍼머넌트 로즈 ● 퍼머넌트 로즈
● 크림슨 레이크+퍼머넌트 로즈 ● 크림슨 레이크+비리디언 휴

3. 꽃잎의 주름(❶)을 그리고, 점선 영역(❷)을 물기가 있는 깨끗한 붓으로 주름 결과 같은 방향으로 붓질하여 주름을 흐리게 만든 다음, 바탕이 마르기 전에 진한 선(❸)을 그린다. 바탕이 마른 다음 연하게 ❹를 채색하고 ❺를 덧칠한다.

4. 바탕이 마르기 전에 진한 선(❶)을 그리고, 점선 영역(❷)을 물칠 하여 바탕색을 밀어낸 다음, ❸을 연하게 덧칠한다.

● 퍼머넌트 로즈

5. 각 영역을 그라데이션에 유의하며 채색한다.

TIP ❶-꽃주름을 먼저 그리고 그 위를 한 붓으로 붓질한다. 이때, 밝은 부분은 키친타월로 닦아내거나 물붓으로 살짝 문질러 밝기를 조절한다. ❷-전체적으로 연하게 채색한 뒤 진하게 표시된 부분에 콕 찍듯 색을 더해 부분 그라데이션 한다. ❸-바탕이 마르고 나면 연하게 채색한다. ❹-진하게 선을 덧그린다.

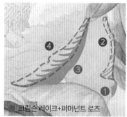 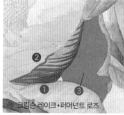

크림슨 레이크+퍼머넌트 로즈 크림슨 레이크+퍼머넌트 로즈

6. 주름선을 연하게 그린 후 결 방향으로 물칠 하여 주름을 흐리게 만드는 작업을 반복한다.

TIP 주름선 결 방향대로 물칠 해야 선이 뭉개지지 않는다.

7. 진한 주름선(❶)을 그린 후 물기가 있는 깨끗한 붓으로 붓질(❷)하여 밝고 흐릿한 주름선을 만든다. 바탕이 마르면 ❸을 채색한다.

● 크림슨 레이크+비리디언 휴 퍼머넌트 로즈
퍼머넌트 로즈

8. 바탕이 마르기 전에 ❶의 선을 그린 후 진하게 ❷의 선을 그린다.

9. 바탕이 마르기 전에 ❶을 채색하고, ❷를 물기가 있는 깨끗한 붓을 세로 방향으로 닦아내듯 붓질하여 밝게 표현한다.

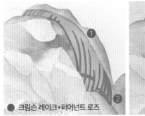

10. 꽃잎 전체(❶)를 연하게 채색한 후 그 위에 진한 선(❷)을 그린다.

11. 바탕이 마르기 전에 순서대로 선을 그린다.

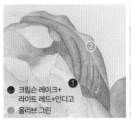

12. 바탕이 마른 후 꽃잎 일부(❶)를 연하게 채색하고 점선 영역(❷)을 물칠 한 뒤 진한 선(❸)을 덧그린다.

13. 점선 영역(❶)을 키친타월 등으로 눌러 색을 살짝 덜어 낸 후 주름선(❷)을 연하게 그려주고, 외곽(❸)을 그라데이션으로 채색한다.

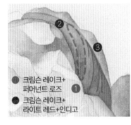

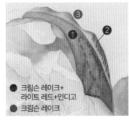

14. 표시된 부분을 그라데이션으로 채색한다.

15. 바탕이 마른 상태에서 진한 부분(❶)을 채색하고, 채색한 부분이 뭉개지지 않도록 주의하면서 가볍게 붓질하여 연한 부분(❷)을 덧칠한다.

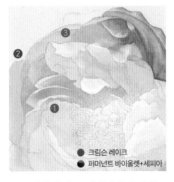

16. 그라데이션으로 면적을 채색하고, 진하게 표시된 부분은 진하게 선을 그어 덧칠한다.

17. 바탕이 마른 상태에서 순서대로 각각을 그라데이션 채색한다.

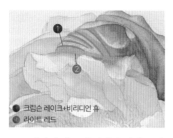

● 크림슨 레이크+비리디언 휴
● 라이트 레드

18. 바탕이 마르기 전에 순서대로 채색한다.

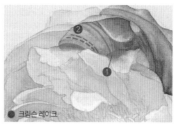

● 크림슨 레이크

19. 바탕이 마르기 전에 표시된 부분(❶)을 채색하고 물기가 있는 깨끗한 붓으로 점선(❷)을 따라 붓질하여 밝은 선이 만들어지도록 한다.

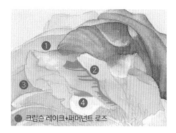

● 크림슨 레이크+퍼머넌트 로즈

20. 순서대로 그라데이션 채색하되, ❶이 마르고 난 뒤 ❷, ❸을 채색한다. 이후 바탕이 마른 상태에서 ❹를 채색한다.

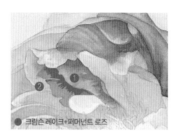

● 크림슨 레이크+퍼머넌트 로즈

21. 바탕이 마른 상태에서 진한 부분(❶)을 채색한 후 같은 결 방향으로 붓질하며 연한 부분(❷)을 채색한다.

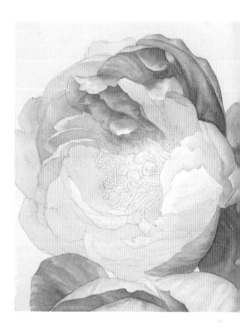

● 크림슨 레이크+퍼머넌트 로즈

22. 바탕이 마른 상태에서 순서대로 채색 및 물칠 한다.

> **TIP** ❹를 채색할 때는 ❸의 선이 뭉개지지 않게 주의한다.

✐ 나머지 꽃잎과 꽃 중심

● 크림슨 레이크

1. 선을 그리고, 선이 뭉개지지 않도록 주의하면서 연한 부분을 덧칠하는 작업을 반복한다.

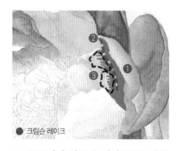

● 크림슨 레이크

2. 주름선과 어두운 영역(❶)을 진하게 채색하고, 물기가 있는 깨끗한 붓으로 점선(❷)을 따라 붓질한 다음, 주름선 결 방향으로 물칠(❸) 하여 주름선을 흐리게 만든다.

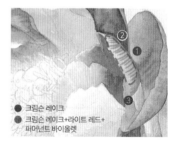

● 크림슨 레이크
● 크림슨 레이크+라이트 레드+퍼머넌트 바이올렛

3. 바탕이 마른 상태에서 주름선(❶)을 그리고 물칠(❷) 하여 흐리게 만든 다음, 꽃잎 안쪽(❸)을 그라데이션 채색한다.

> **TIP** 꽃잎 안쪽 깊은 곳은 진하게, 바깥쪽으로 나올수록 연하게 그라데이션 한다.

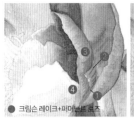

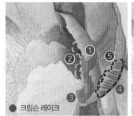

● 크림슨 레이크+퍼머넌트 로즈

4. 연한 부분(❶)을 먼저 채색하고 진하게 선(❷)을 덧그린다. 물감이 마르면 그 옆의 진한 부분(❸)을 채색하고 연한 부분(❹, ❸ 영역과 일부 겹침)을 채색한다.

● 크림슨 레이크

5. 표시된 순서대로 채색 및 물칠 한다.

TIP ❶-주름선 끝부분은 키친타월 등으로 눌러 흐릿하게 만든다. ❷-물기가 있는 깨끗한 붓으로 살살 문질러 일부 색을 벗겨낸다. ❸-선을 먼저 그린 뒤 그 위를 연하게 덧칠한다.

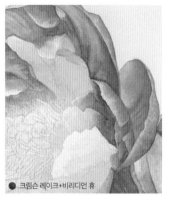

● 크림슨 레이크+비리디언 휴

6. 깊이감을 더하기 위해 필요한 부분에 그라데이션으로 덧칠한다.

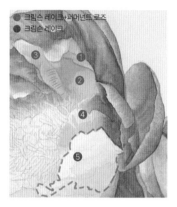

● 크림슨 레이크+퍼머넌트 로즈
● 크림슨 레이크

7. ❶~❸을 진하기에 차이를 두며 채색(동일한 색으로 각각 진하게, 약간 연하게, 연하게)한 다음, ❹를 연하게 채색하고 ❺를 물칠 한다.

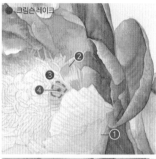

● 크림슨 레이크

8. 바탕이 마르기 전에 순서대로 채색(❶~❹)한다. 그리고 물감이 마르면 그 윗부분(❺, ❻)을 채색한다.

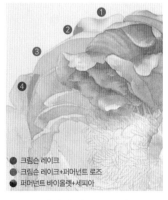

● 크림슨 레이크
● 크림슨 레이크+퍼머넌트 로즈
● 퍼머넌트 바이올렛+세피아

9. ❶을 연하게 채색한 후 같은 색으로 ❷를 덧칠하고, ❸을 연하게 채색하고 ❹를 진하게 덧칠하여 꽃잎의 볼륨감을 추가한다.

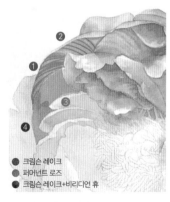

● 크림슨 레이크
● 퍼머넌트 로즈
● 크림슨 레이크+비리디언 휴

10. 강약에 유의하며 표시한 순서대로 채색한다.

TIP ❷-연하게 채색 한 후 진한 선을 덧그린다.

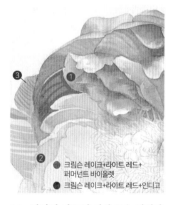

● 크림슨 레이크+라이트 레드+퍼머넌트 바이올렛
● 크림슨 레이크+라이트 레드+인디고

11. 바탕이 마르기 전에 ❶을 채색하고, 이어서 나머지를 채색한다.

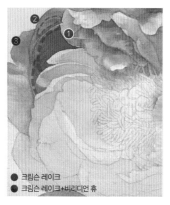

● 크림슨 레이크
● 크림슨 레이크+비리디언 휴

12. 바탕이 마른 상태에서 채색한다.

TIP ❷의 꽃잎 외곽을 따라 표시된 점선 부분은 물붓으로 닦아내듯 굵게 붓질한다. 그러면 채색된 꽃잎의 외곽이 부드럽게 처리된다.

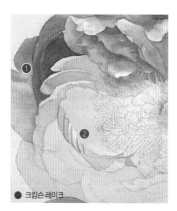

● 크림슨 레이크

13. ❶은 그라데이션으로 채색하고, ❷는 면적을 연하게 채색한 후 그 위로 선을 그려 주름과 진한 색감을 더한다.

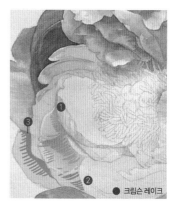

● 크림슨 레이크

14. 연하게 채색하고 그 위에 선을 긋는 순서로 채색(❶, ❷)하고, ❸은 주름선을 그리면서 진하게 채색한다.

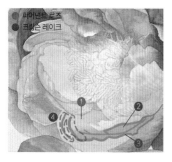

● 퍼머넌트 로즈
● 크림슨 레이크

15. 표시된 순서대로 그라데이션과 강약에 유의하면서 채색하고 물칠한다.

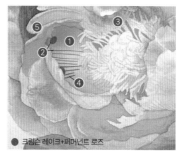

● 크림슨 레이크+퍼머넌트 로즈

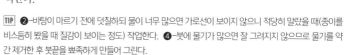

16. 바탕이 마른 상태일 때 표시한 순서대로 그라데이션과 강약에 유의하며 채색한다.

TIP ❷-바탕이 마르기 전에 덧칠하되 물이 너무 많으면 가로선이 보이지 않으니 적당히 말랐을 때(종이를 비스듬히 봤을 때 질감이 보이는 정도) 작업한다. ❹-붓에 물기가 많으면 잘 그려지지 않으므로 물기를 약간 제거한 후 붓끝을 뾰족하게 만들어 그린다.

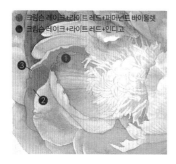

● 크림슨 레이크+라이트 레드+퍼머넌트 바이올렛
● 크림슨 레이크+라이트 레드+인디고

17. 바탕이 마르기 전에 ❶을 채색하고, 이와 연결시켜 ❷를 채색한 다음 ❸을 진하게 덧칠한다.

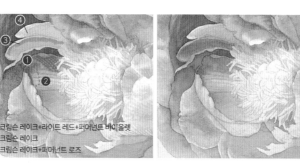

● 크림슨 레이크+라이트 레드+퍼머넌트 바이올렛
● 크림슨 레이크
● 크림슨 레이크+퍼머넌트 로즈

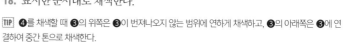

18. 표시한 순서대로 채색한다.

TIP ❹를 채색할 때 ❸의 위쪽은 ❸이 번져나오지 않는 범위에 연하게 채색하고, ❸의 아래쪽은 ❸에 연결하여 중간 톤으로 채색한다.

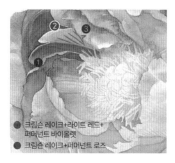

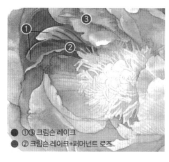

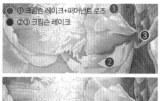

19. 바탕이 거의 마른 상태일 때 ❶을 채색(진한 선 채색 후 연하게 덧칠)하고, 바탕이 거의 마른 상태일 때 ❷, ❸을 채색한다.

20. 바탕이 완전히 마르기 전에 순서대로 채색한다.

21. 그라데이션에 유의하며 차례로 채색한다.

TIP ❸은 바탕이 마른 후에 꽃잎의 경계를 따라 선을 진하게 그린 후 안쪽 꽃잎과 자연스럽게 그라데이션한다.

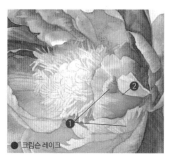

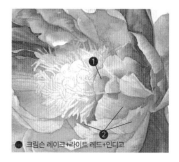

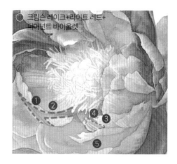

22. 바탕이 마른 상태에서 ❶을 채색하고, 바탕이 마르면 ❷를 채색(진한 선을 그린 후 연하게 덧칠)한다.

TIP ❶의 밝은 부분은 키친타월 등으로 눌러 색을 조절한다.

23. ❶은 바탕이 마른 상태에서, ❷는 바탕이 마르기 전에 그라데이션에 유의하며 채색한다.

24. 바탕이 마른 상태에서 표시대로 채색 후 물칠 한다.

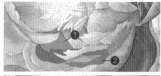
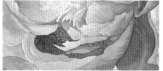

25. 바탕이 마른 상태에서 ❶을 채색하고, 채색한 물감이 마르기 전에 일부 영역을 겹쳐 ❷를 강약을 주며 채색한다.

26. 바탕이 마르기 전에 채색한다.

TIP ❷-바탕이 살짝 말랐을 때 아래쪽부터 물붓으로 살짝 문질러 닦아낸 후 키친타월 등으로 눌러 가볍게 닦아낸다. ❸-점선을 따라 물붓을 문질러 경계를 흐릿하게 만든다.

27. 바탕이 마른 상태에서 진한 선을 그리고 연하게 덧칠하여 선을 흐리게 만든다.

● 크림슨 레이크+라이트 레드+퍼머넌트 바이올렛
● 크림슨 레이크+라이트 레드+인디고

28. ❶은 바탕이 마른 상태에서 진하게 덧칠한 후 왼쪽을 살짝 닦아내어 톤을 조절하고, ❷는 ❶과 연결하여 채색한다.

● 크림슨 레이크+라이트 레드+인디고

29. 바탕이 마른 상태에서 그라데이션으로 채색한다.

TIP 안쪽 경계를 따라 선을 그린 후 부드럽게 색을 펴는 방식으로 작업한다.

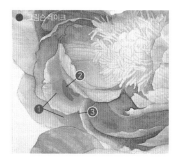

● 크림슨 레이크

30. 강약에 유의하며 표시대로 채색한다.

TIP ❸은 그림자 부분에 콕 찍듯 덧칠하여 색을 더한다.

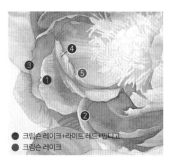

● 크림슨 레이크+라이트 레드+인디고
● 크림슨 레이크

31. 각각을 차례로 채색한다.

TIP ❶은 앞서 작업한 바탕이 마르기 전에 채색한다. ❸은 연하게 채색한 후 진한 부분을 덧칠한다.

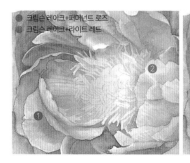

● 크림슨 레이크+퍼머넌트 로즈
● 크림슨 레이크+라이트 레드

32. 바탕이 마른 상태에서 그라데이션에 유의하며 채색한다.

TIP ❶은 색을 한 톤 눌러주어 밝은 부분을 부각시키기 위한 것이고, ❷는 안쪽 수술의 노란색이 주변에 영향을 미치는 간섭색을 위한 작업이다.

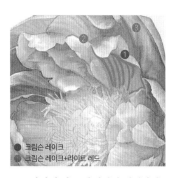

● 크림슨 레이크
● 크림슨 레이크+라이트 레드

33. 바탕이 마른 상태에서 채색한다.

TIP ❸은 위쪽에 경계가 생기지 않게 부드럽게 그라데이션 한다.

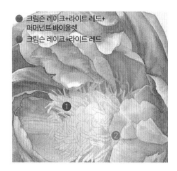

● 크림슨 레이크+라이트 레드+퍼머넌트 바이올렛
● 크림슨 레이크+라이트 레드

34. 바탕이 마른 상태에서 그라데이션에 유의하며 채색한다.

TIP ❷는 ❶이 거의 말라가면 채색한다.

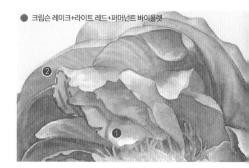

● 크림슨 레이크+라이트 레드+퍼머넌트 바이올렛

35. 부족한 색감이나 음영을 더하는 작업을 한다. 표시한 부분에 강약에 유의하여 채색한다.

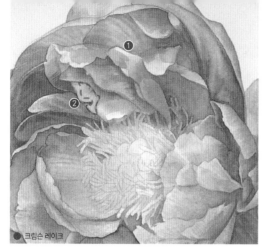

● 크림슨 레이크

36. 마찬가지로 부족한 색감이나 음영을 더하는 작업을 한다.

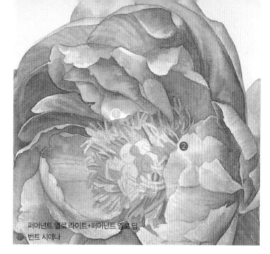

퍼머넌트 옐로 라이트+퍼머넌트 옐로 딥
번트 시에나

37. 그림과 같이 암술과 수술 전체(❶)를 채색하고, 바탕이 거의 마르거나 완전히 말랐을 때 강약에 주의하며 ❷를 채색(연한 부분 채색 후 진한 부분을 덧칠)한다.

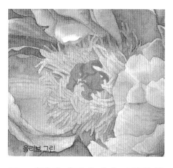

올리브 그린

38. 바탕이 마르기 전에 표시한 부분(중심부 암술)을 채색(진하게 선을 긋고 연하게 덧칠)한다.

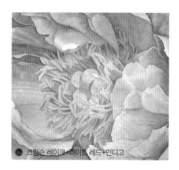

● 크림슨 레이크+라이트 레드+인디고

39. 바탕이 마르고 나면 표시한 부분을 채색(연한 부분 채색 후 진하게 덧칠)한다.

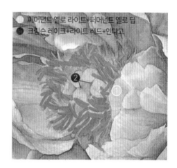

퍼머넌트 옐로 라이트+퍼머넌트 옐로 딥
● 크림슨 레이크+라이트 레드+인디고

40. 수술(❶)을 추가하고 암술의 그림자(❷)를 채색해 깊이감을 더한다.

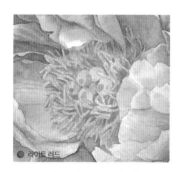

● 라이트 레드

41. 바탕이 마르고 나면 입체감을 주기 위해 강약에 유의하며 색을 더한다.

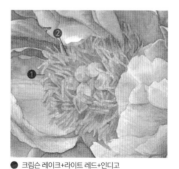

● 크림슨 레이크+라이트 레드+인디고
● 크림슨 레이크+라이트 레드+퍼머넌트 바이올렛

42. 바탕이 마르고 나면 각 표시 부분을 연하게 채색하여 수술의 그림자를 표현한다.

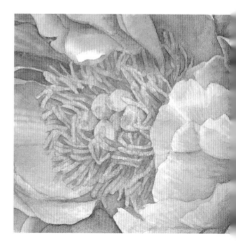

수국
Hydrangea

수국은 꽃잎 하나하나 정성들여 채색해야 하는, 인내심이 요구되는 꽃입니다.
군집 형태로 덩어리를 이루는 꽃이니만큼 작은 꽃의 형태 각각을 살려 채색하되
한 번씩 덩어리로 묶는 작업도 필요합니다.
꽃과 꽃 사이 공간 깊은 부분에 색을 더해 가다 보면
평면에서 입체로 변해가는 과정이 재미있게 느껴질 것입니다.

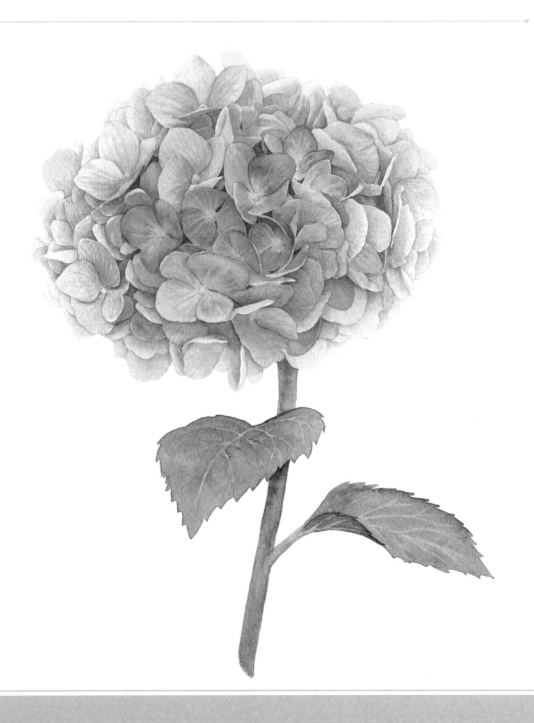

○ **Color Chip**

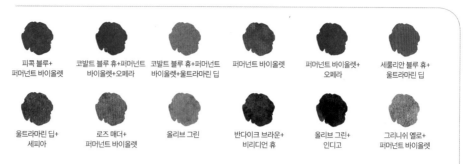

피콕 블루+ 퍼머넌트 바이올렛	코발트 블루 휴+퍼머넌트 바이올렛+오페라	코발트 블루 휴+퍼머넌트 바이올렛+울트라마린 딥	퍼머넌트 바이올렛	퍼머넌트 바이올렛+ 오페라	세룰리안 블루 휴+ 울트라마린 딥
울트라마린 딥+ 세피아	로즈 매더+ 퍼머넌트 바이올렛	올리브 그린	반다이크 브라운+ 비리디언 휴	올리브 그린+ 인디고	그리니쉬 옐로+ 퍼머넌트 바이올렛

사용한 종이
파브리아노 아띠스띠꼬 중목

✍ 꽃잎 분리하기

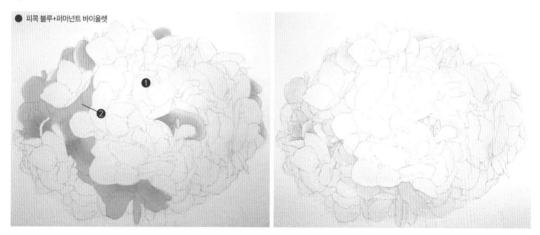

1. 그림과 같이 전체적으로 연하게 밑색(❶)을 깔고, 표시한 부분(❷)을 강약을 주며 덧 칠한다.

TIP 강약을 주며 채색하는 법-채색하면서 주변보다 진하게 표시된 부분은 붓끝을 톡톡 치며 물감이 빠져나오게 해 진해지게 한다.

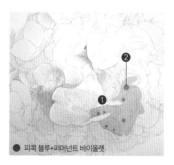

2. 표시된 부분을 채색하고 점선 영역을 물칠 하는 작업을 반복한다.

TIP 좀 더 진하게 채색되는 곳은 꽃잎의 그림자가 되고, 물칠 하여 그라데이션 해주는 곳은 꽃잎의 밝은 부 분이 된다.

3. 표시한 부분을 채색하고 점으로 표시된 부분은 주변보다 진하게 콕 찍듯 채색한다.

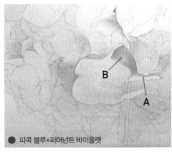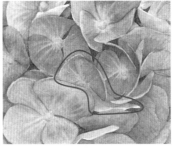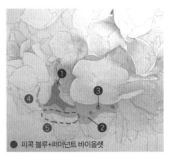

● 피콕 블루+퍼머넌트 바이올렛

4. 표시한 부분을 약간 연하게 채색하되, 오른쪽 하단(A)은 물기가 있는 깨끗한 붓으로 문질러 흐리게 만들고, 왼쪽 꽃잎 중심 쪽(B)은 휴지 등을 돌돌 말아 살짝 눌러 닦아내는 방식으로 밝게 만든다.

TIP 이 부분은 오므려진 꽃잎의 형태로 완성된다.

5. ①을 진하게 채색하고, 연결해서 ②를 연하게 채색한 다음, ③을 콕 찍듯 덧칠한다. 점선 영역은 물칠 하여 경계를 흐리게 만든다.

● 피콕 블루+퍼머넌트 바이올렛

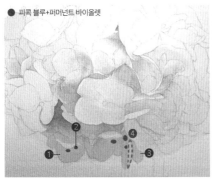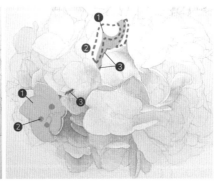

6. 진하게 표시된 부분은 진하게, 연하게 표시된 부분은 연하게, 점으로 표시된 부분은 붓끝을 콕콕 찍어 채색하고, 점선 영역은 물기가 있는 깨끗한 붓으로 물칠 한다.

TIP 표시된 순서에 따라 채색하되 진한 부분을 먼저 채색할 경우 그와 연결해 연한 부분을 채색하고, 연한 부분을 먼저 채색할 경우 진한 부분을 덧칠하는 방식으로 채색한다. 이후 채색 방법은 동일하다.

TIP 꽃 경계 부분을 진하게 덧칠하는 이유는 경계 부분에 그림자를 더해 꽃들을 명확히 분리하기 위함이다.

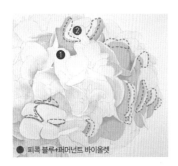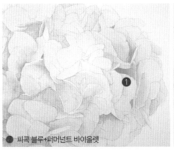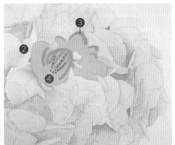

● 피콕 블루+퍼머넌트 바이올렛

● 피콕 블루+퍼머넌트 바이올렛

7. 표시된 부분을 채색하고, 점선 영역을 물칠 하는 작업을 반복한다.

TIP 진하게 표시된 부분은 해당 부분을 붓끝으로 톡톡 쳐서 물감이 빠져나오게 하여 진하게 만든다.

8. 꽃잎 사이 공간(①)을 덧칠한 다음, 꽃잎(②)을 채색하고 물감이 마르기 전에 ③을 비슷하거나 약간 진한 톤으로 덧칠한 다음, 약간 마른 상태일 때 물기가 있는 깨끗한 붓으로 ④의 선을 그려 해당 부분을 밝게 표현한다.

TIP 약간 마른 상태–물기가 흥건하지 않고 비스듬히 봤을 때 종이 결이 보이는 정도

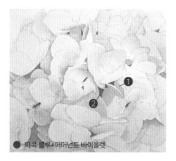

● 피콕 블루+퍼머넌트 바이올렛

9. 연한 부분을 채색한 후 물감이 완전히 마르고 나면 진한 부분을 채색한다.

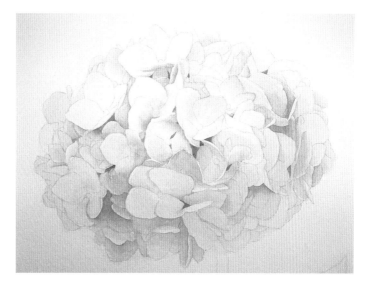

✎ 주름 등 디테일 묘사하기

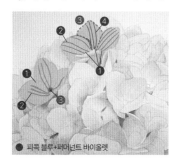

● 피콕 블루+퍼머넌트 바이올렛

1. 꽃잎 전체를 채색하고 이것이 마르기 전에 진한 선을 그리고, 필요한 부분을 물칠 하는 작업을 반복한다.

TIP 왼쪽 꽃잎의 중심 부분(❸)은 면봉이나 휴지로 콕 찍듯 닦아낸다.

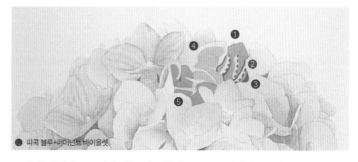

● 피콕 블루+퍼머넌트 바이올렛

2. ❶을 채색하고 물기가 있는 깨끗한 붓으로 ❷를 닦아내듯 붓질하여 부분 그라데이션 한다. 바탕이 마르기 전에 ❸을 덧칠한다. ❹ 채색 후 물감이 마르기 전에 ❺를 연결하여 약간 진하게 채색한다.

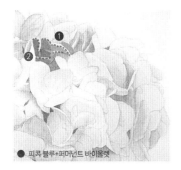

● 피콕 블루+퍼머넌트 바이올렛

3. 표시한 부분을 덧칠하고 닦아내듯 물칠 한다.

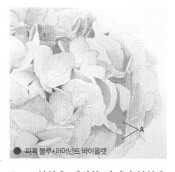

● 피콕 블루+퍼머넌트 바이올렛

4. A 부분을 제외한 나머지 부분은 연하게 채색한 뒤 진한 부분에 색감을 더하고, A 부분은 진하게 채색한 뒤 위쪽 부분을 살짝 닦아낸다.

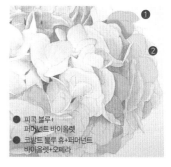

● 피콕 블루+
퍼머넌트 바이올렛
◌ 코발트 블루 휴+퍼머넌트
바이올렛+오페라

5. 연한 부분을 채색하고, 진한 부분에 같은 색을 덧칠하는 작업을 반복한다.

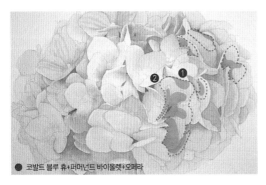

● 코발트 블루 휴+퍼머넌트 바이올렛+오페라

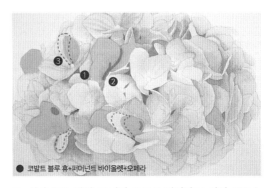

● 코발트 블루 휴+퍼머넌트 바이올렛+오페라

6. 표시된 부분을 채색하고 물칠 하는 작업을 반복한다.

7. 연한 부분 채색 후 진한 부분을 덧칠하고, 점선 부분을 물칠 하여 그라데이션 하는 작업을 반복한다.

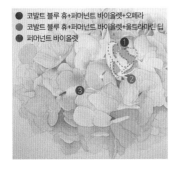

● 코발트 블루 휴+퍼머넌트 바이올렛+오페라
● 코발트 블루 휴+퍼머넌트 바이올렛+울트라마린 딥
● 퍼머넌트 바이올렛

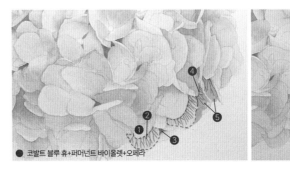

● 코발트 블루 휴+퍼머넌트 바이올렛+오페라

8. 채색 후 물칠 그라데이션 하는 작업을 반복(❶, ❷)하고, 강약을 주며 나머지 부분(❸)을 채색한다.

9. 물칠(❶) 후 주름(❷)을 그리고, 바탕이 마른 후 ❸을 바깥쪽으로 흐려지게 그라데이션 하며 채색한다. 오른쪽 꽃잎의 경계와 주름(❹)을 그리고 같은 색을 연하게 덧칠(❺)한다.

TIP ❷는 바탕이 젖어 있는 상태에서 주름을 그렸기 때문에 주름이 흐릿하게 표현된다.

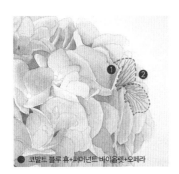

● 코발트 블루 휴+퍼머넌트 바이올렛+오페라

10. 주름을 그린 뒤 물칠 하는 작업을 반복한다. 위쪽 꽃잎이 마른 뒤에 아래쪽 꽃잎을 채색한다.

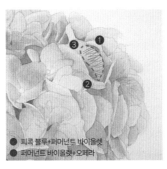

● 피콕 블루+퍼머넌트 바이올렛
● 퍼머넌트 바이올렛+오페라

11. ❶의 주름을 그린 다음, ❷의 주름을 그리고 음영 부분을 덧칠한다. 마지막으로 점선 영역 ❸을 물칠 해 주름선을 흐리게 만든다.

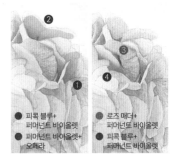

● 피콕 블루+
퍼머넌트 바이올렛
● 퍼머넌트 바이올렛+
오페라

● 로즈 매더+
퍼머넌트 바이올렛
● 피콕 블루+
퍼머넌트 바이올렛

12. ❶, ❷는 바깥쪽으로 갈수록, ❸, ❹는 상단으로 갈수록 연해지는 그라데이션으로 각 부분을 채색한다.

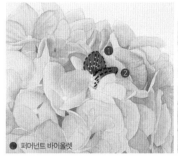

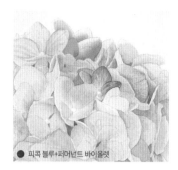

● 퍼머넌트 바이올렛

● 피콕 블루+퍼머넌트 바이올렛

13. 채색 후 물붓으로 붓질하는 방법으로 오른쪽 두 꽃잎(❶, ❷)을 채색하고, 바탕이 마르고 나면 왼쪽 꽃잎(❸)을 그라데이션으로 채색한다.

TIP 물붓으로 붓질할 때 ❶은 좀 더 힘을 주어 닦아내듯 붓질하고, ❷는 선을 그리듯 붓질한다.

14. 앞쪽 왼쪽에 있는 잎은 면을 채우는 방식, 나머지는 그라데이션 방식으로 채색한다.

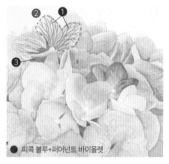

● 피콕 블루+퍼머넌트 바이올렛

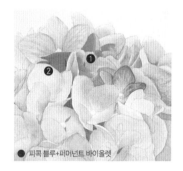

● 피콕 블루+퍼머넌트 바이올렛

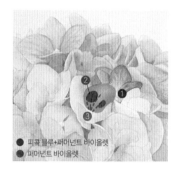

● 피콕 블루+퍼머넌트 바이올렛
● 퍼머넌트 바이올렛

15. 가는 선으로 주름선을 그리고 물칠 하여 선을 흐릿하게 만들고, 왼쪽 잎의 주름선을 그리고 진한 곳을 표현해 깊이감을 준다.

16. 각 부분을 강약을 주며 채색한다.

TIP 진한 붉은색으로 표시된 부분은 꽃과 꽃 사이 공간이므로 또렷하게 채색한다.

17. 꽃잎 전체(❶)를 채색하고, 가운데 부분을 살짝 닦아내어 밝게 처리한 다음, 콕 찍듯 진하게 덧칠(❷)한다. 바탕이 살짝 말랐을 때 물기가 있는 깨끗한 붓으로 선을 그려 주름을 표현(❸)한다.

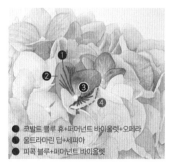

● 코발트 블루 휴+퍼머넌트 바이올렛+오페라
● 울트라마린 딥+세피아
● 피콕 블루+퍼머넌트 바이올렛

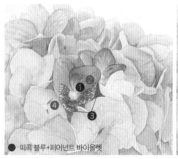

● 피콕 블루+퍼머넌트 바이올렛

18. 선을 그리고 연하게 덧칠하거나 물칠 하여 그라데이션 한다.

TIP 앞서 그린 꽃잎이 마른 후 작업한다.

19. 선을 그리고, 그 사이에 물기가 있는 깨끗한 붓으로 선을 그려 경계가 흐려지도록 하는 작업을 반복한다.

TIP ❷번 선을 그릴 때 한 번 붓질 후 붓끝을 키친타월이나 휴지에 붓질하듯 닦아내고 다시 그리는 방식으로 작업하면 빠르고 깨끗하게 작업할 수 있다.

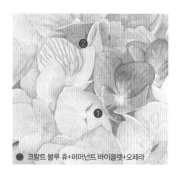 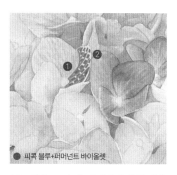 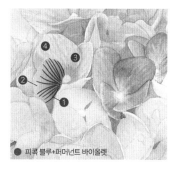

● 코발트 블루 휴+퍼머넌트 바이올렛+오페라 　　● 피콕 블루+퍼머넌트 바이올렛 　　● 피콕 블루+퍼머넌트 바이올렛

20. 약간 연하게 주름을 그린 뒤 그 보다 연하게 왼쪽 꽃잎의 주름을 그린다.

21. 선을 그린 뒤 사이사이에 물기가 있는 깨끗한 붓으로 붓질하여 앞서 그린 선을 흐릿하게 만든다.

22. 방사형의 선을 그린 후 연하게 그라데이션 하며 덧칠하는 작업을 반복한다.

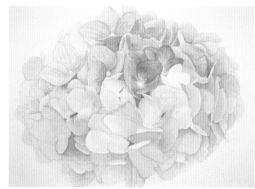

23. 지금까지의 방법을 응용해 꽃의 나머지 부분을 완성한다.

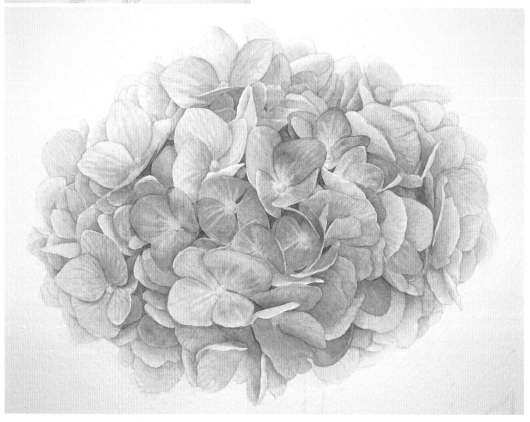

✤ 줄기와 잎

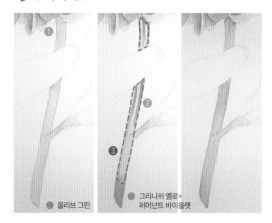

● 올리브 그린

그리니쉬 옐로 +
퍼머넌트 바이올렛

1. 줄기를 연하게 채색하고, 바탕이 마르고 나면 표시한 부분을 세로 방향으로 붓질하며 덧칠한다. 그리고 점선 영역을 물칠 한다.

TIP 점선 영역 역시 세로 방향으로 붓질하는 방식으로 물칠 하여 채색해 둔 붓자국이 남아있게 작업한다.

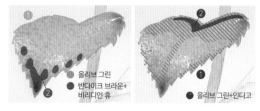

● 올리브 그린
● 반다이크 브라운+
비리디언 휴

● 올리브 그린+인디고

2. 표시한 대로 채색 및 덧칠한다.

TIP 바탕이 마르기 전이므로 덧칠할 때 문지르듯 붓질하면 바탕색이 벗겨진다. 따라서 붓끝으로 톡톡 치며 덧칠한다.

3. 물감이 마르기 전(비스듬히 봤을 때 종이 결이 보이는 상태) 물기가 있는 깨끗한 붓으로 잎맥을 그린다. 중심선, 작은 선 순으로 그린다.

● 올리브 그린
● 올리브 그린+인디고

● 올리브 그린+인디고

4. ❶을 채색하고 이를 연결해 ❷를 채색한다. 물감이 마르기 전에 물기가 있는 깨끗한 붓으로 잎맥을 그리고 잎 뒷면을 채색한다.

● 반다이크 브라운+비리디언 휴

5. 앞서 채색한 잎 뒷면이 마르기 전에 물기가 있는 깨끗한 붓으로 잎맥(❶)을 그리고, 이것이 모두 마른 후 위쪽 잎의 군데군데에 그라데이션으로 색을 더한다(❷). 물감이 마르기 전에 점선 부분(❸)을 키친타월 등으로 살짝 눌러 색을 덜어낸다.

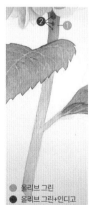
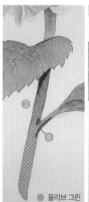
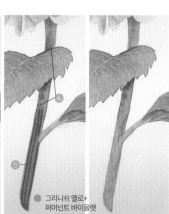

● 올리브 그린
● 올리브 그린+인디고

● 올리브 그린

그리니쉬 옐로+
퍼머넌트 바이올렛

6. 위쪽 줄기를 왼쪽 아래로 갈수록 흐려지게 그라데이션으로 채색(❶)하고, 진하게 붓끝으로 톡톡 치듯 덧칠(❷)한다. 아래쪽 줄기도 표시대로 덧칠해 색감을 보완한다.

TIP ❹는 ❸이 마르기 전에, ❺는 ❹가 마른 후에 채색한다. ❻은 ❺를 덧칠하여 선을 흐리게 만든다.

라넌큘러스
Ranunculus

규칙성 있는 겹꽃을 채색하는 법에 대해 알아봅니다.
꽃잎 한 장 한 장의 개성보다 전체적으로 한 데 묶여있는 덩어리감이 더 중요한 꽃입니다.
부드럽고 얇은 꽃잎의 질감이 느껴질 수 있도록
연하고 부드러운 톤과 가느다란 붓끝을 주로 사용합니다.

◌ Color Chip

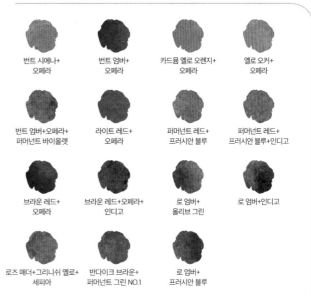

번트 시에나+
오페라

번트 엄버+
오페라

카드뮴 옐로 오렌지+
오페라

옐로 오커+
오페라

번트 엄버+오페라+
퍼머넌트 바이올렛

라이트 레드+
오페라

퍼머넌트 레드+
프러시안 블루

퍼머넌트 레드+
프러시안 블루+인디고

브라운 레드+
오페라

브라운 레드+오페라+
인디고

로 엄버+
올리브 그린

로 엄버+인디고

로즈 매더+그리니쉬 옐로+
세피아

반다이크 브라운+
퍼머넌트 그린 NO.1

로 엄버+
프러시안 블루

사용한 종이

산더스 워터포드 중목

✑ 밑색 깔기

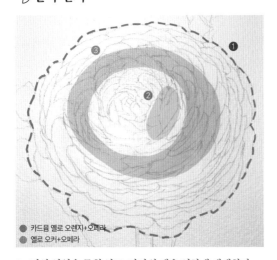

● 카드뮴 옐로 오렌지+오페라
● 옐로 오커+오페라

1. 점선 영역을 물칠 하고, 각각의 색을 연하게 채색한다.

TIP 물칠로 인해 바탕이 젖어있는 상태이므로 붓끝을 톡 쳐서 종이위에 얹듯
채색한다.

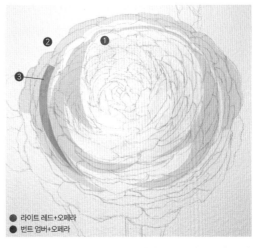

● 라이트 레드+오페라
● 번트 엄버+오페라

2. 바탕이 마르기 전에 ●, ❷를 연하게 채색하고 ❷와 동일
한 색으로 ❸을 진하게 덧칠한다.

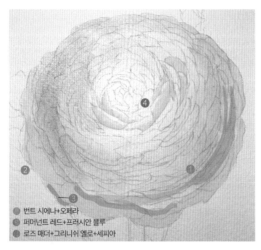

● 번트 시에나+오페라
● 퍼머넌트 레드+프러시안 블루
● 로즈 매더+그리니쉬 옐로+세피아

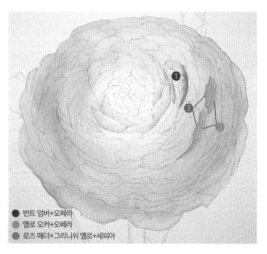

● 번트 엄버+오페라
● 옐로 오커+오페라
● 로즈 매더+그리니쉬 옐로+세피아

3. 바탕이 마르기 전에 ❶을 약간 연하게 채색한다. ❷는 연하게 채색하고, 동일한 색을 중간 톤으로 덧칠(❸)한다. ❹는 그라데이션 채색한다.

4. 바탕이 마른 상태일 때 ❶을 연하게 그라데이션 하고, ❷를 연하게 채색한 후 ❸의 선을 덧그린다.

TIP 이후 이런 형태의 채색이 반복되어 겹칠로 올라가므로 색을 너무 강하게 쓰지 않도록 한다.

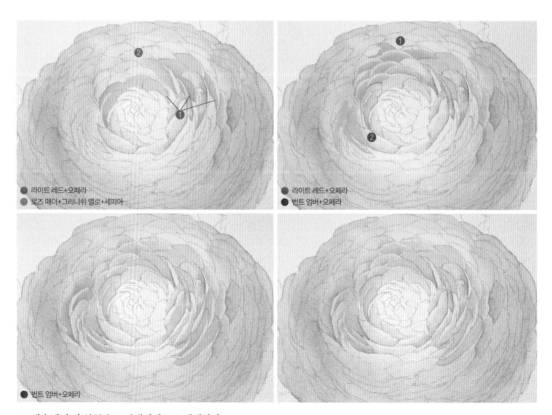

● 라이트 레드+오페라
● 로즈 매더+그리니쉬 옐로+세피아

● 라이트 레드+오페라
● 번트 엄버+오페라

● 번트 엄버+오페라

5. 계속해서 각 부분을 그라데이션으로 채색한다.

TIP 모두 바탕이 마른 상태임을 확인하고 채색한다.

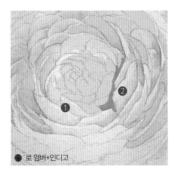

로즈 매더+그리니쉬 옐로+세피아

로 엄버+인디고

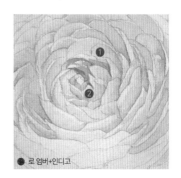

로 엄버+인디고

로 엄버+인디고

6. 연한 부분을 채색하고 같은 색을 중간 톤으로 덧칠한다.

7. 바탕이 마른 상태일 때 표시 부분을 그라데이션으로 채색한다.

TIP 완전 중심 부분으로 갈수록 색이 진해진다.

8. 바탕이 마르기 전에 연한 부분(❶)을 채색하고 물감이 마르면 약간 진하게 덧칠(❷)한다.

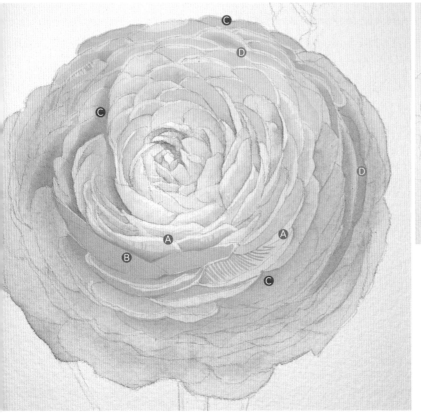

Ⓐ ● 로즈 매더+그리니쉬 옐로+세피아

Ⓑ ● 라이트 레드+오페라

Ⓒ ● 번트 엄버+오페라

Ⓓ ● 번트 시에나+오페라

9. 색상 배치를 참고하여 앞서의 방법을 응용하면서 꽃잎 사이의 밑색을 채색한다.

🌱 바깥쪽부터 색감 더하기

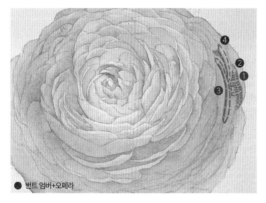

● 번트 엄버+오페라

1. 꽃잎의 외곽선이나 주름을 그리고 물붓으로 물칠(그려 둔 선이 뭉개지지 않을 정도) 하는 작업을 반복한다.

TIP 채색의 강도는 지금까지와 달리 중간 정도이다.

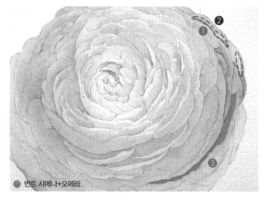

● 번트 시에나+오페라

2. 바탕이 마른 상태에서 강약에 유의하며 채색하고 필요한 곳에 물칠 하여 그라데이션 한다.

TIP 채색의 강도는 위쪽은 중간, 아래쪽은 약간 진하게이다.

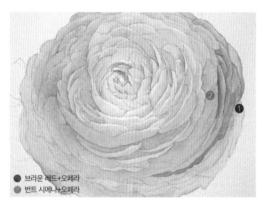

● 브라운 레드+오페라
● 번트 시에나+오페라

3. 바탕이 마르기 전에 채색한다. ❶ 부분은 콕 찍듯 색을 더하고, ❷ 부분은 안쪽 꽃잎 외곽 라인을 따라 진하게 선을 그린 후 오른쪽 방향으로 연하게 그라데이션 한다.

TIP ❶을 채색할 때 위의 2개는 약간 진하게, 아래 2개는 진하게 채색한다.

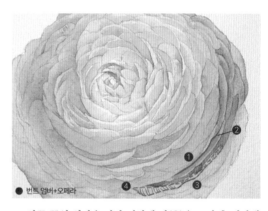

● 번트 엄버+오페라

4. 안쪽 꽃잎 외곽을 따라 진하게 선(❶)을 그린 후 연하게 덧칠(❷)하고, 진하게 외곽라인과 주름선(❸)을 그린 후 물칠(❹) 하여 그려준 선들을 흐리게 만든다.

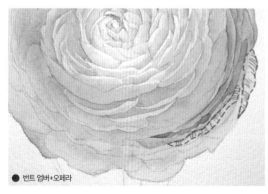

● 번트 엄버+오페라

5. 중간 톤으로 주름선을 그린 후 물칠 하여 흐리게 만드는 작업을 반복한다.

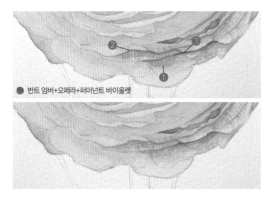

● 번트 엄버+오페라+퍼머넌트 바이올렛

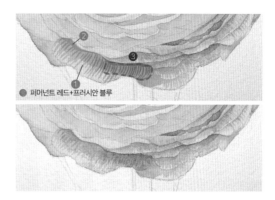

● 퍼머넌트 레드+프러시안 블루

6. 연한 부분(❶)을 채색한 후 주름선(❷)을 그리고, 꽃잎 외곽라인(❸)을 진하게 덧그린다.

7. 주름선과 연한 부분을 채색(❶)하고, 물감이 마르고 나면 약간 진하게 선(❷)을 그린다. 그리고 점선 영역(❸)을 물칠 하여 선을 흐리게 만든다.

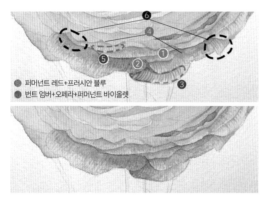

● 퍼머넌트 레드+프러시안 블루
● 번트 엄버+오페라+퍼머넌트 바이올렛

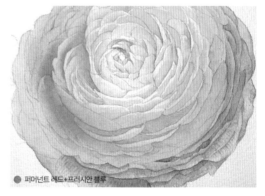

● 퍼머넌트 레드+프러시안 블루

8. 강약에 유의하며 순서대로 채색하고 필요한 곳에 물칠한다. ❻ 부분은 키친타월 등으로 눌러 닦아 톤을 조절한다.

TIP ❶-연하게, ❷-중간 톤으로, ❹-약간 연하게 채색

9. 바탕이 마른 상태일 때 표시한 부분을 그라데이션 채색한다.

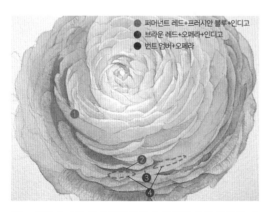

● 퍼머넌트 레드+프러시안 블루+인디고
● 브라운 레드+오페라+인디고
● 번트 엄버+오페라

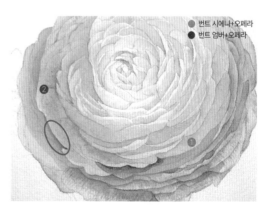

● 번트 시에나+오페라
● 번트 엄버+오페라

10. 바탕이 마른 상태에서 강약에 유의하며 각 부분을 채색하고 점선 영역을 물칠 한다.

TIP ❷-진하게, ❸-약간 진하게 채색

11. 바탕이 거의 말랐을 때 ❶과 ❷를 각각의 색으로 약간 연하게 채색한 후, 표시한 부분은 좀 더 진하게 덧칠하여 그림자 톤을 조절한다.

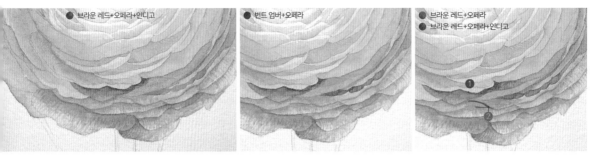

● 브라운 레드+오페라+인디고 　　● 번트 엄버+오페라 　　● 브라운 레드+오페라
● 브라운 레드+오페라+인디고

12. 바탕이 마른 상태일 때 표시된 부분을 각각의 색으로 채색한다.

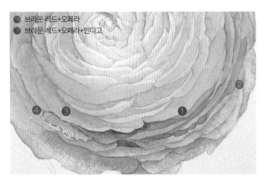

● 브라운 레드+오페라
● 브라운 레드+오페라+인디고

13. ❶은 선을 진하게 그린 후 동일한 색상을 연하게 덧칠하고, ❷는 연하게 채색한다. ❸의 주름선을 그리고 ❹를 물칠 한다.

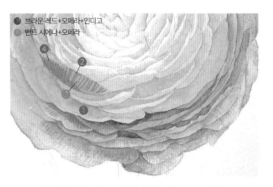

● 브라운 레드+오페라+인디고
● 번트 시에나+오페라

14. 바탕이 완전히 마르기 전에 한 번 더 주름선을 그리고 연하게 채색(❶)한다. 같은 색으로 위쪽 꽃잎의 주름선(❷)을 그린 뒤 적당히 마른 상태에서 연하게 덧칠(❸)한다. 그리고 ❶❷와 같은 색으로 ❹를 약간 연하게 덧칠한다.

TIP 주름선 부분이 적당히 마른 상태에서 덧칠해야 주름선이 지워지지 않고 흐릿하게 남는다.

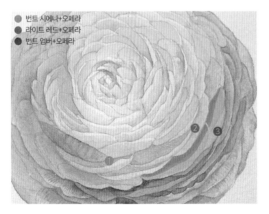

● 번트 시에나+오페라
● 라이트 레드+오페라
● 번트 엄버+오페라

15. 각 부분을 차례로 채색한다. ❸은 연하게 채색하며 ❷와 연결해 그라데이션 한다.

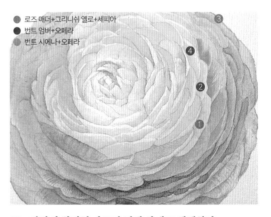

● 로즈 매더+그리니쉬 옐로+세피아
● 번트 엄버+오페라
● 번트 시에나+오페라

16. 바탕이 완전히 마르기 전에 차례로 채색한다.

TIP ❷-채색한 후 끝부분을 키친타월 등으로 눌러 닦아내어 그라데이션 한다. ❹-표시 범위보다 좁은 면적을 약간 진하게 채색한 후 물기가 있는 깨끗한 붓으로 문질러 부분 그라데이션 한다.

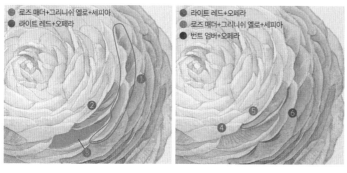

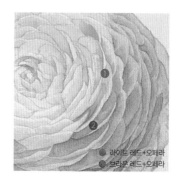

17. 바탕이 완전히 마르기 전에 차례로 채색한다.

TIP ❶❸-진한 선을 먼저 그리고 연하게 덧칠한다.
　　 ❶-부분 그라데이션은 물기가 있는 깨끗한 붓으로 닦아내며 조절한다.

18. ❶을 그라데이션 채색하고 ❷를 진하게 덧그린다.

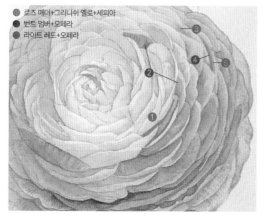

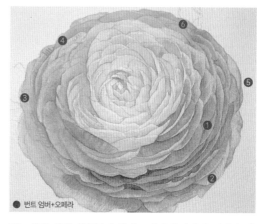

19. 각각의 색을 그라데이션에 유의하면서 차례로 채색한다.

TIP ❷의 경우 바탕을 먼저 채색한 후 진한 선을 그린다.

20. 우측 하단 안쪽부터 차례로 채색해 나간다. 각각은 이전 작업이 마르고 나면 진행하도록 한다.

TIP ❸은 진한 선을 먼저 그리고 연하게 덧칠한다. ❻은 연하게 채색한 뒤 진한 부분에 추가 덧칠한다.

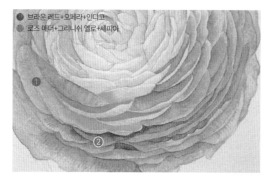

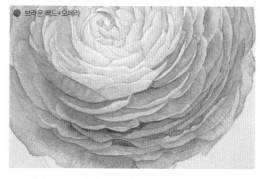

21. 강약을 고려하며 ❶을 채색하고, ❷를 겹쳐 칠하되 좌측을 연하게 그라데이션 한다.

22. 바탕이 완전히 마른 후 채색한다.

✍ 색감 보완하고 마무리하기

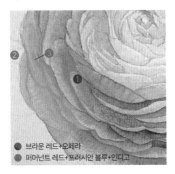

● 브라운 레드+오페라
● 퍼머넌트 레드+프러시안 블루+인디고

1. ❶을 그라데이션 하고, ❷는 연하게 채색한 다음, ❸은 진하게 선을 그린다.

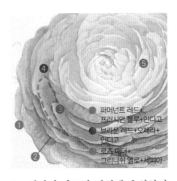

● 퍼머넌트 레드+
프러시안 블루+인디고
● 브라운 레드+오페라+
인디고
● 로즈 매더+
그리니쉬 옐로+세피아

2. 바탕이 마르면 강약에 유의하며 각 부분을 채색하고 필요한 곳은 물칠 하여 흐리게 만든다.

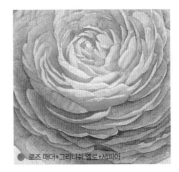

● 로즈 매더+그리니쉬 옐로+세피아

3. 바탕이 마른 상태일 때 각각을 그라데이션 채색한다.

TIP 입체감을 고려하며 중심부터 시작해 아래로 내려오면서 작업한다.

● 브라운 레드+오페라
● 옐로 오커+오페라

4. 바탕이 마른 상태일 때 연하게 먼저 채색하고 진한 부분을 덧그리는 방법으로 각 부분을 채색한다.

● 옐로 오커+오페라

5. 바탕이 마른 상태일 때 각 부분을 그라데이션 하며 채색한다.

● 카드뮴 옐로 오렌지+오페라
● 로 엄버+인디고

6. 바탕이 마른 상태일 때 강약에 유의하며 채색한다.

TIP ❸의 경우 면을 채우려 하지 말고 라인을 따라 선을 그리듯 채색한다.

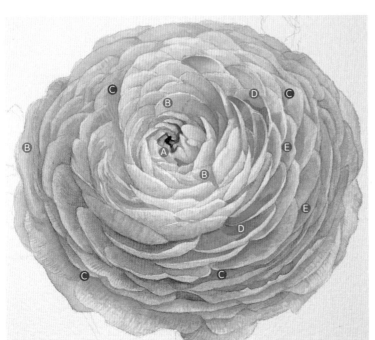

7. 전체적으로 살펴보면서 색감의 보완이 필요한 부분을 덧칠한다.

Ⓐ ● 퍼머넌트 레드+프러시안 블루+인디고

Ⓑ ● 로 엄버+올리브 그린

Ⓒ ● 브라운 레드+오페라

Ⓓ ● 로즈 매더+그리니쉬 옐로+세피아

Ⓔ ● 라이트 레드+오페라

☞ 잎과 줄기

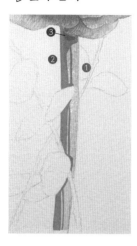

● 로 엄버+올리브 그린
● 반다이크 브라운+퍼머넌트 그린 NO.1
● 로 엄버+인디고

1. 줄기의 오른쪽에서 2/3 정도(❶)를 연하게 채색한 뒤 왼쪽 1/3 정도(❷)는 중간 톤으로 채색한다. 상단 꽃 그림자 부분(❸)을 진하게 덧칠한다.

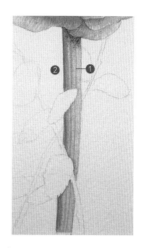

● 로 엄버+프러시안 블루

2. 바탕이 마르기 전에 가늘게 표시된 선(❶)은 중간 톤으로, 왼쪽 굵은 선(❷)은 진하게 선을 덧그린다.

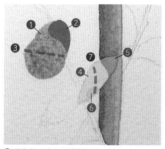

● ①②⑤ 로 엄버+프러시안 블루
● ④⑥ 반다이크 브라운+퍼머넌트 그린 NO.1

3. 바탕이 마르고 나면 각 부분을 순서대로 채색하고, 바탕이 완전히 마르기 전 물기가 있는 깨끗한 붓으로 선을 그려 잎맥을 표현한다.

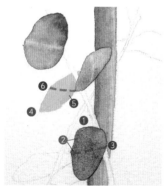

● ①④ 로 엄버+프러시안 블루
● ② 로즈 매더+그리니쉬 옐로+세피아
● ⑤ 로 엄버+인디고

4. 아래로 내려가면서 계속해서 채색해 나간다. 잎맥은 바탕이 거의 말랐을 때(완전히 마르기 전) 작업한다.

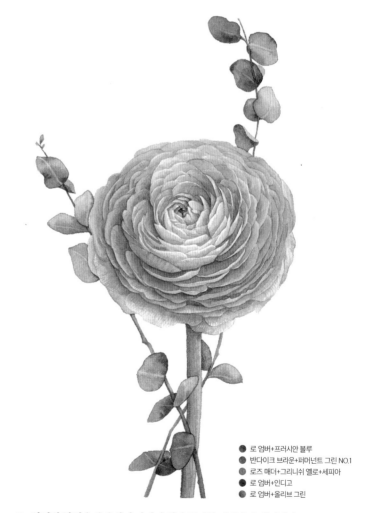

● 로 엄버+프러시안 블루
● 반다이크 브라운+퍼머넌트 그린 NO.1
● 로즈 매더+그리니쉬 옐로+세피아
● 로 엄버+인디고
● 로 엄버+올리브 그린

5. 앞서의 방법을 응용하여 나머지 잎과 줄기를 채색하여 완성한다.

Class 19.

엉겅퀴
Thistle

겹칠이 만들어내는 색의 밀도와
그 안에 서로 다른 색이 겹쳐 보이는 색감에 대해 알아봅니다.
그리고 역광으로 비춰지는 대상의 중심 부분에 강하게 생기는 음영에 대해서도
주의 깊게 관찰하고 표현해보겠습니다.

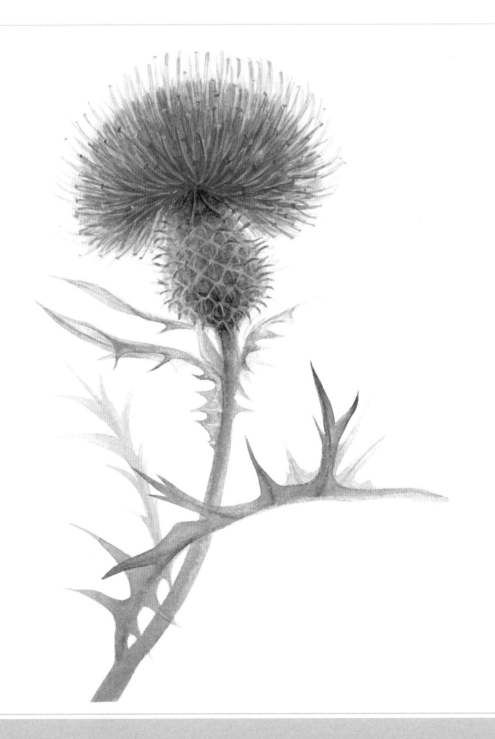

◯ **Color Chip**

옐로 오커+
피콕 블루

올리브 그린+
인디고

반다이크 브라운+
코발트 블루 휴

울트라마린 딥+
번트 엄버

퍼머넌트 로즈+
퍼머넌트 바이올렛

오페라+
세룰리안 블루 휴

퍼머넌트 로즈+
울트라마린 딥

라이트 레드

차이니스 화이트

사용한 종이
파브리아노 아띠스띠꼬 세목

● 오페라+세룰리안 블루 휴

1. 그림을 참고해 엉겅퀴의 긴 꽃잎들을 연하게 그리고, 중심부부터 듬뿍하게 꽃덩어리를 채색한다.

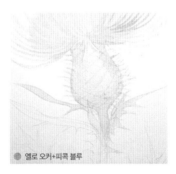

● 옐로 오커+피콕 블루

2. 그림과 같이 엉겅퀴의 총포와 잎을 연하게 채색한다.

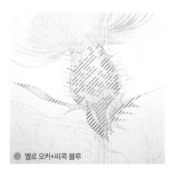

● 옐로 오커+피콕 블루

3. 입체감을 더하기 위해 총포의 마름모 형태 부분과 잎 일부를 덧칠한다.

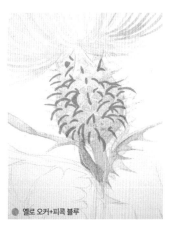

● 옐로 오커+피콕 블루

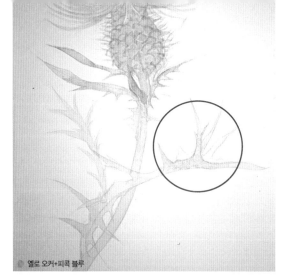

● 옐로 오커+피콕 블루

4. 표시한 부분을 참고해 총포의 가시를 그린다.

5. 나머지 줄기와 잎 전체를 연하게 채색하고, 물감이 마르면 앞쪽에 위치한 잎을 도드라지게 하기 위해 표시한 부분에 동일한 색상을 덧칠하여 다른 곳보다 조금 진하게 만든다.

> TIP 덧칠 시에는 경계가 확연히 나뉘지 않도록 좌우 양 끝을 부드럽게 연결시킨다.

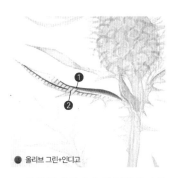

● 올리브 그린+인디고

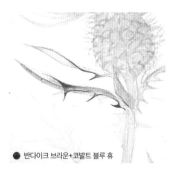

● 반다이크 브라운+코발트 블루 휴

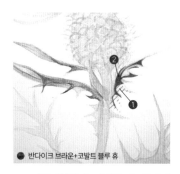

● 반다이크 브라운+코발트 블루 휴

6. 잎의 중간 잎맥과 외곽(❶)에 진하게 선을 그린 후, 빗금 부분(❷)을 연하게 채색하여 부드럽게 연결시킨다.

7. 물감이 마르면 뾰족하게 나와 있는 끝부분을 덧그린다. 가시 부분은 진하게, 잎과 연결되는 부분은 연하게 그라데이션 한다.

8. 뒤쪽 잎(❶)을 채색한 후 물감이 마르면 앞쪽 잎의 뾰족한 부분(❷)을 살려 덧칠한다.

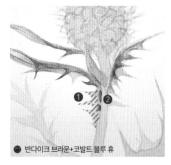

● 반다이크 브라운+코발트 블루 휴

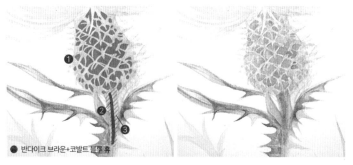

● 반다이크 브라운+코발트 블루 휴

9. 잎 전체(❶)를 연하게 채색한 후 잎과 줄기의 연결 부분(❷)을 덧칠하며 그라데이션 한다.

10. 총포 마름모 부분(❶)을 채색하고, 줄기 중심에서 왼쪽으로 살짝 치우친 곳(❷)에 진한 선을 그린 다음 줄기를 연하게 덧칠해 진한 선이 흐려지며 입체감이 생기도록 한다.

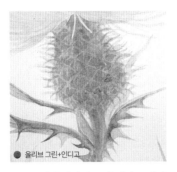
● 올리브 그린+인디고

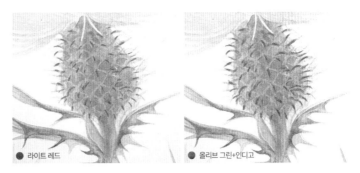
● 라이트 레드

● 올리브 그린+인디고

11. 그림과 같이 총포의 전체를 연하게 덧칠하여 총포 색상에 올리브 톤을 더한다.

12. 그림과 같이 가시를 추가한 후 동일한 위치에 조금 더 길게 덧칠한다.

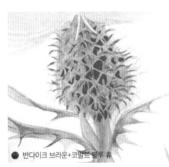
● 반다이크 브라운+코랄트 블루 휴

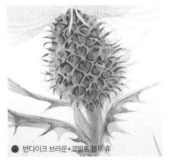
● 반다이크 브라운+코발트 블루 휴

13. 중심축으로 몰리는 그림자를 표현하기 위해 표시한 부분을 덧칠한다.

14. 마름모 가장자리(파란색 표시)는 진하게, 마름모 안쪽(빨간색 표시)은 연하게 덧칠하여 입체감이 들도록 한다.

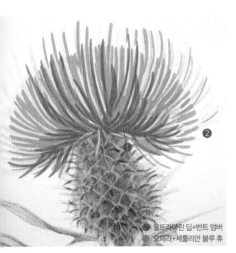
● 울트라마린 딥+번트 엄버
오페라+세룰리안 블루 휴

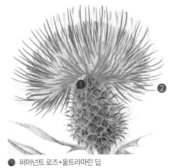
● 퍼머넌트 로즈+울트라마린 딥
● 퍼머넌트 로즈+퍼머넌트 바이올렛

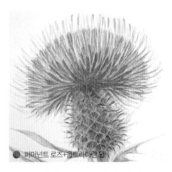
● 퍼머넌트 로즈+울트라마린 딥

15. 꽃잎을 하나하나 연하게(❶) 그린 다음, 앞서 그린 얇은 꽃잎 라인의 형태를 의식하며 사이사이 끼워 넣듯(❷) 연하게 채색한다.

16. 가운데 아래쪽에 지는 그림자와 중간 중간 생기는 그림자(❶)를 앞서보다 조금 진하게 채색하고, 바깥쪽(❷)에 가는 선을 덧그린다.

17. 역광이므로 중심부에 더 어두운 그림자가 생긴다. 그림자가 지는 중심 부분을 그림과 같이 덧칠한다.

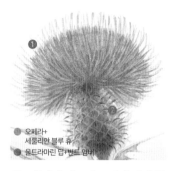

오페라+
세룰리안 블루 휴
울트라마린 딥+번트 엄버

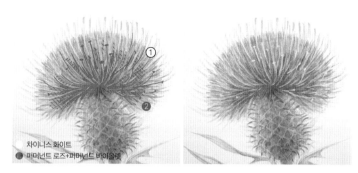

차이니스 화이트
퍼머넌트 로즈+퍼머넌트 바이올렛

18. 물감이 마르면, 그림과 같이 꽃의 둥그런 면적(❶)을 덧칠하여 가닥가닥 분리된 꽃잎을 하나로 묶어주고, 총포(❷)에 강약을 주며 그림자를 추가한다.

19. 그림자가 지더라도 꽃잎이 가늘게 가닥가닥 위치하기 때문에 반사광이 생긴다. 이를 표현하기 위해 흰색으로 가는 선(①)을 그린다. 그리고 중심 부분(②)을 진하게 덧칠하되, 빗금 부분은 바깥으로 갈수록 연하게 채색한다.

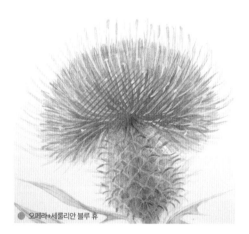

오페라+세룰리안 블루 휴

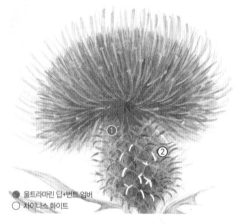

울트라마린 딥+번트 엄버
차이니스 화이트

20. 물감이 마르고 나면 중심부를 덧칠해 색상을 살짝 눌러주어 자연스러움을 더한다.

21. 총포와 꽃잎의 연결 부분을 진하게 덧칠해 깊은 그림자를 추가하고, 총포 부분에 가시를 덧그린다.

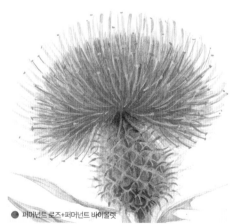

퍼머넌트 로즈+퍼머넌트 바이올렛

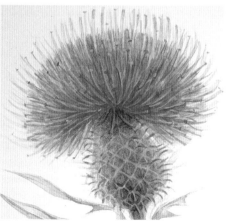

22. 꽃 부분에 가는 꽃잎을 더하되 뒤쪽에 있는 꽃잎은 가늘고 연하게, 앞쪽에 있는 꽃잎은 진하고 굵게 그려 넣어 원근감을 표현하고, 총포에는 표시한 부분을 덧칠하여 진한 그림자를 추가한다.

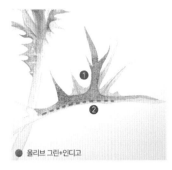

23. 왼쪽 잎 전체(❶)를 연하게 덧칠하고 물감이 마르기 전에 잎맥(❷)을 연하게 그린다.

24. 뒤쪽에 위치한 잎(❶)을 연하게, 잎맥(❷)을 진하게 덧칠한다.

25. 바탕이 완전히 마른 후 강약을 주면서 앞쪽에 위치한 잎(❶)을 채색하고, 아래 외곽(❷)을 따라 물기가 있는 깨끗한 붓으로 닦아내듯 선을 그려 부드럽게 이어준다.

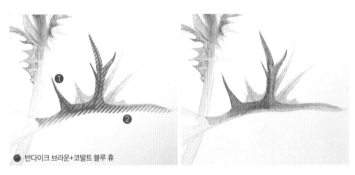

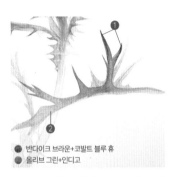

26. 앞쪽 잎의 세로 중심선을 이어주는 진한 선(❶)을 그리고, 강약을 주며 앞쪽 잎 전체(❷)를 덧칠하여 볼륨감을 만들어준다.

27. 그림과 같이 잎 끝 뾰족한 부분(❶)을 덧칠하여 진하게 만들고, 잎의 왼쪽 나머지 부분(❷)을 먼저 채색한 부분과 연결하며 채색한다.

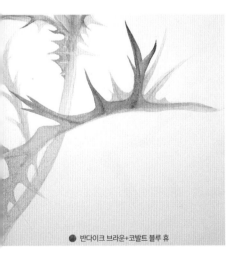

28. 그림과 같이 잎맥을 그려주고 나머지 줄기 부분에 동일한 색상을 연하게 채색한다.

29. 줄기(❶)에 진하게 선을 그린 후 주변(❷)을 물칠 한다. 아래 잎은 진하게 잎맥(❸)을 그린 다음 연하게 잎의 면적(❹)을 채색하고, 점선 영역(❺)을 물칠 하여 그라데이션 한다.

30. 물기가 있는 깨끗한 붓으로 선(❶)을 그려 채색한 부분과 바탕을 자연스럽게 연결하고, 하단 줄기 중심에 선(❷)을 진하게 그린 후 줄기(❸)를 동일한 색상으로 연하게 덧칠하여 그라데이션 한다.

Class 20.

나뭇가지와 열매
Branches & Berries

나뭇가지와 열매는 꽃 사이사이에 그려주어 균형감을 맞춰주는 소재 식물입니다.
작고 그리기 쉬우나 기본 형태 몇 가지를 인지하고 있어야
활용하기 좋은 여러 가지 베리를 그려보겠습니다.

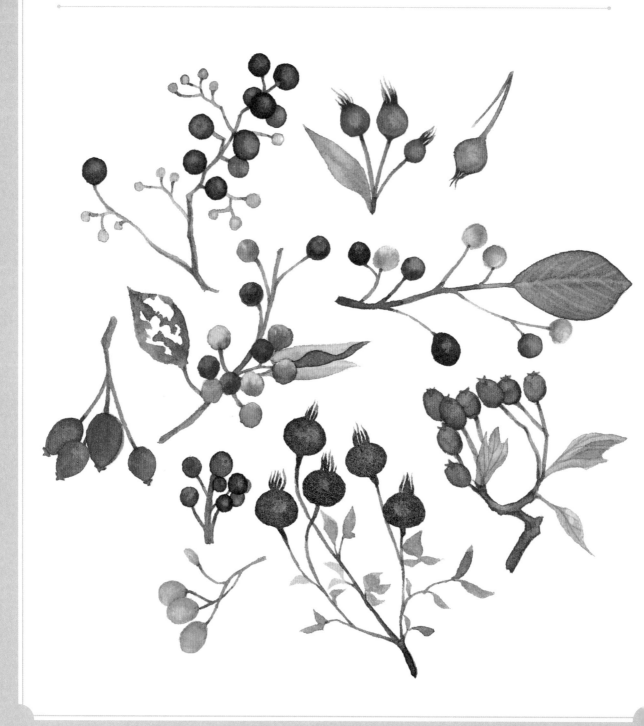

나뭇가지와 열매 1

올리브 그린

인디고+퍼머넌트 바이올렛+
브라운 레드+샙 그린

인디고+퍼머넌트 바이올렛
+브라운 레드

나뭇가지와 열매 2, 3(색상 동일)

버밀리언 휴

버밀리언 휴+
반다이크 브라운

샙 그린

반다이크 브라운

나뭇가지와 열매 4

라이트 레드

브라운 레드

올리브 그린

번트 시에나

브라운 레드+
퍼머넌트 바이올렛

번트 엄버

비리디언 휴+
반다이크 브라운

나뭇가지와 열매 5

로즈 매더+
브라운 레드

번트 시에나

크림슨 레이크+
반다이크 브라운+인디고

번트 엄버

옐로 오커+
피콕 블루

비리디언 휴+
반다이크 브라운+샙 그린

나뭇가지와 열매 6

번트 엄버

로즈 매더+
브라운 레드

크림슨 레이크+
반다이크 브라운+인디고

옐로 오커+
피콕 블루

세피아

비리디언 휴+
반다이크 브라운+샙 그린

비리디언 휴+
반다이크 브라운

나뭇가지와 열매 7

버밀리언 휴+퍼머넌트
레드+라이트 레드

올리브 그린+
후커스 그린

올리브 그린+
반다이크 브라운

크림슨 레이크+
반다이크 브라운+인디고

나뭇가지와 열매 8

세피아

인디고+
브라운 레드

나뭇가지와 열매 9

카드뮴
옐로 오렌지

퍼머넌트
옐로 오렌지

올리브 그린+
샙 그린

나뭇가지와 열매 10

로즈 매더+비리디언 휴
+퍼머넌트 바이올렛

반다이크 브라운

비리디언 휴+
반다이크 브라운+세피아

✎ 나뭇가지와 열매 1

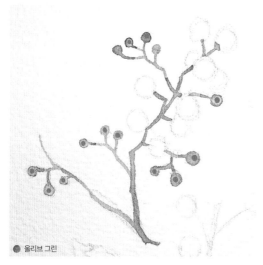

● 올리브 그린

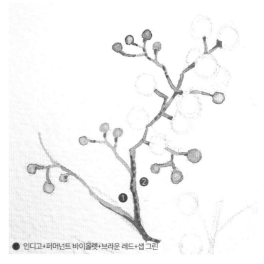

● 인디고+퍼머넌트 바이올렛+브라운 레드+샙 그린

1. 가지와 초록색 열매를 그림과 같이 채색하고 면봉이나 키친타월을 이용하여 열매 가운데 부분(점으로 표시한 곳)을 눌러 닦아낸다.

TIP 면봉 끝부분을 살짝 적셔 사용하면 보다 부드러운 표현이 가능하며, 키친타월이나 휴지 등을 말아 뾰족하게 만들어 사용하면 면봉보다 좁은 면적에 하이라이트를 표현할 수 있다.

2. 가지의 그림자 부분(❶)을 덧칠한 후 점선 영역(❷)을 물칠 하여 부드럽게 만든다.

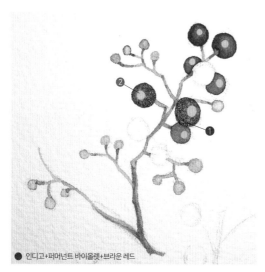

● 인디고+퍼머넌트 바이올렛+브라운 레드

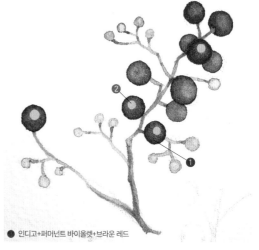

● 인디고+퍼머넌트 바이올렛+브라운 레드

3. 열매(❶)를 채색하고, 면봉으로 하이라이트 부분(❷)을 표시한다.

TIP 그림을 참고해 앞으로 튀어나와 있는 열매들은 좀 더 진하게 채색한다.

4. 가장 진한 열매(❶)를 채색하고, 면봉으로 밝은 부분(❷)을 눌러 닦아내어 입체감 있게 만든다.

🐝 나뭇가지와 열매 2

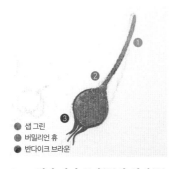

● 샙 그린
● 버밀리언 휴
● 반다이크 브라운

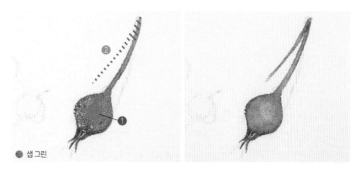

● 샙 그린

1. 그림과 같이 줄기(●)와 열매(●)를 채색하고, 열매 외곽(●)을 그린다.

TIP 줄기 하단 부분과 살짝 겹치게 열매 색을 채색해 연결한다.

2. 면봉이나 키친타월을 이용하여 하이라이트 부분(●)을 닦아낸 후, 꺾인 줄기(●)를 먼저 채색한 줄기와 연결시키며 채색한다.

🐝 나뭇가지와 열매 3

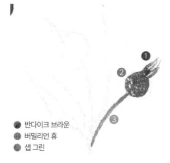

● 반다이크 브라운
● 버밀리언 휴
● 샙 그린

1. 열매 끝, 열매, 줄기를 채색한다.

TIP 줄기 상단은 열매의 색상과 살짝 겹쳐 번지게 만든다.

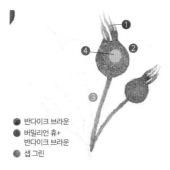

● 반다이크 브라운
● 버밀리언 휴+ 반다이크 브라운
● 샙 그린

2. 왼쪽 열매도 같은 방법으로 채색하고, 면봉이나 키친타월을 이용하여 하이라이트를 표시한다.

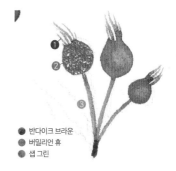

● 반다이크 브라운
● 버밀리언 휴
● 샙 그린

3. 같은 방법으로 나머지 가지를 채색한다.

● 반다이크 브라운

4. 열매의 하단 외곽(●)을 물칠 하고, 빗금 부분(●)을 덧칠한 다음 열매 상단 외곽(●)을 물칠 한다.

● 샙 그린
● 반다이크 브라운

5. 잎을 채색하고 같은 색으로 끝부분을 덧칠(●)한 후 줄기와 가까운 쪽(●)에 다른 색감을 더한다.

● 샙 그린

6. 잎 중앙을 따라 선을 덧그린다.

🐝 나뭇가지와 열매 4

● 번트 시에나
● 브라운 레드

1. 그림과 같이 열매(❶)를 연하게 채색하고, 표시된 부분(❷)을 콕 찍어 채색한다.

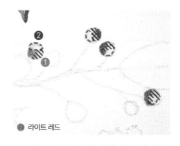

● 라이트 레드

2. 빗금 부분(❶)을 덧칠하고 점선 영역(❷)을 물기가 있는 깨끗한 붓으로 가볍게 문질러 그라데이션 한다.

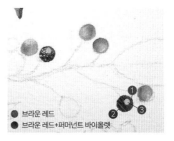

● 브라운 레드
● 브라운 레드+퍼머넌트 바이올렛

3. 다른 열매도 같은 방법으로 채색(❶)하고 그림자 부분을 덧칠(❷)한 뒤 면봉 등으로 콕콕 눌러(❸) 하이라이트를 표현한다.

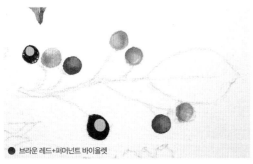

● 브라운 레드+퍼머넌트 바이올렛

4. 나머지 열매를 진하게 채색하고 표시한 부분을 면봉 등으로 눌러 닦아낸다.

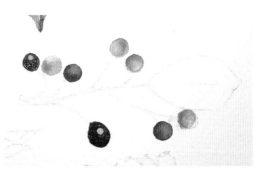

5. 키친타월이나 휴지를 돌돌 말아 뾰족하게 만들어 한 번 더 눌러 닦아내면 보다 입체감 있는 하이라이트가 만들어진다.

● 올리브 그린
● 번트 엄버

6. 잎과 줄기 일부(❶)를 채색하고 줄기를 연결해 가지(❷)를 채색한다.

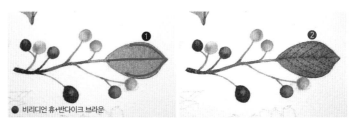

● 비리디언 휴+반다이크 브라운

7. 잎의 볼륨을 살리기 위해 정중앙과 좌우로 선(❶)을 그리고, 바탕이 약간 마르면 물기가 있는 깨끗한 붓으로 선(❷)을 그려 잎맥을 표현한다.

🍃 나뭇가지와 열매 5

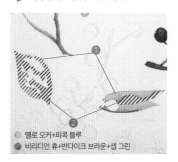

● 옐로 오커+피콕 블루
● 비리디언 휴+반다이크 브라운+샙 그린

1. 잎의 연한 부분(❶)과 진한 부분(❷)을 구분해 채색한다.

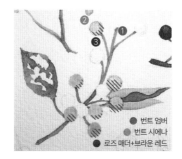

● 번트 엄버
● 번트 시에나
● 로즈 매더+브라운 레드

2. 가지(❶)와 열매(❷)를 채색하고 열매의 그림자 부분(❸)을 덧칠한다.

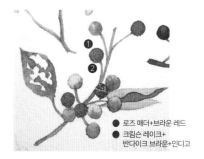

● 로즈 매더+브라운 레드
● 크림슨 레이크+
　반다이크 브라운+인디고

3. 나머지 열매도 채색(❶)하고 그림자(❷)를 덧칠한다.

🍃 나뭇가지와 열매 6

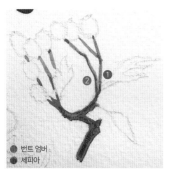

● 번트 엄버
● 세피아

1. 가지를 채색(❶)하고 가지의 끝부분과 그림자 부분(❷)을 덧칠한다.

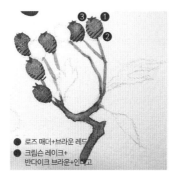

● 로즈 매더+브라운 레드
● 크림슨 레이크+
　반다이크 브라운+인디고

2. 그림과 같이 뒤쪽에 위치한 열매를 채색(❶)하고, 그림자 부분(❷)에 색을 더한다. 열매의 끝부분(❸)도 그려준다.

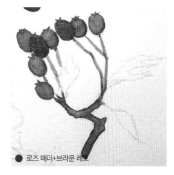

● 로즈 매더+브라운 레드

3. 앞쪽에 위치한 열매를 진하게 채색한다.

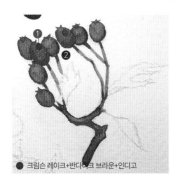

● 크림슨 레이크+반다이크 브라운+인디고

4. 면봉으로 하이라이트 부분을 눌러 닦아내고, 열매의 그림자와 가지의 그림자를 덧칠한다.

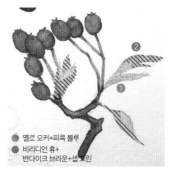

● 옐로 오커+피콕 블루
● 비리디언 휴+
　반다이크 브라운+샙 그린

5. 잎(❶)을 채색하고 빗금 부분(❷)을 덧칠한다.

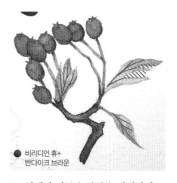

● 비리디언 휴+
　반다이크 브라운

6. 잎맥과 어두운 부분을 채색한다.

🐛 나뭇가지와 열매 7

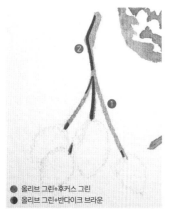

● 올리브 그린+후커스 그린
● 올리브 그린+반다이크 브라운

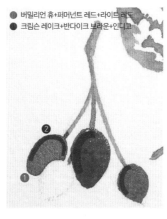

● 버밀리언 휴+퍼머넌트 레드+라이트 레드
● 크림슨 레이크+반다이크 브라운+인디고

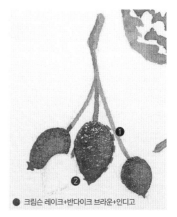

● 크림슨 레이크+반다이크 브라운+인디고

1. 그림과 같이 줄기를 채색하고 그림자를 덧칠한다.

2. 이번에는 열매를 채색하고 그림자를 덧칠한다.

3. 열매의 외곽을 따라 물기가 있는 깨끗한 붓으로 살짝 번지게 붓질하고, 끝부분을 채색한다.

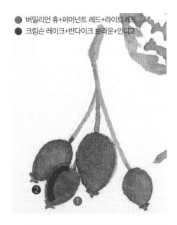

● 버밀리언 휴+퍼머넌트 레드+라이트 레드
● 크림슨 레이크+반다이크 브라운+인디고

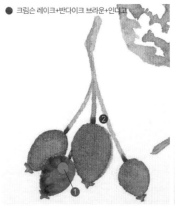

● 크림슨 레이크+반다이크 브라운+인디고

4. 나머지 열매를 채색하고 그림자를 덧칠한다.

5. 면봉으로 하이라이트를 부분을 눌러 닦아낸 후 줄기 부분에 그림자를 추가한다.

🐛 나뭇가지와 열매 8

● 세피아

● 인디고+브라운 레드

● 인디고+브라운 레드

1. 가지를 채색하고 같은 색으로 그림자를 덧칠한다.

2. 열매를 채색하고 하이라이트 부분을 면봉으로 콕콕 눌러 닦아낸다.

3. 나머지 열매를 채색하고 표시된 부분을 면봉으로 눌러 닦아내어 하이라이트를 만든다.

● 올리브 그린+샙 그린

1. 그림과 같이 줄기를 채색한다.

● 올리브 그린+샙 그린

2. 뒤쪽에 위치한 줄기와 그림자 부분을 덧칠한다.

● 카드뮴 옐로 오렌지
● 퍼머넌트 옐로 오렌지

3. 가장 앞쪽에 위치한 열매를 제외한 열매(❶)를 모두 채색하고, 그림자 부분(❷)을 덧칠한 다음 점선 영역(❸)을 면봉으로 살짝 눌러 닦아낸다.

● 퍼머넌트 옐로 오렌지

4. 가장 앞쪽에 위치한 열매를 채색하고 하이라이트를 표현한 다음, 가장 작은 열매의 그림자 부분을 덧칠하고 점선 영역을 닦아낸다.

● 올리브 그린+샙 그린

5. 열매와 가지가 연결된 부분(❶)에 색을 더한 다음, 점선 영역(❷)을 물칠하여 짧게 그라데이션 하고 잔여분은 면봉으로 눌러 흐리게 만든다.

● 퍼머넌트 옐로 오렌지

6. 표시한 부분을 덧칠해 그림자를 표현한다.

◔ **나뭇가지와 열매 10**

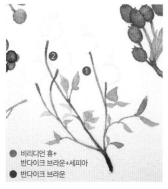

● 비리디언 휴+
 반다이크 브라운+세피아
● 반다이크 브라운

1. 그림을 참고해 강약을 주며 잎(❶)과 가지(❷)를 채색한다.

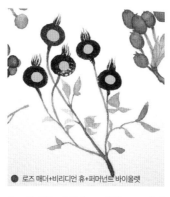

● 로즈 매더+비리디언 휴+퍼머넌트 바이올렛

2. 열매를 채색하고, 면봉으로 하이라이트 부분을 가볍게 닦아낸다.

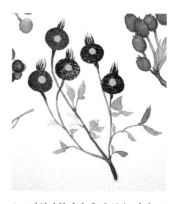

3. 키친타월이나 휴지 등을 말아 뾰족하게 만들어 하이라이트 부분의 가운데 좁은 면적을 다시 닦아낸다.

Class 21.

강아지풀
Green Foxtail

가느다란 선으로 낭창낭창하게 표현해
부드럽고 탄력 있는 강아지풀을 그려봅니다.
강아지풀의 밝고 작은 선들이 드러나 보이게 하기 위해 역광이 들도록 채색하였습니다.

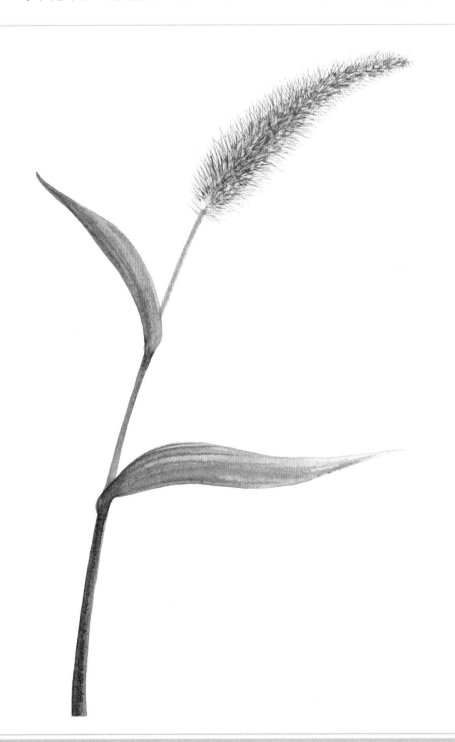

그리니쉬 옐로 올리브 그린

올리브 그린+
인디고

크림슨 레이크+
후커스 그린

올리브 그린+
차이니스 화이트

사용한 종이
파브리아노 아띠스띠꼬 세목

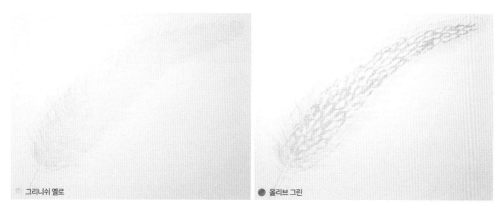

그리니쉬 옐로 ● 올리브 그린

1. 강아지풀의 잔털을 붓으로 터치하듯 그리며 채색한 다음, 바탕이 마르면 옹기종기
붙어있는 형태의 씨앗 외곽선을 그린다.

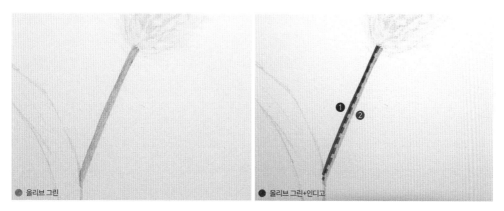

● 올리브 그린 ● 올리브 그린+인디고

2. 줄기를 채색하고, 입체감을 주기 위해 줄기의 왼쪽 외곽선을 따라 선을 그린 후 물기
가 있는 깨끗한 붓으로 선을 그려 그라데이션 한다.

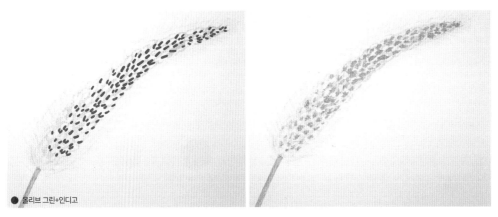

● 올리브 그린+인디고

3. 앞서 그린 씨앗 외곽의 안쪽을 채운다.

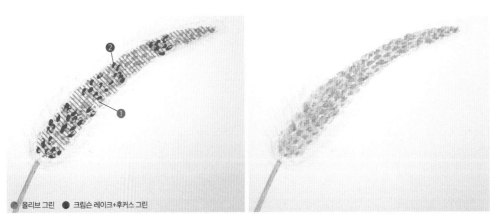

● 올리브 그린 ● 크림슨 레이크+후커스 그린

4. 전체적(❶)으로 연하게 덧칠하고 부분부분(❷) 덧칠한다.

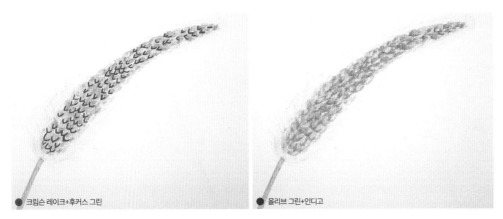

● 크림슨 레이크+후커스 그린 ● 올리브 그린+인디고

5. 씨앗 하나하나의 볼륨감을 주기 위해 비늘 모양으로 그림자를 채색한 후, 역광이 비
처진 강아지풀을 표현하기 위해 그림과 같이 중심 쪽으로 그림자 색을 더한다.

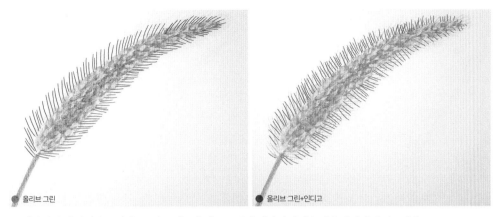

올리브 그린

올리브 그린+인디고

6. 외곽 부분에 잔털을 그린 후, 그려준 털보다 짧고 몸통과 직각에 가까운 털을 추가하여 덧그린다.

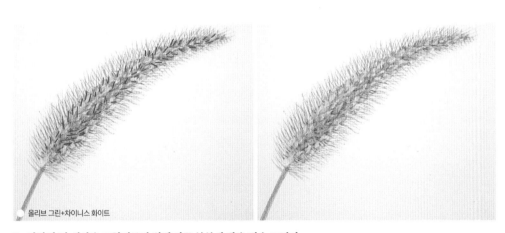

올리브 그린+차이니스 화이트

7. 반사된 털 색감을 표현해주기 위해 안쪽 부분에 밝은 털을 그린다.

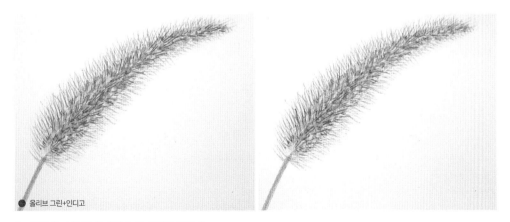

올리브 그린+인디고

8. 안쪽에 진한 톤의 잔털을 추가하여 그린다.

TIP 이때 씨앗 사이사이에 잔털을 심는 느낌으로 그려주면 보다 사실적인 느낌을 줄 수 있다.

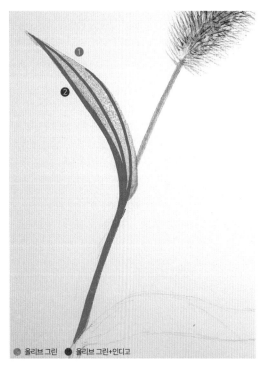

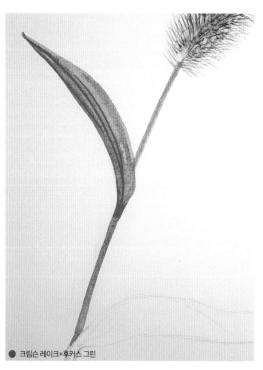

🟢 올리브 그린 ⚫ 올리브 그린+인디고

🟢 크림슨 레이크+후커스 그린

9. 잎 전체를 채색하고 바탕이 마르기 전에 표시된 것 같이 선을 그리며 덧칠한다.

10. 표시한 것과 같은 잎맥을 진하게 덧그린다.

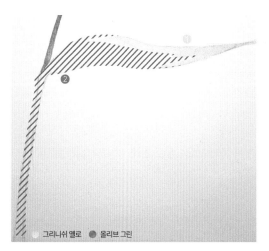

⚪ 그리니쉬 옐로 🟢 올리브 그린

⚫ 올리브 그린+인디고

11. 잎 전체를 채색하고 바탕이 마르기 전에 표시된 것 같이 선을 그리며 덧칠한다.

12. 바탕이 완전히 마르기 전에 표시된 대로 덧칠한다.

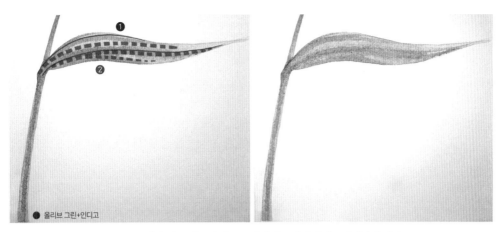

13. 가느다란 잎맥을 그린 후 물기가 있는 깨끗한 붓으로 닦아내듯 붓질하여 그라데이션 한다.

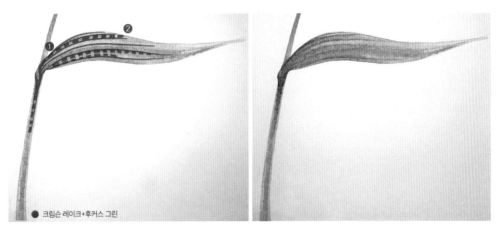

14. 가느다란 선으로 잎맥의 진한 부분을 추가하고, 줄기에 생긴 잎의 그림자도 진하게
채색한다. 점선 부분에 물칠 하여 그린 선이 너무 또렷하지 않도록 흐리게 만든다.

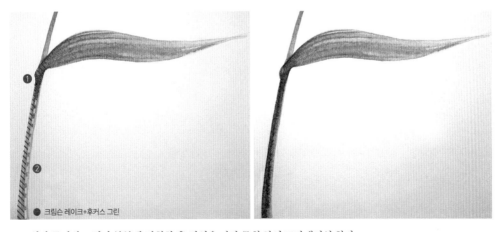

15. 잎과 줄기의 그림자 부분에 덧칠한 후 점선을 따라 물칠 하여 그라데이션 한다.

Class 22.

베로니카
Veronica

소재 식물로 사용되는 꼬리풀 종류 중 하나인 베로니카입니다.
작은 방울 같은 꽃들을 하나하나 신경쓰다 보면 전체적인 균형이 깨질 수 있으므로
전체 형태를 생각하면서 균형을 이룰 수 있도록 채색합니다.

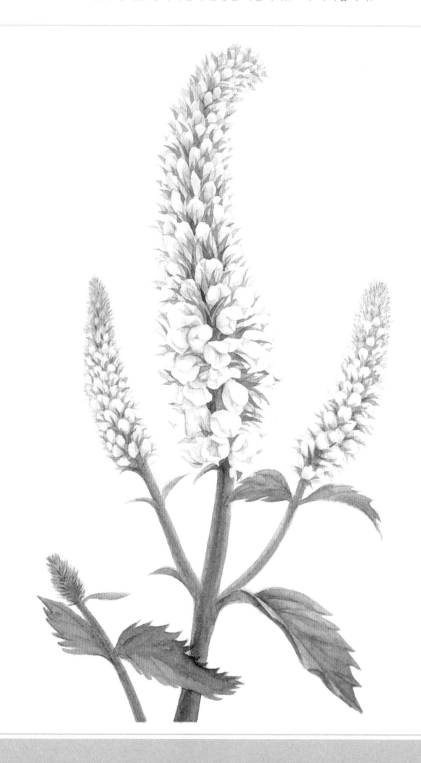

옐로 오커+
피콕 블루

올리브 그린+
인디고

후커스 그린+
인디고

반다이크 브라운+
코발트 블루 휴

샙 그린+
올리브 그린

울트라마린 딥+
번트 엄버

사용한 종이
파브리아노 아띠스띠꼬 세목

꽃

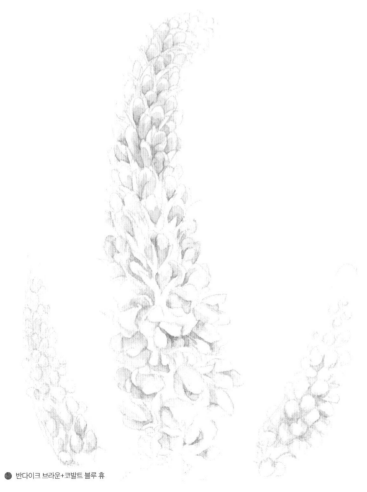

● 반다이크 브라운+코발트 블루 휴

1. 가장 밝은 하이라이트 부분을 제외한 나머지 부분을 연하게 채색하고, 그림자가 지는
부분을 한 번 더 덧칠하여 진하게 표현한다.

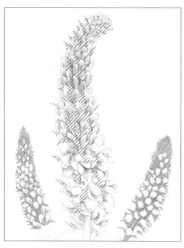

● 옐로 오커+피콕 블루

2. 잎을 채색한다. 사이사이 끼우듯 채색하며, 꽃 앞쪽으로
위치한 잎의 형태를 잘 살려 채색하도록 한다.

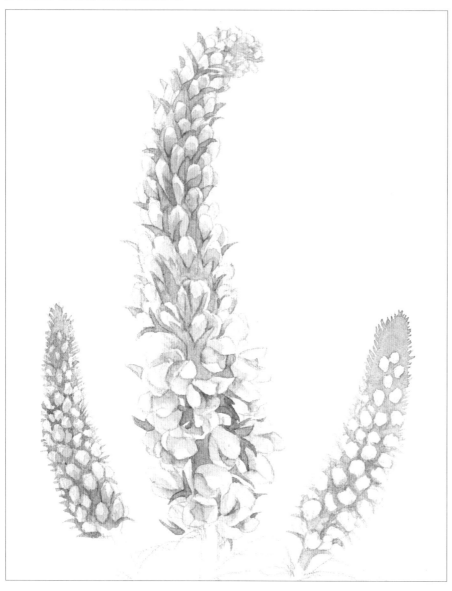

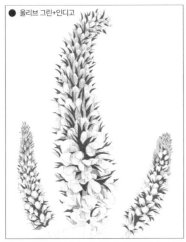

● 올리브 그린+인디고

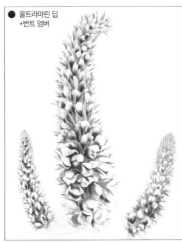

● 울트라마린 딥
+번트 엄버

3. 앞서 채색한 잎보다 진하게 덧칠하고, 역광의 그림자를 표현하기 위해 중심축을 따라 꽃망울의 음영 부분을 채색한다.

TIP 먼저 채색한 잎 형태에 유의하며 채색한다.

TIP 꽃망울의 음영은 안쪽(겹쳐진 부분)으로 들어갈수록 진하게, 바깥쪽으로 갈수록 연하게 처리한다.

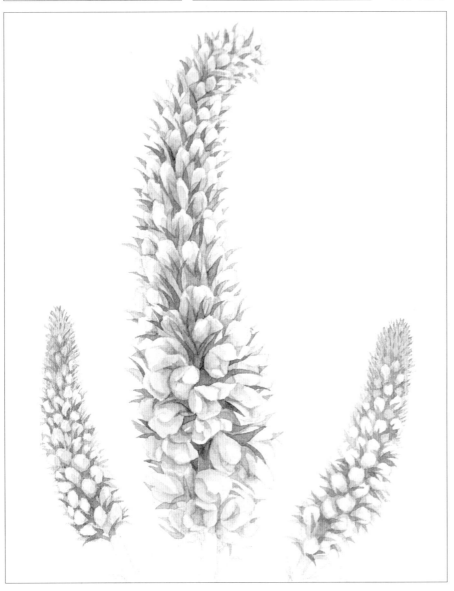

● 샙 그린+올리브 그린

4. 작은 잎들을 추가한다.

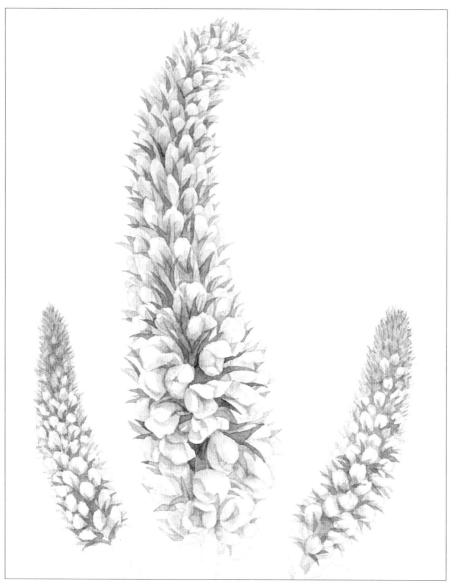

Class 22. Veronica

✍ 줄기와 잎

● 옐로 오커+피콕 블루

1. 줄기 전체를 연하게 채색한다.

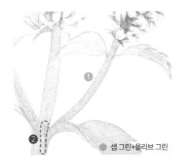

● 샙 그린+올리브 그린

2. 그림과 같이 오른쪽 줄기를 채색하고, 중심 줄기와 자연스럽게 연결시키기 위해 물칠을 하여 끝부분 채색을 흐리게 만든다.

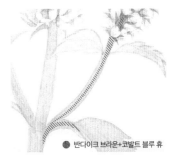

● 반다이크 브라운+코발트 블루 휴

3. 바탕이 마르기 전에 줄기의 중심을 따라 덧칠한다.

● 후커스 그린+인디고

4. 바탕이 마르기 전에 앞서 채색한 면적보다 좁고 진하게 덧칠한다.

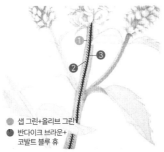

● 샙 그린+올리브 그린
● 반다이크 브라운+
 코발트 블루 휴

5. 바탕이 마르기 전에 그림과 같이 중심 줄기(❶)를 채색하고, 빗금 영역(❷)을 덧칠한 후, 좀 더 좁고 진하게 (❸) 한 번 더 덧칠한다.

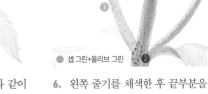

● 샙 그린+올리브 그린

6. 왼쪽 줄기를 채색한 후 끝부분을 물칠 하여 중심 줄기와 자연스럽게 연결시킨다.

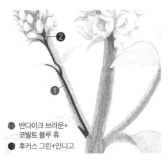

● 반다이크 브라운+
 코발트 블루 휴
● 후커스 그린+인디고

7. 바탕이 마르기 전에 왼쪽 가장자리(❶)를 따라 그림자를 추가하고, 채색한 면적보다 좁고 진하게 덧칠(❷)한다.

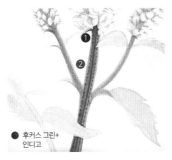

● 후커스 그린+
 인디고

8. 역광 표현을 강하게 만들기 위해 가운데 라인을 따라 진하게 덧칠하고, 점선 영역을 물칠 하여 바탕과 부드럽게 연결되도록 한다.

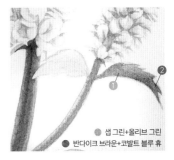

● 샙 그린+올리브 그린
● 반다이크 브라운+코발트 블루 휴

9. 잎 전체(❶)를 채색하고, 끝부분(❷)은 콕콕 찍듯 덧칠하여 색을 더한다.

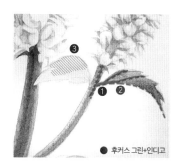

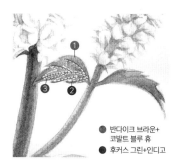

● 반다이크 브라운+
코발트 블루 휴
● 후커스 그린+인디고

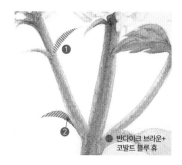

● 반다이크 브라운+
코발트 블루 휴

10. 진하게 줄기와 잎사귀를 연결시키는 잎맥(❶)을 그린 후 물기가 있는 깨끗한 붓으로 점선(❷)을 따라 붓질해 앞서 그려준 선을 흐리게 만든다. 왼쪽 잎 상단(❸)을 연하게 채색한다.

11. 왼쪽 잎 전체(❶)를 덧칠하고 잎맥(❷)을 진하게 그려준 후 점선(❸)을 따라 물칠 하여 부드럽게 만든다.

12. 왼쪽 줄기의 작은 잎들의 뒷면(❶)을 채색한다. 점으로 표시된 부분(❷)은 진하게 콕 찍어 색을 더한다.

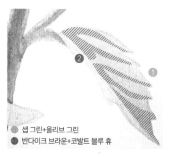

● 샙 그린+올리브 그린
● 반다이크 브라운+코발트 블루 휴

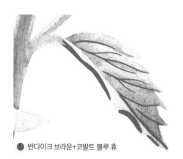

● 반다이크 브라운+코발트 블루 휴

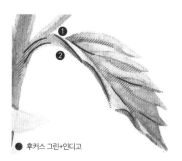

● 후커스 그린+인디고

13. 넓은 이파리의 앞면을 채색하고 표시한 부분을 덧칠한다.

14. 바탕이 마르기 전에 잎맥과 잎 뒷면의 굴곡진 부분을 채색한다.

15. 표시한 대로 선을 그린 후 빗금 부분을 동일한 색상으로 연하게 덧칠한다.

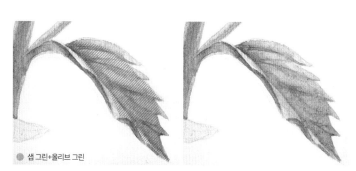

● 샙 그린+올리브 그린

16. 따뜻한 초록빛을 추가하기 위해 빗금 영역을 연하게 덧칠한다.

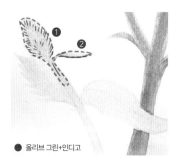

● 올리브 그린+인디고

17. 꽃망울이 되기 전의 형태를 그리기 위해 선을 그린 후 점선 영역에 물칠 하여 흐리게 만든다.

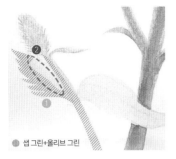

● 샙 그린+올리브 그린

18. 잎사귀 바깥쪽 형태와 줄기를 채색한 후 점선 영역을 물칠 하여 그라데이션 한다.

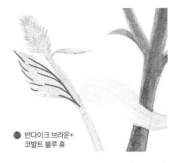

● 반다이크 브라운+
코발트 블루 휴

19. 바탕이 마르기 전에 잎맥을 그린다.

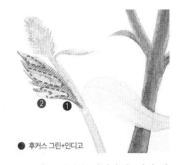

● 후커스 그린+인디고

20. 빗금 부분을 채색한 후 점선 영역을 물칠 하여 잎에 볼륨감을 준다.

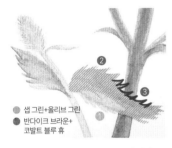

● 샙 그린+올리브 그린
● 반다이크 브라운+
코발트 블루 휴

21. 오른쪽 잎 전체(❶)를 채색하고, 빗금 부분(❷)을 덧칠한 후 동일한 색상으로 진하게 선(❸)을 덧그린다.

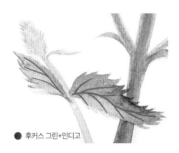

● 후커스 그린+인디고

22. 좌우 잎사귀의 잎맥을 그려준다.

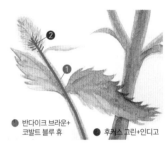

● 반다이크 브라운+
코발트 블루 휴 ● 후커스 그린+인디고

23. 줄기를 채색한 다음 중심선을 따라 선을 긋고 씨방 부분에 짧은 선들을 추가한다.

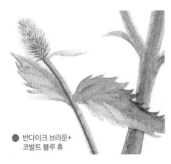

● 반다이크 브라운+
코발트 블루 휴

24. 앞서보다 좁고 진하게 선을 그린 후 짧은 선을 덧그린다.

25. 앞서 그려져 있던 잎사귀들보다 또렷하고 그림자가 지는 부위는 더 진하게 채색하여 입체감을 더한다.

● 반다이크 브라운+코발트 블루 휴

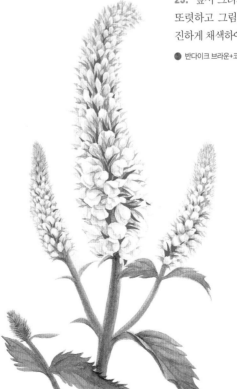

보태니컬 수채화
활용하기

watercolor painting

Class 23.

알파벳 캘리그라피
Alphabet Calligraphy

이 작품은 형태와 색의 균형을 맞추는 것이 중요한 작품입니다.

요소를 하나하나 그려내고 다시 전체 균형을 맞추고

다시 하나하나 그려내고 하는 방법으로 부분과 전체의 균형을 잡으며 채색합니다.

마지막에 그려지는 가지는 전체의 균형을 잡아주는 동시에 작품의 특징을 결정짓는 요소가 됩니다.

○ **Color Chip**

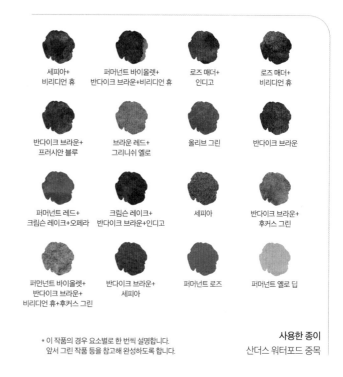

세피아+
비리디언 휴

퍼머넌트 바이올렛+
반다이크 브라운+비리디언 휴

로즈 매더+
인디고

로즈 매더+
비리디언 휴

반다이크 브라운+
프러시안 블루

브라운 레드+
그리니쉬 옐로

올리브 그린

반다이크 브라운

퍼머넌트 레드+
크림슨 레이크+오페라

크림슨 레이크+
반다이크 브라운+인디고

세피아

반다이크 브라운+
후커스 그린

퍼머넌트 바이올렛+
반다이크 브라운+
비리디언 휴+후커스 그린

반다이크 브라운+
세피아

퍼머넌트 로즈

퍼머넌트 옐로 딥

* 이 작품의 경우 요소별로 한 번씩 설명합니다.
앞서 그린 작품 등을 참고해 완성하도록 합니다.

사용한 종이
산더스 워터포드 중목

✎ 억새

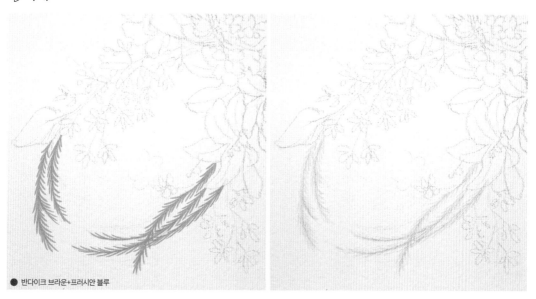

● 반다이크 브라운+프러시안 블루

1. 표시한 것과 같이 억새를 연하게 채색한다.

❦ 소재 식물

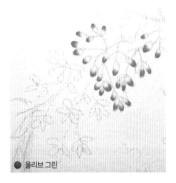

● 올리브 그린

1. 작은 열매 끝부분을 살짝 진하게 채색한다.

TIP 물을 적신 붓끝에만 살짝 물감을 묻혀 채색하면 끝부분만 진하게 채색된다.

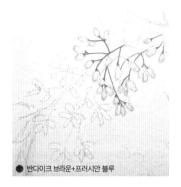

● 반다이크 브라운+프러시안 블루

2. 열매와 줄기가 만나는 부분에 붓끝으로 톡 찍듯 매듭을 만들며 줄기를 채색한다.

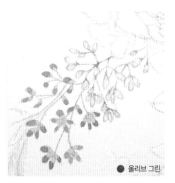

● 올리브 그린

3. 아래쪽 열매를 연하게 채색하고, 끝부분은 덧칠하여 조금 진하게 표현한다.

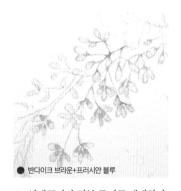

● 반다이크 브라운+프러시안 블루

4. 열매꼭지와 일부 줄기를 채색한다.

❦ 스카비오사

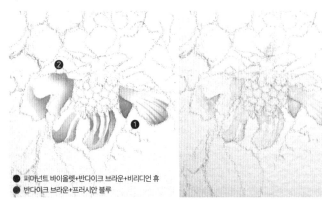

● 퍼머넌트 바이올렛+반다이크 브라운+비리디언 휴
● 반다이크 브라운+프러시안 블루

1. 다육식물 오른쪽 아래에 위치한 흰 꽃을 채색한다. 꽃잎을 그라데이션으로 채색하여 음영과 주름을 표현한다.

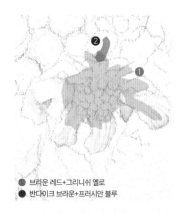

● 브라운 레드+그리니쉬 옐로
● 반다이크 브라운+프러시안 블루

2. ❶을 먼저 연하게 채색하고, 일부 영역을 겹쳐서 ❷를 연하게 채색한다.

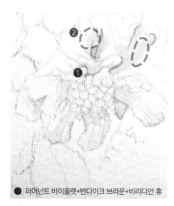

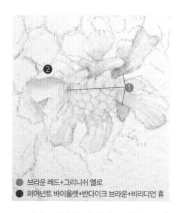

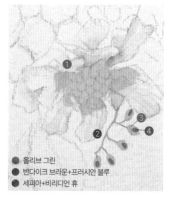

3. 선을 그리듯 진한 부분을 채색하고, 그를 연결해 연한 부분을 채색한다. 점선 영역은 키친타월 등으로 눌러 닦아낸다.

4. ❶을 연하게 채색하고, ❷를 그라데이션 채색한다.

5. 꽃의 중심부(❶)를 넓게 채색하고, 아래쪽 줄기(❷)와 열매(❸)를 채색한다. 열매의 끝(❹)을 콕 찍듯 덧칠한다.

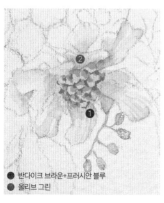

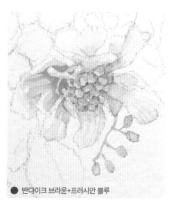

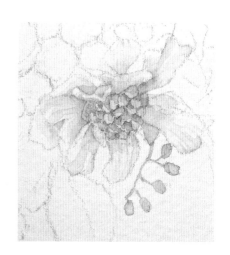

6. 꽃의 동글동글한 수술의 경계 부분(❶)을 채색한 뒤 그보다 연하게 수술(❷)을 채색한다.

7. 연한 부분을 채색하고 진한 부분을 덧칠한다.

꒰꒱ 다육식물 아래 분홍 꽃

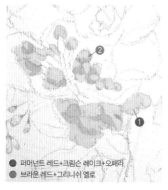

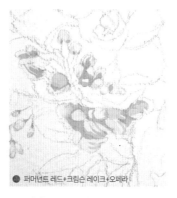

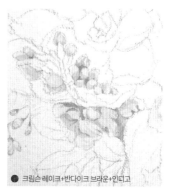

1. ❶을 연하게 채색하고, ❷를 덧칠한다.

2. 연한 부분을 채색하고 진한 부분을 덧칠한다.

3. 작은 꽃망울의 경계를 덧칠해서 깊이를 조절한다.

✏ 여러 가지 모양의 잎들

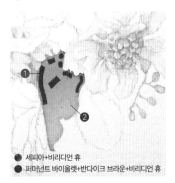

● 세피아+비리디언 휴
● 퍼머넌트 바이올렛+반다이크 브라운+비리디언 휴

1. ❶을 진하게 채색한 뒤 잎 전체(❷)를 채색하되, 아래쪽으로 내려올수록 연해지도록 한다.

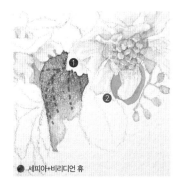

● 세피아+비리디언 휴

2. 물기가 있는 깨끗한 붓으로 잎맥을 표현한다. 오른쪽 끝의 작은 잎도 채색한다.

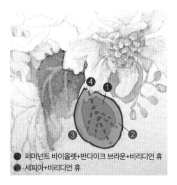

● 퍼머넌트 바이올렛+반다이크 브라운+비리디언 휴
● 세피아+비리디언 휴

3. 잎의 안쪽(❶)을 진하게, 가장자리(❷)를 연하게, 외곽선(❸)을 진하게 그린다. 물기가 있는 깨끗한 붓으로 잎맥(❹)을 그린다.

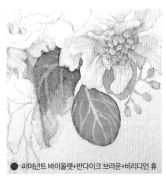

● 퍼머넌트 바이올렛+반다이크 브라운+비리디언 휴

4. 잎 전체를 잎맥 자리를 비우면서 덧칠해서 잎맥 부분을 또렷하게 만든다.

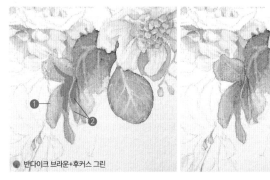

● 반다이크 브라운+후커스 그린

5. 잎 전체(❶)를 채색하고, 음영 부분(❷)을 덧칠한다. 음영 부분은 먼저 진한 부분을 채색하고 이를 연결해 연한 부분을 채색해 그라데이션 한다.

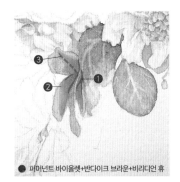

● 퍼머넌트 바이올렛+반다이크 브라운+비리디언 휴

6. 갈래의 경계(❶)를 따라 채색하고 이를 연결해 연하게 덧칠(❷)하여 그라데이션 한 뒤, 물기가 있는 깨끗한 붓으로 잎맥(❸)을 표현한다.

● 올리브 그린

7. 세 갈래 잎을 안쪽 공간은 비워두고 채색한다.

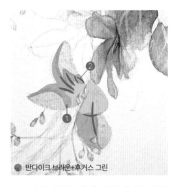

● 반다이크 브라운+후커스 그린

8. 먼저 칠한 색과 연결해 잎 안쪽(❶)을 채색(강약에 유의)한 다음, 표시한 곳에 진하게 선(❷)을 그린다.

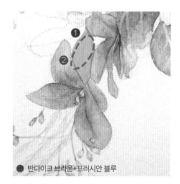

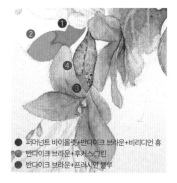

● 퍼머넌트 바이올렛+반다이크 브라운+비리디언 휴
● 반다이크 브라운+후커스 그린
● 반다이크 브라운+프러시안 블루

9. 바탕이 거의 마른 상태에서 진한 선을 그린 후 같은 색을 연하게 덧칠한다.

10. 표시 부분을 채색한 후 점선 영역을 키친타월 등으로 살짝 눌러 색을 덜어낸다.

11. 각 부분을 채색하고, 점선 영역을 물칠 하여 ❸의 채색이 부드럽게 바탕과 이어지도록 만든다.

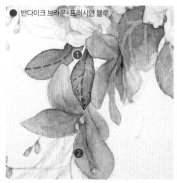

● 올리브 그린
● 반다이크 브라운+프러시안 블루

12. 물기가 있는 깨끗한 붓으로 닦아내듯 붓질하여 잎맥을 표현하고, 이파리 위로 늘어진 작은 소재 식물을 채색한다.

13. 잎의 상단(❶)을 채색하고 그와 겹쳐 하단(❷)을 채색한다. 점선 부분은 물기가 있는 깨끗한 붓으로 닦아내듯 붓질(❸)하여 잎맥을 표현한다.

● 퍼머넌트 바이올렛+반다이크 브라운+비리디언 휴
● 반다이크 브라운+프러시안 블루 ● 올리브 그린

● 퍼머넌트 바이올렛+반다이크 브라운+비리디언 휴
● 세피아+비리디언 휴

● 퍼머넌트 바이올렛+반다이크 브라운+비리디언 휴
● 올리브 그린

14. 바탕이 마른 후 위쪽 잎(❶)을 그라데이션으로 덧칠하고, 아래쪽 잎 전체(❷)를 채색한 뒤 점을 찍듯 진하게 콕콕 찍어 덧칠(❸)한다.

15. 점선 영역(❶)을 티슈 등으로 가볍게 눌러 색을 덜어낸 후 왼쪽 잎 상단(❷)을 덧칠하고, 위쪽 잎 전체(❸)를 연하게 채색한다.

16. 바탕이 마른 상태에서 상단(❶)을 채색하고, 하단(❷)과 외곽(❸)을 같은 색으로 채색한다. 물기가 있는 깨끗한 붓으로 잎맥을 표현한다.

✑ 블랙 초크베리(아로니아)

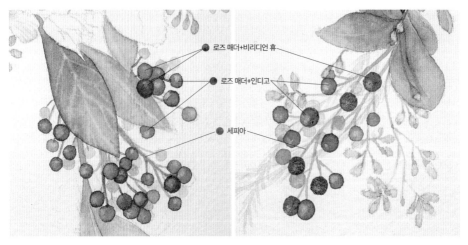

로즈 매더+비리디언 휴

로즈 매더+인디고

세피아

1. 각 색상을 적절히 분배하여 열매를 채색하되, 뒤쪽에 있는 열매는 연하게, 앞쪽에 있는 열매는 진하게 채색한다. 열매의 하이라이트 부분을 면봉 등으로 색을 덜어내고 줄기를 채색한다.

TIP 열매가 겹쳐져 있는 경우, 뒤쪽에 있는 열매를 먼저 채색하고 앞쪽 열매를 채색한다.

✑ 다육식물

- ●①③ 로즈 매더+인디고
- ●② 로즈 매더+비리디언 휴

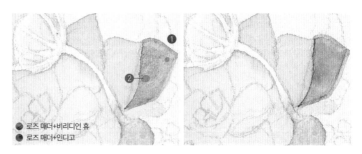

- ● 로즈 매더+비리디언 휴
- ● 로즈 매더+인디고

1. 잎 전체(❶)를 채색한 후, 바탕이 마르기 전에 외곽라인(❷)을 연하게 그리고 안쪽(❸)을 덧칠한다.

2. 바탕이 마른 상태에서 외곽선보다 약간 안쪽으로 들어온 라인(❶)을 따라 선을 그리고 안쪽으로 전체 물칠하여 그라데이션 한 다음, 표시된 부분(❷)을 콕 찍듯 덧칠한다.

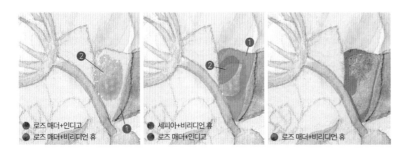

- ● 로즈 매더+인디고
- ● 로즈 매더+비리디언 휴

- ● 세피아+비리디언 휴
- ● 로즈 매더+인디고

- ● 로즈 매더+비리디언 휴

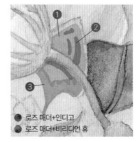

- ● 로즈 매더+인디고
- ● 로즈 매더+비리디언 휴

3. 바탕이 마른 상태에서 채색한 잎의 옆에 있는 잎을 순서대로 채색한다.

4. 그 옆의 잎도 표시한 영역에 각 색을 채색한다.

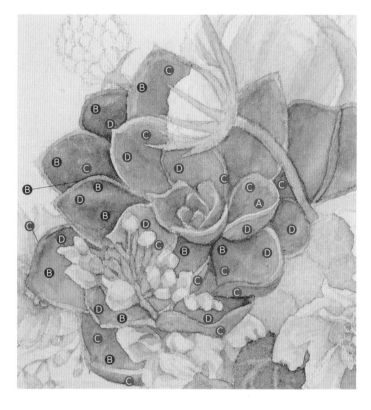

5. 제시된 컬러칩을 참고하고 앞서의 방법들을 응용하여 나머지 잎들도 적절히 채색한다.

Ⓐ ● 세피아+비리디언 휴

Ⓑ ● 퍼머넌트 바이올렛+반다이크 브라운+비리디언 휴

Ⓒ ● 로즈 매더+인디고

Ⓓ ● 로즈 매더+비리디언 휴

TIP 다육식물 위로 겹쳐 있는 식물의 꽃받침과 줄기는 다육식물의 색이 더 어두우므로 닿아 있는 잎들을 채색하기
전에 먼저 채색한다.

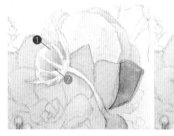

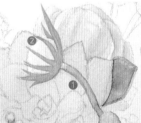

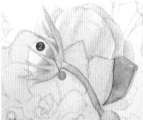

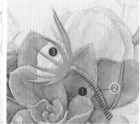

● 퍼머넌트 바이올렛+반다이크 브라운+
비리디언 휴
● 브라운 레드+그리니쉬 옐로

● 올리브 그린
● 반다이크 브라운+후커스 그린

● 브라운 레드+그리니쉬 옐로
● 퍼머넌트 바이올렛+반다이크 브라운+
비리디언 휴

● 반다이크 브라운+프러시안 블루
● 브라운 레드+그리니쉬 옐로

* 주변의 식물 채색이 끝나고 바탕이 마른
상태에서 작업한다.

TIP 다육식물의 중심 부분은 다음과 같이 채색한다.

● 퍼머넌트 바이올렛+반다이크 브라운+
비리디언 휴

● 퍼머넌트 바이올렛+반다이크 브라운+
비리디언 휴

● 로즈 매더+비리디언 휴

● 로즈 매더+인디고

✑ 다육식물 아래 베리

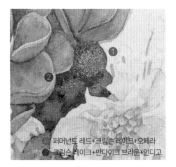

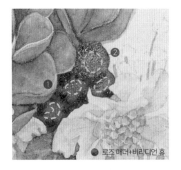

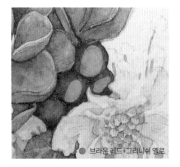

1. 베리 전체(❶)를 진하게 채색한 후 음영 부분(❷)을 진하게 덧칠한다.

2. 입체감을 더하기 위해 열매의 경계를 덧칠하여 구분하고, 점선 영역은 면봉이나 키친타월을 돌돌 말아 콕 찍어 색을 덜어낸다.

3. 표시한 부분을 연하게 덧칠한다.

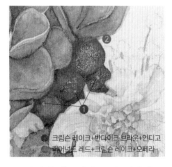

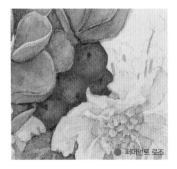

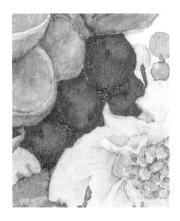

4. 열매의 배꼽 부분(❶)을 진하게 콕 찍어 채색한 후 베리의 경계 부분(❷)을 외곽에서 안으로 그라데이션 하면서 덧칠한다.

5. 좀 더 입체감 있는 열매를 표현하기 위해 표시한 부분을 그라데이션하여 채색한다.

✑ 뱀딸기

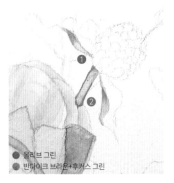

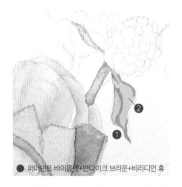

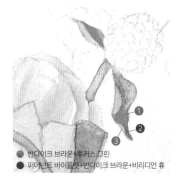

1. 열매받침과 줄기(❶)를 채색하고 표시한 부분(❷)을 덧칠한다.

2. 바탕이 마른 상태에서 아래쪽 잎의 외곽을 따라 진한 선을 그리고 같은 색을 연하게 덧칠한다.

3. 바탕이 마르기 전에 ❶을 채색한 후 이를 연결하여 ❷를 채색하고, 채색이 모두 마른 뒤 잎 뒷면(❸)을 연하게 채색한다.

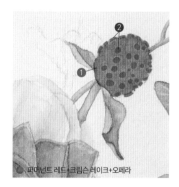

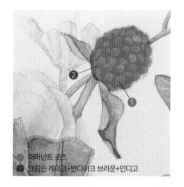

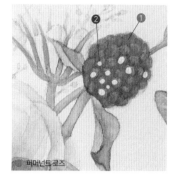

4. 베리 전체를 채색하고 표시한 부분을 물칠 한다.

퍼머넌트 레드+크림슨 레이크+오페라

5. 연한 부분(❶)을 채색하고 진한 부분(❷)을 덧칠하여 베리의 형태를 만든다.

퍼머넌트 로즈
크림슨 레이크+반다이크 브라운+인디고

6. 좀 더 또렷하게 형태를 드러내고 싶다면 일부 영역을 덧칠하고, 하이라이트 부분을 물붓이나 면봉을 이용해 닦아낸다.

퍼머넌트 로즈

알파벳 모양의 굵은 가지

1. 굵은 나뭇가지 전체(❶)를 채색하고, 그림자 부분(❷)을 진하게 덧칠한다. 채색이 마르기 전에 물기가 있는 깨끗한 붓으로 붓질해 하이라이트(❸)를 만든다.

TIP 부분 부분 채색하도록 하며, ❶~❸에 이르는 과정이 마르지 않고 연속으로 작업될 수 있게 한다.

TIP 앞으로 늘어진 잔가지는 바탕이 마른 후 같은 방법과 순서로 채색한다.

● 반다이크 브라운+세피아
● 세피아

Class 24.

숲속 토끼 리스
Forest Rabbit Wreath

보송보송 난 동물의 털을 표현하는 방법을 배워보고
초록 식물을 끼워 넣듯 겹쳐 그리는 법에 대해 알아봅니다.

◯ Color Chip

세피아+인디고+ 퍼머넌트 바이올렛	세피아	세피아+인디고
반다이크 브라운+ 울트라마린 딥	로 엄버	퍼머넌트 옐로 라이트+ 울트라마린 딥
버밀리언 휴+ 비리디언 휴	퍼머넌트 그린 NO.1+ 퍼머넌트 옐로 딥	비리디언 휴+ 반다이크 브라운

* 이 작품에서는 마스킹 액을 사용합니다. 마스킹 액은 특정한 부분이 채색 되지 않게 막을 씌우는 용액인데, 여러 사물이 겹쳐져 있을 때 앞쪽에 위 치한 사물에 마스킹 액을 바르고 뒤쪽에 위치한 사물을 채색하여 서로의 영역을 침범하지 않고 채색할 수 있습니다.
* 마스킹 액을 벗겨낼 때 종이의 도막이 튼튼하지 않으면 종이가 뜯어질 수 있으므로 먼저 테스트를 해본 후 사용하기 바랍니다.

사용한 종이

산더스 워터포드 중목

🐰 토끼

● 세피아+인디고+퍼머넌트 바이올렛

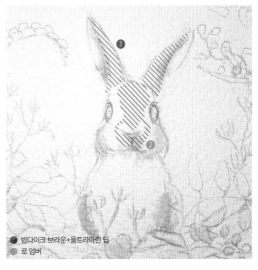

● 반다이크 브라운+울트라마린 딥
● 로 엄버

1. 붉은색 면으로 표시된 부분에 마스킹 액을 칠한 다음, 토 끼를 여유 있게 물칠(❶) 하고 귀, 볼과 턱, 코와 입, 몸통 바 깥쪽 등 그림자가 지는 부분(❷)에 채색한다.

2. 바탕이 마르기 전에 귀 바깥쪽(❶)과 얼굴 중심(❷) 부분 을 채색한다.

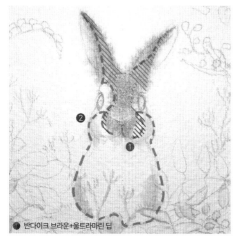

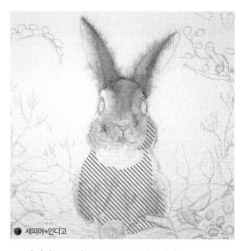

3. 귀 바깥쪽과 코 주변을 덧칠하고, 점선 영역을 물칠 한다.

4. 튀어나온 볼과 몸통 부분을 채색한다.

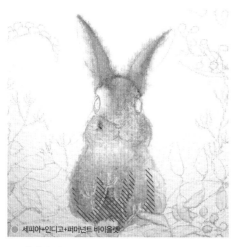

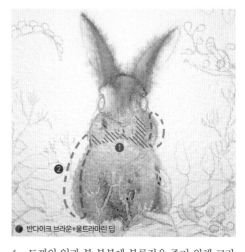

5. 다리와 배를 구분하는 음영을 더하기 위해 표시한 부분을 덧칠한다.

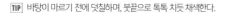

TIP 바탕이 마르기 전에 덧칠하며, 붓끝으로 톡톡 치듯 채색한다.

6. 토끼의 입과 볼 부분에 볼륨감을 주기 위해 그라데이션으로 덧칠하고, 점선 영역을 물칠 한 뒤 키친타월이나 면봉을 이용하여 외곽을 흐릿하게 만든다.

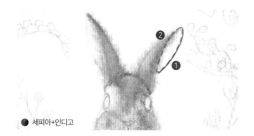

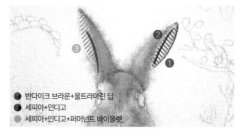

7. 귀 외곽선을 따라 선을 그린 후 그와 닿게 점선 영역을 물칠 한다.

8. 오른쪽 귀의 안쪽(①)을 채색하고 보다 진하게 한쪽 외곽(②)을 따라 선을 그린다. 같은 방법으로 왼쪽 귀의 안쪽과 외곽선(③)을 채색한다.

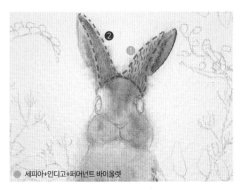

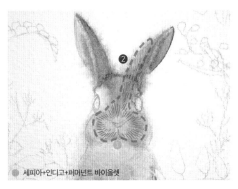

9. 귀에 털을 그린 다음 물감이 마르면 점선 영역을 물칠 하여 선을 흐릿하게 만든다.

10. 코를 중심으로 방사형으로, 그리고 우측 콧등을 따라 얼굴 중심 털을 그린다. 오른쪽 귀 뒷면과 얼굴 털 사이사이를 물기가 있는 깨끗한 붓으로 털을 그리듯 붓질하여 털(선)을 흐릿하게 만든다.

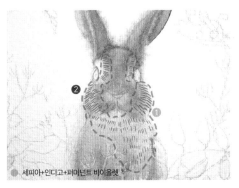

11. 같은 방법으로 표시된 부분에 털을 그리고 물기가 있는 깨끗한 붓으로 털 사이사이를 붓질해서 그려 둔 털을 흐릿하게 만든다.

12. 몸통에 연하고 가는 털(❶)을 그리고, 눈과 코, 입 (❷)을 채색한다.

13. 눈동자와 눈꺼풀을 채색하고, 같은 색으로 연하고 가늘게 수염을 그린다.

TIP 눈동자를 채색할 때 코 쪽에 가까운 부분은 동공을 고려하여 더 진하게 채색한다.

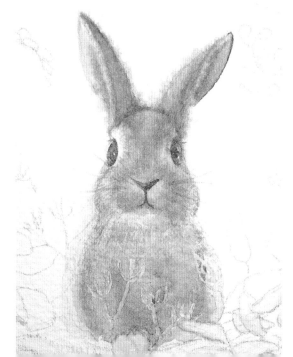

❧ 굵은 가지와 주변 나뭇잎들

● 퍼머넌트 옐로 라이트+울트라마린 딥
● 퍼머넌트 그린 NO.1+퍼머넌트 옐로 딥

● 퍼머넌트 옐로 라이트+울트라마린 딥
● 버밀리언 휴+비리디언 휴

1. 오른쪽 가장 위쪽에 있는 가지의 줄기(❶)와 잎(❷)을 채색한 다음, 잎 아래쪽(❸, 잎자루 부근)을 줄기를 채색했던 색으로 콕 찍듯 덧칠한다.

2. 그 아래 가지의 잎 전체(❶)를 채색한 후 중심선을 따라 내려오며 진한 색(❷)을 덧칠한다.

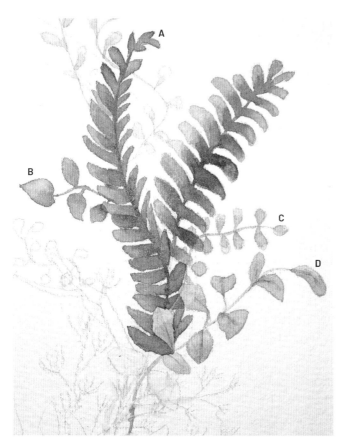

A

잎의 **바탕**과 **줄기** : ● 버밀리언 휴+비리디언 휴
진한 부분 : ● 비리디언 휴+반다이크 브라운

B

잎의 **바탕** : ● 퍼머넌트 옐로 라이트+울트라마린 딥
진한 부분과 줄기 : ● 버밀리언 휴+비리디언 휴

C

잎의 **바탕**과 **줄기** : ● 퍼머넌트 그린 NO.1+퍼머넌트 옐로 딥
진한 부분 : ● 퍼머넌트 옐로 라이트+울트라마린 딥

D

잎의 **바탕** : ● 퍼머넌트 옐로 라이트+울트라마린 딥
줄기 : ● 퍼머넌트 그린 NO.1+퍼머넌트 옐로 딥
진한 부분 : ● 비리디언 휴+반다이크 브라운
잎맥 : ● 버밀리언 휴+비리디언 휴

3. 앞의 방법을 응용해 오른쪽 상단의 나머지 가지와 이파리들을 채색한다.

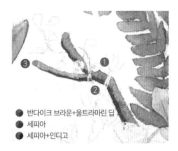

● 반다이크 브라운+울트라마린 딥
● 세피아
● 세피아+인디고

4. 굵은 가지(❶)를 채색하고, 가지의 아래 외곽(❷)을 따라 진하게 덧칠해 그림자를 표현해준다. 가지 끝(❸)도 채색해준다.

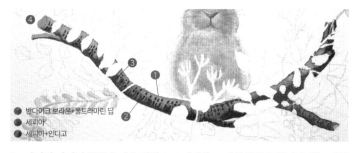

● 반다이크 브라운+울트라마린 딥
● 세피아
● 세피아+인디고

5. 가지의 나머지 부분을 같은 방법으로 채색하고, 점선 부분을 물기가 있는 깨끗한 붓으로 닦아내듯 붓질하여 해당 부분이 밝게 표현되도록 한다.

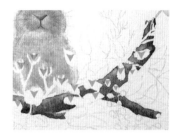

6. 화살표 표시 부분에 발라져 있던 마스킹을 벗겨낸다.

TIP 마스킹 액을 벗겨낼 때는 마스킹 전용 지우개를 사용하거나 손끝으로 살살 문질러 벗겨낸다. 손끝으로 벗겨낼 때는 손의 유분이 종이로 옮겨가지 않도록 손을 닦은 후 작업한다.

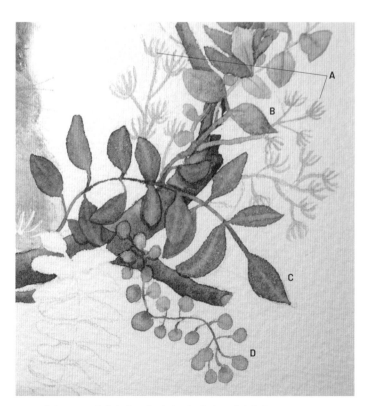

A
● 퍼머넌트 옐로 라이트+울트라마린 딥

B
잎의 **바탕** : ● 퍼머넌트 옐로 라이트+울트라마린 딥
진한 부분 : ● 버밀리언 휴+비리디언 휴
줄기와 잎맥 : ● 비리디언 휴+반다이크 브라운

C
● 버밀리언 휴+비리디언 휴
* 잎이 겹쳐진 부분은 덧칠하여 표현

D
열매 : ● 퍼머넌트 옐로 라이트+울트라마린 딥
줄기 : ● 버밀리언 휴+비리디언 휴

7. 토끼의 오른쪽 가지와 나뭇잎, 열매들을 차례로 채색한다.

● 반다이크 브라운+울트라마린 딥

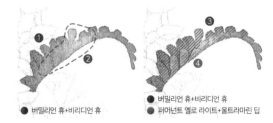

● 버밀리언 휴+비리디언 휴
● 퍼머넌트 옐로 라이트+울트라마린 딥

8. 벗겨낸 마스킹 액 주위를 토끼 몸통 색상으로 채색하며 정리한다.

9. 잎(❶)을 채색하고 점선 영역에 키친타월을 대고 살짝 눌러 닦아내어 색의 강약을 조절한다. 안으로 접힌 잎의 앞면(❸)과 뒷면 아래쪽(❹)을 채색해 입체감을 더한다.

TIP 접힌 잎의 모습을 생각하면서 형태를 만들어가며 작업한다. 바탕이 마른 상태에서 채색하도록 한다.

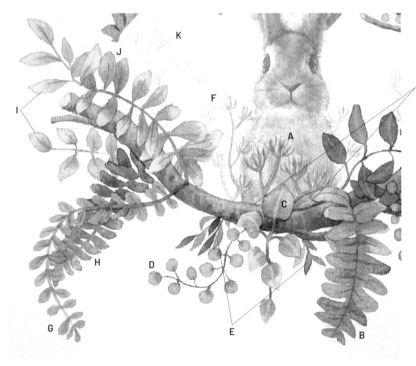

● 세피아+인디고
* 토끼 몸통과 굵은 가지와의 경계 부분에 선을 그린 후 토끼의 몸통 쪽으로 자연스럽게 그라데이션 한다.

10. 토끼의 왼쪽 아래 가지와 이파리들을 채색한다.

A 잎 : ● 퍼머넌트 옐로 라이트+울트라마린 딥
외곽 그림자 : ● 버밀리언 휴+비리디언 휴

B 잎 전체 : ● 퍼머넌트 옐로 라이트+울트라마린 딥
진한 부분과 줄기, 잎맥 : ● 버밀리언 휴+비리디언 휴

C 잎과 줄기 : ● 퍼머넌트 옐로 라이트+울트라마린 딥
진한 부분 : ● 비리디언 휴+반다이크 브라운

D 열매 : ● 퍼머넌트 그린 NO.1+퍼머넌트 옐로 딥
줄기 : ● 버밀리언 휴+비리디언 휴

E ● 버밀리언 휴+비리디언 휴

F ● 퍼머넌트 옐로 라이트+울트라마린 딥

G ● 버밀리언 휴+비리디언 휴

H 잎과 줄기 : ● 비리디언 휴+반다이크 브라운
진한 부분 : ● 버밀리언 휴+비리디언 휴

I 잎과 줄기 : ● 퍼머넌트 그린 NO.1+퍼머넌트 옐로 딥
진한 부분과 잎맥 : ● 비리디언 휴+반다이크 브라운

J 잎과 줄기 : ● 퍼머넌트 옐로 라이트+울트라마린 딥
진한 부분과 잎맥 : ● 버밀리언 휴+비리디언 휴

K ● 퍼머넌트 옐로 라이트+울트라마린 딥

● 퍼머넌트 그린 NO.1+퍼머넌트 옐로 딥
● 버밀리언 휴+비리디언 휴

● 반다이크 브라운+울트라마린 딥
● 비리디언 휴+반다이크 브라운

11. 굵은 가지의 오른쪽 끝부분에 감긴 열매(❶)와 줄기(❷)를 채색한다. 줄기는 열매에 살짝 겹치게 그린다.

12. 줄기와 가지가 겹쳐진 부분의 비어 있는 가지(❶)를 채색하고, 그 아래 겹쳐진 잎과 줄기(❷)를 채색한다.

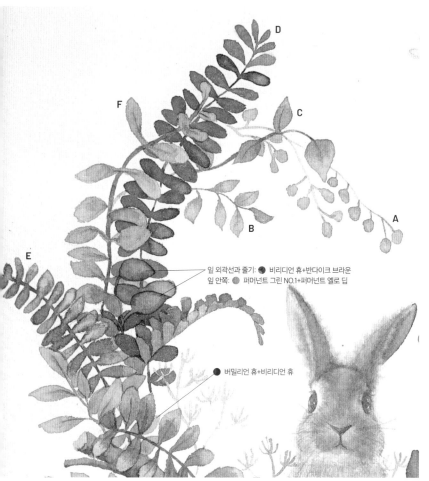

잎 외곽선과 줄기 : ● 비리디언 휴+반다이크 브라운
잎 안쪽 : ● 퍼머넌트 그린 NO.1+퍼머넌트 옐로 딥

● 버밀리언 휴+비리디언 휴

A

열매 : ● 퍼머넌트 그린 NO.1+퍼머넌트 옐로 딥
줄기 : ● 퍼머넌트 옐로 라이트+울트라마린 딥

B

잎과 줄기 : ● 퍼머넌트 옐로 라이트+울트라마린 딥
진한 부분 : ● 비리디언 휴+반다이크 브라운
잎맥과 줄기의 일부분 : ● 버밀리언 휴+비리디언 휴

C

잎의 바탕 : ● 퍼머넌트 옐로 라이트+울트라마린 딥
진한 부분 : ● 비리디언 휴+반다이크 브라운
잎맥과 줄기 : ● 버밀리언 휴+비리디언 휴

D

● 버밀리언 휴+비리디언 휴

E

잎과 줄기 : ● 버밀리언 휴+비리디언 휴
진한 부분 : ● 비리디언 휴+반다이크 브라운

F

상단 잎과 줄기 : ● 퍼머넌트 그린 NO.1+퍼머넌트 옐로 딥
하단 잎과 줄기 : ● 퍼머넌트 옐로 라이트+울트라마린 딥
상단과 하단 잎자루와 그 주변 : ● 버밀리언 휴+비리디언 휴

13. 왼쪽 상단의 남은 가지들을 채색한다.

Class 25.

옆모습 소녀와
검붉은 아네모네

A Girl with Anemone

측면 얼굴의 눈, 코, 입을 채색하는 법과 머리카락을 풍성하게 덩어리로 표현하면서
일부 디테일을 더해 답답함을 없애는 법 등 인물의 옆모습을 그리는 방법에 대해 알아봅니다.
초점이 흐릿한 몽환적인 느낌이 드는 작품입니다.

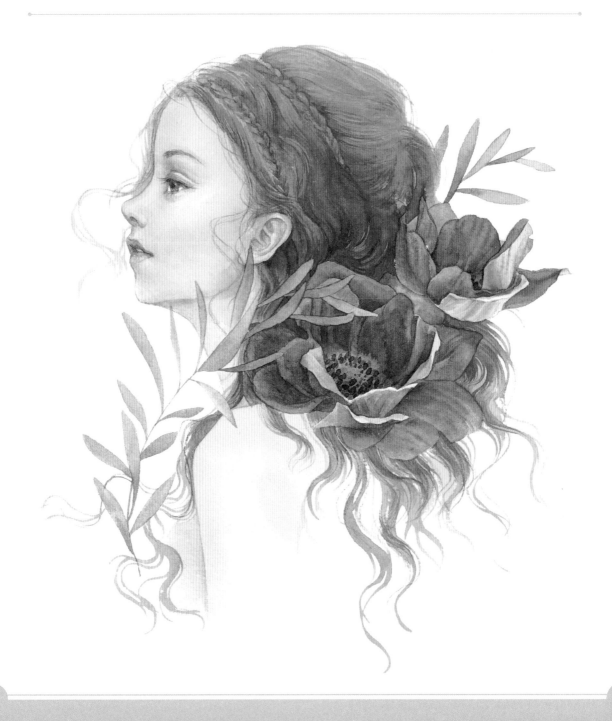

○ **Color Chip**

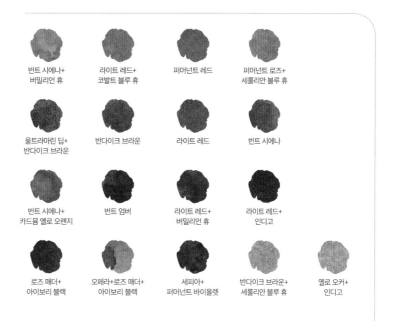

번트 시에나+ 버밀리언 휴	라이트 레드+ 코발트 블루 휴	퍼머넌트 레드	퍼머넌트 로즈+ 세룰리안 블루 휴
울트라마린 딥+ 반다이크 브라운	반다이크 브라운	라이트 레드	번트 시에나
번트 시에나+ 카드뮴 옐로 오렌지	번트 엄버	라이트 레드+ 버밀리언 휴	라이트 레드+ 인디고
로즈 매더+ 아이보리 블랙	오페라+로즈 매더+ 아이보리 블랙	세피아+ 퍼머넌트 바이올렛	반다이크 브라운+ 세룰리안 블루 휴 · 옐로 오커+ 인디고

사용한 종이
파브리아노 아띠스띠꼬 중목

〰 소녀 얼굴

번트 시에나+버밀리언 휴

1. 얼굴에 음영이 지는 부분(콧등, 팔 자주름, 입가와 전체 턱, 목)을 거의 물빛에 가깝게 연하게 채색한다.

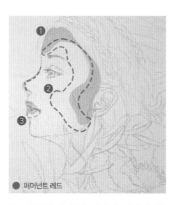

퍼머넌트 레드

2. 앞서보다 약간 진하게 이마와 콧 등(앞서보다 좁게), 입술(윗입술을 더 진하게), 귀와 광대뼈 사이를 채색 하고, 바탕과 자연스럽게 이어지도록 물칠 하여 그라데이션 한다.

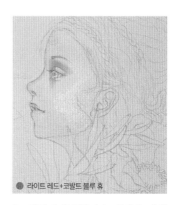

라이트 레드+코발트 블루 휴

3. 강약에 유의하며 눈 주변을 채색 한다.

TIP 눈과 눈썹 사이의 푹 들어간 부분은 진하게, 나머지 부분은 흐릿하게 채색한다.

● 라이트 레드+코발트 블루 휴
● 퍼머넌트 로즈+세룰리안 블루 휴

● 퍼머넌트 로즈+세룰리안 블루 휴

4. 귀 안쪽과 헤어라인(❶, ❷)을 채색하고, 점선 영역(❸)을 물칠한 다음 뒤쪽 볼(❹)을 채색한다.

TIP 헤어라인은 귀 안쪽보다 연하게 채색한다.

5. 표시한 부분을 채색하되, 뺨 앞쪽으로 갈수록 연해지게 그라데이션한다.

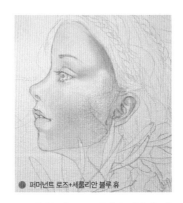

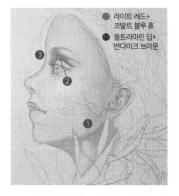

● 라이트 레드+코발트 블루 휴

● 퍼머넌트 로즈+세룰리안 블루 휴

● 라이트 레드+
코발트 블루 휴
⑤ 울트라마린 딥+
반다이크 브라운

6. 바탕이 마른 상태에서 뒤쪽 볼을 덧칠해 얼굴에 입체감을 더한다.

7. 관자놀이 쪽 그림자를 연하게, 뺨 아래 살짝 들어간 부분과 입술 아래 움푹 들어간 부분은 약간 진하게 그라데이션 하며 채색한다.

8. 턱선 아래(❶), 쌍꺼풀 라인(❷)을 채색하고, 눈 주위(❸)를 덧칠한다.

TIP ❶은 턱 라인 위쪽으로 겹쳐 채색하며, 턱 라인에 붓 자국이 남지 않게 주의한다.

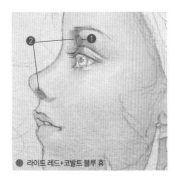

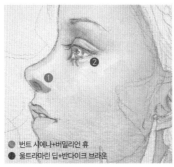

좀 더 진함

● 라이트 레드+코발트 블루 휴

● 번트 시에나+버밀리언 휴
⑤ 울트라마린 딥+반다이크 브라운

9. 눈과 눈썹 사이 푹 들어간 부분과 콧구멍 주변을 채색한다.

TIP 콧구멍 주변은 콧구멍을 먼저 채색한 후 그보다 연하게 그림자가 지는 부분을 채색한다.

10. 코 그림자(❶)를 덧칠하고, 눈 안쪽 그림자 및 애교살 부분(❷)에 음영을 더한다.

TIP 코끝 바로 아래가 옆 날개보다 약간 더 진하다.

약간 진하게

가장 연하게

연하게 중간 톤

● 반다이크 브라운
● 번트 시에나+버밀리언 휴
● 라이트 레드+코발트 블루 휴

● 라이트 레드+코발트 블루 휴

11. 바탕이 마른 상태에서 콧구멍 주변(❶, ❷)을 덧칠하고 콧방울(❸)의 형태를 잡아준다.

TIP ❶-콧구멍의 둥근 라인을 따라 선을 그리고, 안쪽을 연하게 채색하되, 콧구멍의 1시 방향을 좀 더 진하게 채색한다. ❸❹-채색 후 물기가 있는 깨끗한 붓으로 바깥쪽을 문지르듯 붓질하여 자연스럽게 만든다.

12. 각 부분을 차례로 채색한다.

TIP ❶❷-각 부분을 채색한 뒤 점선 영역을 물칠 하되, 콧방울 옆쪽부터 입꼬리에 이르는 입가 주름 부분에 채색이 옮겨오도록 붓질한다. ❸❹-귀 앞쪽의 움푹 들어간 부분을 조금 진하게 채색한 뒤 붓으로 콕 찍듯 덧칠하고, 점선 영역을 물칠 하여 위쪽 부분과 부드럽게 이어준다.

● 라이트 레드+코발트 블루 휴

A C

B

● 라이트 레드+코발트 블루 휴

● 울트라마린 딥+반다이크 브라운

13. 바탕이 마르기 전에 채색한 부분과 살짝 겹쳐 채색한다.

14. A, B는 채색 후 물칠, C는 물칠 후 채색(연한 부분 → 진한 부분)한다.

TIP 물칠 영역을 정확히 확인해 채색이 퍼지는 방향과 범위를 제한한다.

15. 바탕이 마르기 전(살짝 마른 상태로, 바탕색이 벗겨지지 않는 시점=종이를 비스듬히 보았을 때 물 비침이 없는 상태) 진한 부분을 채색하고, 턱에서 목으로 내려오는 그림자 부분을 동일한 색상으로 연하게 채색한다.

● 반다이크 브라운 ● 번트 시에나+버밀리언 휴

● 퍼머넌트 레드
● 라이트 레드+코발트 블루 휴

16. 귀 안쪽을 차례로 채색하고, 점선 영역을 물칠 하여 채색 끝부분이 자연스럽게 흐려지게 만든다.

17. 표시한 부분을 채색하되, 팔의 가운데 부분과 아래 부분은 연하게 채색하여 강약을 조절한다.

번트 시에나+버밀리언 휴

퍼머넌트 레드

울트라마린 딥+반다이크 브라운

18. ❶은 연하게, ❷는 약간 진하게, ❸은 물기가 있는 깨끗한 붓으로 닦아내듯 붓질하여 경계를 흐리게 만든다. ❹는 눈썹을 한 올 한 올 심듯이 가늘게 그린다.

19. 입술을 채색 및 물칠 하고, 입술 안쪽과 음영 부분을 덧칠한다.

20. 이마부터 콧등선, 인중과 입술 아래까지 연하게 채색한다.

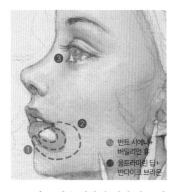

번트 시에나+버밀리언 휴
울트라마린 딥+반다이크 브라운

울트라마린 딥+반다이크 브라운

21. 입 주변을 연하게 채색 및 물칠하고, 눈동자와 속눈썹은 중간 정도 색감으로 채색하되 속눈썹이 너무 또렷해지지 않게 주의한다.

22. 점선 부분을 물기가 있는 깨끗한 붓으로 문지르듯 붓질한다.

23. 눈 주변을 채색하되, 눈동자 부분과 속눈썹 일부는 진하게 그린다.

TIP 눈 앞쪽 위·아래는 키친타월로 누르거나 붓질로 닦아내어 흐릿하게 한다.

울트라마린 딥+반다이크 브라운
라이트 레드+코발트 블루 휴

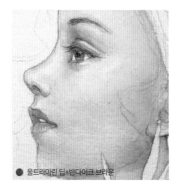

울트라마린 딥+반다이크 브라운

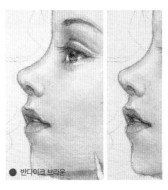

반다이크 브라운

24. 각 부분을 해당 색으로 채색하되, 채색한 부분의 경계가 진하게 남지 않게 최대한 부드럽게 처리한다.

25. 강약에 유의하며 각각을 채색한다.

TIP 윗입술 위쪽 부분과 왼쪽 반사광이 돌아 들어오는 부분은 살짝 닦아내어 밝게 표현한다.

26. 입술 안쪽을 채색하여 입체감 있는 입술을 만든다.

✎ 머리카락

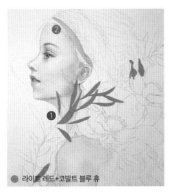

● 라이트 레드+코발트 블루 휴

1. ❶에 마스킹 액을 바르고 ❷를 연하게 채색한다.

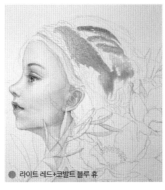

● 라이트 레드+코발트 블루 휴

2. 그림과 같이 머리카락을 채색한다.

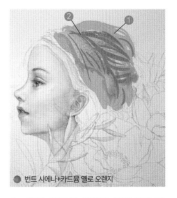

● 번트 시에나+카드뮴 옐로 오렌지

3. 앞서 채색한 부분과 연결시켜 채색한다. 연한 부분을 먼저 채색한 후 진한 부분을 덧칠한다.

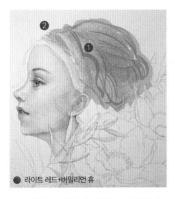

● 라이트 레드+버밀리언 휴

4. 바탕이 마르기 전에 머리카락 중간 중간 진한 부분을 채색하고, 외곽을 정리하듯 연한 부분을 채색한다.

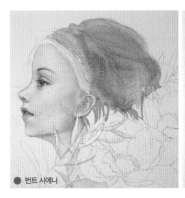

● 번트 시에나 ● 라이트 레드

5. 표시된 부분을 채색하되, 앞서 채색한 부분과 연결시키며 채색한다. 위쪽 머리카락 일부도 그린다.

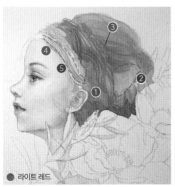

● 라이트 레드 ● 번트 시에나

6. 각 부분을 차례로 채색 및 물칠 하되, 중간에 살짝 물을 더해 연결시켜 채색하다 다시 물감을 더해 채색하기를 반복한다(❶~❺). 바탕이 마른 상태에서 헤어라인 쪽 머리카락을 연하게 덧칠(❻)한다.

TIP ❺의 물칠을 할 때는 붓질을 머리카락 방향으로 동일하게 유지하여 ❹에서 그려준 머리카락이 완전히 뭉개지지 않게 한다.

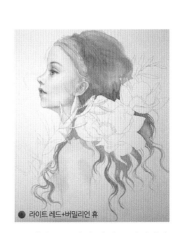

● 라이트 레드+버밀리언 휴

7. 강약을 주면서 아래쪽 머리카락을 채색한다. 진하게 그리다가 연한 부분은 물을 더해가며 그리는 식으로 채색한다.

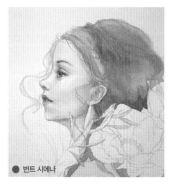

● 번트 시에나

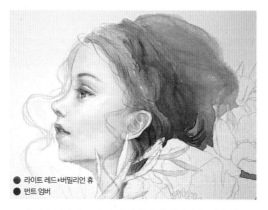

● 라이트 레드+버밀리언 휴
● 번트 엄버

8. 앞머리를 그림과 같이 연하게 채색한다. 흘러내리는 머리카락은 한 올 한 올 그려준다.

9. 색상을 적절히 사용하여 머리카락에 색감을 더한다.

● 번트 엄버

● 라이트 레드

● 번트 시에나+카드뮴 옐로 오렌지

10. 땋은 머리카락은 머리카락 라인을 먼저 그린 후 연한 부분을 겹쳐 칠하고, 좀 더 어둡게 보여야 할 부분을 덧칠한다.

11. 표시한 부분을 연하게 덧칠한다.

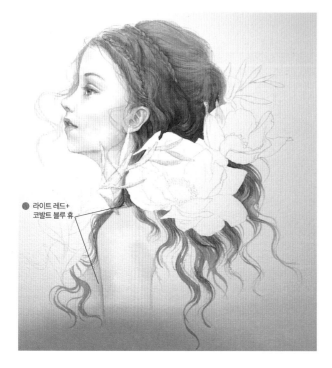

● 라이트 레드+
코발트 블루 휴

● 라이트 레드
● 번트 엄버
● 라이트 레드+버밀리언 휴
● 번트 시에나
● 라이트 레드+인디고

12. 색상을 적절히 이용하여 머리카락을 완성한다.

Class 25. A Girl with Anemone

🌱 배경의 아네모네

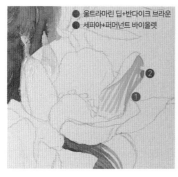

● 울트라마린 딥+반다이크 브라운
● 세피아+퍼머넌트 바이올렛

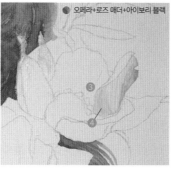

● 오페라+로즈 매더+아이보리 블랙

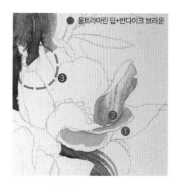

● 울트라마린 딥+반다이크 브라운

1. ❶은 위쪽에서 아래쪽 방향으로 연하게 채색하되, 아래쪽으로 내려올수록 더 연해지도록 채색한다. ❷는 콕 찍듯 채색한다. ❸은 연하게 채색하고, ❹는 진하게 덧칠한다.

2. ❶을 연하게 채색하고 ❷를 진하게 덧그린다. 머리카락과 인접한 꽃잎의 마스킹 액을 제거(❸)해둔다.

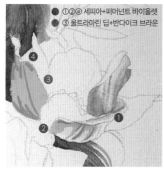

● ①②④ 세피아+퍼머넌트 바이올렛
● ③ 울트라마린 딥+반다이크 브라운

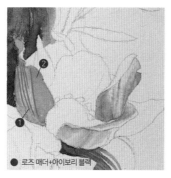

● 로즈 매더+아이보리 블랙

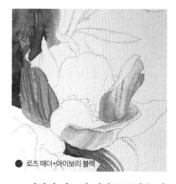

● 로즈 매더+아이보리 블랙

3. 바탕이 마르기 전에 ❶의 주름을 그리고, ❷를 연하게 채색한다. ❸을 약간 연하게 채색하고, ❹를 덧칠한다.

4. 바탕이 마르기 전에 꽃주름을 그리고, 그린 선 방향으로 붓질하며 꽃잎을 채색한다.

5. 바탕이 마르기 전에 주름선을 덧그린다.

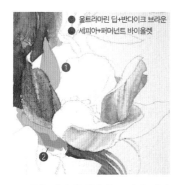

● 울트라마린 딥+반다이크 브라운
● 세피아+퍼머넌트 바이올렛

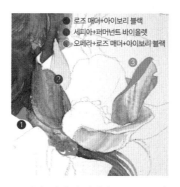

● 로즈 매더+아이보리 블랙
● 세피아+퍼머넌트 바이올렛
● 오페라+로즈 매더+아이보리 블랙

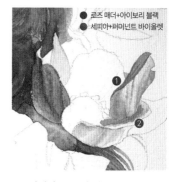

● 로즈 매더+아이보리 블랙
● 세피아+퍼머넌트 바이올렛

6. ❶을 연하게 채색하고, 앞서 채색한 부분에 연결시키며 ❷를 중간 톤으로 채색한다.

7. ❶을 진하게 채색하고, ❷를 그라데이션으로 채색한 후 ❸을 채색한다.

8. 채색한 부분이 마르기 전에 ❶을 채색하고, 이어서 ❷를 채색한다.

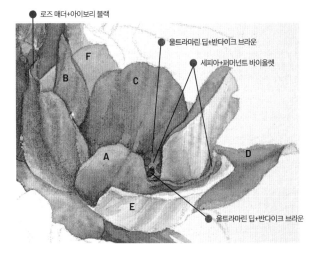

● 로즈 매더+아이보리 블랙

● 울트라마린 딥+반다이크 브라운

● 세피아+퍼머넌트 바이올렛

F
B
C
A
D
E

● 울트라마린 딥+반다이크 브라운

9. 꽃의 나머지 부분도 앞서의 방법을 응용하여 완성한다.

A ● 로즈 매더+아이보리 블랙

B ● 로즈 매더+아이보리 블랙
● 세피아+퍼머넌트 바이올렛

C ● 오페라+로즈 매더+아이보리 블랙
● 로즈 매더+아이보리 블랙

D ● 오페라+로즈 매더+아이보리 블랙
● 세피아+퍼머넌트 바이올렛

E ● 로즈 매더+아이보리 블랙

F ● 오페라+로즈 매더+아이보리 블랙
● 세피아+퍼머넌트 바이올렛

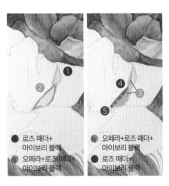

● 로즈 매더+
아이보리 블랙
● 오페라+로즈 매더+
아이보리 블랙

● 오페라+로즈 매더+
아이보리 블랙
● 로즈 매더+
아이보리 블랙

10. 아래쪽 꽃의 일부를 강약을 확인하면서 차례대로 채색한다.

TIP ❺의 점선 부분은 물기가 있는 깨끗한 붓으로 닦아내어 색을 덜어낸다.

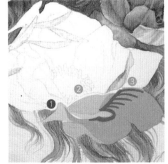

● 세피아+퍼머넌트 바이올렛
● 오페라+로즈 매더+아이보리 블랙

11. ❶을 연하게 채색하고, ❶의 영역을 겹쳐 ❷를 연하게 채색한다. ❸은 약간 진하게 덧칠한다.

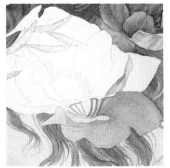

● 오페라+로즈 매더+아이보리 블랙

12. 꽃의 주름 부분을 연하게 채색한다.

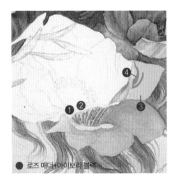

● 로즈 매더+아이보리 블랙

13. 바탕이 마르기 전에 표시한 부분을 차례대로 채색한다.

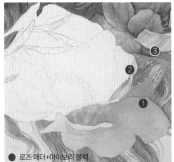

● 로즈 매더+아이보리 블랙

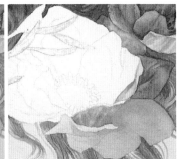

14. 연한 부분을 채색한 후 진한 부분을 덧그리고, 점선 부분은 물기가 있는 깨끗한 붓으로 닦아내듯 붓질한다.

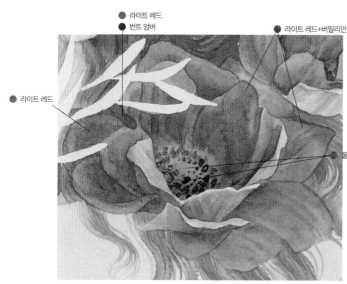

● 라이트 레드
● 번트 엄버
● 라이트 레드+버밀리언 휴
● 라이트 레드
올트라마린 딥+반다이크 브라운

15. 꽃의 나머지 부분도 앞서의 방법을 응용하여 완성한다.

꽃잎 기본색 : ● 로즈 매더+아이보리 블랙
꽃의 깊은 안쪽과 음영 부분 : ● 세피아+퍼머넌트 바이올렛

✍ 올리브 가지

반다이크 브라운+세룰리안 블루 휴
옐로 오커+인디고

옐로 오커+인디고
반다이크 브라운+세룰리안 블루 휴
● 라이트 레드+인디고

1. 각각을 순서대로 채색하되, 두 가지 색으로 채색되는 두 개의 잎은 ❶과 ❷를 자연스럽게 연결하여 채색한다.

2. ❶은 중간 톤, ❷는 콕 찍어서, ❸은 오른쪽이 더 연하게, ❹는 ❸과 연결시켜서, ❺는 진하게 채색한다.

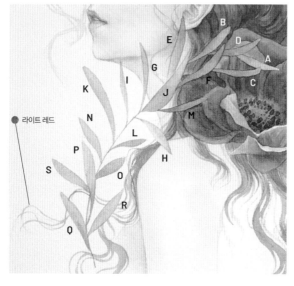

● 라이트 레드

3. 나머지 잎도 완성하고, 가지 옆으로 나온 머리카락도 추가해 그려준다.

A
◐ 옐로 오커+인디고
◐ 오페라+로즈 매더+아이보리 블랙

B
◐ 옐로 오커+인디고
● 라이트 레드+버밀리언 휴

C, M
◐ 반다이크 브라운+세룰리안 블루 휴
◐ 오페라+로즈 매더+아이보리 블랙

D
◐ 옐로 오커+인디고
● 올트라마린 딥+반다이크 브라운

E, G, H, I, N, P, R, 줄기
◐ 옐로 오커+인디고

F, K, L, Q, S
◐ 반다이크 브라운+세룰리안 블루 휴

J
◐ 번트 시에나+카드뮴 옐로 오렌지
◐ 반다이크 브라운+세룰리안 블루 휴

O
◐ 옐로 오커+인디고
◐ 반다이크 브라운+세룰리안 블루 휴

Part 05

보태니컬 수채화
작품 보기

watercolor painting

흰 꽃 한 송이

아네모네 플라워 볼

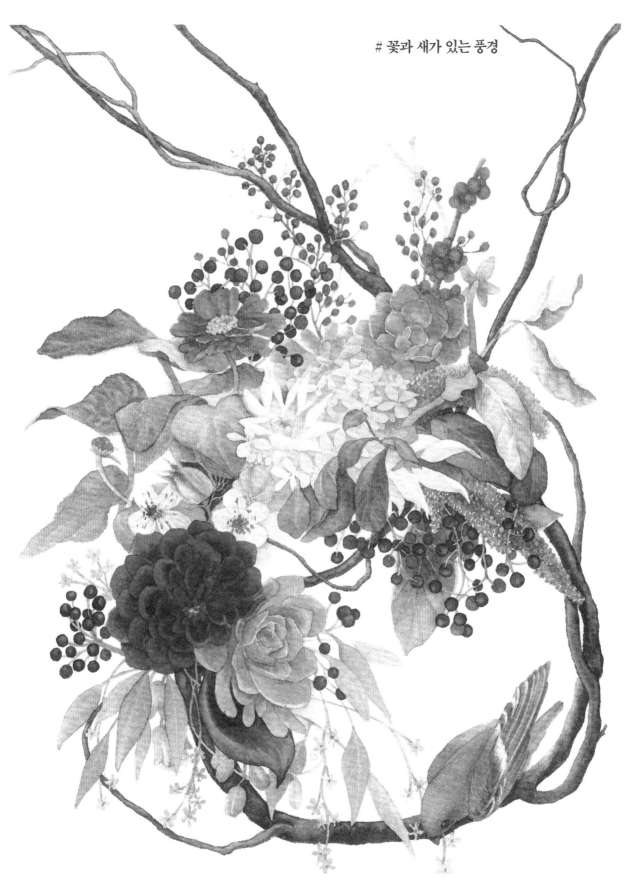

다육이 사이를 헤엄치는 물고기 상상

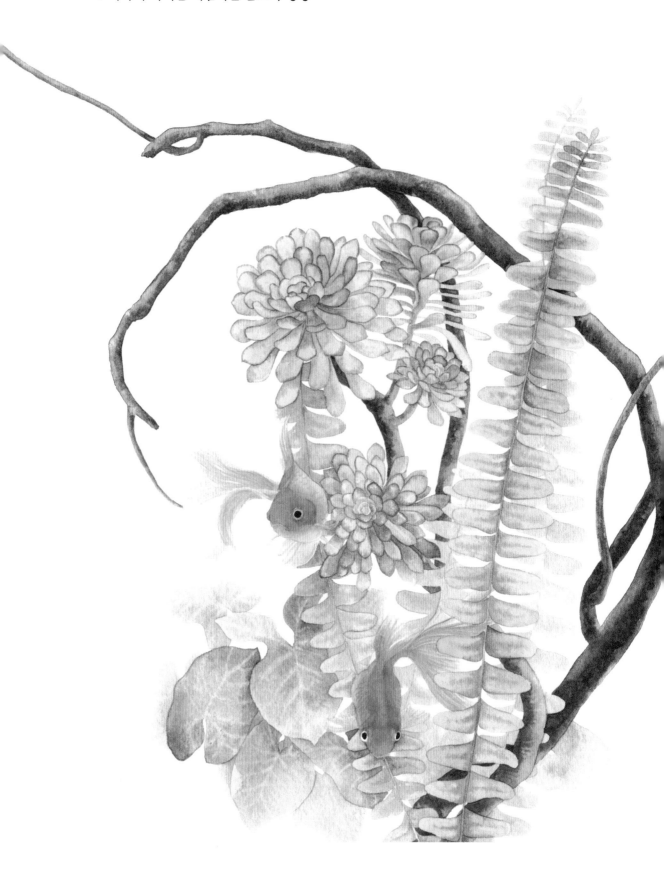

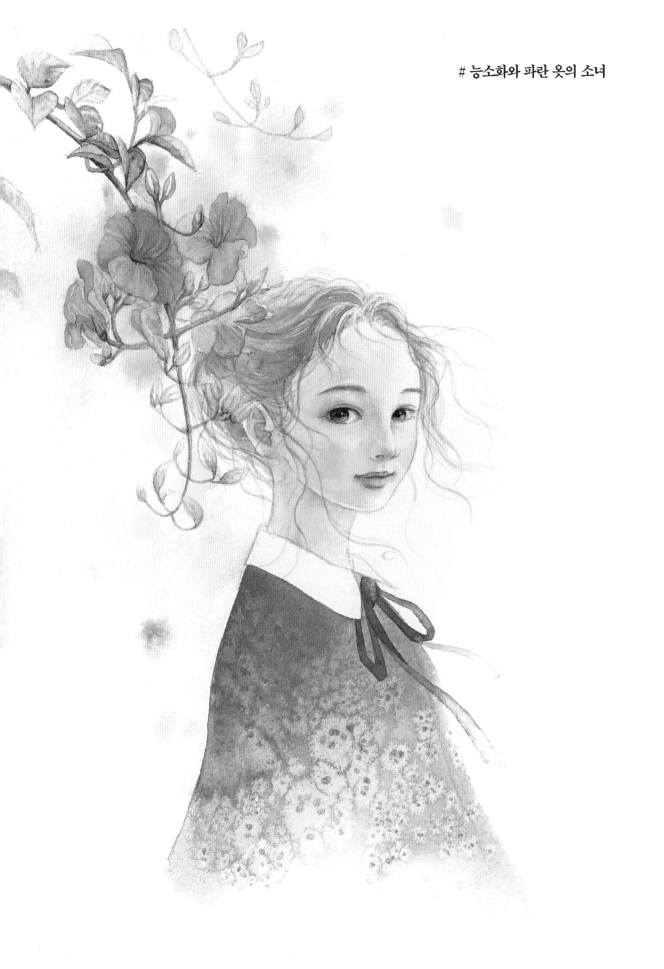

우윳빛 소녀와 잉글리쉬 로즈

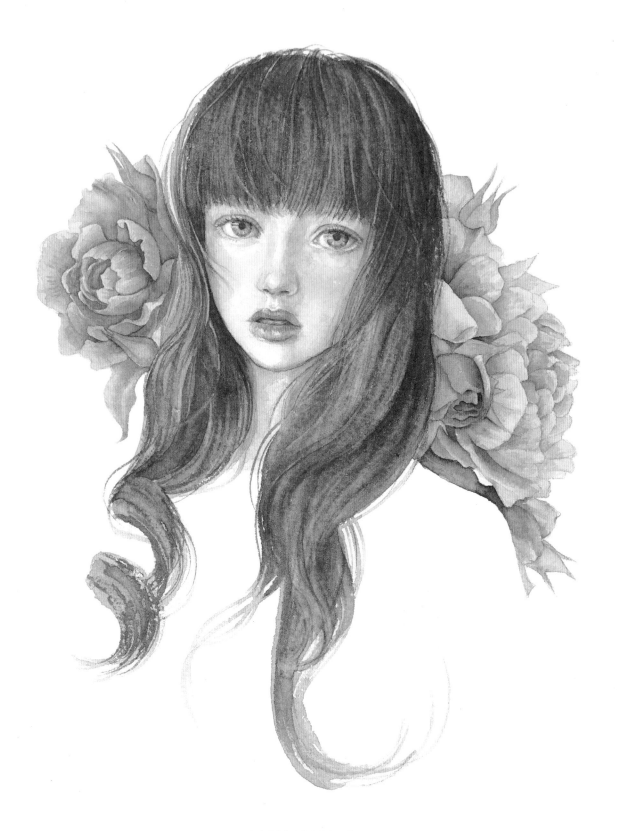